中国二十一世纪示范镇

编著 邵卫花 方世南

戏曲之乡淀山湖

苏州大学出版社

图书在版编目(CIP)数据

戏曲之乡淀山湖/邵卫花，方世南编著. —— 苏州：
苏州大学出版社，2022.12
 ISBN 978-7-5672-4266-1

Ⅰ.①戏… Ⅱ.①邵… ②方… Ⅲ.①戏曲史-昆山
Ⅳ.①J809.2

中国国家版本馆 CIP 数据核字(2023)第 002225 号

戏曲之乡淀山湖
XIQU ZHI XIANG DIANSHANHU
邵卫花　方世南　编著
责任编辑　杨　柳

苏州大学出版社出版发行
(地址：苏州市十梓街1号　邮编：215006)
苏州市越洋印刷有限公司印装
(地址：苏州市吴中区南官渡路20号　邮编：215104)

开本 700 mm×1 000 mm　1/16　印张 20.75　字数 269 千
2022 年 12 月第 1 版　2022 年 12 月第 1 次印刷
ISBN 978-7-5672-4266-1　定价：68.00 元

图书若有印装错误，本社负责调换
苏州大学出版社营销部　电话：0512-67481020
苏州大学出版社网址　http://www.sudapress.com
苏州大学出版社邮箱　sdcbs@suda.edu.cn

编委会

主　任　钱　建（昆山市淀山湖镇党委书记）
副主任　杨梦霞（昆山市淀山湖镇党委副书记、
　　　　　　　　人民政府镇长）
　　　　　张晓东（昆山市淀山湖镇人大主席）
　　　　　王　强（昆山市淀山湖镇党委副书记、
　　　　　　　　政协工委主任、政法书记）
　　　　　朱月强（昆山市淀山湖镇党委副书记）
　　　　　吕善新（昆山市淀山湖镇原宣传委员）
委　员　（按姓氏笔画为序）
　　　　　成　亮　吕　成　庄晓丽　陆川明
　　　　　陈雅敏　邵卫花　顾引新　韩珊珊

编撰办公室

主　任　吕善新
副主任　邵卫花　金国荣
成　员　王忠林　邓卫兵　朱瑞荣　朱波兴
　　　　　沈正德　张品荣　张大年　陈海萍
　　　　　柳根龙　夏小棣　顾志浒　徐儒勤
　　　　　倪才孚

序

中国社会科学院学部委员　靳辉明

2021年的国庆节刚结束，方世南就将《戏曲之乡淀山湖》一书的初稿给我，要我写个序。我清楚地记得，2010年五一节我为《风水宝地淀山湖》一书写了序，2014年元旦我为《源远流长淀山湖》一书写了序，2017年12月我又为《智者乐水淀山湖》一书写了序。我本以为，先前出版的这三本书作为淀山湖镇的"史记"三部曲，围绕"中国二十一世纪示范镇"这个主题，以及"在什么时间和空间中示范""为什么要示范""示范什么""怎么示范"的重大时代课题，已经系统梳理了该镇的历史文化传统，全面总结了该镇改革开放以来的发展成就和基本经验，清晰展望了该镇未来发展的走向脉络，淀山湖镇的文化挖掘与整理工作也该告一段落了吧。然而，阅读了《戏曲之乡淀山湖》一书的初稿，我深深地感到，淀山湖镇确实是一座采之不竭、用之不尽的"富矿"。单就戏曲文化来说，该镇的理论研究和实践活动所取得的丰硕成果足以证明，淀山湖镇荣获中华人民共和国文化和旅游部授予的"中国民间文化艺术（戏曲）之乡"的称号，确实是实至名归。

自20世纪90年代以来，方世南就将淀山湖镇作为他教学和科研工作的一个重要基地，他带领着一批又一批的硕士、博士研究生去淀山湖镇，让他们实地阅读这本"大书"，从中感悟"和谐自然、示范未来"的真谛，感受"绿色淀山湖、生态现代化"的魅力；使他们在

理论与实践相结合的教学中学有所思、学有所获、学有所益，不断提高科研能力。方世南在从事繁忙的教学、科研工作的同时，带着他倡导的"板凳坐冷，脚底走热"的治学精神，对淀山湖镇的历史传统、民俗风情、掌故传说、谚语俗语等进行了全面的挖掘、整理，对该镇自改革开放以来围绕政治文明、物质文明、精神文明、社会文明、生态文明展开的活动而取得的成就进行了系统的总结，以淀山湖的"水文化"为主线，在十年不到的时间里，先后出版了《风水宝地淀山湖》《源远流长淀山湖》《智者乐水淀山湖》。一个乡镇在抓经济工作的同时，不忘文化建设，精心推出"史记"三部曲，充分体现了淀山湖镇党委和镇政府对文化工作的高度重视。一个学者在从事教学、科研的同时，在推出高、精、尖学术作品的同时，以一个乡镇作为实验基地，不断地深入研究，推出三部在高校科研绩效考核表上"不登大雅之堂"的、属于"下里巴人"的作品，体现了其关注现实，自觉地以自己的脚力、眼力、脑力、笔力将科研作品写在大地上的实际行动。在方世南的影响下，我多次去淀山湖镇考察，不断加深对这个坐落在淀山湖畔，并因湖而名、因湖而兴、因湖而盛的江南乡镇的认识。

我每次去淀山湖镇，对这个乡镇居民将吃饭与看戏看作同等重要甚至后者更为重要的浓厚看戏情结，对从牙牙学语的幼儿到步履蹒跚的耄耋老人都喜欢全身心浸润到戏曲文化中并能哼哼唱唱的现象，对许多普普通通的"乡下人"却拥有吹拉弹唱样样精通的戏曲功夫，对这个乡镇居然能走出中国戏曲最高奖"梅花奖"得主的事实，对戏曲在邻里关系、家庭关系、政商关系、干群关系改善中产生的神奇功效，都印象深刻。这些也引发我去深入思考个中原因。

《戏曲之乡淀山湖》一书以马克思主义文化理论为指导，运用马克思主义唯物史观分析方法，阐述了淀山湖镇之所以成为"中国民间

文化艺术（戏曲）之乡"所具有的深厚历史文化渊源，以及宗教基础、经济基础、文化基础和群众基础，从中也说明了马克思主义关于经济基础决定上层建筑和上层建筑反作用于经济基础的基本原理的准确性。《戏曲之乡淀山湖》一书收录的作品，都是淀山湖镇的一些土生土长的戏曲爱好者自己创作的反映身边事、身边人的作品，没有惊天动地的故事和曲折复杂的情节，演唱的是每天都发生的家庭关系、邻里关系、政商关系、干群关系及一些凡人善举，但是这些"土得掉渣"的作品大力地宣传和阐释着党的方针、政策，全面地展示着我国优秀传统文化和现代文明中真、善、美的力量，因此，这些作品都闪耀着真理的光芒和人性的光辉。由于来自生活，贴近实际，反映人民群众的心声，唱响时代主旋律，因此，这些作品都受到了人民群众的欢迎，都在实际生活中产生了成风化俗、以文化人的良好效果。

当今时代，文化在社会生活中的巨大作用越来越显现了出来，文化软实力其实一点都不"软"。我记得某档电视节目中插播了一家琴行的广告语——"学琴的孩子不变坏"。此话虽然有夸张的成分，但是从音乐艺术对于促进人的自由而全面发展的积极意义上说，还是有一定道理的。热心于艺术活动的人，会更加专注于追求精神境界的完美，不断提高自己的审美能力和社会交往能力，对于人生也会更加充满自信。淀山湖镇戏曲文化的实践也充分证明了这一点。在该镇，尽管外来人口要比本地人口多出近三倍，但是多种文化和谐相处，社会治安极其良好；慈善文化蔚然成风，富裕起来的企业家积极承担扶贫帮困的社会责任，在全面建成小康社会和迈向基本现代化的进程中，一个都不落后；不但在镇、区，而且在农村，垃圾分类早已成为习惯，居民积极参与"我为尚美淀山湖做贡献"活动，主动投入"公共文明行动日"活动，生态文明和社会文明不断提高；戏曲文化活动有声有

色、持续健康地开展,戏曲人才队伍老、中、青、少、幼紧密结合。除荣膺"中国二十一世纪示范镇"和"中国民间文化艺术(戏曲)之乡"的称号外,这些年淀山湖镇又荣获了"全国文明镇""国家园林城镇""国家卫生镇""全国环境优美乡镇"等一系列称号。我想,这些成就都是与该镇重视戏曲文化建设分不开的。

在我国全面地迈向建设富强民主文明和谐美丽的社会主义现代化国家新征程中,扎实推动共同富裕是展示中国式现代化新道路和人类文明新形态的重要内容。共同富裕是物质生活富裕与精神生活富裕的统一,用淀山湖镇老百姓的话说,共同富裕是既要富口袋,又要富脑袋。淀山湖镇党委、镇政府有魄力,有魅力,有亲和力,让戏曲文化发挥着既富口袋又富脑袋的功能。相信《戏曲之乡淀山湖》的出版,会极大地促进淀山湖镇的共同富裕进程,也会对中国乡镇在共同富裕中协调推进物质文明和精神文明发展起着重要的示范引领作用。

简单地写下我阅读《戏曲之乡淀山湖》一书的这些感受,权当为序。

<p style="text-align:right">2021 年 11 月 12 日于苏州</p>

Contents
目 录

第一章　戏曲的魅力 ……1

　第一节　淀山湖戏曲文化的基础/2

　第二节　淀山湖戏曲文化的繁荣/14

　第三节　淀山湖戏曲之乡的成长之路/24

　第四节　戏曲之乡"群英谱"/53

第二章　戏曲之乡的美誉度 ……80

　第一节　知名文人的相关文章/80

　第二节　知名报刊、网站等的相关报道/107

第三章　优秀戏曲作品选录 ……140

　　福有双至/140

　　叫声妈/150

　　臂膀朝外弯/159

　　晚醉/169

第三者/179

叩门之前/185

田家来客/195

看展览/205

原来如此/213

老来想点啥/222

一只蹄髈/229

金家庄出灯/239

请客/243

淀山湖畔唱"三宝"/254

碰撞/258

心愿/268

月圆之夜/277

心灵之窗/287

村民的名义/295

《走出浅水湾》唱词选段/303

《重返浅水湾》唱词选段/309

后记　318

第一章 戏曲的魅力

从古至今,戏曲文化都是淀山湖地区的一种重要文化。同时,戏曲文化也是江南文化不可分割的重要组成部分。淀山湖人都爱看戏,简直到了痴迷的程度。在淀山湖地区,民间一直流传着"深夜三更半,村村有戏看。鸡叫天明亮,还有锣鼓响""三天不看戏,肚子就胀气。十天不看戏,见谁都有气。一月不看戏,做事没力气""宁可一月不吃肉,不可三天不看戏"等民谣俗语。这些民谣俗语客观真实地反映了淀山湖人那种已经被浸染到了骨头里的浓烈的看戏情结。

淀山湖人看戏还容易入戏,经常将戏曲中演员扮演的角色当作现实生活中真实的人物角色。据说,在清嘉庆十四年(1809年),有一个锡剧团前来淀山湖演出,在碛礇寺(又名福严寺)院外的广场上演《白蛇传》。入夜,周边几个乡的老百姓都如同赶庙会般纷纷涌来,整个大广场上摩肩接踵,人山人海。《白蛇传》的故事在江苏、浙江一带妇孺皆知。据明末冯梦龙的《警世通言》记载,大宋朝时,有一条修炼成精的大蟒蛇变成了名叫白素贞(白娘子)的漂亮妇女,她与千年青鱼精小青结伴,在杭州西湖遇书生许宣(许仙的原型),白素贞春心荡漾,欲与书生云雨,乃嫁与他。后经历诸多是非,许宣才知白素贞、小青俱是妖精,惊恐难安,便求法海禅师救度。后白素贞被法海禅师收入钵内,镇压于雷峰塔下。舞台上扮演法海的演员演技十分高超,其凶神恶煞地对待白娘子的态度顿时激起了台下观众的愤怒,

有一位观众居然冲到了舞台上,要去揍法海。演出结束后,可苦了碛磩寺里一位长相酷似舞台上法海演员的和尚,老百姓看见他就怒目圆睁。无奈之下,碛磩寺的这位和尚只得云游他方了。

戏曲文化何以在淀山湖兴起和发展?戏曲文化何以在淀山湖有如此巨大的魅力?戏曲文化在淀山湖具有哪些基础?戏曲文化对于推动淀山湖经济社会发展发挥了哪些重要功能?这些历史之谜都值得深入探究。

第一节　淀山湖戏曲文化的基础

淀山湖之所以能成为自古至今的戏曲文化之地,之所以能被中华人民共和国文化和旅游部授予"中国民间文化艺术(戏曲)之乡",不是凭空产生的,而是因为这里有着深厚的历史文化渊源,有着坚实的宗教基础、经济基础、文化基础和群众基础。

一、深厚的宗教基础

人与自然的关系、人与社会的关系是人类自产生以来就必然具有的两大关系。在人的主体性、能动性还十分差的情况下,在自然和社会的双重压迫下,宗教就有了形成和发展的理由。淀山湖地区自先秦以来就有着流传广泛、传承不息的,建立在崇拜自然基础上的,并反映社会压迫无法得到解决的现实的宗教文化传统。马克思主义认为,宗教文化的产生与自然和社会对人的压迫密切相关。人们在这种双重压迫状态下为了寻找心灵的慰藉就把希望寄托于宗教,并积极地参与宗教文化活动。马克思主义一方面,揭示了宗教的本质,指出宗教是麻醉人民的精神鸦片,是精神上的一种劣质酒;另一方面,又指出宗教产生的根源及存在的合理性、必然性。马克思主义认为,最初的宗教是给人们以心灵慰藉的一种精神文化,这种迎合人们实际需要的精

神文化给人们以强烈的心理归属感，既促使人们获得一定程度的心理平衡，也极大地提升人们的精神境界。

淀山湖地区长期处于农耕社会，以稻作文化和渔猎文化为主。夏天异常炎热潮湿，"草热虫蛇常并出，树深豺虎近皆肥"。到了冬天则冰冷刺骨，"地白风色寒，雪花大如手"。由于生产力水平极其低下，人们无法解决现实生活中的温饱问题，感觉在今生今世得不到物质生活和精神文化生活的满足，就寄希望于来世实现追求的理想，这就促进了原始的图腾崇拜和迷信鬼神文化的形成与发展。淀山湖地区水网密布，人们以舟船为生，出于适应水上作业的要求和威慑水中鬼怪的心理愿望，先民在与水患的激烈斗争中逐渐形成了敬事鬼神的信仰传统。东汉时期，佛教传入中国，在南北朝时期统治阶级的大力推崇下得到了迅猛发展，"南朝四百八十寺，多少楼台烟雨中"，就是对那时佛教盛行的真实写照。

淀山湖镇是个临湖小镇，这里既有农业，又有渔业，许多老百姓更是过着农业和渔业交织混杂的生活。所以，淀山湖镇人的信仰祭祀风俗十分庞杂，多神论是他们宗教信仰的特点。在万物有灵和天人合一观念的支配下，这个地区出现了对神灵的崇拜和祭祀，老百姓将希望寄托于图腾、祖先和神灵。以前这个地区的渔民风里来浪里去，乘着小渔船行驶在淀山湖里，危险重重，稍有不慎，就可能命丧湖中。面对险恶的自然环境，他们希望神灵能庇护自己的安全，保佑自己的富贵。后来发展起来的农业，更需要自然界的风调雨顺，他们又将心中的祝愿通过祭祀向神灵传达，以求一年一度的丰收和家人的平安无事。佛教传入中国以后，淀山湖地区以信奉佛教为主，以至于呈现出一村一庙、一庄一寺的景象。而音乐、舞蹈、说唱都是宗教仪式中不可缺少的重要内容。

"举头三尺有神明"，是以前淀山湖老百姓的普遍信仰。由宗教信

仰而引申出来的庙会和民俗活动层出不穷，这为戏曲提供了巨大的舞台，极大地促进了戏曲文化的繁荣兴盛。《苏州府志》记载：吴俗信鬼巫，好为迎神赛会。春时搭台演戏，遍及乡城。民间演戏已经成为淀山湖老百姓日常生活中不可分割的重要内容。演戏是与庙会紧密关联着的。庙会内容多样，形式丰富多彩。从分类来看，除有祭观音、城隍、关公等的庙会外，还有与生产活动密切相关的春牛会、龙蚕会等，这些庙会一般都在空闲时节举行，少则一天，多则三五天，甚至还有长达一旬的；一般在村（镇）中心的空地上举行，还搭台做戏。在淀山湖镇，由于磧硨寺规模宏大，其内宽阔的广场更成为演戏的好地方。做戏，一般做三天。秋后，淀山湖镇都有请戏班助兴的传统，有丰收戏、蚕花戏、祭神戏等。淀山湖地区深厚的宗教基础，为戏曲文化的发展奠定了根基。信教群体广泛使得戏曲获得强大的发展能量，戏曲文化也获得绵延不绝的发展动力。

二、坚实的经济基础

社会意识是对社会存在的反映。经济基础决定上层建筑。戏曲文化，作为一种重要的精神文化，是由一定的经济基础决定的。《管子》曰："仓廪实而知礼节，衣食足而知荣辱。"这句话形象地说明经济是基础，为精神文化的发展奠定了物质条件。而精神文化的发展归根到底要受到生产力发展水平的制约。离开了经济这个基础，物质文明上不去，精神文化建设就会因失去物质基础而成为一句空话。戏曲能在淀山湖地区得到发展，与淀山湖地区有着一定的经济基础是分不开的。自远古以来，江南水乡就是地广人稀、火耕水耨、饭稻羹鱼、不忧饥饿的地方，这里的许多人不必为吃不饱穿不暖而发愁。西汉史家司马迁在《史记·货殖列传》中曰："楚越之地，地广人稀，饭稻羹鱼，或火耕而水耨，果隋蠃蛤，不待贾而足；地势饶食，无饥馑之患，以

故皆窳偷生，无积聚而多贫。是故江、淮以南，无冻饿之人，亦无千金之家。"[1] 此话虽然有夸张的成分，但是至少说明，饥馑之患和路有冻饿之人在该地区并不是一种很普遍的现象。

淀山湖在古代作为典型的江南水乡，其经济来源还是以渔业、农业和养蚕业为主，形成了以农耕文化和渔猎文化为主，以商贾文化为辅的生产方式。特别是农业，更是淀山湖赖以生存的根本，哪怕是经商者或官宦人家，他们也兼耕种。较为优越的环境，使淀山湖人祖祖辈辈只用较粗放的农耕渔猎方式就能获得衣食之需，比中原人有较少的生存之忧与劳作之苦。

到了宋朝中期，社会政治稳定、经济发展，该地区的农业经济也得到了发展。在物质生活得到基本保证的前提下，人们对精神生活也产生了更多的需求。除富豪乡绅外，普通农家也具有一定的经济实力邀请戏班。出于对戏曲的喜爱，大家都愿意拿出钱来，请戏班子来演戏，从而丰富精神文化生活。每逢节庆之时，外邀较为专业的戏曲班子来唱戏，大多由农家集资而成。遇到丰年，淀山湖地区还有轮流唱戏一两个月，直到春耕始作罢的现象。开展如此大规模、时间跨度长、年复一年的戏曲表演活动，在淀山湖已经成为一种常态。

农业的发展带动了手工业、商业的发展，淀山湖有一部分农民脱离土地，成为商业发展的带动者。他们走南闯北，在与外界的接触中，既推介了本土文化，又把外面的文化带入本地，促进了多元文化的交流和融通，当然，这也给戏曲文化的发展带来了新机遇。特别是在宋、元、明时期，戏曲的题材和内容更加丰富，戏曲的形式也发生了一些变革。服装、道具、背景等外在的形式都得到了改善，戏曲的唱腔、韵味、舞台编排等的改变也更适合大众的需求。特别重要的是，许多

[1] 司马迁.史记[M].胡怀琛，庄适，叶绍钧，选注.北京：商务印书馆，1947：355.

老百姓的审美水平和对戏曲的鉴赏能力都得到了极大提高,他们并不是被动地接受戏曲文化的熏陶,而是从点评、改进等方面提出建设性意见,从而促进了戏曲文化的发展。还有一些走得更前的,就是以自编自导自演的方式,推动着戏曲文化的发展。

三、浓厚的文化基础

淀山湖地区的戏曲文化之所以能够繁荣昌盛且经久不衰,与俗文化和雅文化的合流是分不开的。戏曲文化深深地植根于广大民众中,体现了俗文化和雅文化合流产生的强大生命力。宋、元、明时期,随着统治阶级统治方式的调整,高雅文化、贵族文化、精英文化开始出现平民化、社会化的趋势。

中唐之前的文化是以贵族文化为主体的,平民文化则处于附属地位,两种文化有着各自存在和发展的空间,形成了泾渭分明的趋势。中唐以后,经济发展和社会发展发生了一些重大变化,统治阶级对于下层老百姓的关注度较以往有了提高,作为意识形态的文化也随之发生变化,高雅文化社会化、世俗化的趋势开始形成,这有力地促进了文化平民化的发展。到宋、元、明时期,通俗文化与雅文化既并驾齐驱,又相互影响、相互吸纳。杂剧、词等文化形式,不再是少数文人雅士生产和享受的专属用品,普通老百姓也能跻身其中,参与创作并享受。这一时期的淀山湖,因其水上交通较为发达,加上自然风景秀丽宜人,吸引了许多达官贵人或落寞文人,他们有的在此隐居授学,有的来此游山玩水。儒学大师朱熹曾流连于淀山湖的山水,不仅在淀山湖观察和记载自然现象,而且还向当地民众讲授他的理学。明末清初的著名理学家、教育家朱柏庐曾在淀山湖畔收徒授业。一代高僧至讷、景夔,以及茅子元都曾在淀山湖畔留下诗书戏文。明末清初的杰出思想家、经学家、史地学家和音韵学家顾炎武出生于淀山湖北畔的

千灯镇,他的经世致用思想、民本理念、天下观情怀等都对淀山湖镇的戏曲文化产生了深远影响。

元朝,是昆曲在昆山形成并发展的重要时期。名僧至讷在其好友的帮助下,创作了戏曲《兰亭记》。据说当时至讷在研读唐代书法品评著作《书断》,书里称:"询(欧阳询)八体尽能,笔力劲险。篆体尤精,飞白冠绝,峻于古人,扰龙蛇战斗之象,云雾轻笼之势,几旋雷激,操举若神。真行之书,出于太令,别成一体,森森焉若武库矛戟,风神严于智永,润色寡于虞世南。其草书迭荡流通,视之二王,可为动色;然惊其跳骏,不避危险,伤于清之致。"[1] 读罢,至讷唏嘘不已,颇为惆怅。

此时,正好有一些朋友来访,他们谈起欧阳询的书法造诣,赞叹不已,并讲起欧阳询看石碑字帖,摸索达三天三夜之久的故事。他们突发灵感:何不以欧阳询为原型,写一出昆曲,以怡情养趣?戏曲《兰亭记》由此诞生,并由至讷主演,受到了淀山湖地区老百姓的欢迎。

戏曲《兰亭记》以欧阳询的楷书《兰亭记》为名,主要讲了欧阳询的故事。一次,欧阳询外出游览,在道旁见到一块西晋书法家索靖所写的章草石碑,看了几眼,觉得写得一般。但转念一想:索靖既然是一代书匠,那么他的书法定有自己的特色,何不看个水落石出?于是,欧阳询伫立在碑前,反复地观看了几遍,才发现其中的精深绝妙之处。欧阳询坐卧于石碑旁摸索比画竟达三天三夜之久,终于领悟到索靖书法用笔的精神所在,因而其书法更臻完美。

在淀山湖镇停留的文人,不仅自己从这里的山水中寻找灵感,也把自己的技艺教给当地老百姓,使戏曲的内容不断丰富。戏曲成为老

[1] 转引自张玖青. 李煜全集 [M]. 武汉:崇文书局,2015:106.

百姓喜闻乐见的娱乐形式，成为他们日常生活中不可分割的重要组成部分。

四、广泛的群众基础

人民群众是历史的创造者，他们既是物质财富的创造者，又是精神文化财富的创造者。在淀山湖镇党委、镇政府的组织与发动下，人民群众积极参与精神文化活动，推动了精神文化的发展。

戏曲和戏曲文化的繁荣兴盛，需要有广大观众。只有具备广泛的群众基础，戏曲才有强大的生命力和持续发展的动力。同样，戏曲只有得到广大观众的认可和喜欢，才能在一代又一代人的传唱实践中得到继承和发展。从戏曲的发展史中，我们可以看出，戏曲的观众群体是广大的劳动者，其中，最核心的观众群体是遍布于全国各地的农民。他们虽然物质生活贫困、精神文化生活单调，但是精神文化生活和物质生活有着不同步性，物质生活的匮乏并不影响他们对精神世界的追求。广大的农民，受物质条件的限制，无法像官宦和有钱人家那样送孩子去私塾学习仁义道德和技艺，他们只能在日常生活中进行潜移默化的学习。而这个学习的途径，除了口耳相传外，最有效的就是戏曲欣赏与传唱。这是由戏曲的认识功能和教育功能决定的。农民的生活平淡无奇，生活的圈子也仅仅局限于自己的田地、家庭，他们很少走出去。他们接触外界，获得各种信息，也往往是通过戏曲来实现的。农民闲暇时，组织庙会，庆祝丰收，搞各种庆典活动，会请一些戏班子连唱几天戏，这是因为戏曲有很强的休闲娱乐功能，能使人们在审美活动中身心得到放松，精神世界得到充实，并从中获得真善美的教育。

戏曲需要综合运用造型、表演、语言艺术等。戏曲的文学剧本具有情节跌宕起伏、故事引人入胜的特点；戏曲的人物造型富含特色、

布景设计凝练、灯光安排合理、道具运用巧妙、服装制作精美、化妆技术精致，具有很强的审美功能。戏曲的音乐充满美感，不管是插曲，还是配乐，曲调悠扬婉转、一唱三叹，表演中的动作、舞蹈、程式都透出独特的韵味。所以，戏曲除得到了少数达官贵人的喜欢外，在广大的农村更是赢得了广大老百姓的喜爱。他们从戏曲舞台上的故事中了解了神话传说、传奇人物、英雄故事、历史烟尘和世态人情，从中看到了忠奸的较量、真善美与假恶丑的对立、坏人被惩罚、好人有好报、正义得到了伸张。在广大老百姓的心目中，戏曲不仅是娱乐休闲的方式之一，更重要的是他们借助戏曲能憧憬理想生活。因而在农村，戏曲的受欢迎程度远远高于城市，戏曲文化成为农村地区的主流文化和日常经验文化。

淀山湖镇地处江南，山清水秀，自古就是鱼米之乡。凡事应合农时农事，该春播秋收，该农忙田闲，就按部就班地有条不紊进行。在空闲时节，戏曲是淀山湖镇主要的文体活动。这里的老百姓除了会外请各种较为专业的戏曲班子来村演戏外，还自己组建戏班演戏，除了演一些现成的戏外，甚至还自编自演一些原创、独创的戏曲，促使戏曲文化朝着丰富性、多样化方向发展，不断满足人们对美好精神生活的期盼。

民国之前的春、冬两季，该地区有喜欢戏曲的组织者，在敬神活动的场合中，在神庙前搭台演戏。为了增加娱乐性和可看性，他们甚至搭起两个对峙戏台，两台戏班同时表演，进行比赛，这被称为"双戏台"。淀山湖乡的人家，还会邀请远方的亲朋好友前来看戏。这方神庙演罢，到那方神庙表演。淀山湖乡的戏曲班子也有自己进行比赛的。这个班子演出一天戏，第二天换另一班子演出，看哪个班子招揽的观众多，观众多者胜出。在这种氛围下，淀山湖乡许多家庭富裕户会请丝竹先生教孩子学丝竹，以陶冶性情、提高修养，亦为戏曲班子

提供后备力量。

　　戏曲是淀山湖镇人必不可少的生活内容之一，最为常见的就是唱花鼓戏。花鼓戏，即后来发展为沪剧的一种戏种，它是全国地方戏曲中同名最多的剧种。据记载，由于花鼓戏充斥着所谓的"淫秽之词"，道貌岸然的统治阶级一直强力打压。但是，基于花鼓戏有着广泛的群众基础，一直禁而不息。

　　花鼓戏的演出方式是"男敲锣，妇打两头鼓，和以胡琴、笛、板。所唱皆淫秽之词，宾白亦用土语，村愚悉能通晓"[1]。可见当时，花鼓戏的表演形态基本上是一男一女表演，由于队伍精练，其流动性也较大。"村愚悉能通晓"指其所演所唱通俗易懂，就连普通的农户都能听懂。其内容，"皆淫秽之词"、"演必以夜"，从中可知花鼓戏多以男欢女爱为主要故事情节，其通俗化、情趣化的特点迎合了精神文化生活匮乏的普通老百姓的需要，但为当时主流社会所不齿，并遭到严厉的打压、禁止。嘉庆十一年（1806年），青浦知县武韵青就曾颁布过《禁花鼓告示》，但是花鼓戏越禁越多。光绪七年（1881年）《嘉定县志》卷八载，"花鼓戏为祸尤烈，俚歌淫态，百般引诱，其为害不可明言。……官虽示禁，空文而已"[2]，这更说明这种扎根于农村的民间小戏——花鼓戏有着强劲的生命力。花鼓戏向来在禁演之列，但在淀山湖镇，其生命力十分强大，得到了蓬勃发展，并未受到很大的影响。

　　淀山湖镇还有名为待佛的活动，为戏曲提供了表演的舞台。淀山湖镇的庙宇划分地界，每座庙分别设有六房、轿班等职司。其中，六

[1] 张春华，秦荣光，杨光辅. 沪城岁事衢歌·上海县竹枝词·淞南乐府[M]. 许敏，吕素勤，标点. 上海：上海古籍出版社，1989：174.

[2] 转引自高春明，上海艺术研究所. 上海艺术史[M]. 上海：上海人民美术出版社，2002：72.

房主要管理寺庙内的事务,轿班主要管理神像的进出。每年春秋要举行待佛活动。那时,淀山湖镇的老百姓宰猪杀羊,合资聚饮,另外雇用戏班唱戏说书,作为娱乐。

茶馆,也是淀山湖镇老百姓日常休闲的好地方。因为茶馆内多请说书先生说书,故生意兴隆,有的茶馆甚至通宵营业。说书先生一般十日说一出书,日夜开唱。茶馆内,茶香四溢,琵琶叮咚,说书先生声情并茂,故事曲折动人,设置的悬念吊人胃口。茶客昂首静听,回味无穷。茶馆成了人们交流信息、开展精神文化活动的重要场所和重要载体。

五、浓郁的山歌基础

山歌,是中国民歌的体裁之一,有着悠久的传统。早在远古社会时期,人们在狩猎、祭祀、劳作、求偶等活动中,为了即兴抒发情感,便开始了山歌的吟唱。最初的山歌是以"劳动号子"的形式呈现的,人们通过有节奏的喊唱、号歌,缓解因劳动产生的疲劳,同时也可协调群体劳动时的节奏。随着时间的推移,传唱山歌的范围从劳动延伸到各种活动中,因而产生了各种形式的山歌。

"江南文化始泰伯,吴歌似海源金匮。"3200多年前,泰伯、仲雍从北方来到江南,建都立国,把中原文化带到荆蛮地区。泰伯把周族的诗歌和吴地原有的土谣、蛮歌结合起来,"以歌为教",达到以文化人的目的,后人称之为"吴歌"。泰伯是头一个唱出吴歌声的人,因此,至今传有"梅里花,梅里果,泰伯教民唱山歌"的歌谣。

关于淀山湖地区的山歌,早有历史记载。当太湖流域有了原始的栽培水稻农业时,这里或许就有了山歌。水稻种植的特殊劳动条件,决定了吴地山歌的特殊形态,故人们习惯称之为"田山歌"。明代冯梦龙的《山歌》共收取吴歌356首,从中可以看到明代吴地的社会关

系、四季变迁、婚姻习俗、宗教文化、衣食文化、人际关系、娱乐活动等，这是一部见证吴地山歌文化渊源的史料典籍。

淀山湖地区的山歌是以耘稻山歌为主要形式的民间山歌。历史上的淀山湖有"六月小大暑，耘稻山歌喊起劲"的习俗。据传，明代叶盛在外地当官时，常常想起家乡淀山湖地区人们唱耘稻山歌的情景，他在《水东日记》中记载："吴人耕作或舟行之劳，多作讴歌以自遣，名'唱山歌'。中亦多可为警劝者……"[1] 叶盛还特意在书中收集了两首山歌以作纪念："月子弯弯照九州，几家欢乐几家愁？几家夫妇同罗帐，多少飘零在外头。""南山头上鹁鸪啼，见说亲爷娶晚妻。爷娶晚妻爷心喜，前娘儿女好孤凄。"

除唱耘稻山歌外，造房时匠人还唱上梁山歌，名曰"拖丈杆"：

 金台银台供八仙，
 龙凤蜡烛两旁点，
 檀香插在金炉里，
 一股清香飘上天，
 先敬天，后敬地，
 再敬鲁班先师借仙气。
 …………
 风吹竹园响悠悠，
 闲人勿要多开口，
 今年造了前后埭，
 来年再造走马楼。

渔民在淀山湖上开展捕鱼作业时，也常唱山歌，叫作"渔歌"。水乡渔歌是淀山湖古代渔民生活的真实写照。其内容涉及爱情、审美、

[1] 叶盛. 水东日记 [M]. 清康熙刻本，[出版年份不详]：25.

日常生活、丰收的喜悦等多方面，是人们发自内心的声音。

山歌的语言为大众化的语言，适宜广泛传唱。比如，从"山歌好唱口难开，打铁容易把钳难。白糖饭好吃田难种，新鲜鱼好吃网难扳"这一首山歌中，我们可以看出淀山湖山歌语言通俗，采用吴地当地的语言，唱来朗朗上口。有的淀山湖山歌语言新奇活跃，作品充满戏谑成分，诙谐、有趣，如《螳螂做亲》：

昆虫宝宝初卷开，蛇虫百脚讲拢来。善男信女听我讲，一句一句唱出来。上天做事最最公，众牲也分雌和雄，昆虫也有结婚日，你情我愿把婚通。千手螳螂将军名气大，嫡亲阿哥是叫咕咕，蚱蜢乃是亲姐夫，随身书童是蝈蝈。一日到夜咒啥做，一心想要讨新妇。看见纺织娘娘真漂亮，拜托花家蝴蝶做媒人。壁虎先生拣日脚，选到八月十五半夜里。菊蛛连夜丝来纺，织布娘娘来织布，春蚕宝宝做衣裳，蜘蛛老爷坐账房，蜜蜂姑娘派喜糖，曲蟮主张劈硬柴，响板先生把歌唱，硬壳虫相帮抬轿子，蚂蚁相帮搬嫁妆，臭屁虫乒乒乓乓放炮仗，小脚蜻蜓做喜娘，萤火虫照仔进洞房，厨子老爷是蚂蟥，翁头苍蝇来贺礼，红头百脚来吃喜酒，蚊子嗡里嗡里闹新房。螳螂对纺织娘说："你不要嫌我头颈长。"纺织娘对螳螂讲："你不要嫌我肚皮大。"蜻蜓喜娘忙接口："哎呀呀——纺织娘娘肚皮大，开年正好养只小螳螂。"

淀山湖地区水网密布，农田一块挨着一块。人们在从事插秧、莳秧、耥稻、耘稻等田间劳作时，脸朝黄土背朝天，头上还顶着个火辣辣的大太阳，一身汗水，一身疲惫。此时，嘹亮的山歌响起，人们的注意力不再放在身体的疲劳上，情绪得到了宣泄，身心也得到了放松。因此，每当哪块田里山歌响起时，立刻会得到周边农田里的劳动者的热烈响应，唱山歌之声此起彼伏，在田块之间飘荡。所以，明代就有

"唱田歌悠扬赴节,声闻远近"[1]的文字记载。淀山湖镇各村都有"山歌手",他们一亮嗓子,便把人带到了广阔的田野中,带进了热火朝天的劳动场景里。

"唱山歌"的风俗千古流传,跨越了沧桑的岁月,直至今天依然以其强大的生命力而长唱不衰。更为欣喜的是,淀山湖人善于把山歌调运用到戏曲舞台的表演中,比如,近年来创作的沪剧小戏《顾朱能合》、戏歌《拨船》等中都安排了部分山歌曲调,更展现了淀山湖人淳朴、善良、憨厚、豪爽的性格特征,具有浓郁的乡土气息。

优秀传统文化中包含着中华民族"最深沉的精神追求"和"最深厚的文化软实力"。戏曲文化已经深深地进入人民群众的日常生活之中,已经成为淀山湖镇的一张靓丽的名片。不管在过去,还是现在,或是将来,淀山湖镇的戏曲文化凭着深厚的历史渊源、坚实的文化基础、广泛的群众热情、薪火相传的实践活动,将长久不衰,在迈向现代化的新征程中必将谱写出更加灿烂辉煌的篇章。

第二节　淀山湖戏曲文化的繁荣

淀山湖地区戏曲文化的繁荣兴盛有着深刻的时代背景。元朝时期,北方游牧民族的文化与中原的儒家思想发生了强烈的冲突。为了更好地进行统治,统治阶级既抓科举儒生的程朱理学,又抓民间的山歌戏曲。在吸收了隋唐以来各种戏剧的优秀传统的基础上,元杂剧和元散曲脱颖而出,成为我国文学艺术中光彩夺目的明珠。在此宏大背景下,淀山湖地区的戏曲文化得到了极大的发展。

[1] 上海市青浦县县志编纂委员会. 青浦县志 [M]. 上海: 上海人民出版社, 1990: 666.

第一章 戏曲的魅力

一、至讷对淀山湖戏曲文化的贡献

淀山湖地区真正意义上的戏曲文化的形成，可以追溯到在元朝兴盛的散曲。散曲，是一种同音乐相结合的长短句歌词。经过长期酝酿，宋、金时期又吸收了一些民间流行的曲词，尤其是少数民族的乐曲的传播，其与中原正乐融合，导致传统的词和词曲不能适应新的音乐形式，于是逐步形成了一种新的诗歌形式——散曲。散曲在文学史上有着重要地位，是我国传统文化的重要组成部分，是我国文学宝库中光辉夺目的瑰宝之一。散曲的特点：一是具有与词一样的长短句形式，格律严格，对仗丰富，但也灵活多变，伸缩自如；二是以俗为美，俗雅结合，通押一韵，不换韵，词字可复用；三是有明快显豁、自然酣畅的审美取向。所以，散曲既灵活自由又严格复杂，是一种不同于诗、不同于词，但又与诗、词紧密联系，通俗易懂、为人所喜闻乐见的独立的文体。散曲题材多样，在田园山水风光的作品里，道法自然的哲思充盈于其间，作者通过对自然景物的描写，寄托幽远情趣，促使人与自然融为一体；在咏物作品里，作者大多运用丰富的想象力，点缀仙境，抒发慕道情怀；在咏史作品里，作者通过纵向追溯，歌咏隐士、居士、修道人家宁静的生活，反映烟波钓叟陶醉于美丽自然环境之中的乐趣，表达富有情趣的审美感。所以，散曲在艺术表现的手法上，多烘托空寥寂寞、淡泊名利的意境，返璞归真，其作品自然富有极强的生命力和艺术感染力，耐人寻味。

江南是文人墨客云集之地，他们在此游山玩水，填词赋歌，吟诗作画。淀山湖镇因处于太湖流域，又有一大湖泊——淀山湖，故更受雅士钟爱。淀山湖镇的优越地理位置和优美自然风光吸引了众多名士慕名而来，他们或来此隐居避世，或来此小憩养性，或来此会友赏玩。其中，最有名的是元代画家朱德润，他隐居在淀山湖畔的金家庄，与

他密切来往的有其师姚子敬和赵孟𫖯，他与顾瑛也常有互访。

对淀山湖戏曲文化做出突出贡献的是碛磶寺的僧人至讷，法名无言。明代叶盛在其《水东日记》卷三中，就指出："至讷无言，福严寺僧，善词翰，所交皆一代名人，赵松雪、冯海粟、柯丹丘、郑尚左、陈众仲，最后亦钱惟善辈。有诗文真迹在孙叔英家，无言卷尚留寺中者也。"[1] 这里讲至讷善于赋诗作词、演唱戏文，特别擅长散曲。至讷的朋友赵松雪（1254—1322年），即赵孟𫖯，字子昂，号松雪、松雪道人，宋末元初著名画家，"楷书四大家"（欧阳询、颜真卿、柳公权、赵孟𫖯）之一。赵孟𫖯博学多才，能诗善文，懂经济，工书法，精绘艺，擅金石，通律吕，解鉴赏。特别是书法和绘画成就最高，他开创元代新画风，被称为"元人冠冕"。他也善篆、隶、真、行、草书，尤以楷、行书著称于世。冯海粟，即冯子振（1253—1348年），元代散曲名家，自号瀛洲洲客、怪怪道人。元大德二年（1298年）登进士及第，时年47岁，人谓"大器晚成"。朝廷重其才学，先召为集贤院学士、待制，继任承事郎，连任保宁（今属四川）、彰德（今河南安阳）节度使。晚年归乡著述。世称其"博洽经史，于书无所不记"，且文思敏捷，下笔不能自休。冯子振一生著述颇丰，传世有《居庸赋》《十八公赋》《华清古乐府》《海粟诗集》等书文，以散曲最著。柯丹丘是元代"四大南戏"之一《荆钗记》的作者。钱惟善，自号曲江居士，至正元年（1341年），以乡荐官至儒学副提举。张士诚占领江浙后，钱惟善退隐吴江筒川，后又迁居华亭。明洪武初，卒，与杨维桢、陆居仁合葬于干山（今天马山），人称"三高士墓"。惟善长于《毛诗》，兼工诗文。有《江月松风集》十二卷传世，又兼长书法，作品有《幽人诗帖》《田家诗帖》等。从至讷所结交的一些好友

[1] 叶盛. 水东日记 [M]. 清康熙刻本，[出版年份不详]：11.

中，我们可以推断出至讷大约出生于1300年。

关于僧人至讷，在淀山湖镇的民间，至今还流传着他许多有趣的故事。至讷，是个孤儿，不知父母是谁。某年冬天，降了一夜的雪，尘世间白茫茫一片。碛礇寺的扫地僧一早扫雪，当他打开寺门时，看到寺门前的雪地里有一褓褓，里面有一婴儿正安然沉睡。僧人连忙把婴儿抱回寺中，禀告方丈。方丈一看是个才出生没多久的婴儿，有些犯难：如此小的婴儿，寺庙恐怕难以养活。方丈让僧人把婴儿抱与村落，问问是不是周边的人家故意扔下的。

僧人按方丈的要求，在碛礇寺周围村庄挨家挨户地询问。遇到有奶水的女子，见孩子饿得直哭，就喂奶给孩子。遇到家里烧米粥的，就舀上一些粥汤给孩子吃。僧人抱着孩子，问遍了碛礇寺方圆十里的地方，但没有人家说丢弃过孩子。不得已，他只好重新抱着孩子回到寺院。

方丈见僧人重新把孩子抱回寺内，他接过褓褓，端详着婴儿，见婴儿正咧着嘴朝他笑。方丈说："实无有众生如来度者。那就把他留下吧，这也是他与碛礇寺的缘分。"

于是，这个婴儿便被留在了碛礇寺，法号至讷。

光阴荏苒，僧人至讷已经长大成人。他从小就表现出了与众不同的智慧，在寺院中除了学习经文外，还学习诗词音律、琴棋书画，无所不通。填词为文，他信手拈来。

碛礇寺，是座千年古刹，在江南一带，也小有声誉。为了让至讷悟深、悟透禅经禅理，方丈让至讷云游，前往天目山，向中峰明本禅师学习。

中峰明本，是位得道高僧，毕生以清苦自持，行如头陀，虽名高位尊而不变其节，风骨独卓，被尊为"江南古佛"。仁宗曾赐号"广慧禅师"，并赐谥"普应国师"。当时的王公贵族、文人士大夫，不分

权贵，均拜入明本禅师门下。

　　至讷到达天目山后，一路询问，可竟然无人知道明本禅师的行踪。因为明本禅师常常以船为居，往来于长江上下游和黄河两岸，抑或筑庵而居，皆以"幻住庵"为名，聚众说法。说过，他就飘然而去，不受礼，不扰人。至讷只能按村民所述，以禅师说经讲禅的路线，一路追寻。

　　一日，至讷来至一处山脚下，有寥寥几间房屋。他见一户人家的烟囱内飘出袅袅炊烟，于是就朝那家走去。他向主人打听明本禅师的去向，主人只告诉他："禅师，去了该去的地方。禅师让我告诉你，不必找他，有缘自会相见。"至讷听后，似乎明白了什么。他退出屋外，突闻山间丛林中传出一阵歌声，辽远而高亢。一曲歌息，只听空山中，传出："禅即净土之禅，净土乃禅之净土。"而后，山林归于寂静。至讷一下子就明白了，他告别主人，重新回到碛碨寺，专心修禅。

　　至于至讷与明本禅师是否有缘相见，以及是否相见了，文献没有记载，也无相关的传说。但从至讷与明本禅师有共同的知己赵孟頫和冯海粟这一点上，可见他们是有缘的。

　　至讷在碛碨寺修行结善缘，其朋友经常前来拜访，或研究诗文，或探讨佛学，或苦攻散曲。其间，柯丹丘在创作《荆钗记》时，就住在碛碨寺内。《荆钗记》虽写的是南宋时期的人物，但其主人公钱玉莲的原型便是碛碨人，与碛碨寺也有一段渊源。柯丹丘在写《荆钗记》时，经常与至讷一起研究，共同商榷相关的词句。

　　那时的淀山湖地区就已经是戏曲盛行的地方了，各村的百姓人人都能哼上一段小曲，个个都会唱几首山歌。特别是劳动之余、农忙之后，戏曲就成为他们必不可少的精神食粮。

二、淀山湖戏曲文化的多样性

淀山湖位于江浙沪[1]三地的交汇处，因而淀山湖镇与江浙沪的交流十分频繁。这里的百姓既可水路出行，又能陆路行走。当地人在与外界进行商业贸易的同时，也把不同地方的文化带了进来，因而淀山湖镇的文化能集众多地方的精华，呈现多元化趋势。特别是淀山湖镇的戏曲文化，集众地所长，融八方音律，各类唱腔、各类剧种，被广泛传播，得到了老百姓的喜欢，并相互传唱。其中，最为淀山湖镇老百姓喜欢、传唱甚广的是沪剧、越剧、锡剧和黄梅戏。

沪剧，起源于吴淞江和黄浦江两岸农村的山歌俚曲，在清嘉庆元年（1796年）《淞南乐府》中已有表述，至今有200年以上的历史。沪剧起初曾以民间说唱的形式出现，被称为"山歌"，又被称为"东乡调"。至清同治、光绪年间，这一说唱形式逐渐向作为戏剧表现形式的对子戏、同场戏过渡，当时群众又把它叫作"花鼓戏"。对子戏由上、下手两人分别操胡琴、击响鼓，自奏自唱。戏中仅有一生一旦或一旦一丑两个角色，多数以唱为主，表演多模拟日常生活。演员均着农村服装，男戴毡帽、束竹裙，或戴瓜皮小帽，着长衫马甲；女穿短袄布裙或裤子。发展至同场戏，角色增加到三个以上，并设专人操奏乐器。根据角色的多少和剧情的繁简，同场戏又有"大同场"和"小同场"之分。

沪剧早期的传统剧目在表现内容上，大多取材于当地普通老百姓的家常琐事。不少沪剧戏都来源于生活，又经过理论概括而高于生活，是在真人真事基础上演绎铺排、丰富发展的，很接地气，深受老百姓的喜欢。沪剧在表演中，往往带有说新闻、唱新闻的痕迹，内容上敢

[1] 正确说法应为"苏浙沪"，但为保留淀山湖镇群众方言俗语的惯用说法，故全书中不做修改，仍采用"江浙沪"的说法。

于直面社会现实，评点时政，激浊扬清，形式多样，风格活泼生动，能与观众拉近距离，进行情感的交流沟通。从歌颂男女青年爱情的《庵堂相会》，揭示童养媳遭受恶婆婆的虐待欺凌的《阿必大回娘家》，悲叹赌博导致人性扭曲、家庭破灭的《陆雅臣卖娘子》，到抨击忤逆不孝、道德沦丧的《借黄糠》，这些剧目比较完整地描绘了清末松江一带乡村集镇的社会现实和生活风貌，反映了当时劳动群众的质朴感情和强烈爱憎，表现了他们对生活理想和美好爱情的追求。正因为这样，这些戏能激起观众的共鸣，处处受到欢迎，经久不衰地流传下去。

　　淀山湖镇的老百姓，特别是镇南、镇东一带的老百姓，素有"上角里""上上海""上青浦"一说，意为到朱家角去，到上海去，到青浦去。相对而言，往这几个地方，比到昆山近多了，所以淀山湖镇的老百姓凡是需要添置物件、购买东西的，往往会去以上三个地方。而且淀山湖镇的方言，与上海青浦、朱家角地区的方言是一脉相承的，不论是语音语调，还是俗语搭头，都是一样的。而沪剧的曲调又是从民间的山歌演变而来的，演的是百姓生活中的事，淀山湖镇的老百姓听得懂，也乐于听。在业余生活非常贫乏的时候，看看戏、听听曲，是当时老百姓最流行的一种娱乐方式。所以流传于上海的沪剧，在淀山湖镇得到广泛的认可和喜爱，是不足为奇的。

　　沪剧在上海慢慢形成气候的同时，在淀山湖镇也生根发芽。清末民初，随着旅沪同乡会的建立，以及《湖光周报》的创刊和发行，紧密联系苏州、昆山、青浦等地的商情信息，这些地方的戏曲文化艺术也得到了沟通，其中，最受老百姓喜爱的沪剧在淀山湖镇得到了大流行。

　　1934年，活跃于农村的两大班社——新新社和中山社，以杭嘉湖、淀山湖地区及松江、青浦、奉贤、金山等地为经常演出的场所。每年农闲时分，或有节庆、庙会等时，这两大班社就来到农村，给老百姓带去创作的沪剧作品。淀山湖乡的富豪乡绅遇到嫁娶、祝寿、造

屋上梁等喜事时，也会重金外请戏班前来表演，以图热闹喜庆。

在淀山湖镇，除了有广为流传的沪剧外，还有越剧，它也得到了大家的广泛传唱。越剧是浙江的地方戏，它能在淀山湖镇得到传唱，得从它的起源说起。

越剧起源于浙江嵊县（今嵊州市），自1906年在嵊县登台演出前，已经有一百多年的历史了。越剧的前身是"小歌班"，也叫"的笃班"。所谓"的笃班"，是指其表演的乐器非常简单，只有简单的檀板、笃鼓，这形象地表明了它的乐器产生的简单的节奏，即"的——的——笃——笃——"。"的笃班"的前身是"唱书"，唱书的源头是老百姓劳动之余，在田间地头休息时，很多人自编自唱的一些能反映心声的山歌小调，在得到好评后，山歌小调渐渐地传唱开来，当然，还包括"扫地佬送元宝""田螺姑娘烧饭"之类的奇闻逸事。

随着部分擅长自创和表演的老百姓走出村落，利用闲暇时间，走街串巷，到各地去唱曲，以赚取家用补贴，社会上渐渐形成了专门从事这一行的戏曲班子。开始时，班子成员都是男子。艺人们自身并没有多高的文化，所以他们的演出通俗易懂，贴近农村生活和老百姓心理。而当艺人们走出山村，见识过外面的世界后，他们也给农村带来了一些信息和见识。另外，他们演唱的都是流传于民间且大家很熟悉的故事，再加上大家都很熟悉的曲调及语言，所以"小歌班"大受欢迎。

但"小歌班"不甘于只在农村表演，他们慢慢向城市发展，特别是往上海发展。一开始在上海时，反应平平，他们只得又退回农村。经过反复打磨、改进，特别是对戏曲唱词、唱腔、乐器等多方面进行改变，在几进几出中，终于得到了上海人的广泛认可，在上海这座大城市开拓出了广阔的生存、发展空间。

在男班鼎盛之时，女班也出现了。20世纪20年代，在上海经商的嵊县人王金水，从京戏的表演中得到启发：京戏表演中，由于有聪

明伶俐且漂亮的小姑娘参与，表演更加多姿多彩，广受观众欢迎。于是王金水回老家，招收小姑娘学戏。但是，由于当时"女戏子"的名声不好听，如农村有"若给女儿进戏班，宁可拎篮去讨饭"的说法，王金水虽然到处贴了招人广告，但少有人问津。后来，王金水开出了特别优惠的条件，这才吸引来一些家庭贫困的人家把自己的女儿送来学戏。

女班的表演，在农村果然大受欢迎。于是，戏班向上海开拓舞台。其间，女班的表演也进行了许多改良，如在服装道具上，以求精细化；在题材选择上，取材广泛，有历史故事、新旧小说、时事新闻等。当然女班的遭遇与男班一样，也经历了从不受欢迎到受欢迎的过程。

日本发动侵华战争后，到处弥漫着战火的硝烟，社会局势不稳、治安混乱。上海的租界，在一定时期内，成为中日交战双方不介入的特殊地区，因而也被称为"孤岛"。戏班们为了生存，涌向了繁华安定的租界地区。这个被视为中华民族的灾难和耻辱的事件，竟然出其不意地成为越剧得以在上海发展的重要因素。这段时间，越剧在"孤岛"受欢迎的程度，出乎意料到了前所未有的地步。每场演出，戏票供不应求，剧场内观众挤得水泄不通。《申报》曾大篇幅介绍了越剧"七班会串"的事。而"孤岛"的各种报纸杂志会迎合越剧迷的需要，开辟相关版面介绍剧情。

越剧在上海流行之前，就已经在杭嘉湖地区流传了。苏南、浙中南同属于吴语区，且苏南和越剧的中心流行区域的方言同属吴语太湖片。在魏晋南北朝北人南迁时期，吴郡（今苏州）、会稽（今绍兴）、吴兴（今湖州）同为南言土著的聚居地，号称"三吴"。这是苏南吴语和浙南吴语很接近的历史原因。越剧是以吴方言为基础、融合了吴越风土人情的一个地方戏剧。吴越之地地势平坦，乡土交接，纵横交错的河道为越剧班子的流动提供了极大的便利。特别是在交通很不发达的旧时代，如何转移戏剧表演需要的道具、服装箱子和台柱等物件

成为戏班子头疼的大问题,但是戏班子又不可能长期在一个地方驻扎,因此,便利而舒适的水路成了大"功臣"。有了诸如此类的优势以后,越剧演出的中心便从浙江一带,往苏南地区、上海等地扩张。越剧班子一路西进北上,在上海、苏州、无锡、常州、镇江等地巡演。

一方面,越剧班子在淀山湖镇广泛巡演,使得越剧在此大受欢迎;另一方面,越剧同沪剧一样,主要还是以上海为中心,受淀山湖镇距离上海较近因素的影响,得以在淀山湖镇流传。离上海仅一湖之隔的淀山湖镇,因其与上海商贸来往频繁,越剧在上海风行的同时,淀山湖镇老百姓对越剧也十分痴迷。随着科技水平的提高,越剧演员灌制唱片、录音,更是达到了"吴歌越曲满街闻,街谈巷议皆的笃"的盛况。

越剧与沪剧,几乎同时从上海传播而来。随着淀山湖镇老百姓对沪剧和越剧越来越喜爱,当地有一些年轻人到上海相关的戏班学习。碰到喜庆的场合,搭台唱戏时,他们也会露上一手,并渐渐成为当地的明星。其他地方也对此争相效仿。出于对越剧的热爱,淀山湖镇的老百姓人人都能唱上一段,如沪剧《阿必大回娘家》《燕燕做媒》,越剧《梁祝》《红楼梦》等的片段。

相对于对沪剧与越剧的痴迷程度而言略逊少许,但同样被淀山湖镇老百姓喜爱的剧种还有锡剧、苏州评弹、黄梅戏。虽然这些剧种在淀山湖镇并没有达到沪剧与越剧那样的巡演盛况,但它们同样深受淀山湖镇老百姓的喜欢。特别是锡剧《双推磨》《珍珠塔》等选段,在淀山湖镇老百姓当中,也是流传甚广。苏州评弹的《三笑》《岳传》《七侠五义》《水浒》等,也能在黄昏时分,从当地老百姓自娱自乐的说唱中传出。随着经济的发展,淀山湖镇专门开设书场,邀请苏州的评弹演员来演唱弹词开篇。黄梅戏,在淀山湖镇只能算是为大家所接受的一个小戏种而已,其中的《天仙配》《女驸马》《牛郎织女》等,

也是大家耳熟能详的剧目。

第三节　淀山湖戏曲之乡的成长之路

淀山湖镇既有着坚实的戏曲文化根基，又有着戏曲文化生长发展所需的丰厚肥沃的土壤，所以在近代，这里的戏曲文化获得了蒸蒸日上的发展动力。

一、简易舞台上的表演

从古到今，杨湘泾都是个热闹的小村。每逢节庆，这里的老百姓就举行相关的庆祝活动，表演各种各样的文娱节目。江南，离不开水，那水上的热闹自然也少不了。摇桨船（摇快船）、荡湖船比赛，在两岸观众的喝彩声中举行着。宽阔的湖面上，鼓声激越，众桨划动，龙船破浪向前。清澈的江面上，歌声激扬，号声嘹亮，湖船破浪前行。街道上，龙腾虎跃，灯光闪烁，舞龙灯的队伍吸引着大家的目光。看到惊险的动作时，人们会情不自禁地拍手叫好。

杨湘泾西大街，市河北面，有一个老式的简易剧场。节庆前一两天，相关的剧团就提前报到，放下行头，搬出道具。剧团演员开始吊嗓练唱，行武练功，认真地进行准备。表演的那天，周边的老百姓很早就在舞台前的空地上摆放好了凳子，只等舞台上开锣响鼓。演出当晚，空地上人满为患，坐着的在前，站着的在后或在旁侧。表演未开始前，各种杂声吵吵嚷嚷，但当锣鼓声响起时，观众如得了号令般，立刻安静下来，目不转睛地看向舞台。这样热闹的剧场场面，一直延续到日军入侵，因剧场被日军炸毁，才盛况不再。剧场被炸后，在烈焰中被烧毁，日后，人们便把此处叫作"火烧场"。农闲时（初夏季节），村里爱好文娱的青年男女从城里请来小剧团，一村一村轮流演几天沪剧、滩簧（又称"花鼓戏"），吸引了众多村民，丰富了大家的文

化生活。这种群众文艺活动，一直延续到中华人民共和国成立前后。

除了简易剧场外，茶馆也是座无虚席。人们来茶馆，不单是来喝茶聊天的，也是来听段子、品戏文的。茶馆，往往兼做书场，还表演苏州评话、弹词等节目，深受老茶客们的欢迎。茶客们眯着眼睛，在嘤嘤咽咽的吴侬软语中，边用手在桌上合着琵琶节奏打着节拍，边摇头晃脑地品味着。茶馆内也经常上演松江敲钹子的农民书。农民书，以前称"太保书"，是在民间流传甚广、很受大众喜爱的一种节目形式。当年，陆省三、吴俊明等艺人在杨湘泾村很出名。提起他们的名字，无人不跷起大拇指。

中华人民共和国成立前，当时淀山湖乡政府组织相关部门落实相关要求，号召并组织淀山湖乡各村的文艺活跃分子开展各类文艺活动。每逢元宵灯会、庙会时，这一带都会开展舞龙灯、摇荡湖船、打连厢等民间传统文艺活动，更是热闹非凡。大家在空旷的场地上搭起简易的舞台，或从上海请来戏班子搭台唱戏，或由本土文艺爱好者上台表演。在这种氛围的影响和熏陶下，南榭麓（陆家咀）丝竹班子、上洪丝竹班子、度城丝竹班子应时而生。由施家四兄弟施龙章、施凤章、施金章、施善章成立的施家江南丝竹班，20 世纪 30 年代风靡淀山湖地区，后发展到被邀请至临近的乡镇进行丝竹演奏，表演范围北至石浦、歇马桥、千灯、陆家浜，东至上海青浦，南至朱家角。随后，度城丝竹班于 1948 年成立，主要由西港自然村的 12 人组成，以演奏二胡、琵琶、弦子、笛等多种民族乐器为主。上洪丝竹班也不甘示弱，主要演奏二胡、扬琴、笛子等乐器，组成一套班子。除了演奏丝竹外，唱戏自成一绝的，要数金家庄村了，村里的顾乾贤、顾乾行等大家庭，几乎人人会唱京剧，会拉二胡，水平了得，一出手就是一个戏班子。

二、沪苏剧团的帮助

中华人民共和国成立初期，青年积极分子为响应号召，学唱新歌，

学扭秧歌，学打腰鼓，学唱现代戏，人人都成为文艺活跃分子。20世纪50年代初，青年村民张毓泉等人以土地改革时期村内发生的故事为题材，编写了大型沪剧《农家女》。在排练过程中，他邀请了上海沪剧团的老师来指导。沪剧《农家女》的演出，轰动一时，并受到了昆山县委的表彰。由此而成立的文娱团队，由郑秀英、周林泉、邵小荣、周其昌、潘佩芳、邹凤仙、陆仁元、张雅娟等文艺骨干组成。文娱团队里的成员因为喜欢而组团，并把此当成共同的事业，刻苦练习，同时也得到了上海沪剧团体的帮助。

上海与淀山湖镇向来都是袍与袖的关系，在沪剧的发展史上，淀山湖镇作为上海的外围地区，也深受其影响。上海沪剧团体和杨湘泾文娱团队的关系非常密切，受前者的指导，在学习、排练、表演的过程中，杨湘泾文娱团队的水平得到了极大的提高。又出于演出需要，杨湘泾文娱团队吸收了童麟、金国荣、王美玉、程月妹等几个年轻人进团。1964年，在时任文化站站长胡华兴的支持下，杨湘大队单独成立了戏剧演出队，又先后吸收了一批青年戏曲爱好者加入，并排演了沪剧小戏《墙的秘密》《毛竹扁担》等节目。其中，殷惠康因唱功好、表演出色，后考入昆山京剧团。

1965年"社会主义教育"运动期间，江苏省锡剧团下基层辅导。其中，来到杨湘大队戏剧演出队的四人辅导小组，包括一名乐队老师、一位舞美设计和两位青年女演员。江苏省锡剧团的这个四人辅导小组进行手把手教学，大幅度提高了杨湘大队戏剧演出队的演出水平。那时，杨湘大队戏剧演出队正排锡剧《夸媳妇》。乐队老师从乐器的演奏、情感的表达上给予提点；舞美设计老师从道具的烘托、舞台的效果等方面进行了现场教学。队员受益匪浅。两位青年女演员更是对队员的表演进行了实打实的指导，从一招一式入手，哪怕是一个细微的动作、一个瞬间的眼神、一个简单的咬字，都多次辅导，直到满意为

止。《夸媳妇》上演之后，观众们纷纷表示大开眼界了。此剧的演出也在当年昆山县文艺会演中获得了好评。这四人辅导小组中的一位青年女演员正是徐洪芳老师，她后来在江苏省锡剧团出品的电影《双珠凤》中扮演霍定金。

　　杨湘泾文娱团队戏曲活动有声有色地开展，淀山湖镇各村的戏曲文化也紧跟其后，先后成立了宣传队。宣传队的成员，不管识字不识字，都积极参与到文艺活动中。虽然他们文化底子薄，但靠着对文艺的热爱及过人的智慧，硬是把台词唱腔记住了。其中，度城村宣传队有一女孩叫高三毛，她不认字，为了学唱歌、学唱戏，她自创了记词方法：通过画一些简单的图案来表示字音或字义，类似于以甲骨文的形式来记录文字。这种对文艺的热爱，在那个火热的年代中，随处可见。他们白天生产，晚上排练，配合村干部宣传党的政策，同时演出一些锡剧、沪剧小戏，如《双推磨》《庵堂相会》《借黄糠》等，丰富了老百姓的精神文化生活。

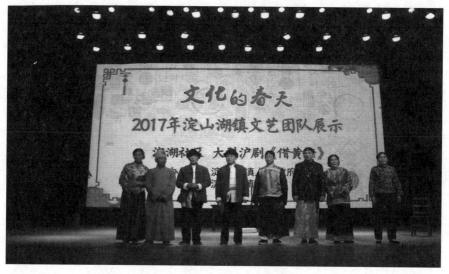

沪剧《借黄糠》演员合影

三、业余演出队的成立

昆山解放后，淀东区成立农村俱乐部，主管一个区的文娱、体育、扫盲、宣传等工作。直到全区各乡配备了专职扫盲干部，农村文化教育工作才逐步走上正轨。翻身的农民渴望学习文化，于是自发组建农民剧团，自编自演。淀山湖镇党委、镇政府密切联系社会发展形势，组织相关的农民剧团。当时，杨湘泾、小泾、度城等地的农民剧团在全区颇有名气，除演出宣传小戏外，还排演连台古装戏。1952年11月，淀东文化站建立，除办公室外，仅有120平方米的活动室，供群众阅览书报、弈棋。该文化站于1956年组建了业余文艺宣传队，有17个队员，经常下乡宣传演出。1958年，淀东人民公社建造大礼堂后，文化站的业余文艺宣传队有了固定的演出场所。他们以文养文，自力更生，陆续添置了舞台布景和音响声乐设备。

1. 金家庄业余演出队

党建引领，在镇党委、镇政府的引导下，在淀东文化站的带领下，淀山湖镇每个村的文艺宣传队的活动都搞得有声有色。说起"戏曲之乡"品牌的建立，不得不提起金家庄村的文艺宣传队了。1963年，"三年困难时期"结束了，老百姓的生活有所好转，但文化生活还是相当匮乏。回乡知识青年盛福元筹建了金家庄文艺俱乐部，随后，很多回乡知识青年及文艺爱好者纷纷加入。他们结合当时的形势排演了诸如《白毛女》《沙家浜》《红军的女儿》《小气姑娘》等节目。当年较为流行的《红梅赞》《洪湖水浪打浪》《谁不说俺家乡好》《唱支山歌给党听》《李双双》《十送红军》等革命歌曲，在金家庄村成为流行歌曲，以至人人都会唱。

1966—1970年，金家庄文艺俱乐部解散，但四个大队分别成立了"毛泽东思想文艺宣传队"。这些宣传队中的朱文元、顾玲珍、朱瑞荣

等人,至今依然活跃在淀山湖镇的文艺舞台上。

淀山湖镇人人爱看戏、喜听戏、擅演戏的传统延续到当代。1992年,吕元龙退休后,任金家庄村老人协会理事。那时候,村里经常邀请青浦等地的演出队来村演戏。演出队在大礼堂内简易的舞台上,就能进行表演。想看戏,得买票,一人一元,后来涨到一人两元。部分老人受经济的限制,无法场场去看戏,因此,不少人都心存遗憾。有一些老人是十足的戏迷,但因没有钱或舍不得掏钱,只能站在礼堂外面的窗口边,伸着头颈,往里面张望。窗口被人占满了,有的就只能站在更远一点的地方听,以此来过过戏瘾。

吕元龙看到金家庄那么多戏迷隔着窗户听戏时,心里很不是滋味。他有时会利用自己的人脉资源,寻求私人老板赞助,让他们帮村民购买戏票看戏。

怎样让每个戏迷都有戏看呢?这个想法一直萦绕在吕元龙的脑海里。有一天,吕元龙遇到吴云清。当他俩谈起戏迷看不了戏的事情时,吴云清提了个建议:"现在可以放VCD呀!只要买了VCD机和相关的戏剧碟片,就可以直接播放,不需要再花钱买票了。而且,你们想什么时候看,就什么时候看;想看什么戏,就放什么碟片。"听了这个建议后,吕元龙一直把这件事放在心上,想着向谁寻找赞助,筹得钱来买设备。

一天,吕元龙搭陆炳贤(时任淀山湖镇农村信用社主任)的车去镇上。在闲聊中,吕元龙把金家庄想建一个"电视剧场"的想法告诉了陆炳贤,并试探性地问陆炳贤:"信用社能不能赞助两千元钱?"陆炳贤一口答应,但他声明,经费审批需要两个月。

为了满足戏迷们看戏的愿望,吕元龙连这两个月的时间都等不及了,他决定先去借钱买机器。他知道当时还在老街开修理店的店主徐惠岐对电器在行,便请他协助买电器。他们买来了电视机、VCD机和

一些戏曲的碟片，成立了昆山市第一个"电视剧场"。

新生事物最初总会遭受到一些质疑。刚开始，有一些老干部持不同意见，觉得这样既浪费了钱，又浪费了人力——还要安排人员去操作管理。但在运行了几次后，他们发现这个"电视剧场"很受老百姓欢迎。因朱卫海在镇广播站工作过，掌握了一定的电器知识，于是，村里让朱卫海专门负责播放，确保戏迷们有戏看。

2002年春天，关王庙有个戏曲队来金家庄演出。这个戏曲队规模很小，一班人，除演员外，乐器只有两把二胡。他们在金家庄只唱了两天的戏，但这两天内，看戏的人非常多。礼堂根本容不下那么多人，以至于很多人站在门外，有的人就站在窗口。

此情此景，吕元龙和庄俊生（金家庄村原支部书记，后任淀东人民公社工业办公室主任）看不下去了。他们俩找到时任村支书庄建宏，把想组织一些戏迷成立一个剧团的想法说了出来。庄建宏一口答应，但声明在先：村里经济实在困难，没有钱给剧团。办剧团由此产生的费用，需要他们自己想办法解决。

听了庄建宏的话，他们俩便开始盘算如何把这个剧团办起来。吕元龙又用他的老办法——外出找赞助。宝波树脂涂料厂的老板朱瑞彪、冠宝化学有限公司老板朱桂荣（吕元龙的女婿）、樱花涂料科技有限公司老板朱小明和任以若等"小老板"分别出资。钱凑足之后，吕元龙他们几个人特地跑了几趟苏州，把相关的乐器买了回来。之后，他们还购买了字幕机。

2002年3月16日，金家庄村成立了金家庄业余演出队，负责人吕元龙、朱文元，队员有任以若、朱瑞荣、顾林根、蔡林珍、顾清秀、顾丽萍、顾彩萍、朱美珍、朱红菊、沈爱华、蔡根元、吕华锋、赵国平、吕华东、沈小妹、顾巧英等。他们不计报酬，放弃休息时间，刻

《大法官的私生子》演出剧照之一

《大法官的私生子》演出剧照之二

苦排练，利用节假日演出，剧种以沪剧、锡剧为主，演出过《大法官的私生子》《玲珑女》《大雷雨》等三十多部传统大戏，以及《吃面条》《卖红菱》等近十部小戏。演出队还根据金家庄村的传统文化，自编自导自演了反映金家庄人团结奋斗、友善和谐等优秀品质的大型锡剧《顾朱能合》。结合党支部的中心工作，演出队又创作了《剪枝》《菜单》《棋逢对手》《桂花》等十几部小戏，其中，《剪枝》在2010年淀山湖镇村级团队小戏会演中获一等奖，《耘稻山歌》在2011年淀山湖镇村级团队小戏会演中获一等奖，《存单风波》等多部作品在相关比赛中获得奖项。

演出队最初在淀山湖镇敬老院和度城、红星、永新、杨湘泾等周边乡村演出。随着演出阵容的强大和演出影响的扩大，演出队不仅被邀请到千灯镇、周庄镇、锦溪镇（古时为陈墓镇）演出，还应邀到上海市青浦区关王庙、淀峰村演出，之后，还参加了昆山市琼花剧场的汇报演出，代表淀山湖镇参与了昆山市周周演活动。

金家庄业余演出队是淀山湖镇成立的第一个村级业余团队。演出队自成立以来，共演出了四百多场，得到了老百姓的一致好评，受到了市、镇领导的高度重视，并给予了充分肯定。时任昆山市宣传部部长的毛纯漪充分肯定了金家庄业余演出队；昆山市宣传科科长许明生几度来村庄指导工作；市电视台专程来金家庄拍了电视录像，记录下演出队的成长历程。2003年，金家庄业余演出队被评为"苏州市优秀演出团队"。

2. 度城村文艺演出队

随着金家庄业余演出队的成立并如火如荼地开展活动，淀山湖镇其他村的戏曲爱好者们跃跃欲试，也分别成立了演出队。2004年7月，度城村办起了文艺演出队。

度城村从明清时期就是一个文化底蕴深厚的农村集镇，传统文化

丰富多彩，儒家文化、宗教文化、农耕文化、渔猎文化等交相辉映，集中体现在：明代进士王鉴建忠孝堂，宣扬忠孝文化；这里有祭天、拜地、敬神的农耕文化和人际交往中的礼仪文化；茅子元和他创建的白莲教活跃在淀山湖畔，使宗教文化有着较深厚的群众基础。

1948年春，度城及周边自然村（南厍、西港、潭西）的众多男性戏曲爱好者，如南厍村的冯永德，度城村的周志贞，潭西村的周梦飞、王访祥及渔民林弟等7人组成度城花鼓戏班子，由教师周云章教戏，逢年过节演社戏，特别是农历七月十五，村里都要搭台公演，《僧帽记》曾轰动一时。同年，度城丝竹班成立，成员主要是西港村的一些人，有张利仁、张宝成、方爱泉、朱阿康、王金生等12人，丝竹包含二胡、琵琶、笛子等10多种乐器，曲子有"工尺""山乐""长山乐"等。他们还会演奏沪剧、锡剧曲谱。除被大户人家邀请到婚庆喜宴上表演外，他们还常常参与公演社戏活动，在附近四邻及淀山湖西面的锦溪镇，都享有很大的名声。

2004年7月，民间演出再次掀起群众文艺的热潮，度城村创办了文艺演出队，张泉元、唐卫民、朱炳庆、朱伟生先后任度城村文艺演出队队长。演出队成员都是50岁左右的中老年人，他们有着丰富的排演经验。一开始，度城村文艺演出队的发起人只有4个人，后逐步发展培育成19人团队，编排了20多部传统大型戏曲、10多部小戏。团队成员大部分都是孩子的爷爷奶奶，但是他们丝毫没有懈怠，积极性很高。他们白天要照顾孩子和做好家务劳动，晚上要参加集体排练，最高纪录是在2013年，全年排练和演出高达122次，这相当于全年三分之一的晚上都用在了表演或排练上。度城村文艺演出队里的成员大多不太识字，剧本上的唱词、台词都是自家的孙子孙女手把手教的。他们居住在度城各个自然村，比较分散，但只要有排练，他们就骑着电瓶车集中在一起。该演出队连续几年，每年要排练两部大戏，每年

演出达30多场，每逢重大节日都有会演、送戏下乡等活动。异地演出是度城村文艺演出队的经常性事务，演出队成员曾经去过昆山玉山镇、锦溪镇、张浦镇和千灯镇等地演出。

10多年来，度城村文艺演出队先后排练演出17部大型古装戏，剧种以沪剧、锡剧为主，还自编自演小戏11部，共演出260多场，观看人数近2万人次。这些贴近群众现实生活和反映改革开放成果的小戏，深受广大群众的欢迎和青睐。度城村文艺演出队于2008年、2010年先后获得"苏州市优秀团队"的荣誉称号，还曾获昆山市优秀业余团队一等奖、淀山湖镇优秀戏曲队一等奖等荣誉，小戏会演连续四年获得淀山湖镇优秀戏曲队一等奖的荣誉。度城村文艺演出队在淀山湖镇颇有名气，他们没有辜负广大戏迷的期望，将戏曲文化继续发扬并传颂下去，为淀山湖镇的戏曲文化贡献了自己的一份力量。

3. 红星村文艺演出队

早在20世纪30年代，红星村的南榭麓自然村有施家四兄弟施龙章、施凤章、施金章、施善章，他们都喜欢民族乐器，如二胡、大胡、笛、箫等，在家一有空闲，就要"玩弄"这些乐器，甚至达到废寝忘食的地步，后拜师绅士张金发。他们学成回家后，约上乡里二十多乡亲，成立了施家江南丝竹班。江南丝竹班成立后，起先只是在自家村里或到附近村子里"小打小闹"，以娱乐为主，之后，人员增多，相互操练、相互竞技，技艺提高了，乐器的种类也多了，提琴、弦子、琵琶、扬琴、笙、小鼓、木鱼、板鼓、碰铃等，他们都要学一学，不仅要"吹"出个模样来，还要"拉"出个名堂来。如此，施家江南丝竹班名正言顺地成为当地第一家像模像样的江南丝竹班。

1956年，农业合作化后，各高级农业生产合作社都建立了农村俱乐部，由乡文化站具体辅导，这一时期，小泾村也建立了文艺宣传队。他们排练锡剧、沪剧等小戏，经常到其他村庄巡回演出，相当活跃。

小泾村文艺宣传队演出的古装锡剧《劈山救母》《白蛇传》等颇具影响力，得到了周围地区群众的好评。小泾村文艺宣传队中也涌现了一些人才，其中，黄品林曾被选送去扬州艺校学习。而黄品林参与排演的锡剧《红色的种子》到全乡各村巡回演出后，受到各村群众的热烈欢迎。

"文化大革命"期间，淀山湖乡各大队的文艺宣传活动搞得轰轰烈烈。文艺宣传员白天参加农业生产劳动，晚上搞文娱活动。当时，红二大队的文艺演出队人数较多。全大队的青年男女，包括后来的插队知识青年，只要会唱的，大多参加了文艺演出队。红二大队的文艺演出队演出的节目有自编自演的小戏，也有学唱"样板戏"的选段、选场。在20世纪70年代，他们排演了锡剧《沙家浜》，影响很大，受到了热烈欢迎。当时的文艺宣传队是农村青年的主要活动组织，所以凝聚力很强，基本上天天有演出活动。

2007年，红星村正式建立起了文艺演出队，队长是顾志浒。顾志浒是个能人，会唱会演，会二胡、电子琴，会根据音乐记录曲谱，会制作道具，会电脑绘图，其中，《家在淀山湖》一书的古街复原图、昆山抗日游击史迹陈列馆中的连环画，都是他用电脑画出来的。红星村文艺演出队的成员基本都是年轻人，大多没有戏曲演唱的基础，所以刚开始时困难重重。在村领导的支持和鼓励下，队员们刻苦努力，他们从一字一句的唱词、一招一式的身段，慢慢学习，慢慢训练。经过一阶段的刻苦训练，红星村文艺演出队排出了由戏曲唱段、折子戏组成的一场节目，并参加了当年度的全镇巡回演出，得到了领导和群众的认可。在这种氛围下，演出队成员的士气得到了鼓舞，他们再接再厉，第二年就排演了大型越剧《狸猫换太子》，顺利参加了当年淀山湖镇举办的"春节戏曲周"的演出，并参加了全镇各村的巡回演出，受到了广大群众的热烈欢迎，这也奠定了红星村文艺演出队的群众基础。接下来的几年，红星村文艺演出队先后演出了越剧《花中君

子》《夜明珠》,沪剧《龙凤花烛》《杨乃武与小白菜》等,这期间,多次得到了市里和镇文体站的奖励,并被评为"优秀演出团队"。

 有了一定的群众基础以后,演出要求也跟着提高了。接下来的几年,红星村文艺演出队根据村委会的要求,配合村里的工作重点,在推广农田承包责任制的时候,演出了小戏《二帅讨田》;在提倡村级养老的时候,演出了小戏《离家不离村》;在扩种桃园时,演出了小戏《桃花烂漫》,为村里的工作开展提供了一定的宣传保障作用。

 2015年,红星村文艺演出队进行创新,改编了大型沪剧《母女怨》。演出以后,观众们耳目一新,连连称赞。当年春节,在镇文体站剧场演出时,更是反响热烈,昆山电视台在新闻频道也及时播出了当时的演出盛况,红星村文艺演出队的形象更是深入人心。

 随后,为庆祝抗日战争胜利70周年,红星村文艺演出队赶排了抗日题材的沪剧《麒麟河》(是自己改编和移植的剧目);在庆祝中国共产党成立100周年的时候,排演了越剧联唱《唱支山歌给党听》,越

沪剧《麒麟河》演出剧照

剧表演唱《红梅赞》《绣红旗》等节目。红星村文艺演出队紧跟时代的步伐，稳步向前。

4. 兴复村文艺宣传队

兴复村的文艺活动非常活跃，每年春季，每个自然村都会上演春台戏，也称"花鼓戏"。农历七月，村村做社戏，演出剧种有沪剧、滩簧、锡剧、越剧和京剧。在兴复村，书迷们时常走到镇上茶馆去听书（评话、评弹）。劳动间歇，路过田间地头也时常能听到他们的山歌。

1948年前后，受度城戏曲爱好者的影响，兴复村的戏曲爱好者也跃跃欲试。1951年，土地改革后，淀山湖地区的九个小乡建立农村俱乐部，开展群众业余文化娱乐活动。各小乡的农村俱乐部设有图书阅览室、黑板报、墙报、画廊等，各小乡还建立文艺宣传小分队，自编自演节目，以冬学民校为阵地，开展文化宣传活动，为党的农村中心工作服务。

经过十几年的发展，到1964年，复明大队、复利大队先后成立了文艺宣传队，并较为活跃，宣传队中设有丝竹队，排练锡剧、沪剧等小戏。

"文化大革命"期间，复明大队文艺宣传队曾到昆山观摩昆山锡剧团表演的锡剧《红灯记》，并请剧团辅导，排演了该剧；复利大队排演了锡剧《沙家浜》《智取威虎山》等样板戏，不但在本地区的各自然村演出，还到红二、复光、小石浦等邻近大队演出，甚至还摇船出乡，到周荡、沈巷公社、河西头、千灯等各地演出。样板戏的演出真是轰轰烈烈。

20世纪70年代初，复利村文艺宣传队排演的《一副保险带》《开河之前》参加了当时的东南片会演，取得了一等奖的好成绩。朱玉芳在《一副保险带》中的扮演得到了观众的认可，她还成功排过沪剧《阿必大回娘家》、锡剧《双推磨》。在《阿必大回娘家》中，"雌老

"虎"的扮演者徐桂菊把角色扮演得形神兼备,大家都说活脱脱是知名沪剧名家石筱英的翻版。

自20世纪80年代起,随着电影、电视事业的发展,农村文艺活动逐渐减少,各大队文艺宣传队由淀东文化站的文艺宣传队代替。当时各大队文艺宣传队的工作主要由各大队团支部书记负责,实行的是"白天搞生产,晚上搞文艺宣传演出"的模式。

2000年以后,结合淀山湖镇创建"戏曲之乡"的发展要求,2007年8月,兴复村组建了文艺宣传队,许生明、徐玉新先后担任宣传队队长,琴师顾幸福、钟宝兴,指挥黄家华,音响师马文元,演员是有一定戏曲基础的中老年人,他们是许乃荣、钟正明、张星夫、朱玉芳、徐桂菊、唐取珍、黄秀丽、赵国英、庞小青。兴复村文艺宣传队成立之初,没有活动经费,时任队长许生明就走访村里的企业老板,请求他们出资赞助,后得到了私企老板顾火荣、蔡荣林、姜志强、何秀明、朱永生等人的帮助。

因为宣传队的成员各自都有工作,所以他们就利用业余时间排演节目。到2020年年末为止,兴复村文艺宣传队成功排演了《赖婚记》《哑女告状》《泪洒相思地》《双珠凤》《梅花谣》《寻儿记》《双女闹花堂》《清风亭》《风流母女》《珍珠塔》等十部锡剧大戏,《杀狗劝妻》《中秋月》《钟声》《传家宝》《今天老师来家访》《父亲的日记》《抢孙子》《家事》等八部锡剧小戏和《双推磨》《庵堂相会》《庵堂认母》等锡剧折子戏。兴复村还为文艺宣传队配置了活动室、舞台、音响设备、无线话筒、灯光等较为现代化的设备。

每逢春节、国庆节等重大节日,兴复村文艺宣传队都会在本村或邻村开展宣传演出,也会参与镇组织的送戏下乡和文艺会演活动。2011年,中央电视台戏曲频道曾对兴复村文艺宣传队做过专门报道。2012年,兴复村在村委会内修建戏台一个,极大地方便了文艺宣传队

锡剧《珍珠塔》演员谢幕

的演出和群众的观看。2013年5月,兴复村文艺宣传队参加了苏州工业园区庙会活动,演出了几十场次,观众达上万人次。苏州电视台、昆山电视台曾做过专门报道。

兴复村文艺宣传队于2013年、2014年、2016年、2019年先后四年在淀山湖镇小戏会演中获一等奖,2012年获二等奖,2015年获三等奖,2016年、2019年获"市级优秀团队"荣誉称号。宣传队成员朱玉芳在红歌比赛中获得一等奖,次年,她又和唐取珍、赵国英在红歌比赛中获得二等奖。

5. 永新村文艺宣传队

2004年,永新村成立了文艺宣传队,开始排练沪剧《谁是母亲》,这是他们排练的第一出戏。他们最初只有十二个演员:郁小妹、郁腊妹、郁海龙、王海琴、程桂元、周建忠、冯建民、吴海英、朱进福、

将道元、凌唐妹、王志荣,以及一个由三四个人组成的乐队。随着文艺宣传队的影响不断扩大,队里又增加了郁雪芳、朱文英、张秀娟、谈雪芬四个新演员,但也有个别成员因工作时间的冲突而不得不退出宣传队。

2004年至今,永新村文艺宣传队共排练了《谁是母亲》《深秋的泪痕》《妓女泪》等十几部沪剧大戏和《阿必大回娘家》《卖红菱》《田园新歌》《小分离》等几部小戏。其中,小戏《葫芦村里好家风》是由金家庄朱瑞荣根据永新村里的故事创作的,并在淀山湖镇的相关活动上加以演出。2020年,在淀山湖镇举行的情景党课比赛中,由郁雪芳编剧、唐小弟谱曲的沪剧小戏《美丽家园》获得了奖项。这出小戏主要阐述了淀山湖镇环境整治、河道清洁、垃圾分类等热点工作,得到了镇相关领导的肯定。2021年,永新村文艺宣传队排练的情景剧《半条被子》参加了淀山湖镇组织的建党100周年文艺演出。演员们

沪剧《田园新歌》演出剧照

用了一个月的时间,加紧排练,而在排练过程中,他们个个都激情澎湃,因为他们从中领略到了祖国悠久的文明、灿烂的文化。

此外,杨湘村与安上村合一个戏曲队,队长郁亚其,由童麟管理具体业务。随着金家庄部分村民搬迁到淀山湖花园小区后,为满足这部分村民看戏的需求,淀湖社区也成立了"沪花苑"戏曲队,队长顾林根。各戏曲队为了互相学习、取长补短,每年都会组织一次业余演出队会演,这成了淀山湖镇戏曲文化的常态。淀山湖镇党委、镇政府十分重视对戏曲队的培育和发展,为戏曲队开辟了排练场所,在金家庄村、马鞍村、永新村、兴复村、度城村等村委会的空地上,搭建了大型舞台,并配备了灯光、音响、道具室。政府每年拨放专用资金,用于戏曲队的培训、道具的购买、演出、后勤等费用的支出。在多项措施的保障下,淀山湖镇形成了"政府搭台、群众唱戏、凝心聚力"的可喜局面,这也为淀山湖镇创建"戏曲之乡"打下了坚实的基础。

四、"戏曲之乡"品牌的创建

在金家庄业余演出队成立的同时,淀山湖镇也启动了"戏曲之乡"品牌的申报工作。21世纪初,在昆山全市宣传工作会议上,时任昆山市宣传部部长的毛纯漪提出了"一镇一品"的概念,要求各乡镇要根据自己的特点,挖掘出文化工作中的亮点,形成一定的品牌。

会议结束后,时任淀山湖镇党委宣传委员的吕善新动起了脑筋:"'一镇一品',作为我们淀山湖镇,创什么呢?"

每年春节前后,淀山湖镇上都要举行文化、科技、卫生"三下乡"的活动。在某次"三下乡"活动中,淀山湖镇宣传办、文化站请了张浦演出队在金家庄村七橹头两开间的礼堂内演出锡剧《双推磨》。这一天,能容纳200人的小礼堂,硬是挤了近300人,连礼堂外面也站着许多人。随着熟悉的唱词"推呀拉呀转又转,磨儿转得圆又

圆……"响起，不少观众跟着哼唱起来，可谓"台上表演，台下唱戏"。看到金家庄的戏迷如此热情，镇文化站特地加演了一场。

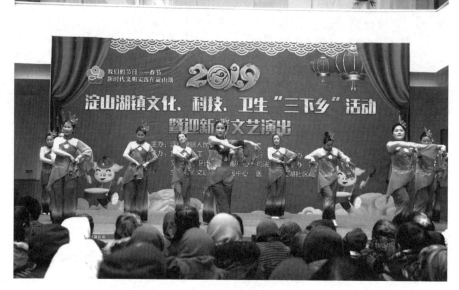

淀山湖镇文化、科技、卫生"三下乡"活动暨迎新春文艺演出活动现场

逢年过节，戏曲表演是淀山湖镇各村必不可少的节目。随着每个村戏曲人才的汇聚、戏曲团队的壮大，村级场面的戏曲演出活动也不间断地进行着。在淀山湖镇，三日两朝有戏曲活动，除了平日晚上和周末的排练外，戏曲团队间还加强交流互动，形成了"一个唱段大家唱"的场面。吕善新感受到如此热烈的戏曲氛围，心里已经有数了：戏曲文化在淀山湖镇有着深厚的历史传统和人文基础，只有创戏曲特色的文化品牌，才是淀山湖镇要走的路子。

根据淀山湖人"爱写戏、爱演戏、爱看戏"的特点，淀山湖镇党委、镇政府做出了创建"戏曲之乡"的决策，并提出了具体的指导思

想和总体目标,号召全镇广大干部群众大力营造"爱戏曲、爱生活、爱家乡"的环境氛围。

在确定要创建"戏曲之乡"品牌后,淀山湖镇党委、镇政府组织宣传部门、组织部门等多部门联合召开了相关会议,确定目标,确定任务。镇组织部门根据创建需要,安排相关的人力、物力,确保创建工作顺利完成。戏曲演员孙明荣,作为一名企业员工,他只能利用业余时间排戏。为了让孙明荣能安心表演,镇组织部门与孙明荣、企业老板、文体站三方进行了沟通协调,最终把孙明荣安排到了戏曲表演的岗位上。孙明荣也不负众望,成为淀山湖镇一名非常优秀的戏曲演员。

吕善新第一次到文化站时,说的第一句话便是:"(群众)文化工作,我是外行,我是来学习的。"虽说是外行,但他的大家庭里有许多戏迷,他也算是在戏曲的浸润中长大的。他的父亲吕元龙曾是金家庄业余演出队的队长,当时村里演大戏(传统戏),内行人记谱、写唱词,吕元龙作为外行就专记念白。有句行话叫"七分念白三分唱",这说明念白的实际篇幅是大于唱词的。有这样的父亲,便造就了关心群众文化工作的吕善新。

在吕善新分管文化站的第一年中,昆山市又举办了群众文艺会演,淀山湖参演的是自编小沪剧《喜落洞房》。吕善新带着全体演职人员参加会演,这算得上是第一次,因为之前的宣传委员都忙于乡镇工业,而忽略了文化建设这一块。

《喜落洞房》演出当天,戏演至高潮时,昆山市宣传部部长钱解德夸赞了一句:"专业水平!"这话正好被坐在其后的吕善新听到了,他非常高兴。回去后,他便把此话转达给了参与的演职人员,极大地鼓舞了他们的士气。

参与文化工作一两年后,吕善新已不满足小演唱、小戏曲了。他认为:既然能编小戏,何不编个大戏试试?因为小戏多是根据身边事

创作的,那大戏也可以从身边人的身边事上挖掘素材。吕善新在兼任武装部部长期间,在征兵工作中就碰到了很多事情,其中有一应征青年的祖父因与村干部有很深的矛盾,所以万般阻挠孙子入伍,吕善新等人做了大量工作后,才化解了矛盾,送孩子光荣参军。

2003年,编大戏从吕善新的"突发奇想"到展开讨论、组织创作班子,再到定名《走出浅水湾》,逐步得到落实。剧本在"土"编剧老师的手中经过了一稿、两稿,改了再改……剧本快定稿了,演员从哪里来?角色怎么安排?这些问题萦绕在吕善新的脑海里。待吕善新了解下来,他发现其他演员还好安排,只有两位演员的安排有点难度。一位将被安排主要角色的男演员在民营企业跑供销,在以往的小戏中,他的戏份少,影响不大,但现在要排的是几幕的大戏,用工量大、排练时间长,跑供销的人估计难以定心排练。另外一位女演员已经退休在家了,恰逢她老公重伤在床,她必须照顾。为动员这两位演员,吕善新多次登门做工作,帮他们解决一些实际问题。最后,这两位主要演员克服困难,坚持参加了《走出浅水湾》的排练,并出色地完成了任务。

在《走出浅水湾》的排练过程中,吕善新基本上天天到排练场报到,他到场后的第一个动作便是发香烟,然后坐在大门里侧,进来一个(抽烟的)发一支,同时称呼一声剧中人的姓名:郑林、盛娟、"老毒头"、张少英、庆元……耳濡目染中,慢慢地,他这个"外行领导"也成了能出点子、善辨优劣的"圈内人物"。

排戏要请导演,乐队人手不够也要请,大戏要用大布景,道具服装也得一应俱全。当时,全昆山只有淀山湖镇有标准舞台,那置景自然不能"小家子气"!资金哪里来?吕善新总说:"总归有办法的。"

整个剧组齐心协力地排练,每次彩排之后,大家便会开会总结,讲优点,理毛病,要修改的,须加工的……

要公演了,有人担心没有观众,有人却认为淀山湖戏迷多,不用

愁。结果就是，首演当天，戏迷太多，连留给领导的位置也没保住。

继《走出浅水湾》后，吕善新又开始谋划"浅水湾三部曲"（《走出浅水湾》《重返浅水湾》《情系浅水湾》合称为淀山湖镇的"浅水湾三部曲"）。2004年年初，编排《重返浅水湾》这出大戏的工作又紧锣密鼓地开始了。由于有了《走出浅水湾》的成功经验，第二部沪剧《重返浅水湾》比上一部更火爆，获得的赞誉更多，甚至还获得了苏州市第七届精神文明建设"五个一工程"奖。

第三部《情系浅水湾》刚起步，吕善新换岗后，在后任镇宣传委员郭刚、顾剑、许顺娟的继承与创新下，淀山湖镇的戏曲之花越开越烂漫。

如今，淀山湖镇在戏曲方面，不仅加大投入，在每个村的中心地带建有戏台，戏台旁侧配备音响室、化妆间、排练厅等辅助用房，还加强村级团队的建设，对团队每年考核，奖罚分明。为了团队的良性发展，政府还把对团队的考核纳入了村干部考核的项目中。

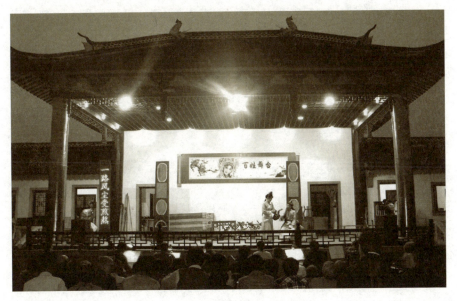

村庄百姓舞台

每年春节期间，淀山湖镇举办的戏曲周，除了吸引本镇的戏迷外，就连千灯、锦溪等周边乡镇的戏迷也会来观看。每天每个戏曲团队只演一场，连演七天，剧种包含沪剧、锡剧、越剧。这七天，成了戏迷们的"狂欢节"，也成了他们的"第二个春节"。好多戏迷为看下午的戏，上午八九点钟便占好位子，自带面包、矿泉水等充饥。文体中心的广场上，停满了观众的三轮车、自行车等。

随着"戏曲之乡"创建活动的深入开展，淀山湖镇党委、镇政府及时地提出了"写身边人的事、演身边人的戏"，"用身边看得见、摸得着的典型事例教育人"的戏曲文化发展思路，并要求用群众喜闻乐见的戏曲艺术，引导群众逐步树立正确的价值观念、是非观念、道德观念和发展观念，引导群众以更为饱满、更为振奋的精神状态投入火热的改革与发展中去。同时，还强调文化要服从和服务于发展大局；服从和服务于党的中心工作；服从和服务于人民群众的需要。

淀山湖镇演出的这些戏曲作品，被人们称为"三自"（自编、自导、自演）小戏。一出戏，从萌芽起，直至成型搬上舞台，除导演外，不借助外力，都是在淀山湖镇本土戏曲人才的努力下完成的，不依靠专家，完全凭着一镇之力，完美地打造了一个个鲜明的角色、一出出精彩的剧目。2008年，淀山湖镇不负众望成功创建"中国民间文化艺术（戏曲）之乡"。

五、"浅水湾三部曲"的打造

在本土人才的通力合作下，一大批顺应改革发展需要的小戏诸如《叫声妈》《龙门架下》《晚醉》等刻画身边人、身边事的现实题材作品被搬上了舞台。由于演的是身边人，看的是身边戏，群众观看戏剧的热情越发高涨，特别是一些反映家庭伦理的作品，场场演出都能让大婶、大娘、姑娘、嫂子们流下同情的泪、忧伤的泪、激动的泪、甜

蜜的泪。值得一提的是，大型沪剧"浅水湾三部曲"，从编剧、作曲，到导演编排、舞台表演，除导演外，都是由淀山湖镇本土的创作表演人才完成的，这更把"戏曲之乡"品牌推向了新的高度。

《走出浅水湾》这出大戏的产生，缘于一次征兵工作。当时一年一度的征兵工作成为地方政府工作中较为头痛的事，特别是动员大学生当兵，更是难上加难。

顾善英的儿子方春良大学刚毕业，找好了工作。一家人正准备安安稳稳地过日子，谁知一年一度的征兵工作开始了。方春良参加了镇上组织的征兵体检，完全合格。

村里正式动员方春良去当兵，没承想，却遇到了阻力，其中，最大的阻力来自他的奶奶。奶奶觉得自己的孙子身体弱，舍不得让他去部队吃苦，所以一句话就回绝了，一点儿也没有商量的余地。村里的工作人员上门去做工作，他奶奶把门一关，谁也不让进，场面一度十分尴尬。

方春良的父亲也坚决不同意儿子去当兵，因为他心里有气。前几年，他想承包村里的鱼塘没成功；而他家里要造房子，村里也没有及时安排；他自己喝酒不慎从二楼摔下来，摔伤了身体，村里表现得不够关心……这些事情，使方春良的父亲对村里有诸多不满。因此，关于村里推荐方春良去当兵这事，他父亲就是不配合、不同意。

村干部和征兵办的工作人员多次到方春良家做工作，都遭到了他奶奶和他父亲的拒绝。后来得知方春良的母亲顾善英是"一家之主"，于是征兵办的工作人员马文清、曹密珍、张杏元三人来到顾善英工作的地方——上海重固奶牛场，试图说服方春良的母亲。

那天，天下着瓢泼大雨，马文清三人踩着泥泞的路，来到奶牛场。来不及喘口气，他们就直接找到了顾善英。他们跟她拉家常，慢慢了解到他们全家对方春良当兵这事的真实想法。知道他们不愿方春良去

当兵，有三个原因：一是独生子女，难免有点舍不得；二是眼下方春良有工作，怕当兵退伍回来工作没了；三是方春良不去当兵，好歹对家里而言是个帮手。

征兵办的工作人员换位思考，与她交流沟通。顾善英毕竟曾经在社办企业（建筑社）里担任过妇女主任，思想觉悟比较高。经过征兵办工作人员的耐心说服，她以大局为重，爽快地答应做好动员儿子去当兵的工作："方春良当兵这事，就这么定了。家里人的思想工作，我来做。"

当天，顾善英就和征兵办的工作人员一起回到了村里。晚上，她召集了婆婆、丈夫、儿子，开家庭会议。她开门见山地说："我们度城，素以忠孝传世。一个青年，国家需要你时，你就要义无反顾地挺身而出，没有任何推脱的理由。怕吃苦，不是男子汉。"当年，淀山湖镇出现了方春良这首位大学生兵。

2002年，淀山湖镇文化站为配合冬季征兵工作，自编自导自演了一部五幕大型沪剧《走出浅水湾》，讲的就是度城村顾善英说服丈夫，动员应届大学毕业生方春良放弃已经落实的条件不错的工作，带头参军入伍的故事。

《走出浅水湾》的首场演出，840座的剧场内，座无虚席，连两侧的通道上，也挤满了人。演出中不时响起热烈的掌声。观众随着舞台上剧情的起伏，时而愁肠百结，时而激情飞扬……演出结束后，观众还逗留在剧场内，迟迟不愿离去。

《走出浅水湾》这出戏，经昆山市人民武装部推荐，入选苏州市2002年国防教育重点教材，并以苏州市全民国防教育委员会的名义，委托昆山市电视台录制后，在苏州电视台播放。播放前，苏州市委常委、苏州军分区政治委员也接受了苏州电视台的专题采访。时隔三年，中国人民解放军原总参谋部专门派人来到淀山湖镇，采访该剧原型方

春良,后在《解放军报》上发表了相关文章。

"浅水湾三部曲"之第二部大戏《重返浅水湾》荣获苏州市"五个一工程"奖。因"浅水湾三部曲"在全社会影响非常大,以至于淀山湖镇将镇刊《淀湖浪》改名为《浅水湾》。

六、戏曲活动的丰富多彩

由于自编自演的戏曲剧目,紧扣时代脉搏,针对改革发展中的热点问题、敏感问题和群众思想认识上的模糊问题,较好地为当地经济社会发展、建设和谐社会提供了丰富的精神动力,因而获得了本镇和上级党委、政府与广大群众的满意和好评。自编自导自演也就成了淀山湖镇戏曲文化繁荣发展的主要特色。

多年来,淀山湖镇党委、镇政府一直把创建"戏曲之乡"作为全镇文化建设的重头戏。

自党的十八大以来,淀山湖镇搭建了一个又一个固定的戏曲活动平台,戏曲演出已经成了时尚,成为淀山湖镇老百姓精神生活中的一道"美食"。其中,最能引起轰动效应的要数每年的戏曲演唱赛了。戏曲演唱赛是淀山湖镇最具普及性的群众戏曲活动,其参赛选手都是各村的农民,他们并不在乎获什么奖,追求的是在千百观众前过一把戏瘾。

戏曲艺术周对于淀山湖镇的农民来说,犹如"第二个春节"。在淀山湖镇,戏曲艺术周被安排在每年的春节过后、元宵节之前,每天一场戏,七个戏曲队,连着七天有大戏。沪剧、越剧、锡剧,精彩纷呈,戏迷们看得直呼过瘾。戏曲艺术周期间,能容纳七八百人的剧场内,场场爆满。

目前,村级文艺演出团队会演、戏曲培训班,已经成为提高村级戏曲演出队艺术水平的有效阵地。最初几年,为了鼓励创作,淀山湖

镇村级团队小戏会演组委会要求参加会演的剧目必须是自己创作的反映农民生活的现代戏，这极大地提高了会演的含金量。而戏曲培训班，除了邀请昆山市戏曲家协会的专家来授课外，还组织团队开展交流互动，有效地提高了全镇戏曲演职人员和爱好者的创作、表演与欣赏水平。

有一年冬季，安上村的妇女主任带领一群妇女风风火火地赶到淀山湖镇文化站，吵着要见文化站站长。站长赶来问及原委，那群妇女叫嚷着说："文化站还欠我们一场戏！……你们什么时候还这场戏？"站长这才搞明白，原来镇文化站送戏下乡，在每个村各演几场戏是有指标的，他们确实在安上村少演了一场，时间长了也就忘了这事儿，想不到安上村的村民却记在心里，赶上门来"要债"了。文化站站长马上答应不日后去安上村"还"这场"演出债"。听说过欠债的、欠钱的、欠物的，从没听说过"欠戏的"。可见淀山湖镇各村的村民对戏曲的热爱已经到了痴迷的地步。戏曲贴近百姓，百姓喜爱戏曲。在淀山湖镇，欣赏、参与戏曲艺术活动已经成了人们继"柴米油盐酱醋茶"之后的第八件大事。淀山湖镇每年都要举办送戏下乡活动，这是镇党委、镇政府为"戏曲之乡"搭建的又一个平台。每年春、秋两轮送戏下乡活动，全年演出近百场。

■ 七、戏曲对百姓生活的影响

戏曲的魅力是无穷的。自古以来，戏曲是老百姓生活中重要的组成部分。农闲时，或春节前后，七邻八乡都会搭台唱戏，旁村的人也都会去看戏。戏曲，除了能丰富老百姓的业余生活外，更重要的是会影响人们的精神生活。

以文化人，以文育人。戏曲舞台上的喜怒哀乐、善恶忠奸，一幕幕、一场场都引导人们向美向善。见到恶贯满盈之人，观众会咬牙切

齿，唯见其恶有恶报的结局后，才解心头之恨，似乎从此世间恶人都已不在了般；看到善良悲苦之人，观众会心生戚戚，直到其终得善果后，才长舒一口气，仿佛卸掉了心中的一块石头。戏曲对人的影响是巨大的，在淀山湖镇，就有几例受戏曲影响而改变了自己的行为，甚至改变了人一生的走向的事迹。

20世纪90年代，适逢政府开展征兵工作。但是大学生普遍不愿当兵。最后，相关人员做了大量的思想工作，在各方的努力下，他们才同意入伍。自原创沪剧大戏《走出浅水湾》登台演出后，淀山湖镇的征兵工作基本没有遇到阻碍，每次征兵任务发出后，适龄青年都争相去报名，参加体检，都想到部队的大熔炉里锻炼自己。方春良当兵的故事，也成为度城村的一段佳话。

在日常生活中，家人、邻居之间有时会为了一棵树、一袋垃圾、一朵花等发生口角，产生矛盾。而当矛盾发展到一定程度时会被激化，因此，闹骂、打架等一发不可收，有的甚至发展到犯罪的程度。在淀山湖镇演出的剧目中，就有因一棵桂花树而产生矛盾的。

一户人家种的一棵桂花树越长越高，遮挡住旁边一户人家窗户的采光了，因此，两家矛盾不断。旁边户甚至拿着砍刀去砍树枝，这样，一来二去，矛盾升级，原本两户人家的女主人还是好姐妹，现在竟老死不相往来。为此，村戏曲队创作了锡剧小戏《剪枝》并搬上舞台演出，其中有一段唱词是"一树乱枝不修剪，哪有满园绿叶齐。思想乱枝不修理，心术不正方向迷。你们为了争口气，时常吵闹发脾气；你们为了一时气，把姐妹情分当儿戏。肚量狭小太任性，小洞不补要毁大堤"。每当唱到这段唱词时，全场观众爆发出热烈的掌声。当事人也在台下观看表演，这一出戏，他们看得脸都红了。过了没几天，种树人就把树砍掉了，两户人家又重归于好。

年长一辈中，嫁到婆家的媳妇都不习惯把婆婆叫"姆妈"，有的

媳妇甚至直到婆婆去世，都没改口。其实，她们自嫁过来后，就把婆婆当成了自己的母亲，婆媳之间的关系也像母女一般，只是这个"姆妈"的称呼一直未曾叫出口。或许她们并不是不想叫，只是张不开口。根据这种现象，镇文体站创作了小戏《叫声妈》，把媳妇改口前的心理反应表现得淋漓尽致。看了这一出戏后，几位未曾改口把婆婆叫"姆妈"的媳妇也开始改口了。有时，戏曲真是奇怪，竟然有如此功效。

2019年，金家庄的搬迁工作遇到了难题，特别是个别固执的誓死不愿离开故土。金家庄业余演出队根据那户人家的故事，创作、改编并演出了锡剧小戏《棋逢对手》，在2020年元旦上演。戏中，拆迁办主任来做工作，了解到不肯拆迁的原因是当年家里主心骨为了建房，到太仓装河沙，夜里途经陆家龙王庙时，与其他船只相撞，船沉没了，人受伤了，这楼房是自家男人用生命换来的。舞台上，拆迁户的扮演者表演得泪流满面。随后，拆迁办主任也唱了一段唱词，包含如何搬出灯光，把河面照亮得似白昼；如何相救落水之人，并把伤员接送到县人民医院医治；如何打捞沉船；等等。戏中，搬来灯光救人的正是当年在陆家工作、现在人在眼前的拆迁办主任。在救命恩人面前，拆迁户同意签字。小戏以圆满的结局结束了。金家庄的那家拆迁户看了戏后，也泪流不止，因为那戏演的不是别人，演的正是他家的事。事后，他家的工作也做通了。村领导夸奖道："戏曲真有魅力，比开几次会还有效果。"

针对拆迁户搬到淀山湖花园小区后，思想观念跟不上时代，高空抛物、破坏绿化、随地小便等现象，戏曲队创作、演出了沪剧小戏《桂花》。戏中杨桂花拔桂花树的行为，受到了社区年轻党员和社区书记的批评教育，杨桂花百感交集，认识了自己的错误，并表示要为社区建设出一份力。针对农房翻建工作中的矛盾，戏曲队创作、演出了

沪剧小戏《葫芦村里好家风》。戏中，老党员发挥模范带头作用，使农房翻建顺利进行。这两部小戏还参加了2019年7月的党日活动。《臂膀朝外弯》演绎了以"量才而用"为原则提拔干部的故事。《跟我回家》则以家庭矛盾为突破口，反映了家庭和睦对一个人的影响。

戏曲在淀山湖镇精神文明建设中发挥着巨大的作用。戏曲引导着人们摒弃假恶丑，追求真善美。淀山湖人在戏曲的耳濡目染中，在戏曲的浸润下，家庭和睦，邻里团结，社区和谐，推动着物质文明、精神文明、政治文明、社会文明、生态文明的整体性高质量发展。

第四节　戏曲之乡"群英谱"

淀山湖镇规模不大、人口不多，但因其有着扎实的戏曲文化基础，才成功创建了"中国民间文化艺术（戏曲）之乡"，这除了得益于镇党委、镇政府的正确决策外，也离不开淀山湖镇文化系统内的精英及基层文艺活跃分子的帮助。这些人各有所长，在各自所擅长的领域内发挥着作用，从戏曲的编写、谱曲、表演、舞美、道具、外联等方面，层层推进、环环相扣，把"戏曲之乡"品牌擦亮。中华人民共和国成立以来，淀山湖镇戏曲人才辈出。戏曲人经过数十年的历练发展，推陈出新，产生了一代又一代的骨干精英。在此，选取几个代表进行讲述，以窥一斑而知全貌。

一、第一代戏曲人

中华人民共和国成立初期，淀东乡的一些共青团员组建了一支文艺宣传队，排练节目，丰富老百姓的业余生活。其中，邵小荣就是文娱骨干之一。邵小荣的父亲是一位木匠，他却让儿子学习剃头手艺。于是，邵小荣白天学习手艺，晚上与宣传队一起排练。在那些年轻人中，他长得五官端正，瘦削挺拔，因而他时常在节目中担任重要角色。

1954年，苏昆剧团到昆山县招生，要求辖区内的各个乡都积极报名，选拔相关人才。淀东乡就把文娱宣传队骨干报了上去，邵小荣也在列。

考试那天，考生们都集中在昆山县职工学校。考生吵吵嚷嚷的，足有近百人。考试分上、下两场，笔试安排在上午，题目是"可爱的祖国""你为什么要考苏昆剧团"。下午的面试主要看个人的形象体态，让考生从低到高唱一个音并唱两首歌，来考查考生的音色、音准、气息、节奏等。面试时，一名老师在前面做动作，后面两排考生照着做。邵小荣虽然只有十七八岁，但因他平时也有舞台经验，所以并不胆怯，该抬手的时候抬手，该点头的时候点头。

考完后，他无意中听到考官在评论他："这个考生还不错，看他的样子，身高还要长呢。"

过后，他收到了苏昆剧团的录取通知书，上面写明报名日期、出行路线等。但邵小荣的父亲知道这个消息后，坚决不同意。无可奈何，邵小荣失去了一次进入专业戏曲学校学习的机会。

虽然邵小荣没能成为苏昆剧团的学生，但他至今对那次考试记忆犹新，因为在面试的时候，他看到了俞振飞夫妇俩，夫妇俩还带了两个学生，其中一个是蔡正仁。后来，邵小荣读到《人民日报》发表的一篇名为《一出戏救活了一个剧种》的社论，这是昆曲发展史上的转折点，是"传"字辈走向衰老和"继"字辈的招生，也是时任总理观看了《十五贯》戏，宴请"继"字辈后做出的抢救性举措。

邵小荣虽怀抱遗憾，但他依然活跃在淀东乡的戏曲舞台上。每年十二月，他仍积极参加昆山县组织的文训班。开春后，昆山县要举行文艺会演，淀东乡组织文娱骨干排练戏曲作品参赛，最后都能取得好成绩。

时已八十多岁的邵小荣说起那段时光，依然津津乐道。从他的眼

睛里闪烁的光芒中，我们可以看出他对戏曲的热爱。随后，他唱起了沪剧《卖红菱》《陶福增休妻》的唱段，那略带沙哑的声音，仿佛又让他回到了当年的舞台上。

与邵小荣搭档最多的是周凤仙，她小邵小荣三岁。周凤仙小学毕业，她虽然没上过中学，但因年纪小，父母也舍不得她去干活，就让她闲在家里。时任文化站站长熊冠凡见周凤仙长得漂亮，嗓音清亮，形体又好，就亲自登门，与她的父母商量，让她到文化站唱戏。

周凤仙的父亲是浙江绍兴人，他思想比较守旧，自古就受"好囝不当兵，好囡不唱戏"的影响，坚决不同意。周凤仙的母亲相对来说没有那么传统，也比较好说话，于是熊冠凡就一次次上门，给她的母亲做思想工作。在熊冠凡的软磨硬泡下，周凤仙的父亲终于松口了，只对熊冠凡提出了一个要求："晚上有排练演出的话，你要安全地把她送回家。"

周凤仙与邵小荣就像一对金童玉女，在戏曲表演中频频获得好评。为了宣传政策，他们早上九点钟左右，就会到老街的茶馆店里唱戏。用沪剧或锡剧的曲调，配以好人好事或方针、政策等方面的文字，唱给茶客们听。

那时，周凤仙和邵小荣所在的演出队开始排大戏。他们曾经排了《红色的种子》，因站里演员不够，就叫来了小泾村的黄炳承参与演出。《罗汉钱》一戏中，演出队又请来了双溇里的周林泉、赵林英扮演角色，一起演出。

大戏排好，就要进行巡演。外出巡演，他们基本走水路。在淀山湖里摇船，他们也是有些担心的，因为淀山湖里风大、浪大，容易出事。有一次，一位演员在扯绷的时候，一不小心掉进了河里，好在未出大事，有惊无险。

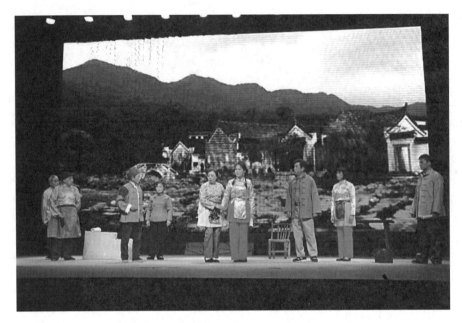

沪剧《罗汉钱》演出剧照

在演出队里，周凤仙和邵小荣既是演员，又是工作人员，他们一起搬道具，一起摇船，一起搭台。村民们白天都在外忙生计，只有晚上才有空闲，所以演出都在晚上进行，平时就多挂着汽油灯排练。每次巡演结束，回到家时，已经是凌晨一两点钟了。虽然那时条件非常艰苦，也没有什么报酬，但这些戏曲表演者非常认真，并心甘情愿地做好每一件事、演好每一个角色。

有一次，周凤仙和邵小荣到金家庄巡演，因村里要宣传一桩好人好事，村干部把事迹讲给周凤仙听，让她在演出之前，把这一段好人好事唱一唱。接到这样一个临时任务，周凤仙抓紧记词，在熊冠凡的指导下，不到一个小时，她就把唱段唱熟了。那次的演出因这个颂扬好人好事的节目，让观众印象深刻。

周凤仙有个遗憾就是她当年考上了苏昆剧团，但剧团让她唱小生，

最终她没有去。

　　第一代戏曲人，他们都非常佩服熊冠凡站长。熊冠凡是昆山人，在淀山湖镇担任文化站站长。他是一位"多面手"，既能写剧本，又能唱戏，还能拉二胡。排戏时，他还担任导演的角色。那些讲述政策方针的文字、好人好事的通信稿件，到他的手里，没过一会儿，就被改成适合沪剧或锡剧的唱段。每次演员去茶馆唱戏前，熊冠凡就给他们拉二胡，教他们唱段。邵小荣、周凤仙等年轻人，也非常聪明好学，只教一两遍就会了。

　　在第一代戏曲人中，除了淀东乡杨湘泾的这几位骨干外，也不乏其他人。如以红亮大队的王品林、施建秋，钱沙的徐巧森、徐雨蕾为主的两支演出队，在20世纪50年代相当活跃，他们以锡剧为主，主要演出《秋香送茶》《双珠凤》《双推磨》《庵堂相会》等。还有人数最多的金家庄的四个大队，有朱家骏、周群生、吴士德、吴乾元、蒯金仙、庄小妹等。在熊冠凡、胡华兴两任站长的指导和安排下，他们常年活跃在淀山湖地区。其中，王品林曾被选送至江苏省艺校培训；朱家骏曾在上海新光沪剧团乐队工作，回乡后参加了文化站演出队。

二、第二代戏曲人

　　在淀山湖镇，说起戏曲剧本创作的本土专家，大家一致首推徐儒勤；而说起谱曲、舞美设计等方面的本土专家，金国荣当之无愧。徐儒勤撰写剧本，金国荣谱曲，二人是"三自"小戏创作的"黄金搭档"。二人出手，一前一后，一文一谱，珠联璧合。在淀山湖镇戏曲之乡的发展之路上，这两位本土戏曲艺术家可谓功不可没。

　　我们先从金国荣说起。金国荣与戏曲结缘，在很大程度上与他的母亲是分不开的。他的母亲是个十足的戏迷，每逢本地有演出，她是一场不落。20世纪五六十年代，昆山锡剧团下乡演出，金国荣的母亲

就带着他一起去看戏。金国荣与戏接触得多了，耳濡目染，便也喜欢上了戏曲。

20世纪60年代，金国荣因缺乏营养，患上了脊椎软骨炎，不得不去上海医治。在医治的过程中，因医院与好多大戏院相邻，金国荣与他的母亲利用看病间隙，在上海看了不少戏。大戏院内，母子俩的身影融入众多的戏迷中，并不起眼。但戏曲的种子已经在金国荣的心里种下了，并成就了他的戏曲人生。

有一天，大戏院内表演沪剧大戏《碧落黄泉》。当演到"志超读信"那场时，王盘声读信那段的赋子板响起后，一个个鼓点敲打在金国荣的心头，一句句唱词钻入了金国荣的脑海。演出结束，金国荣欲罢不能，还沉浸在戏曲的调门里。自此，他就对沪剧情有独钟。

1962年，金国荣参加了公社宣传队，最初他演了个只唱四句的小角色。虽然只是个小角色，但这是他跨上戏曲台阶的第一步。从此，他与戏曲结下了不解之缘。他不仅开始亮开嗓子唱，还开始学习二胡。爱一样，学一样；学一样，钻一样；钻一样，成一样。二胡，成了他贴身的朋友，他每天必拉、必练。如此勤奋刻苦，为他日后成为戏曲队的主力打下了坚实的基础。

杨湘大队成立宣传队后，金国荣因既能演角色，又会拉二胡，可以充当乐队成员，成为宣传队里的重要一员。随着宣传队活动轰轰烈烈地展开，他的表演水平、演奏水平也逐渐提高，并随演出队多次参加了昆山文艺会演、苏州文艺会演，可谓"久经沙场"。

1980年3月25日，淀山湖人民公社文化站在站长胡华兴的组织下，正式成立了文艺演出队，演出队的成员都是半专业化的，金国荣是其中的骨干。文化站边办厂搞活经济，边开展文艺活动，通过"以工养文"的形式保证文艺演出队的稳定与发展。在"站办厂"这个坚实后盾的保护下，当年的乡土文化事业也蒸蒸日上。在每年县、市会

演中，演出队表演的节目所获的名次都排在前面。

当时，昆山文教局下达了全年60场的演出任务。每次演出，演出队都要把活动舞台搬到200米外的机船上，待演出结束后，再重新搬回原位，其中，光5米长的花旗松板就有20多块。演员既要演出，又要搬运设备。金国荣虽然身材瘦小，但他出的力一点儿也不比别人少。

为了更好地"以工养文"，"站办厂"通宵生产是常有的事。记得一次从千灯镇会演结束后，回到站里已近深夜，但金国荣与其他演员还得继续开夜工，连夜生产。在文化站20年的办厂历程中，金国荣不遗余力，出力献智，尽心尽职。几次评职称培训，他都因演出任务重、生产任务紧急而放弃了。因此，直到退休，他还是初级职称。但为文化事业而放弃职称评定，他一点儿也不后悔。

金国荣长年累月地奋斗在文艺前沿的第一线。虽然他只有初中学历，没有上过专门院校，也没有受过专业培训，但对编剧、作曲、舞美设计、道具设计等，他都有所钻研。他创作的小戏近十个、曲艺节目几十个，其中，许多作品在昆山的文艺会演中获奖。小沪剧《三上门》《喜落洞房》，浦东说书《一场虚惊》，小品《切莫上当》，获一等奖；《断电之后》获二等奖。1974年，金国荣自编自演了一出浦东说书《饲养员张阿虎》，塑造了一个好饲养员张阿虎的形象。此戏唱遍淀山湖全公社，甚至唱到了昆山。1975年1月，这出戏被选中，代表苏州地区去江阴参加会演。

金国荣读书期间，他所上的所有音乐课都是只教唱歌，不教乐理，这使得他对简谱一知半解。在杨湘大队成立的演出队中，与其他人比，他算是半个内行，于是，他就成了那个定调教唱的老师。在教唱过程中，有时难免走样。为了避免走样，在关键处，他就写上几个音符，写多了，便熟能生巧了。

"站办厂"第二年，要排演沪剧《赶不走的媳妇》。虽然只有三刻

钟的戏，但金国荣关起门来专心记曲谱，记了四五天。记谱的过程，也是学习的过程。从生疏走向熟练，这就如同书法的临帖。他的努力，也造就了他的成绩。他自编自演的绍兴莲花落《偷油老鼠》在昆山的文艺会演中，获得了作曲奖。之后，凡是设立作曲奖项的比赛，他只要参加了，每次都能拿奖。

在舞台设计方面，金国荣也是边学边钻。他曾去上海观摩演出，在无人关照的情况下，把各场景草图都带了回来。在《走出浅水湾》中，他使用了网景，这在业余演出中，是绝无仅有的。在昆山，舞台上已经无人绘制天幕幻灯，因为那要用上变形的九宫格，太复杂烦琐，且有一定的难度，但金国荣尝试着绘制并使用了，效果很好。

"浅水湾三部曲"在创作过程中遇到一些困难，金国荣任劳任怨，闭门修改作品。他拿笔在手，却笑称："羡慕那些驳石堤的工人，因为他们不怎么用脑，不会头疼、伤脑筋。"经过多次研讨修改，在多方努力下，《重返浅水湾》荣获苏州"五个一工程"奖。

1983年，金国荣被推荐去苏州戏剧学校教唱沪剧。在那里，他成了老师；在淀山湖镇，他有更多的学生。如今，淀山湖镇文化站排演什么戏都少不了他。舞美、道具的策划与制作，需要他；教唱、乐队的演奏，需要他；编剧、谱曲，需要他；"浅水湾三部曲"的主胡是他；2016年，排演引进剧目沪剧《挑山女人》时，他带领另外两个老"愚公"，硬是把一座小山移上了舞台，移进了"保利"。在制作道具扁担时，之前网购的扁担难登大雅之堂，在布景完成后，金国荣提出了买毛竹做扁担的想法。他们自己做的扁担，大家用起来都非常顺手，特别是主演陆亚飞挑着两只按比例缩小的钢瓶（制作的假钢瓶，曾经被某剧场保安当成真的而拒之门外）上山时，英姿飒爽，堪称完美。

第一章 戏曲的魅力

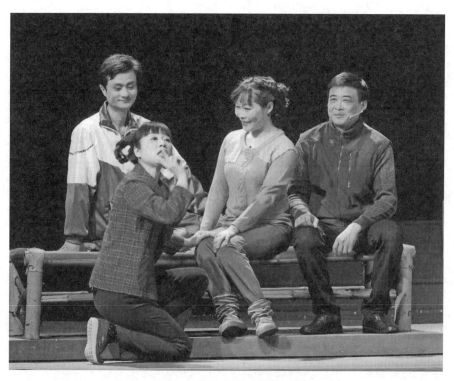

沪剧《挑山女人》演出剧照

金国荣，作为"戏曲之乡"的"常青树"，为淀山湖镇戏曲文化的发展出谋划策，奉献了自己的所学、所知、所能、所悟。如今他已是70岁的老翁，但鹤发童颜，精神焕发。金国荣不仅是"戏曲之乡"的一个符号，也是淀山湖全镇公认的一个地方文史专家。对于淀山湖镇的历史，他如数家珍。

金国荣的黄金搭档，就是徐儒勤，他是"戏曲之乡"的"土编剧"。徐儒勤年轻时，为减轻大城市生活的压力，从上海迁居到此，与金国荣成为校友。两兄弟喜欢戏曲，有共同语言，所以常常聚在一起喝喝小酒、聊聊小戏。

金国荣退休后，留在镇文化站帮忙做一些琐事。因文化站需要文

艺创作，于是，金国荣推荐了徐儒勤。徐儒勤虽然没有经过专业的文化进修，仅在20世纪六七十年代参加过几次县文化馆的创作会。但他在创作会上创作的为数不多的几个作品，受到了相关老师的好评。徐儒勤到了文化站后，不负众望，写了《叫声妈》《路在脚下》《棋逢对手》《请客》《原来如此》《一只蹄髈》等优秀的小戏作品。这些作品都源于他身边的人和事，接地气，不仅得到了老百姓的喜爱，参加市级比赛或会演时，也得到了观众的认可，获得了较好的社会效应。如小沪剧《原来如此》，除了获得了昆山市、苏州市的奖项外，还拿了全国农民会演的银奖。

徐儒勤常说的一句话就是"群众喜欢，我热爱"。2003—2005年，他在三年内创作了三部沪剧大戏。第一部《走出浅水湾》围绕"送子当兵"的题材而创作，得到了昆山市人民武装部的重视。作为乡镇拥军题材文艺作品的代表，该剧应邀到昆山市玉山广场演出。演罢，昆山市人民武装部政委亲自接见了演职人员，对于剧组圆满完成演出任务表示祝贺，并充分肯定了这部戏曲作品。常言道："十年磨一剑。"一部优秀的戏曲作品要经过反复打磨，才能成型。淀山湖镇这些业余的草根创作人员的创作，能得到社会的认同，对徐儒勤和金国荣而言，是莫大的鼓舞。此剧还在苏州电视台播放，之后，中国人民解放军原总参谋部专门派人来淀山湖镇采访了两位老人，并在《解放军报》上发表了相关文章。

"浅水湾三部曲"的第一部《走出浅水湾》效果如此轰动，极大地鼓舞了创作人员的积极性，他们一鼓作气，着手第二部《重返浅水湾》、第三部《情系浅水湾》的创作。功夫不负有心人，《重返浅水湾》荣获了苏州市"五个一工程"奖。"浅水湾三部曲"，成为淀山湖镇的经典作品，也为"中国民间文化艺术（戏曲）之乡"的成功创建打下了扎实的基础。

虽然徐儒勤和金国荣均已进入古稀之年，但他们依然发挥着余热。这组"黄金搭档"，光合作的小戏作品就有几十部。在每年的小戏会演中，他们的作品都能崭露头角，获得观众和评委们的一致好评。如小戏《原来如此》获苏州市小戏小品大赛二等奖、全国首届农民艺术节"银穗"奖；小戏《一只蹄髈》获江苏省小戏小品大赛二等奖；小戏《心灵之窗》获苏州市小戏小品大赛铜奖；小戏《田家来客》获苏州市小戏小品大赛创作、音乐、舞美、表演四个单项奖；《喜落洞房》《跟我回家》《三上门》《叩门之前》等八出小戏先后获昆山市文艺会演一等奖。

自1952年各乡镇相继成立文化站起，淀山湖乡有了文化干部后，就组建了业余文艺演出队。乡业余文艺演出队的成员有钱文明、张毓泉、邵小荣、陆仁元、潘佩芳、邵秀英、周凤佩、张雅娟、张兆明等人。他们演出了沪剧《阿必大回娘家》《卖红菱》等折子戏，以及大型传统沪剧《少奶奶的扇子》等剧目。当年，条件差，没有资金购买演出服装，就由张毓泉出面，向上海长江沪剧团借服装。张毓泉之所以能借到服装，是因为上海长江沪剧团的当家小生丁国斌是张毓泉的至交，丁国斌的儿子曾经在杨湘小学读了三年书，吃住都是在张毓泉家。

1962年，淀山湖业余文艺演出队在排演大型沪剧《争儿记》之后，一鼓作气，于第二年又排演了大型沪剧《丰收之后》。为了让演出队得到更好的发展，演出队吸收了杨湘大队还不满20岁的童麟、金国荣、王美玉、蔡彩鸣、程悦梅五人，其中，王美玉和程悦梅担任主要角色。程悦梅第一次上台就演了《丰收之后》的女一号"五婶"，光赋子板就有近百句，真是"不鸣则已，一鸣惊人"。

1964年，杨湘大队建俱乐部，除了上述五人参与外，还增添了沈巧英、陆志云、邵根荣等人，组成了杨湘大队业余演出队，淀山湖乡

上的演出队随之解散了。淀山湖文化站站长胡华兴把大部分精力投入杨湘俱乐部，找剧本、写剧本，就是不会唱戏。幸好，金国荣那时已经掌握了部分锡剧、沪剧的曲调，于是便由他担起定调、教唱的任务。杨湘俱乐部第一次就排演了沪剧小戏《墙的秘密》和一个锡剧表演唱。下半年，胡站长争取到江苏省锡剧团在昆山搞"四清"工作的四位老师（两男两女）来辅导，他们分别是一位琴师、一位舞美设计，以及两位年轻的女演员。虽然四位老师来此辅导只有一周的时间，但在这一周时间内，老师教得仔细，学生学得认真，这次辅导对俱乐部成员的帮助很大。同时，老师为王美玉、程悦梅、沈巧英、殷惠娟量身定制而排的一出幽默风趣的锡剧表演唱《夸媳妇》，第一次在昆山的文艺会演中，就获得好评。从此，淀山湖镇的戏曲文化事业便蒸蒸日上，一路高歌。

进行剧本创作的，除了徐儒勤以外，还有曾担任过镇文体站站长的胡华兴。他曾经写过很多小戏剧本，如《春暖养鸭户》《差别》等，在昆山的文艺会演中，也拿过不少奖项。另外，中学退休教师沈关麟也写过很多小演唱和小戏，20世纪60年代初，县文化馆曾推荐他参加了全国群众文化工作会议，因他父亲的原因终未成行。

童麟，16岁进淀东饭店学做生意。他上小学时，音乐老师就特别喜欢他，因为他唱歌唱得好。那时文化站就在饭店隔壁，他顺理成章地参加了演出队。近六十年来，童麟参加过上海说唱、浦东说书等多种说唱类节目，演过不少小戏小品和大型戏，沪剧、锡剧、越剧皆能唱，小生、老生皆能演，正角、反派都能胜任，演一行像一行。

暂且不说沪剧《碧落黄泉》等多部老戏，也不提自编的"浅水湾三部曲"，就说来自勤艺沪剧团的《家庭公案》。演出队在1984年、2004年、2017年，排演了三次沪剧《家庭公案》，每次盛况不言而喻。该部剧的第一主角就是童麟演的。当时，演出队大胆尝试了卖票，

第一章 戏曲的魅力

在淀东大礼堂连演三场,场场爆满。连看三场的,大有人在。

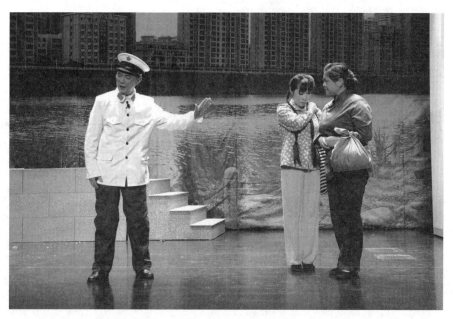

沪剧《家庭公案》演出剧照

说到这儿,大量的前期工作也值得一提。原环卫工花仁龙也是一位戏曲爱好者,改革开放后,他跳槽到昆山京剧团,置景、做道具、抢码头。一天,他巧遇同剧场演出的上家就是勤艺沪剧团的《家庭公案》,回家后,他强烈推荐该剧,连本子都带来了。站长胡华兴心里没底,况且上级也不提倡。但是,已经观摩过《家庭公案》的演员们本来就跃跃欲试,现在连布景草图也带回来了……站长改被动为主动,安排设计曲谱、刻钢板、印本子,并前往徐泾取经。趁着昆山京剧团解散之机,他收购了天幕幻灯、定音鼓、大扬琴等设备。在本镇演出的同时,胡华兴还联系了千灯、张浦、石浦等处的负责人。

这出戏在千灯演出时,不知是凭借像模像样的剧照、广告公司画

的王局长形象,还是千灯戏迷的热情,日夜两场,看戏的人挤满了小剧场。

在张浦新剧场舞台上,表演结束谢幕时,来了一排穿着制服的人员,原来他们是昆山县公安局的同志。他们和演员握手,祝贺演出成功。走在最前面的是时任昆山县公安局局长的周兴祺,他握着童麟的手,诙谐地说:"向王局长学习!"

没多久,胡华兴从昆山开会回来,带回来一个奖牌,是苏州市公安局颁发的奖状——苏州市法制宣传二等奖。

童麟虽然不是专业演员,却演过很多角色,多得连自己也说不清楚了。他记得最清晰的就是从39岁到72岁,连"任"了三届"王局长"。说实话,年逾古稀,演此大戏的头号主角,谈何容易,他却把王局长既不舍亲情,又忍痛把犯错的儿子抓走时的矛盾演绎得淋漓尽致,真让人叹服。

王美玉是百岁老人王福生的大女儿,参加演出队不过三四年的时光,却让戏迷们难以忘怀。有一次,无锡沪剧团来演出,演出时间到了,因台风影响,装布景道具的船还没到。演出海报贴出来了,观众们也到了,演员们却无法演出。于是,剧团同站长商量,由当地演员先演一个小时的节目,其中有一个节目便是王美玉的小演唱《红姑娘》。当她正在台上表演的时候,站在外面窗台上的顽皮男孩突然大喊一声"王美玉"。王美玉显然听到了喊声,但她丝毫没有分神。观众和剧团的演员都很佩服。第二天,沪剧团里著名的女演员胡云宵等人特地到王美玉家,与她一起闲聊说戏。

因王美玉的缘故,她的两个妹妹也相继加入了演出队。早在1984年排《家庭公案》时,王美琴饰局长夫人,王美玉饰护士小莉。20年后复排,阿姐王美琴"转业"供销社,王美华"顶替"饰演局长夫人。三排《家庭公案》时,年已65岁的王美华再演局长夫人。王家

一门三女为淀山湖群文舞台出了不少力。

沈巧英,从 1964 年演出《夸媳妇》开始,到 1974 年,在这十余年间的昆山文艺会演中,她演的俏老旦形象多次让人印象深刻。1974 年年底会演后,淀山湖乡要挑选一台节目参加苏州地区的文艺会演,待选定节目后,演员们将集中在人民剧场排练。时任文化教育局局长的刘金生在排小沪剧《相亲路上》时,叹了口气说:"这个老旦,要是让淀东的沈巧英来演就好了。"有人问为什么不请她演,刘金生说:"这次从排练到江阴演出结束,起码半个月。她爱人一年才有一次探亲假,于心不忍啊!"沈巧英的演技,人见人夸,深受淀东老百姓的喜爱,大家都尊称她为"巧妈"。

各村演出队内,也是人才辈出。红星村文艺演出队的队长顾志浒也是一个"全能手",他除了唱戏外,还拉二胡、弹电子琴。每逢各个演出队演出,他就在幕后拉二胡;镇文化站演出时,他就是弹电子琴的那位。他还有听音记谱的能力,想借用哪部戏曲,他就听碟片,记下音符和节奏,用专业软件把谱打印出来。为了让自己的戏曲队能发展得更好,他试着改编剧种,把越剧改编成沪剧或锡剧,因此,在每年村级戏曲团队的展演上,他们队的节目总能给人耳目一新的感觉。

这里还要提到金家庄业余演出队的朱瑞荣,他不仅唱戏,还创作戏曲剧本。他做事认真,办事效率高,当有创作灵感时,不出一个星期,就能拿出剧本初稿。大型锡剧《顾朱能合》和小戏《剪枝》《桂花》等都出自他的手。他还注重年轻人的培养,挖掘了多位戏曲人才,其中,最突出的两位戏曲新人是吕华锋和沈爱华。他们走上舞台全是偶然,都是因为某个角色的演员有事没来,去顶替了一下,于是这两位年轻人就登上了戏曲舞台。其实这个"偶然的机遇"未必是偶然,从中也可见朱瑞荣的睿智。

三、第三代戏曲人

淀山湖镇戏曲之路的发展，离不开众多的本土戏曲工作者。2001年，淀山湖镇举行了戏曲大奖赛。全镇每个村都充分挖掘戏曲人才，发动他们参加比赛。因是首届比赛，戏迷们都翘首以待。参赛选手也拿出了自己的看家本事，在舞台上亮嗓子、展身姿。这次比赛评选出了淀山湖镇的"十佳戏曲之星"，他们分别是金国荣、童麟、沈巧英、王美华、周建珍、沈明荣、陆亚飞、朱建明、朱瑞荣、顾丽萍。这十人不负众望，成为淀山湖镇戏曲人才的中坚力量，并一直活跃在淀山湖镇的戏曲舞台上。

这些人中，周建珍曾担任过文化站站长的职务。在任期间，她几乎把自己所有的时间和精力都献给了戏曲事业。周建珍本身就是一名出色的演员，她除了演戏之外，还要操心剧务后勤，全面主持文化站的工作。她"丢下扫帚拿锄头"忙里忙外，就是忙不到自己的小家。1983年，她曾是苏州赴京代表团中的一员，她参演的剧目《天堂哪有人间好》在中南海怀仁堂演出，演职人员还得到中央领导的接见。

目前，淀山湖镇文化站里较年长的两位"台柱子"是陆亚飞和孙明荣。陆亚飞善工花旦、青衣，唱腔圆润甜美，在当地有不少"粉丝"。孙明荣，文化站原工作人员，后被借调到太仓沪剧团成为当家小生。几年后，他又回到家乡，在本地的印刷厂任业务员。他的工作单位在昆山城北，距淀山湖镇有30多千米，他每天往返于淀山湖与昆山城北，摩托车的轮子不知换了多少个。在孙明荣的经历里，有过上午在云南昆明、晚上出现在淀山湖镇送戏下乡的舞台上的佳话。由于孙明荣具有出色的戏曲才能，他成为镇文体站的一分子。文化站里的陈瑞琴，唱功扎实，扮谁像谁。扮阿庆嫂，就有阿庆嫂

的干净利落；扮恶婆婆，就有恶婆婆的刁钻恶毒……她能根据角色随时展示自己的演技。

戏曲表演艺术，离不开乐器的演奏。在淀山湖镇，有一位戏曲多面手，他就是陆川明。1989 年，陆川明高中毕业后，到淀山湖镇里的文艺工厂上班。当时，他所钻研的是生产技术，所关心的是工作任务。随着时间的推移，他耳濡目染，被身边写剧本的、作曲的、表演的、伴奏的所营造的戏曲文化氛围感染，便产生要学习一门艺术的想法。于是，他选择了学琴。他从零基础学起，学习扬琴。在同事们的传帮带之下，经过几年的练习，他基本能够掌握戏曲伴奏的要领，并担任淀山湖镇文化站乐队的扬琴演奏员。一个偶然的机会，他迷上了京胡，并拜上海京剧院一级演奏员李寿成的胞弟李耀平（原昆山京剧团京胡琴师）为师，同时还多次受到京胡高手的指点。陆川明潜心苦练，他的表演深受好评。如今，镇上的每次演出，乐队里总少不了他的身影。熟悉陆川明的人都知道，陆川明不仅会谱曲，能拉能弹，还能演能唱。2008 年，他与陆亚飞搭档，演出了《陆雅臣卖娘子》中"求岳母"的片段，其舞台形象深入人心。

四、第四代戏曲人

在青年演员中，吕华锋和沈爱华是最为出色的。他们都是金家庄人，一个唱功好，一个表演好，是"戏曲之乡"未来的戏曲传承人。

金家庄有着深厚的戏曲氛围。村里的老百姓钟情于戏曲，对于那些经典片段，他们都能哼上几句。吕华锋在小的时候，就见到过春节前后，上海戏曲剧团到金家庄来演出的盛况。村委会的大礼堂内，挤满了人，没地方站了，就站在礼堂门口或趴在窗户边观看。年少的吕华锋懵懂地感受到了戏曲的魅力。

吕华锋真正开始接触戏曲是在 2005 年。那年，他 25 岁，金家

庄戏曲宣传队队长朱瑞荣见戏曲队的成员都是中年人，迫切需要年轻人的加入，于是，他向吕华锋抛出了橄榄枝，邀请他加入戏曲队，并给了他一盘沪剧《庵堂相会》的CD，让他回家后，好好看、好好学。

吕华锋第一次登上舞台，很偶然。那晚，演出队正在表演沪剧《大雷雨》，吕华锋与戏曲队的演员一起，在幕后观看。演到最后一场戏时，缺了一个走过场的演员，为了应急，队长叫吕华锋救场。吕华锋也不知哪里来的勇气，一鼓作气就走上了舞台。演出过程中，他也没注意台下观众的反应，只是按照平时在碟片里看的样子，完成了角色的表演。表演结束，台下观众对吕华锋印象不错，觉得他年轻，扮相好，适合舞台的形象。

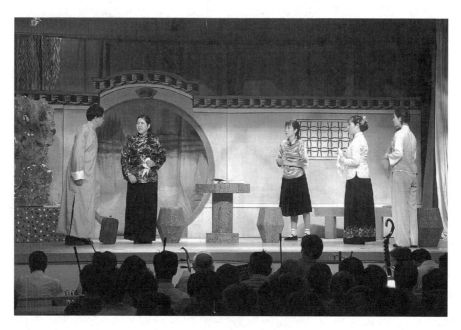

沪剧《大雷雨》演出剧照

这次的演出鼓舞了吕华锋，从此，他自信满满，开始专门研究戏曲，学习唱腔和舞台表演，虚心向老师请教，慢慢地成长，最终成为淀山湖镇戏曲舞台上的骨干。

　　沈爱华走上戏曲舞台的过程，和吕华锋类似。在她还是学生的时候，她就感受到老老少少的村民聚集在大礼堂内，津津有味地看戏的氛围。那时，她感到新奇，新奇于小小的舞台竟然上演着这么多的人生故事；也觉得好奇，好奇于那些演员的眉目传情、真情演绎，如此贴切地反映了社会生活中的各种现象；更感觉惊奇，惊奇于戏曲的魅力，一出戏竟能有那么强的号召力，把村里的那么多人吸引过来，而且都在全神贯注地观赏。那优美的唱腔、动人的旋律，在她幼小的心里埋下了热爱戏曲的种子。

　　金家庄业余演出队成立以后，沈爱华成了演出队的忠实"粉丝"，并在2005年春节后的戏曲比赛中，第一次登台了（因一个演员有事没来，队长就通知沈爱华来顶替一下）。因为是临时通知的，沈爱华有点手忙脚乱。虽然只是一个丫鬟的角色，也没有唱词，但她怕出错，花了一下午的时间看碟片。上了台后，她的扮相得到了台下观众的认可。这场比赛中，沈爱华参演的剧目获得了一等奖，从此，舞台上就经常能看到她的身影了。

　　因戏曲文化发展的需要，镇文化站招人，吕华锋和沈爱华先后进入文化站工作，真正地成了镇戏曲团队的骨干力量。

　　盛敏珠，原是度城村的村干部，她组织并参与了村文艺演出队的演出。盛敏珠从小就喜欢唱歌，长大了，受父母的影响，又喜欢上了戏曲。她喜欢听戏、看戏，哪里有戏曲表演，她的父母就会赶过去观看。盛敏珠的父亲会拉二胡，有时候得空，她父亲就拉二胡，让盛敏珠唱，父女俩搭配得十分默契。

　　村里有了文艺演出队后，盛敏珠也经常去看去听。有一次，镇文

体站要举办业余戏曲比赛,村演出队队长唐为民鼓励盛敏珠去参赛,他说:"唱得好坏、得奖与否,都不重要。我们重在参与,放着胆子去参赛吧!"队长都这样说了,盛敏珠也不好意思再推辞,就报名参加了比赛。在这一次比赛中,她获得了二等奖。队长很高兴,趁热打铁,又到盛敏珠家,邀请她加入村文艺演出队。自此,盛敏珠与戏曲真正结缘。

2010年,盛敏珠参加镇戏曲大赛,凭借越剧《沙漠王子》中的"算命"这一经典选段,获得了第一名。2017年,在镇文化站排演的《大雷雨》《家庭公案》中,凭借优雅的气质,她扮演了重要角色。2019年,因演出需要,盛敏珠调到了镇文体站工作,成为淀山湖镇戏曲舞台上的又一骨干。

随着金家庄村集中搬迁到淀山湖花园小区,在社区领导的支持和帮助下,在淀湖社区成立了"沪花苑"戏曲队,顾林根任队长。顾林根和爱人吴丽芳,以及两个女儿顾彩萍、顾丽萍都特别喜欢戏曲,两个女儿经常担任各个剧目的主角。

值得一提的是,从淀山湖镇走出了一位中国戏剧"梅花奖"得主(第27届),他就是周雪峰,国家一级演员,工小生。周雪峰师从蔡正仁、汪世瑜、岳美缇、凌继勤、徐玮等,2003年,正式拜著名昆剧表演艺术家蔡正仁为师。周雪峰先后塑造了各种不同的古代小生形象,曾荣获中国首届昆剧艺术节表演奖,被评为全国昆曲优秀青年演员展演"十佳演员",荣获"江苏省优秀青年戏剧人才"荣誉称号,获得首届长江流域十二省市青年演员大赛"长江之星"称号,并荣获第四届"中国戏曲红梅荟萃"活动"红梅金奖"、浙江省第十一届戏剧节优秀表演奖、"江苏戏剧奖·红梅奖"大赛金奖,被列为江苏省"333高层次人才培养工程"培养对象,是江苏省宣传文化系统青年文化人才。代表作有《长生殿》《狮吼记》《荆钗记》《西厢记》和新版《白

蛇传》、歌舞伎《杨贵妃》等大戏,以及《荆钗记·见娘》《狮吼记·梳妆、跪池》《渔家乐·藏舟》等折子戏。周雪峰还牵头邀请其他6位戏曲表演艺术家,创办了淀山湖镇"湘蕾少儿戏曲班",为"戏曲之乡"增光添彩。2011年,周雪峰出版个人昆曲唱腔专辑《雪峰之吟》。2017年年初,淀山湖镇专门辟出200多平方米的空间,作为其工作室的活动场所,并举行了"周雪峰戏曲艺术工作室"的揭牌仪式,旨在发扬昆曲,传播昆曲。

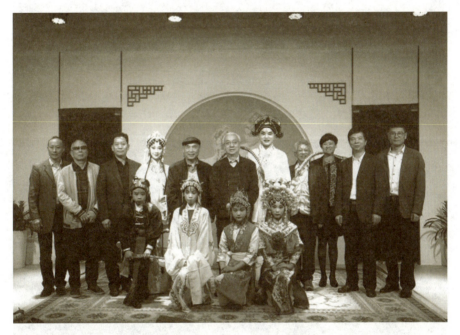

周雪峰戏曲艺术工作室

淀山湖镇的戏曲文化之所以能得到长足的发展,是因为淀山湖镇党委、镇政府一心为百姓办实事,以满足百姓的需求为工作目标;是因为淀山湖镇的戏迷痴心于戏曲,把戏曲当作茶余饭后的重要事情;是因为淀山湖镇的编创、演职人员精于业务、勤于研究,对戏曲执着。

戏曲之乡淀山湖

淀山湖，戏韵悠悠，源远流长；古韵今风，硕果累累。

五、第五代戏曲人

淀山湖镇坚持"戏曲人才，从娃娃抓起"的培养理念。2010年，淀山湖镇成立了湘蕾少儿戏曲班，邀请7位专业表演艺术家来手把手授课。多年来，淀山湖镇以淀山湖小学湘蕾少儿戏曲班为阵地，培养新生代的戏曲演员。自湘蕾少儿戏曲班成立8年来，每年开6个班，累计培养学员近800名。学员连续参加了6届"小梅花"比赛，共摘得14朵金花、1朵银花；5名学员获得"十佳学员"的称号；累计有16名学员被专业戏曲院校录取；获集体金奖1个。淀山湖中学于2018年7月成立了"淀山湖中学小昆班"，为淀山湖镇戏曲文化的繁荣兴盛又添了精彩的一笔。

湘蕾少儿戏曲班的表演

第一章 戏曲的魅力

在从湘蕾少儿戏曲班中走出去的小演员中,有许多非常出色的,在此,列举几个典型。

如今是上海沪剧院青年团演员的童慧洁,她与沪剧的结缘,可要从《罗汉钱·相亲》中的媒婆一角说起。当时她还在上小学,因为喜欢表演,加入了淀山湖小学的湘蕾少儿戏曲班。老师看她微胖的样子,就让她学习扮演《罗汉钱·相亲》里的媒婆。一次偶然的机会,童慧洁参加苏州的一个戏曲颁奖典礼,恰逢著名沪剧演员朱俭老师是特邀嘉宾。表演结束,童慧洁还上台给朱老师献花,朱老师问她愿不愿意报考上海市戏曲学校的沪剧班,她毫不犹豫地给予了肯定的回答。之

童慧洁与舒悦一起排练沪剧《庵堂相会》

后她便报考了上海市戏曲学校，通过三轮的面试，成了沪剧班里的一员。

童慧洁在上海市戏曲学校学戏五年，如今已进入上海沪剧院工作四年。在这几年里，童慧洁也饰演了一些不同的角色，给戏迷们留下了深刻的印象。童慧洁能成为一名合格的戏曲演员，这与她在淀山湖小学湘蕾少儿戏曲班里的基础学习是分不开的。

与童慧洁走同样发展道路的还有师越。师越小学三年级的时候进入湘蕾少儿戏曲班学习，与童慧洁一样，都是戏曲班里的第一批小学员。

师越当时什么都不懂，只是看着台上戏曲演员们的着装很好看，眼神很明亮，让她充满新鲜感。之后老师带她们练功，从简单的压腿、下腰到后面的虎跳。对于刚开始的师越来说很难，但她很幸运，碰到了好老师。她印象最深的是周雪峰老师，她和另外三个同学跟着周雪峰老师学习小生唱段，周老师一字一句地教他们练习，除了教他们戏曲的基本功外，还鼓励他们：做事要有毅力。周雪峰很严格，当时学生们给了他一个外号——"魔鬼老师"。

师越他们经常被周老师带到炎热的操场上，踢腿、下腰、虎跳、圆场。这对于她来说，真得很难忘。虽然每次都觉得很累，但每次也都坚持了下来。学习一段时间后，师越又跟着陈老师一起学习昆曲《玉簪记·琴挑》，每次陈老师都会提醒她时刻要保持眼睛有神，有时也会敲打她，提醒一下。师越觉得很辛苦，很难坚持。但其实陈老师是刀子嘴豆腐心，他会说出师越的缺点，也会点出师越的优点。师越越挫越勇，坚持不懈练习，终于获得了第17届"小梅花奖"。

在比赛前一天的晚上，师越还记得老师们在宾馆里帮她细抠表演的场景。在老师们的细心指导下，她最终取得了小梅花奖金奖。之后，

师越还参加了其他一些大赛,都让她受益终身。

师越与童慧洁一起,考上了上海市戏曲学校沪剧班。在五年后排练的毕业大戏沪剧《陆雅臣卖娘子》中,她扮演的是妹妹罗秀英。在这次排练中,导演传授给她很多的经验,包括人物的出场、内心独白和出场的目的等。

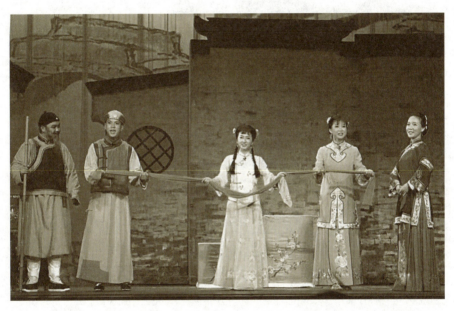

《陆雅臣卖娘子》剧照(左三为师越)

从湘蕾少儿戏曲班里走出的青年演员,碰上每一次排练、每一次演出,都在不断地学习,可以说,他们每时每刻都在成长。

洪奇文在二年级进入湘蕾少儿戏曲班,他是主动报名参加的,可以说是自身喜欢。据他说,他一年级看到同学们的登台演出时,就被深深地吸引了。

有一次,恰逢周雪峰带着冯老师来班里挑选戏苗子,洪奇文就举手报名了。冯老师走到他的面前,问他吃不吃得了这个苦,当时懵懂

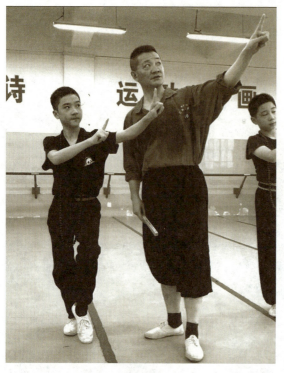
洪奇文向李鸿良学习表演

的洪奇文觉得应该苦不到哪里去，便响亮地回答："能。"

进了戏曲班后，洪奇文一直很努力。特别是学习《借扇》这出戏时，真的很苦、很累，但是他没有放弃，始终坚持着。学会了这出戏，洪奇文便开始出去演出，再后来就参加各类比赛。之后洪奇文参加了全国"小梅花奖"的比赛，他获得了业余组第八名的好成绩，成功"夺梅"！

后来，洪奇文考上了江苏省戏剧学校，他吃了六年科班的苦，现已进入江苏省昆剧院，但他还在不断地磨炼自己。在湘蕾少儿戏曲班，他打下了扎实的基础，也磨炼出了不怕苦、不怕累的顽强毅力。

夏雨婷三年级的时候有幸进入湘蕾少儿戏曲班学习。刚开始学习时，夏雨婷因年龄小，理解能力不够，戏曲班的老师都会耐心地指导。记得有一次上课，压腿太酸了，她就没有认真地压。老师看到了，就过来帮她把胯扶正，又往下压了压，要求她数三十个数。夏雨婷数到一半的时候，坚持不下去了，老师就鼓励她说："再坚持一下，练功没有不苦不累的，只有付出了才会有收获，要学会坚持。"

第一章 戏曲的魅力

经过几年的努力，夏雨婷考入了江苏省戏剧学校。在学校的学习比以前更辛苦，每当练功坚持不下去的时候，她就会想到老师以前说的话，都会尽自己最大的力量坚持下去。湘蕾少儿戏曲班老师的谆谆教诲，让夏雨婷受益终身。

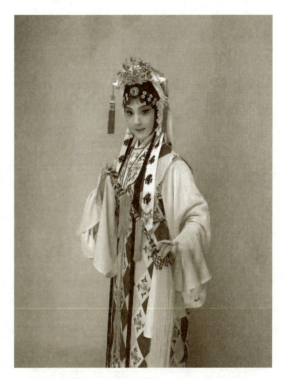

夏雨婷在《玉簪记》中演陈妙常一角

第二章　戏曲之乡的美誉度

淀山湖的戏曲，与人们的生活息息相关，是人们精神文化生活中不可缺少的内容。淀山湖镇党委、镇政府把人民群众的需求密切提到工作日程上，营造浓厚的戏曲文化环境。在淀山湖镇，偶尔从乡村屋檐下经过，都能听到里面主人因欢愉而哼出的几句小曲。每周三上午，镇文体中心的活动室里会传出练习的戏曲唱段声，下午则飘来二胡的演奏声。哪怕现代的娱乐方式丰富多样，淀山湖镇的老百姓照样能从K歌或音乐软件里听到淀山湖人因自娱自乐而录制的戏曲片段。在淀山湖镇，戏曲是无处不在和无时不有的一种精神文化存在。

第一节　知名文人的相关文章

无论是在淀山湖镇，还是在其他地方，都有许多一直关心并时刻关注着淀山湖戏曲文化发展的人，他们时不时地伸出援手，或记录，或创作，或参与，为淀山湖镇的戏曲文化出力。这里选取几篇与淀山湖镇戏曲文化有关的文章，从中可见淀山湖镇戏曲文化的影响力。

淀山湖畔梨园风
——来自"中国民间文化艺术（戏曲）之乡"淀山湖镇的报告

梨园，原是古代戏曲班子的别称。

据考证，自古以来，因湖而得名的昆山市淀山湖镇没有"梨园"。

然而，近十多年来，这里竟卷起了一股巨大的"梨园风"。这股搅得淀山湖浪花飞溅的"梨园风"，大有越刮越猛之势。

有关淀山湖镇的美誉很多，如"中国二十一世纪示范镇""淀山湖滨的一颗明珠""江南历史名镇""上海的后花园"等。这些美誉，或为中央、地方政府命名，或为民间传颂，皆评价中肯、名副其实，而且在全国具有一定的影响力。

淀山湖镇还有两个美誉：一是文化和旅游部命名的"中国民间文化艺术（戏曲）之乡"；二是江苏省戏剧家协会命名的"江苏省农村小戏创作基地"。看着这两块闪亮的牌匾，在没有"梨园"的淀山湖畔刮起"梨园风"也就不足为怪了。

苏聚谐（右三）指导演员排戏

徜徉在淀山湖滨，循着"梨园风"的印迹，我感受"风力"、探寻"风源"、观察"风标"、考察"风效"、采访"风痴"、思考"风道"，最后拿起笔写出"风咏"。

一、风力

这股刮在淀山湖镇的"梨园风"到底有多大？大到什么程度？

1. 少见的乡土"梨园"

说淀山湖镇没有"梨园",只是没有正规的剧团而已,其实当今淀山湖镇就是一个在全国其他乡镇少见的乡土"梨园"。镇文体站拥有一个30多人的业余沪剧团,编、导、演、作曲、乐队、舞美行当俱全;全镇10个行政村,其中9个村有自己的戏曲演出队,其他几个村分别成立了曲艺、歌舞、民乐演出队;淀山湖镇文联通过戏曲协会吸引了更多群众参与戏曲文化活动;近年来,淀山湖镇文体站联络上海、浙江有关乡镇的戏曲演出团队,成立了以"以农为题、以戏会友、交流合作、共谋发展"为宗旨的江浙沪戏曲联谊会……

2. 完备的"梨园"设施

淀山湖镇文体站拥有一座容纳千余人的现代化剧场,其灯光、音响、字幕机、乐池、演员化妆室……一应俱全。全镇10个行政村,村村有剧场,或封闭或露天,即便少数露天剧场,也犹如过去的"社戏"戏台,建筑得美轮美奂,且附属设施俱全。全镇所有的戏曲剧团、演出队均拥有自己的乐队,其乐器总数达300余件。至于上演大戏的舞美设计与布景制作,更是不必赘言……除此以外,镇政府每年还要拨出200多万元专项资金,用于开展戏曲文化活动,保障了这里"梨园风"劲吹不息。

3. 丰富的"梨园"风采

十多年来,淀山湖镇搭建了一个又一个固定的活动平台,戏曲演出已形成了强劲的"梨园风":

戏曲演唱赛是淀山湖镇最具普及性的群众戏曲活动,参赛选手绝大部分是各村的农民,他们并不在乎获什么奖,追求的只是在千百观众前过一把戏瘾。演唱赛一年一度,至今已成功举办了14届。

戏曲艺术周对于淀山湖镇的农民来说,戏曲艺术周犹如"第二个春节"。开幕式的大型歌舞曲艺是"除夕大餐",接下来的六天,天天

唱大戏，沪剧、越剧、锡剧精彩纷呈。戏曲艺术周从2004年至今已举办了7届。

村级文艺演出团队会演旨在促进村级戏曲演出队艺术水平的提高。最初起步的几年，各村演出队演出的都是传统戏，后来，为了鼓励创作，组委会要求演出队演出的剧目必须是自己创作的反映农民生活的现代戏，极大地提高了会演的含金量。

送戏下乡活动是镇党委、镇政府对全镇戏曲团队提出的硬性要求。以镇文体站沪剧团为龙头演出团队，每年春秋两轮送戏下乡，全年不少于50场。

一年一度的农民艺术节在秋季举行。以广场演出为主要形式，每场演出的观众可达三千多人。

"相约淀山湖"江浙沪戏曲邀请赛是在淀山湖镇文体站倡导下的一个省际戏曲艺术交流活动。每年邀请上海、浙江的十多个农民演出团体来淀山湖镇演出比赛、交流经验、学术研讨、以戏会友。至今已成功举办了3届。

戏曲培训班，每年举办一期，每期5—6天，旨在提高全镇戏曲演职人员和爱好者的创作、表演水平。

戏曲进课堂，淀山湖镇还把戏曲培训，纳入全镇中小学校本课程，注重在娃娃中培育"梨园新苗"。

此外，淀山湖镇还举办和承办了各种戏曲及其他艺术门类的演艺赛事，极大地丰富了淀山湖镇人民群众的文化生活。2010年10月，淀山湖镇承办了第八届中国国际民间艺术节江苏分会场的活动，分会场设在淀山湖农民康乐园，来自白俄罗斯、美国、巴西的演出团体给淀山湖镇的农民献上了充满异域特色的舞蹈。近年来，淀山湖镇还先后成功举办、承办了全国首届农民艺术节"三农"题材小戏小品精品展演、江苏省小戏小品大赛颁奖晚会等一系列活动与赛事。

4. 亲民的"梨园"韵味

据不完全统计，淀山湖镇文体站和各村戏曲演出队十多年来上演的大小戏曲剧目达 100 多部，其中，自己创作的大型沪剧有 3 部、小戏 30 多部、戏曲演唱类曲目 40 多个。且不说文体站沪剧团的演出，就说金家庄村，自 2002 年成立演出队，先后演出过《卖红菱》《叛逆女性》《双推磨》《雷雨》《小过关》《珍珠塔》等十多台大戏。

戏曲贴近百姓，百姓喜爱戏曲。在淀山湖镇，欣赏、参与戏曲艺术活动已经成了人们"柴米油盐酱醋茶"之后的第八件大事，无论是耄耋寿星还是稚幼孩童，无论是家庭主妇还是劳作壮汉，行路、干活时都会哼上几句沪腔越调，他们把戏曲看成自己生活中不可缺少的组成部分。

一个面积只有 54 平方千米、常住人口 2.5 万人、外来人口 5 万人的江南水乡小镇，戏曲艺术活动在这里有如此广泛的群众性、普及性，在全国实属罕见！

淀山湖镇的"梨园风"可谓"风卷淀山湖，氍毹曲浪高"。

二、风源

淀山湖镇为何刮得如此之大的"梨园风"，风从何来？

说起淀山湖镇的"梨园风源"，离不开淀山湖镇的地理、历史和文化的背景。

淀山湖镇地处上海、苏州、杭州长三角地区的中心地带，不但是一块物产丰饶的富庶之地，而且有着深厚的历史文化底蕴。早在元朝末年，这里就有人搭台演戏，中华人民共和国成立前，这里的群众就有看"社戏"、唱"滩簧"的民间习俗。中华人民共和国成立后，群众文化更为活跃，早在 20 世纪 50 年代，就有一批业余戏曲演出队活跃在乡间田头。人人都喜欢哼上一段沪剧、锡剧。戏曲文化在这里有着悠久而广泛的社会基础和群众基础。改革开放之后，淀山湖镇的经

济建设突飞猛进，经济产值和民众收入日臻攀升。淀山湖镇一举成为"中国小城镇规划和建设示范镇""国家卫生镇""全国环境优美乡镇""江苏省群众文化先进镇"等。

面对荣誉，淀山湖镇的领导们冷静地思考如何建设和发展自己独有的特色文化。根据淀山湖人"爱写戏、爱演戏、爱看戏"的特点，淀山湖镇党委、镇政府做出了创建"戏曲之乡"的决策，并提出了具体的指导思想和总体目标，号召广大群众大力营造"爱戏曲、爱生活、爱家乡"的环境氛围。多年来，淀山湖镇党委、镇政府一直把创建"戏曲之乡"作为全镇文化建设的重头戏，从镇到10个行政村和4个居委会的各级领导统一思想，做到了思想认识到位、组织领导到位、资金投入到位、目标责任到位，形成了"政府搭台、群众唱戏、戏唱群众、凝心聚力"的可喜局面。

淀山湖镇"梨园风"的风源在哪里？是历史的文化底蕴？还是"温饱思娱乐，富裕求精神"的定律？抑或是党委、政府的鼓风动力？也许都是！

三、风标

"寒松纵老风标在"，这里的"风标"是指事物的品质和发展方向。淀山湖镇"梨园风"的"风标"走过了三个阶段，或者说经历了三个层次。

1. 学唱学演阶段

在创建"戏曲之乡"的初级阶段，群众性的戏曲活动说"轰轰烈烈""如火如荼"并不过分，农民们凭借着祖先从血液里传承下来的对戏曲的酷爱，热烈地拥抱着戏曲。姑嫂妯娌、堂表姨亲争相报名参加演出队，就连没有表演天赋的大婶大娘也要来管管服装、烧烧开水。那些叔伯辈分的男人更是不能落后，搭布景、做道具是他们的拿手活。全镇8个（一镇七村）戏曲剧团队演出的踪迹印遍了整个淀山湖镇。

一部好戏，有些戏迷田头看了场头看，露天看了剧场看，跟随演出队连看好几场。

戏曲活动开展得有声有色，老百姓非常喜欢，可演出的剧目大多是农民们照着专业剧团的演出版本学唱学演的，且不说其演出水平，就其内容而言，传统剧目难以担当起在农村改革发展中教育、引导和鼓舞群众的重任。

2. 自编自演阶段

随着"戏曲之乡"创建活动的深入开展，淀山湖镇党委、镇政府及时提出了"讲身边事、写身边人、演身边戏，用身边的典型教育人"的戏曲文化发展思路，要求用群众喜闻乐见的戏曲表演，引导人民群众逐步树立正确的价值观念、是非观念、道德观念和发展观念，引导群众以更为饱满、更为振奋的精神状态投入火热的改革与发展的生活中去。同时，镇党委、镇政府强调文化要服从和服务于发展大局；服从和服务于党的中心工作；服从和服务于人民群众的需要。

于是，一大批顺应改革发展需要，描写和刻画身边人、身边事的现实题材作品被搬上了舞台，其中，大型沪剧"浅水湾三部曲"（2002年的《走出浅水湾》、2004年的《重返浅水湾》、2005年的《情系浅水湾》）和小戏《叫声妈》《龙门架下》《晚醉》就是这批作品中的佼佼者。

由于演的是身边人，看的是身边戏，群众观看戏剧的热情越发高涨，特别是一些反映家庭伦理的作品，场场演出都能让大婶大娘、姑娘嫂子们流下委屈的泪、忧伤的泪、激动的泪、甜蜜的泪。

自编自演的戏曲剧目，紧扣时代脉搏，针对改革发展中的热点问题、敏感问题和群众思想认识上的模糊问题，较好地为当地经济社会发展、建设和谐社会提供了丰富的精神动力，因而获得了党委、政府和广大群众的满意与好评。自编自演也就成了淀山湖镇戏曲文化繁荣

发展的主要特色。

3. 审美追求阶段

自2005年以来，淀山湖镇连续获得"苏州市戏曲之乡""江苏省戏曲之乡""中国民间文化艺术（戏曲）之乡"的称号，真可谓"连升三级"！然而，淀山湖镇的领导与戏曲工作者们开始认识到文艺（戏曲）的多元属性。戏曲艺术的发展，不能只停留在作品的娱乐属性和教育属性上。固然，在特定的历史时期，文艺作品的娱乐属性，特别是教育属性，在特定的环境中能发挥替代不了的作用。但仅仅强调教育属性是不全面的、不科学的。文艺作品的审美属性是迈向更高社会功能的标志。于是，淀山湖镇开始了多元属性的"戏曲之乡"的建设，淀山湖镇的戏曲艺术活动迈进了第三个层次——审美追求阶段。用领导的话说："我们不仅要牌子，更要丰富的内涵和更高的品位。"用戏曲工作者的话说："我们不仅要有教育群众的宣传品，更要有品位高雅的艺术品。"于是，近几年来，他们不断拓展以下三条渠道：

承办重大活动，享受高雅文化。他们承办了第八届中国国际民间艺术节江苏分会场的活动，高鼻梁、蓝眼睛的外国姑娘以优美的舞姿同样打动了数以千计的农民观众；他们承办了全国首届农民艺术节"三农"题材小戏小品精品展演和江苏省小戏小品大赛颁奖晚会，来自全国各地的小戏小品精品让高雅艺术走进淀山湖、走近农民观众，让农民观众获得了审美愉悦和审美享受。

邀请外来演出，注重博采众长。他们不定期地邀请上海、南京、苏州、无锡等地的沪剧、锡剧、越剧演出团体来淀山湖镇演出。尤其是通过"相约淀山湖"这一戏曲文化交流平台，淀山湖镇的广大观众和戏曲文化工作者在耳濡目染中提高了对戏曲艺术的欣赏水平，在吸收外来长处和经验中找到自己的不足和弱点，以促进自我提高和发展。

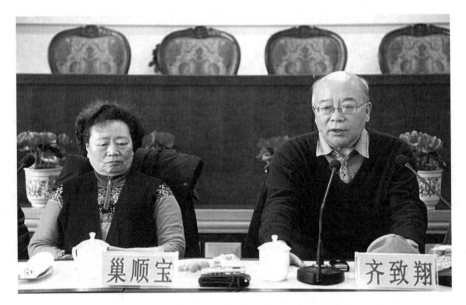

齐致翔（国家京剧院原导演）来淀山湖镇参加活动

诚请高层指导，增长艺术细胞。围绕"丰富内涵、提升品位"的新一轮戏曲文化发展思路，近几年来，淀山湖镇每年都要诚挚邀请市、省和国家级的戏曲艺术家齐致翔、张克勤等来镇，或现场指导，或举办讲座，或帮助出谋划策。专家们从戏曲活动的策划设计到组织实施，从对剧本的研究到舞台表演，尤其是从戏曲创作的构思、手法到技巧，都给予了悉心的指导和具体的帮助，有效促进了淀山湖镇戏曲文化艺术水平的提高。

淀山湖镇"梨园风"，"风标"品位高。

国家一级演员、苏州市滑稽剧团表演艺术家张克勤（第一排中）与演员合影

四、风效

如前所述，文艺作品的教化功能在特定的环境中是不可替代的。淀山湖镇的"梨园风"不但"风力"大、"风源"正、"风标"高，而且刮得有成效。

风效一：培育了良好的村风民风

淀山湖镇的8支戏曲演出团队，每年的演出总量达200余场，观众10多万人次，对于拥有2.5万常住人口的淀山湖镇来说，平均每人每年看戏超过12场。其影响力之大可见一斑。由于村民们长期接受戏曲艺术的熏陶，文明素质逐渐提高。邻里之间的吵架摩擦少了，和睦

相处互帮互助多了;不讲卫生的尘俗陋习少了,追求健康文明生活的多了;自私狭隘的少了,顾全大局的多了;追求高雅娱乐的多了,操玩麻将的少了……来到淀山湖镇,处处可以让人感觉到这里村风和谐、民风淳朴,这与戏曲文化在创建"江苏省文明城镇"中所起的作用密不可分。

风效二:提高了村民的道德素养

淀山湖镇的戏曲团队演出的剧目大部分是自编自导自演的"三自戏"。其中,涉及家庭伦理的题材占有很大比例,《叫声妈》《第三者》《田家来客》《叩门之前》《一只蹄髈》《心灵之窗》等,都取材于现实生活,所反映的故事情节在生活中具有广泛的代表性。群众在喜闻乐见中,转变思想观念、弘扬传统美德、传播现代文明、撞击灵魂火花,潜移默化地提高了自身的文明素养。

在当地,有许多儿媳妇对婆婆虽说敬重有加,但长期不叫婆婆一声"姆妈",根据这种现象创作的《叫声妈》演出之后,观众席上不知多少婆婆热泪盈眶。"一声姆妈值千金,……叫得我浑身上下都舒畅,这一声妈叫得响,拆掉了婆媳之间这堵无形的墙……"唱腔音落,掌声雷动。不少长期不叫"姆妈"的儿媳,看完戏回家都张了口。细微之处关爱婆妈已成为淀山湖媳妇(包括外地媳妇)的共同风尚。

《第三者》写的不是破坏他人家庭的"第三者",而是父母之间的孩子。社会上感情不和动辄离异的现象屡见不鲜,可是有谁为孩子着想?《第三者》演出后获得了较大的反响。兴复村有一对即将离异的村民夫妻,看了《第三者》之后,心灵都受到极大震撼,几天后,在家人和亲友的劝说下重归于好。几年过去了,他们一直举案齐眉。

像这样具体的、直接的、有效的"风效"还有很多。

风效三：为政府的中心工作做舆论支持

基层乡镇，"三农"工作千头万绪。淀山湖镇的戏曲艺术活动，给政府的中心工作给予了巨大的舆论支持。

反映国防建设的《走出浅水湾》、反映民营企业成长发展的《龙门架下》、反映计划生育树立新风的《晚醉》、反映外来人口的《臂膀朝外弯》、反映普法教育的《普法结硕果》、反映招商引资的《招商曲》、反映农贸市场建设的《一只蹄髈》、反映遵守交通法规的《带血的存折》等一大批戏曲作品，无不为政府的中心工作起到了舆论支持、形象宣传、生动解读、补充注解的作用。

五、风痴

淀山湖镇的"梨园风"刮得如此之大，少不了一群"风痴"。

在淀山湖镇，说到"风痴"，人们必然想到吕家父子。

十年前，儿子吕善新任淀山湖镇党委宣传委员，年近古稀的父亲吕元龙是金家庄业余演出队的队长。父子俩一个长期泡在镇沪剧团里，一个整天守在村演出队里。那段日子，他们父子俩每天的工作内容相同，工作程序同步：与作者共同商量剧本的创作与修改、筹集排戏的经费、组织演员排练……如今，吕善新已从宣传委员的岗位上退下，吕老爷子也把演出队队长的位置让给了年轻人。可这父子俩还是走不出戏曲艺术的"风圈"，一个"坚守"在镇文体站，一个"坐镇"在村小剧场，大大小小的活动都要问。吕善新说，他和父亲的生命已经融入了淀山湖镇的戏曲事业，这辈子改不了了。

金国荣是文体站的老站长，且不说他在任时怎样工作。就说现在，他早已退休，本可在家带着孙子怡享天年，可他仍然是文体站沪剧团的作曲、乐队主胡，还兼着舞美设计和置景工作。每上一台大戏，虽然他的工作量很大，但他总能在规定的时间里拿出高质量的绝活。人们都说他是个"闷痴"。

周建珍也曾担任过文体站站长的职务。她在任期间，几乎把自己所有的时间和精力都献给了戏曲活动。周建珍本身是一名不错的演员，她除了演戏外，还要操心剧务后勤，全面主持文体站的工作。她只能"丢下扫帚拿锄头"忙里忙外，就是忙不到自己的小家。

徐儒勤是淀山湖镇的"老笔杆子"，他一直坚守着深入生活、贴近生活的创作理念。他常常一个人徜徉在街头、徘徊于乡间，观察生活中的每一个细节。剧团演戏时，观众看台上的戏，老徐看台下的观众，他要从观众的反应中获得创作的经验和修改剧本的依据。十多年来，徐儒勤和其他创作人员一起，创作了大型沪剧三部、小戏几十部，其中，十多部作品在省、市各级赛事中获奖。

陆亚飞是沪剧团的"台柱子"，她善工花旦、青衣，唱腔圆润甜美，在当地有不少"粉丝"。她原来的工作收入甚微，因丈夫在晟泰集团做出了特殊贡献，晟泰集团的老总愿意给陆亚飞安排一个收入不菲的岗位。可陆亚飞不愿离开她所钟爱的舞台和观众，婉言谢绝了对方的好意。

在淀山湖镇，梨园"风痴"很多。镇沪剧团的演员有不少在昆山市上班，各村演出队中有很多演员在镇上上班，所以戏曲团队的排练和演出时间大多安排在晚上。这些演员每排练一台戏、每演出一场戏，都要起早摸黑赶路，不管是刮风下雨还是阴晴雪霜，他们从不耽搁团队的排练或演出。文体站沪剧团的当家小生孙明荣，靠的是为单位跑业务获得收入。为了排练和演出，他不知损失了多少业务。他的工作单位在昆山城北，距淀山湖镇三十多千米，他每天往返于淀山湖与昆山城北，摩托车的轮子不知换了多少个。在孙明荣的故事里，有过上午在云南昆明，晚上出现在淀山湖镇送戏下乡的舞台上的佳话。

度城村演出队队长唐惠民更是一个"风痴"，几年前，他不幸患上了癌症，但他始终舍弃不下对戏曲的那份痴情。就连在医院的病床上，

他也常常牵挂着演出队的工作。

要说演职人员成为"风痴"并不奇怪,因为往大里说,他们为的是淀山湖镇创建"戏曲之乡",为的是群众有戏看;往小里说,他们都喜欢、热爱戏曲,是一种兴趣使然。可是,群众中也产生了"风痴"就有点"怪"了。

淀山湖镇的观众中也有"风痴","痴"到什么程度?篇幅原因不多说了,只讲一个故事。有一年冬季,安上村的妇女主任带领着一群妇女风风火火地赶到文体站,吵着要见站长。站长赶来问及原委,那群妇女叫嚷着说:"文体站还欠我们一场戏!……你们什么时候还这场戏?"问及原委,站长这才搞明白,原来镇文体站送戏下乡,在每个村演几场是有指标的,他们确实在安上村少演了一场,时间长了也就忘了,想不到安上村的村民却记在心里,这不,赶上门来"要债"了。站长马上答应不日后去安上村"还"这场演出。

听说过欠债的、欠钱的、欠物的,没听说过"欠戏的"。可见淀山湖镇的村民们对戏曲的兴趣、渴求、热爱已经到了"风痴"的地步。

六、风道

"风道"谓行事的方式。

淀山湖镇"梨园之风"的"风道"实际上就是八个字:政府搭台,群众唱戏。话好说,事难做。政府搭台,搭什么样的台?多大的台?用什么材料搭?……

多年来,淀山湖镇党委、镇政府在创建"戏曲之乡"的道路上,勇于开拓,大胆探索,以服务群众为中心目标,求实摸索,积累了一套切实可行的方法和经验。

1. 强化保障措施,推动戏曲文化不断普及

多年来,淀山湖镇对戏曲文化的发展不断加大资金投入,完善镇、

村文化设施。鼓励村、社区戏曲演出团队多为群众演出，对于村级演出队，镇政府每年补贴2万元，另外"惠民演出"每场补贴2000~5000元。通过各种措施，提高戏曲团队的艺术水平。现在全镇8个戏曲演出团队，都能独立演出多幕大戏。有3个团队分别被评为昆山市和苏州市优秀业余文化团队。从2007年起，政府又推出了"完善考评机制，实行以奖代补"的制度，加大了对村级团队的扶持力度，全镇戏曲文化的群众参与面、普及率，有了新的提高。

2. 优化活动载体，推动戏曲文化不断繁荣

多年来，淀山湖镇以一年一度的戏曲演唱赛、戏曲艺术周、村级文艺演出团队会演、送戏下乡活动、农民艺术节、"相约淀山湖"江浙沪戏曲邀请赛和戏曲培训班等7项固定的活动形式，为广大群众搭建了观赏、参与戏曲活动的大舞台，实现了"拓展活动平台、扩散戏曲效应、丰富文化内涵、打造特色品牌、优化人文环境、推动和谐发展"的预期目标。

3. 繁荣文艺创作，实现戏曲文化内涵的不断丰富

自编自演是淀山湖镇戏曲文化活动的主要特色。多年来淀山湖镇坚持"写身边人、演身边戏、用身边的典型教育人"，自编自演了三部大型沪剧及三十多出小戏。文体站坚持每季度开展一次创作研究活动，联系人民群众普遍关注的热点问题和思想实际进行创作。初稿完成后，再聘请专家进行论证、定稿，使得戏曲作品更具时代特征、更受群众欢迎。迄今已有十多部作品在昆山市、苏州市、江苏省和全国的赛事中获奖。

4. 培养艺术人才，加强戏曲艺术队伍的建设

淀山湖镇党委、镇政府切实关心文化业务骨干的政治进步和生活。近几年来，先后安排了六位骨干进入镇文广站和相关部门工作，为七位同志办理了社会保险，吸收了三名同志加入了中国共产党，使戏曲

骨干队伍在稳定中发展壮大。2005年3月，淀山湖镇做出了实行以奖代补，加大对村级业余文艺团队扶持力度的决定，并对组织管理、考核评估、奖励标准都做出了明确的规定。

"风道"好，"风力"会更大！

七、风咏

戏韵悠悠，源远流长；古韵今风，硕果累累。

淀山湖镇的"梨园风"在美丽的淀山湖畔时而奔腾着，时而盘旋着，时而直冲云天，时而轻抚大地……

社会各界赞咏这"梨园风"。

镇文体站先后获得了"昆山市先进文艺团队""江苏省先进文化站"等的称号，连续三年荣获昆山市文化宣传创新奖。

大型沪剧《重返浅水湾》荣获苏州市"五个一工程"奖。

小戏《原来如此》获苏州市小戏小品大赛二等奖、全国首届农民艺术节"银穗奖"。

小戏《一只蹄髈》获江苏省小戏小品大赛二等奖。

小戏《心灵之窗》获苏州市小戏小品大赛铜奖。

小戏《田家来客》获苏州市小戏小品大赛创作、音乐、舞美、表演四个单项奖。

《喜落洞房》《跟我回家》《叩门之前》等八出小戏先后获昆山市文艺会演一等奖。

…………

"获奖不是目标，荣誉代表过去。淀山湖镇的戏曲艺术活动，只有植根于人民群众，才能有更广阔的天地。"淀山湖镇党委书记宋德强如是说。

我们祝愿淀山湖畔的"梨园风"卷得更大、更高、更远……

【资料来源：苏聚谐. 淀山湖畔梨园风——来自"中国民间文化艺术（戏曲）之

乡"淀山湖镇的报告 [J]. 剧影月报, 2011 (1): 29-34. 有删改。】

把美好留给观众
——小戏创作杂谈

 今年初,在淀山湖镇主办的"戏曲文化的传承与创新"文化论坛主题座谈会上,昆山电视台的一位记者曾问我:"何为小戏?"我一时语塞,一下子还说不出个所以然来。其实,所谓小戏,相对大戏而言,篇幅短、容量小,是从先前的二人的对子戏到三到五人演的独幕剧转化而来的。若以时间长短来确定,早年的小戏在一个小时左右,后来又控制在30分钟之内。如今的小戏有越来越短的趋势,至少在我们昆山是这样的,约定俗成,小戏的演出时间以20分钟左右为宜。小戏已经成为戏曲文艺中的一个独立的艺术品种,特别在农村有着广泛的观众群体。

 既为小戏,就应该以小见大,以一个小的切入点引发人生的大思考。小戏的创作和表演,力求既有意思又好看这样一种艺术境界。

 近几年来,我凭着生活的积累和对事物的理解,写了十多出小戏,颇受群众的欢迎,在市范围内的各种文艺会演中均拿了奖。我的创作体会是把生活中曾经发生的小事件,加以梳理、改造、嫁接和开挖,通过戏剧演绎,尽可能地将生活中最美好的东西留给大家。

一、创作有苦也有甜

 小戏创作有苦有甜,以下是我的真情实感。

 我是50岁以后才开始学写戏的,之所以这个年纪还写戏,是因为我们昆山市基本上年年都要搞小戏小品会演,当然,最重要的原因是作为"戏曲之乡"的淀山湖镇,戏曲发展有着广泛的群众基础,这就为小戏创作提供了广阔的空间。

 2003—2008年,我凭着生活的积累和对事物的理解,写了十多出

小戏。按写作顺序排，它们分别是《叫声妈》《龙门架下》《门里门外》《臂膀朝外弯》《叩门之前》《晚醉》《跟我回家》《第三者》《田家来客》《棋逢对手》《"一号"人情》《原来如此》（原名《"老上访"改行》）、《位置》。小戏反映的内容，涉及家庭伦理、婚育观念、"新昆山人"颂、抗击"非典"、廉政建设、计划生育及新农村建设等方方面面。2008年创作的小戏反映的是信访方面的内容。小戏通过淀山湖镇文体站排练演出后，观众反应强烈，剧场里既有笑声也有哭声，既有唾骂也有赞美。观众把舞台上的戏剧情节与自我生活联系起来，感受生活，感悟人生。不敢说一出小戏有如何如何的教育作用，但有一点是真实的：群众得到了精神上的愉悦。

群众对小戏的热情与钟爱程度，实在令人感动，不少老干部、老党员及社区的老年朋友主动找上门来，为我提供创作素材。《叫声妈》《第三者》《跟我回家》《晚醉》及新创作的小戏《原来如此》都是源于群众身边发生的事。生活中发生的小事也许是平淡的，但通过情节演绎和艺术加工，会给人们别样的感受，难怪不少人都希望我把某某事情、某某人物编成小戏，显然，大家希望把生活中的平淡变成有趣，把单调变成丰满。我的创作原则就是想方设法把美好留给大家。

群众喜欢我热爱，为"戏曲之乡"的戏迷写小戏，是我退休生活的一个重要内容。

二、小戏来源于生活

写了十多出小戏，我感受最深的是：凡是从生活中来，或者说有故事原型而创作出来的小戏，哪怕粗糙些，也肯定会受到观众的欢迎；反之，为了配合某项工作、诠释某项政策而硬编出来的小戏，哪怕是获奖，观众也不一定买账。

2003年的一个春日，我们与几位民企老板共进晚餐，酒兴之余，一位老板说起了对家庭的感受：虽说婆媳关系不错，没有矛盾自然也

没有争吵，但美中不足的是，媳妇至今没有叫婆婆声妈。虽然叫又怎样，不叫又怎样，但这个话题引起了大家，特别是男人的共鸣。说者感叹，听者有意，触发灵感，一气呵成。我开了一个夜车，写了出小戏就叫《叫声妈》，演出后深受大家的欢迎，不仅拿了当年市文艺会演的一等奖，报端还出现对《叫声妈》的赞扬。情到深处叫声妈，做婆婆的是何等的感动，不妨摘录几句唱段：

 儿子：一声姆妈值千金，
 抵我儿子十声百声千万声。
 母亲：这一声妈叫得亲，
 叫得我浑身上下都舒畅，
 这一声妈叫得响，
 拆掉了婆媳之间这堵无形的墙，
 这一声妈叫得甜，
 …………

剧场效果为证，感动的泪花、热情的掌声，让观众品尝了生活的美。

2005年冬，发生了一件触动我的事情：一对结婚十年的夫妻和一个九岁小孩组成的小家庭即将解体，我顺着破裂的轨迹，了解了婚变的原因，有感而发，写了一出小戏，名曰《第三者》。幕前我还特意加了这么一段话：

 此《第三者》，不是那"第三者"，这里指的是小孩。
 大人的事体小人未必不懂，小人的事体大人未必全懂，
 小人可以不懂，大人不能不懂。

小戏在文艺广场上演出后，观众普遍看好。故事原型中的夫妻也闻讯来看了，感受颇多，流下了激动的泪花。后来这对夫妻和好如初。

将他们和好完全归因于这场演出自然有些夸张，二人重归于好，可能还有其他方面的原因，但至少这出小戏多少起到了催化作用。

在农村社会中，从"老板"颓废到"板佬"的事情比比皆是，这显然是一个悲剧。但我在诸多的悲剧案例中，感受到一个催人泪下的真情故事：一位民企老板，有了钱，忘乎所以，拈花惹草，弃家别子，另觅新欢。后来人财两空，在他穷困潦倒、病入膏肓之际，还是前妻将他领回家照料……根据这个故事，我写了小戏《跟我回家》，鞭挞了假恶丑，颂扬了真善美。这出小戏演过几年了，至今在群众中还有影响。一出小戏说不上思想性如何、艺术质量怎样，但只要在观众中产生影响，茶余饭后，有人说戏评戏，那么这出小戏就应该算是成功的。

三、作品找准切入点

小戏不比大戏。"十年磨一戏"，说明大戏创作的艰难，相比较而言，小戏创作自然就比较容易些，当然要写好它也并不容易。一出二十分钟左右的小戏，用一个月的时间，还是能敷衍成篇的，从这一点来说，小戏的功能就会区别于大戏。写群众身边的事，反映群众关心的热点、难点，寄寓一定的思想性，体现宣传、教育的作用，应该成为小戏创作的亮点。前面说到，缺乏生活，依靠诠释、说教而编成的小戏，那是肯定不受群众欢迎的。如果找准角度和切入点，以小见大，同样可以写出既有点意思又比较好看的小戏来。

《晚醉》是反映计划生育的一出小戏，我把切入点放在独生子女第一代生儿育女姓啥叫啥的矛盾上，这是一个常见的容易引发摩擦的问题。《晚醉》并不能提供解决矛盾的方法，而着笔于使矛盾淡化。小戏演出后，受到了各方的好评，青浦文化馆还将其改编成小品《百家姓》。

《叩门之前》要宣传的是廉政建设，我把有悖于新农村建设的

"乱搭建"问题扯了进来，送礼者希望当建管所所长的徒弟网开一面，为其开一次"绿灯"，打一个擦边球。而作为权力方的所长又必须坚持原则。这出小戏之所以能获奖，就在于把握了普通农民群众送礼时的心态；拒礼的一方，也不唱高调。这出小戏它所带来的效果是普通群众在心理上得到满足，领导也不反感。

《原来如此》原剧名叫作《"老上访"改行》，这应该算是"奉命而作"。这是一个比较敏感的题材，如何驾驭，以这样的小篇幅、小容量，写出既有教育意义，又基本能看的小戏来，着实为难。于是我就深入生活，到信访办，到矛盾比较集中的地方如拆迁办，到劳动社会保障所等部门了解有关情况。权衡之后，我抓住前两年昆山市实现"农保转社保"这一重大农村社会保障措施的契机，通过戏剧矛盾，一方面反映农民，特别是老人共享改革开放成果的喜悦心情，另一方面批评了那些怀疑党的政策，只看眼前，算小账，到头又怨天尤人的"老上访"。2008年9月23日，这出戏在江浙沪创作小戏邀请赛上汇报演出，产生了一定的影响，各方面就小戏如何提高，还提出了不少好的修改意见。

四、创作服务于群众

小戏的创作离不开生活，许多创作素材源于生活、源于社区，也服务于居民。近年来，通过对社区生活的留意和记录，我以社区建设与居民生活所产生的共识和矛盾为主题，分析、平衡、改善、处理其中有问题的情节，创作适合向广大居民宣传教育的戏曲。如《十八号楼》《楼上楼下》等社区小戏，以戏曲教育融于喜闻乐见的表演形式，逐步改变居民不良的生活习惯，提高社区和谐文明水平，取得了很好的反响。根据现在城乡差异接近，外来文化交融的现状，创作了小戏《请客》《真情》。小戏以当年的居民与现在的农民身份、地位的微妙变化，以及外来文化与地方民风的文化碰撞为切入点，唱响了时代的

主旋律，充满了乡情、亲情和人间真情。观众是小戏赖以生存的土壤，生活是小戏创作的源泉。小戏既要表现生活中的喜怒哀乐，又要为人民群众服务，上升来看，就是既要有思想性，又要有艺术性。小戏创作确实艰难，我要加倍努力。我坚持一点，就是将小戏区别于小品，尽可能把生活中的美好开挖出来，奉献给热爱小戏的观众们。

【资料来源：徐儒勤. 把美好留给观众：小戏创作杂谈［M］//周可嘉. 跨越. 上海：文汇出版社，2016：238-242. 有删改。】

让戏曲幽兰根植于乡村大地
——记金家庄业余戏曲队的发展路程

淀山湖镇金家庄村，物华天宝，人杰地灵。古有元代大画家朱德润隐居金家庄，在淀山湖畔留下他与诗朋文友的身影；今有顾达今舍生取义，护庄献身的英勇事迹。金家庄，是个"移民"村，经历数千年的发展，已经成为一个住着八百多户人家，拥有三千多户人口的江南大庄。金家庄，以独特的自然生态环境和儒、释、道多元的文化底色，铸就了其欣欣向荣的文化发展态势。

自有文字记载起，在金家庄的顾、朱两大家族中，擅长昆曲、京剧、沪剧、锡剧，会拉京胡、申胡、锡胡的，大有人在。逢年过节时，草台班子到金家庄演出，顾、朱两大家族中的人就会上台客串一下。金家庄人爱听戏、爱看戏、爱唱戏，是出了名的。即使在大忙时节，田间也不时飘出种田山歌的曲调。那嘹亮的歌声，缓解了大家种田的疲劳。金家庄曾涌现出不少"歌王"。当年在青浦朱家角放生桥下进行过对山歌比赛，金家庄的"山歌王"出尽了风头，桥两边听客人山人海。20世纪六七十年代，金家庄能上台唱戏的人，就超过了一百多位。

正因为金家庄有着坚实的人才基础、深厚的历史文化底蕴、浓厚的戏曲文化土壤，才能于2002年3月成立淀山湖镇第一支业余演出

队。当时,金家庄业余演出队(以下简称"演出队")被称为一枝"幽兰",并受到了市、镇领导的重视。

演出队自成立以来,共演出了400场左右,受到了老百姓的一致好评。在演出队的影响下,度城村、兴复村、红星村、永新村、杨湘泾村也相继成立了业余戏曲队。

在淀山湖镇党委、镇政府的重视下,在金家庄村领导的支持下,金家庄又先后成立了"夕阳红""金凤凰"两支业余舞蹈队,在参加的镇、市的比赛中多次得奖,多次受到上级领导的表彰。金家庄的体育也不示弱,由运动爱好者组成的乒乓球队、拔河队积极参与全镇的体育比赛,都能获得好成绩。金家庄多姿多彩的文体活动,极大地丰富了村民的业余文化生活,创造了安定和谐的社会环境。

转眼,演出队已历经十五个春秋。随着社会的发展,农村面貌发生了翻天覆地的变化,金家庄已有三分之一的村民搬迁到淀湖社区。观众少了,演出队的演员阵营也发生了很大变化,有的退休,有的移居市、镇,这影响了演出队活动的正常开展。演出队的运行出现了许多问题,产生了"四缺"现象,即缺人才、缺题材、缺资金、缺辅导。面对这些问题,如何扭转劣势,如何使这枝"幽兰"茁壮成长、吐露芬芳,如何使文艺队伍健康发展,如何使全民艺术实现大众化、普及化,值得我们深思,需要我们共同探讨。

一、重视全民艺术普及,挖掘戏曲人才,加强培养引导

全民艺术普及,普及的内容是多方面的,戏曲也是其范畴之一。作为最基层的文艺团队,更要重视这项工作,因为只有基层的工作做好了,整个普及工作才能活起来。戏曲人才的发现和培养,始终是团队建设的重中之重。金家庄村是人才辈出的地方,但要找戏曲人才、创作人才、乐队人才,还是有难度的。即使在这方面有天赋,如果不热爱、无热情、没兴趣,也是枉然。十五年来,金家庄通过大家唱、

大奖赛、企业年会、结婚宴会、卡拉 OK 演唱等多种形式的舞台表演，捕捉演员表现的一瞬间，以此来发现人才，并正确引导，热情鼓励，积极培养，使他们成为戏曲团队的业务骨干。培养新人是一项需要耐心、细致、经常性的工作。这么多年来，演出队培养了不少人才，也收到了很好的效果。镇文体站的两位青年演员吕华锋、沈爱华就是演出队输送过去的。

从表 1 中，我们可以看出演出队演员老龄化问题比较严重，其中，男演员老化程度比女演员要高，乐队成员的平均年龄更是达到 60 岁。人才梯队青黄不接，培养新人刻不容缓。为此，演出队把目光投向了 30 岁左右的青年人身上。2015 年，金家庄拆迁社区——淀湖社区成立的"沪花苑"戏曲队，有 4 位年轻的戏曲演员进入"沪花苑"戏曲队。演出队也新收了 3 名年轻演员。经过两年培养，如今，年轻演员在演出时，也能挑大梁了。只要重视了，只要投入了，只要着手培养了，没有解决不了的困难。

表 1　金家庄业余演出队人员年龄表分布情况

时间	男演员/人					女演员/人					乐队/人	
	25—35岁	36—45岁	46—55岁	56—65岁	66—70岁	25—35岁	36—45岁	46—55岁	56—65岁	66—70岁	50—66岁	67—75岁
2002—2005年	3	1	3	0	0	7	3	0	1	0	6	0
2017年	1	1	2	2	2	1	5	0	1	1	1	4

（其中，男演员退队 2 人，新增 2 人。女演员退队 7 人，新增 4 人。乐队退队 1 人。）

2017 年，演出队除吸收了一名年轻男演员外，还重点培养两名乐队成员，一名学胡琴，一名学扬琴，并要求他们在三年之内出戏、出成果。同时，金家庄还成立了三人小组的写作班子，确立了每年至少

要写出一部小戏的目标。镇文体站通过"浅水湾"艺术课堂加强对青年演员的培训，师徒结对学戏、学乐器，还设立"年度新人奖"等，提高后备人才的积极性和主动性，鼓励他们积极参与全镇的文化活动，为淀山湖镇的戏曲事业增添后劲。

二、加大自编自演力度，为社会正气点赞，让身边好人出彩

十五年来，演出队已排演了18出大戏、11出小戏，自编自导自演了大戏1出、小戏7出，且自编的节目紧密配合村党支部、村委会的中心工作。自编的小戏作品，是用大家喜爱的文艺形式，把要说明的道理展现在舞台上，这样群众更容易接受教育。

近年来，随着城乡一体化进程的推进，金家庄的许多"土著"村民逐步搬迁。在搬迁的过程中，有些村民对这一举措不理解，产生了抵触情绪。演出队根据村民的实际情况，编排了小戏。在小戏中，对相关的政策进行了解读，为金家庄的顺利搬迁奠定了思想基础。日常生活中，邻里之间不时会产生矛盾，即使村委会去调解了数次，仍收效甚微，为此，演出队演出了自编自演的《剪枝》《存单风波》等反映邻里矛盾的小戏，取得了很好的效果。另外，沪剧小戏《菜单》中的故事反对浪费，提倡勤俭节约；《小扁担》表现了传承优良传统的重要性；《心锁》《桂花》反映了农民变居民的观念转变；《乡情》反映了民国时期，金家庄人重视教育的情况；歌舞《种田山歌》《圆梦》则展现了另一种表演形式。回顾这几年自编自导自演的过程，也是苦与累、惊与喜并存的过程。虽然剧本内容、演员表现、舞台效果比较简单、粗糙，但作为一个村级团队能做到这样，实属不易。

生活是创作的源泉，最基层的生活是最丰富的创作源泉。老百姓的生活有苦有乐，有悲有喜，只要善于发现、善于挖掘，就能找到中意的题材。在剧本创作中，金家庄村的干部也积极参与其中。目前，创作的沪剧小戏《心结》，村书记就直接参与，并给予了支持，这让

演出队的人信心满满。

演出队之所以能长兴不衰,是因为演出队能够找到正确的落脚点,反映社会正能量,让群众在娱乐中受教育、辨是非、清善恶,营造了健康和谐的社会氛围。

三、寻找资金,联动村企文化,增强团队活力

2017年年初,淀山湖镇党委李晖同志在淀山湖镇文化工作座谈会上表态,演出队的活动经费虽然有困难,但政府的支持力度只会提高,不会减少,村委会同样要大力支持,另外,再争取企业资助。

这几年,演出队能得以正常运行,镇政府和村委会在资金方面提供了不少支持。金家庄村虽然不十分富裕,但演出队的交通费、服装费等支出,全部由村里承担。每年,光这两笔资金的花费就要超过一万元。

企业是扶持演出队活动起来的坚强后盾。金家庄的企业对演出队也有过金钱上的资助。以企业命名的"宝波杯""樱花杯""冠宝杯"戏曲演唱赛,帮助演出队选拔了不少人才。新戏上演,也得到过企业宝优特的赞助。

演出队自身也本着勤俭节约的原则办事,自己能做的服装、道具,就自己做;可以替代的服装,就从旧服装中挑选。以最少的钱,办最多的事。

2017年,村党支部、演出队和宝樱化工党支部搞了村企联动的文艺晚会。这次晚会,参与人数多,现场气氛好,达到了预期效果。其实,这样的联欢互动,金家庄每年都要举行两次。在一次次活动中,演出队的表演得以不断改进、完善,逐步提高。这种形式,既能促进村企互动,又能加深党群关系;既能活跃村民和职工的业余文化生活,又能为演出队提供舞台,发现后续人才。

四、充分利用资源，增加演出场次，提高演出水平

淀山湖镇既不缺看戏的观众，也不缺表演的平台。镇中心有文化娱乐中心大剧场、体育公园水上舞台，金家庄有农民剧场，其他村也都有古戏台，社区亦有便利舞台可搭建，这些硬件资源，为淀山湖镇的戏曲演出人员提供了广阔的舞台。

演出队最初在度城村、兴复村、红星村、永新村、杨湘泾村等周边几个村进行演出，随着演出阵容的壮大、演出影响的扩大，后发展到去上海朱家角镇张家厍等几个村进行表演。

习近平总书记曾说过："读者在哪里，受众在哪里，宣传报道的触角就要伸向哪里，宣传思想工作的着力点和落脚点就要放在哪里。"[1] 金家庄村半数拆迁，观众都去了社区，那演出队就到社区去演。淀山湖镇的每个角落都有渴望看戏的目光，那就是全镇文艺团队的动力。每个角落都是文艺团队展现自己的平台。

为了互相学习、取长补短，淀山湖镇的七支戏曲团队互相交流。团队之间可互相借调演员，共同排演大戏，也可以每个团队出一个节目组成一台戏，进行巡演。在"三下乡"活动中，淀山湖镇党委、镇政府还增加演出地点和演出场次。淀山湖镇每年要举行一次业余戏曲队会演，这已经成了淀山湖镇戏曲文化的常态，也为淀山湖镇创建"戏曲之乡"打下了坚实的基础。

2012年，金家庄村邀请了居住在昆山的金家庄戏曲爱好者"回娘家"，共同表演一出戏，得到了观众的好评。在提高演出水平方面，除了请镇文体站孙明荣指导外，金家庄村还请了淀山湖镇的老戏骨金国荣、童麟、陆亚飞，请他们手把手授课。总之，把各种资源都利用好，让"戏曲之乡"淀山湖的人文风貌展示出来。

[1] 习近平. 坚持军报姓党坚持强军为本坚持创新为要 为实现中国梦强军梦提供思想舆论支持 [N]. 人民日报，2015-12-27（01）.

群众的喜爱，是艺术的根基。淀山湖镇要传承和发扬"中国民间文化艺术（戏曲）之乡"和"江苏省农村小戏创作基地"这两块牌子背后的精神，是一项艰巨的工程。作为村一级的业余演出队，要在镇文体站、文联的领导和辅导下，积极配合村党支部和村委会的中心工作，传扬正气，把好的理念和做法用文艺的形式表现出来，以落实习近平总书记提出的"正面宣传要用心用情做，让群众爱听爱看"[1]的要求，起到教育人、鞭策人的作用，起到开会所起不到的作用。只有这样，金家庄业余演出队这枝"幽兰"，才能永吐芬芳，才能让戏曲幽兰根植于乡村大地，让全民艺术遍地开花。

（文/朱瑞荣、邵卫花）

第二节　知名报刊、网站等的相关报道

淀山湖镇每年都要创作戏曲作品，每年都有许多大型的戏曲活动，每次活动都有相关媒体进行报道。在此，收录了部分来自《昆山日报》《苏州日报》《中国国防报》《解放军报》，以及相关网站的报道，以供读者了解相关内容。

2002年，淀山湖镇文化站为配合冬季征兵工作，自编自导自演了一部五幕大型沪剧《走出浅水湾》，内容讲的是度城村的顾善英说服丈夫，动员应届大学毕业生方春良放弃已经落实的条件不错的工作，带头参军入伍的故事。《走出浅水湾》的首场演出，便引起轰动，后经昆山市人民武装部推荐，入选苏州市2002年国防教育重点教材，并以苏州市全民国防教育委员会的名义，委托昆山市电视台录制后，在苏州电视台播放。播放前，苏州市委常委、苏州军分区政治委员

[1] 习近平.论党的宣传思想工作［M］.北京：中央文献出版社，2020：187.

也接受了苏州电视台的专题采访。时隔三年,中国人民解放军原总参谋部专门派人来到淀山湖镇,采访该剧原型方春良,后在《解放军报》上发表了相关文章。

喜看昆山小康社会"双八景"
——解读江苏省昆山市经济建设与国防建设协调发展之一

昆山实现小康了!

解读昆山,"读你千遍也不厌倦,读你的感觉像春天"。历数昆山小康美景,一朵朵经济与国防建设协调发展的"并蒂莲"盛开在眼前。

《喜看昆山小康社会"双八景"》报纸剪影

地上高楼起尽显繁荣景象
地下"长城"长安全有保障

人说昆山好风光,楼房漂亮鱼米香。走进昆山乡村,远道而来的外国人会惊叹,"中国农民竟有这么漂亮的住房"。漫步昆山新城,近邻的上海人会惊赞,"这儿成了上海的后花园"。而昆山人的感受是:楼型变得快,快得让人眼花缭乱;新楼起得快,快得让人来不及品评。

人说,昆山好风光,高楼下边"长城"长。当成群成片的高楼拔地而起时,城市地下的人防工程建设也在

不断延伸。今日昆山城区，人均人防工程面积达 0.53 平方米，如果加上在建面积，可达 1 平方米。这种水准和速度，超过了不少省城大都市。

小康村别墅连片轿车结队
农民们请将军登门话国防

走进市北村，你不能不惊叹：漂亮的别墅，你无法一栋栋数清，只能一片一片地数。同时，在这个只有 780 户人家的村里，私家小轿车就有 150 多辆。

听罢这件事，你不能不惊叹：不久前，市北村的干部开着轿车来到南京陆军指挥学院，专程请首席教授黄培义少将到村里讲课。教授惊讶又感慨："授课几十年，农民请我进村话国防还是头一回。"昆山人则说："没有国防，鼓起的腰包是别人的银行，关心国防就是关心自己。"

霓虹闪昆曲扬酒吧茶室通宵亮
昆山市民每年一天可闻警报响

漫步街头，昆山城的夜色变得越来越迷人。霓虹灯下，店铺里人流不息。茶社里，人们在昆曲的悠扬声中品茗论香。300 多家酒吧、茶室、网吧，装点着昆山的万家灯火。

漫步街头，突然大街小巷同时鸣响刺耳的警报。这一天是 5 月 13 日，是解放军解放昆山的纪念日。每年的这一天，城里高楼上和出租车上的警报器按时拉响。昆山富了，但年年敲响居安思危的警钟。

开发区外企民企在蓬勃兴起
武装部民兵连顺势落地生根

这一记录全国领先：昆山经济技术开发区汇集了 2600 多家外企、民企，平均每平方米土地上承载了 580 美元的投资，创造了 4800 美元的出口额和 7000 元的地区生产总值。

这一记录领先全国：当开发区成为人才和高新技术荟萃的宝地时，昆山第一个在这里建起了武装部，让一个个博士、硕士，一批批海归、打工的，成了后备军队伍的新鲜"血液"。

茶余饭后爱侃经理老板董事长
每逢佳节常见战友相聚数风流

这些人是昆山的自豪。今日的昆山，经理、老板、董事长是茶余饭后话题里的"明星"。平均每天诞生十家企业，大小老板有七八万人，已经成为昆山经济的亮点。老板多，百姓就业不愁，群众腰包好鼓，国家税收好增。

这些人是昆山的骄傲。每逢"八一"建军节，总会见到举杯高唱"战友，战友亲如兄弟"的人们。不必说有多少书记、局长、经理、董事长来自军转干部，仅这里的"村官"就有一半以上曾在军旅，退伍战士成为局级领导的就有75人。昆山市委为记录他们的闪光足迹，已集100多人的事迹出了3本书。

"好孩子"红红火火创奇迹
好少年参加军训学军事

"好孩子"婴儿车诞生在昆山陆家中学校办工厂里。当年宋郑还老师带领伙伴研发的"好孩子"，如今已是世界名牌，年销售额达20亿元，销量不仅在中国第一，而且在美国第一。如今校办工厂成了好孩子集团，宋老师则成了"宋总裁"。

"少年军校"活跃在昆山的每一所中小学里。在孩子和老师们的要求下，英雄航天员费俊龙的母校如今改名为"昆山市费俊龙中学"。昆山的高中高考录取率是94.1%，而接受军训率是100%。他们在校园学条令、学队列、学打枪，当兵后80%以上的被评为"优秀士兵"。

地方经济迅猛发展日新月异
驻军生活乘好风好水好行船

昆山小康是一幅富民图。昆山以不到全国万分之一的土地,创造着全国千分之四的GDP(国内生产总值),生产着全球年总量三分之一的笔记本电脑,城乡人均收入分别达到16809元和8519元,位居中国经济最发达百强县之首。

昆山小康是一幅拥军画。他们给驻军大部分官兵每人每天增加一元钱伙食补助,帮助驻军改善物质文化生活。在昆山,军人不仅享受乘公交车免费、游园免费,而且法律服务免费。

老百姓齐夸衣食住行新变化
军人之家笑谈幸福指数提升

老百姓聊小康心里美滋滋:吃在变,今年年夜饭大小饭店家家爆满;衣在变,如今连乡镇都有了模特队;住在变,一半以上农民住进了别墅和公寓小区;行在变,任何角落上高速公路通行不过15分钟;医在变,农民和城里人一样"刷卡"看病。

昆山籍士兵聊小康脸上喜洋洋:身在军营,政府每年发6200元优待金,如果立功、受奖、被评上"优秀士兵",还要给家里送喜报、发"红包"。退伍返乡,如自谋职业一次性发给4万元;如选择安置,在没上岗前每月补助620元。3年间市里为提升"光荣之家"的幸福指数投入了1856万元。

昆山虽小,但小康的昆山展示着中国的巨变。

【资料来源:张海平,王绍云,马骥.喜看昆山小康社会"双八景":解读江苏省昆山市经济建设与国防建设协调发展之一[N].解放军报,2006-06-22(01).有删改。】

喜看昆山"走出浅水湾"
——解读江苏省昆山市经济建设与国防建设协调发展之二

阳澄湖畔,有一个沙家浜,有一个度城村。《沙家浜》唱的是阿庆嫂;度城村排戏唱的是顾善英,此戏名叫《走出浅水湾》。

两出戏,两代人,跨越了大半个世纪。从战争与贫穷到和平与小康,当年这里的好儿女唱着"祖国的好山河寸土不让"走向战场,今天这里的好儿女唱着"家富岂敢忘国防"走向军营。

先烈啊,先烈,
我该怎样对你说

2002年秋,在昆山经济指标全线飘红,从政府部门到企业纷纷报喜时,唯独昆山人武部上下愁眉不展、心急如焚。

眼看出兵的日子临近了,但有的村就是征不来兵。尽管这一年征兵指标并不高,可是和以往大为不同:过去武装部是坐在家里选兵,如今是跑到村里找兵;过去是体检中被查出"毛病"后,千方百计证明自己没"毛病",现在是有人一夜间出了眼睛看不清、耳朵听不见的"毛病"。

怎么办呢?有人给人武部献计,出钱到邻近不富裕地区借人当兵。无奈中他们真的准备好了这一手。

了解到这些,市委领导有这样一番深思:眼下昆山外来常住人口已超过本地人口,这意味着"房东经济"出现了,越来越多的昆山人,不是发愁找个工作,而是琢磨换个好工作;不是消费先要攒够钱,而是琢磨如何消费手中的钱;不是一家只住一套房,而是琢磨多余的房租出好价钱。当社会幸福指数达到这一水准时,必须警惕产生"寄生情结"。古今中外过不了这一关的,要么富而不强,要么由兴变衰。

听此,军分区肖汉涛政委很感慨:外国有一个姑娘,跑到美国选

美得了冠军后,不少公司找上门来签约,许以重金请她做广告。但这个姑娘说,她要回国去,因为她的国家正在打仗。这个姑娘懂得,国家没有和平,个人有再多的钱也没有什么用!

人武部部长赵杰的心情格外沉重:度城村村边的南巷战斗纪念碑下,至今长眠着新四军的7名烈士。可是先烈啊,先烈,我该怎样对你们说?如今乡亲们住上了新楼房,开上了小轿车,腰包鼓鼓的。你们当年的梦想实现了,但是度城村已3年没出一个兵了。这能让牺牲在这里的先烈安眠吗?

孩子啊,孩子
记住妈妈说的话

这一年度城村的征兵难,难在顾善英的儿子方春良身上。

人武部第一次来动员,方家奶奶不开门;再次来动员,被春良爸爸推出了门;三番来动员,方春良躲了起来不露面。人武部带着最后的希望,跑到上海找到了顾善英。

顾善英丢下工作,被老板扣了3000元误工费,连夜跑回了家。一家人坐在一起拿主意。"孩子是三代单传的独苗,到部队有个闪失咋办?""刚找了挣钱的工作,送到部队去图啥?""村里3年没出一个兵,这回为啥偏和我过不去?"四口之家三个人说不,只有顾善英说:"日子穷时抢着去当兵,家里富了找理由不当兵。这样做,咱出门咋能抬得起头?"听此言,婆婆和丈夫不言语了。

可是,儿子死活不认这个理,竟在家里闹起"绝食"。三天三夜,儿子躺在床上赌气不吃饭。三天三夜,妈妈陪在床边反反复复讲着三句话:家乡的水是甜,可是不敢出门吃苦的孩子哪个有出息,读了大学不就是为给国家做事,当个顶天立地的男子汉吗;妈妈生你养你没求啥报答,你要能把立功喜报寄回来,妈妈比挣多少钱都高兴……三天三夜,在儿子眼里,这个最疼爱他的人,从没有过这么坚定。

儿子渐渐理解了妈妈的苦心，鼓起了出征的勇气。启程的那一天，方春良和同行战友在南巷战斗纪念碑前宣完誓。母亲叮嘱他：孩子啊，孩子，记住妈妈说的话……

乡亲啊，乡亲
家富岂敢忘国防

顾善英把读完大学又在外企挣钱的独苗苗送到部队，在小小的度城村成了大新闻。村镇里的几个"秀才"凑到一起，用这件事编出了一台五幕沪剧，剧名叫《走出浅水湾》。方春良入伍几个月后，这台戏就在家乡上演了。

首场演出，800座位的影剧厅里，连过道上都挤满了人。短短两个月，这出戏演遍了镇里的每个村。被推到昆山市中心广场演出那天，演着演着下起了雨，但是台下几千名观众站在雨中看着。剧中的情、剧中的话打动着昆山人："乡亲啊，乡亲，家富岂敢忘国防……富起来的乡亲啊，怎能甘居人后享太平……"

久违了，几千人在雨中看着这出由12个农民自编自演的剧。《走出浅水湾》现象引发了昆山领导们的深思：生活富裕和国防观的增强不是天然的"孪生子"，经济与国防协调发展不是天然的"并蒂莲"。当年贫穷的昆山，曾经涌现出无数个"阿庆嫂""沙奶奶"。富起来的昆山，更有条件、有能力涌现出无数个报国拥军的顾善英。

从这一年起，昆山开始了一系列的探索与创新。

来到原北京军区某部服役的方春良，从母亲打来的一个个电话中感受到了家乡的变化：咱家的事都被乡亲们排成了戏，还上了电视……现在依法征兵可是动真格的了，听说两家找理由不当兵的都被处罚了……今年拿的优抚金又比去年涨了，你退伍回来，如果不用安置，政府就给笔钱支持创业……妈被市里评为"关心国防好公民"了，政府给戴的大红花妈还留着……

方春良也不断把喜讯传回家：当兵第一年被评上了"优秀士兵"，荣立了三等功，第二年入了党。

今天的昆山，不仅走出征兵难，又见"参军热"，部队寄来的立功喜报也越来越多。现在，《走出浅水湾》这部沪剧也排出了姐妹剧，名叫《重返浅水湾》，讲的是一批批返回家乡的优秀士兵带领乡亲奔小康的故事。

【资料来源：张海平，王绍云，马骥. 喜看昆山"走出浅水湾"——解读江苏省昆山市经济建设与国防建设协调发展之二［N］. 解放军报，2006-06-24（01）. 有删改。】

喜听昆山英雄赞歌更嘹亮
——解读江苏省昆山市经济建设与国防建设协调发展之三

中国的城市何其多，偏偏是昆山率先实现了小康，成为中国百强县之首；昆山城市何等小，偏偏是从昆山走出了中国的英雄航天员……不要说这就是幸运和偶然。

解读昆山，透过高楼与霓虹，感受昆山的精气神。如果说，深圳讲着一个春天的故事，那么昆山就唱着一曲英雄的赞歌……

那些天，这座城市为何沸腾无眠

解读昆山，谁不为昆山的激情感动？

"来这儿打工，不仅挣了票子，还收获了一种精神。"讲起"神六"飞天的日子，一位来昆山打工的外地人说："可以理解，作为费俊龙的家乡，昆山人会自豪，但没有想到昆山人会这样激动。那些天，昆山简直就是在狂欢。"

《喜听昆山英雄赞歌更嘹亮》报纸剪影

那些天，让市委宣传部李忠副部长感慨的是这样一件没想到的事：没想到老百姓从电视上一看到费俊龙出征太空，天还没亮，大街小巷就响起了鞭炮；没想到组织了4个舞龙队，可是一下子来了十几条"龙"；没想到没提要求，可是街头到处是升起的国旗；没想到"神六"返回那一夜，昆山城乡几乎都在等待……

那些天，让费俊龙的家人难忘的是这样一幕幕：为了招待前来采访和贺喜的客人，乡亲们自发地赶到费家，贴对联、搬凳子、采菱角、煮蟹子；乡亲们用两天时间把村口到费家的乡间小路铺成了沙石柏油路；湖上捕鱼捉蟹的乡亲，纷纷把船划到费家门口燃起阵阵鞭炮……

那些天，费俊龙家人用别样方式表达着激动：一家企业要送给费家一幢阳澄湖畔的别墅；一个老板送来一套高档厨卫用品；镇里领导

送来1万元接待费补助；有人建议把费俊龙姐姐开的"亭林蟹庄"改名为"俊龙蟹庄"，店里再挂一张费俊龙的照片……这一切都被费家人谢绝了，理由是："俊龙会不高兴的。"

那些天，众多记者们来采访费家人，但感动记者的并非只是费家：这是一座充满激情的城市，这座城市的血液里奔涌着一种崇尚英雄的精神。

这些年，为何一直把他们牵挂

解读昆山，谁不为昆山的情怀感动？

昆山富了，但是他们没有忘记这些人，始终对为国家流血牺牲的烈士和做出贡献的功臣们心怀感恩，他们牵挂着这些人是否和昆山一道过上了小康的日子。

淀山湖镇每年给现役军人家庭送优抚金，首先去的是陈梅娟的家，虽然陈梅娟的丈夫在22年前已经牺牲了，但昆山市委、市政府的文件规定：他在昆山是永不"退伍"的士兵。

陈梅娟的丈夫是在南疆战斗中牺牲的一等功臣。丈夫牺牲时，她在家里务农，儿子未满周岁。如今儿子已上大学四年级了，她也从单位退休了，住着100多平方米的楼房。"这么多年来，孩子从上幼儿园到上大学，家里从乡下搬到镇上，我从没工作到有工作，都是政府登门来给办的。丈夫牺牲了，但他仍享受每年给现役士兵的优抚金，从当初每年几百元到现在近万元，哪次提高标准都没落下过他。"陈梅娟深情地说，"孩子虽不记得爸爸的模样，但他从小到大感受着爸爸的爱。"

当很多村民住上了漂亮的别墅时，他们牵挂着抗美援朝老战士李洪宽一家还住在简陋的平房里，于是村里决定特事特办，给他家也盖起一幢别墅。当周市镇的公务员们住进舒适的公寓时，他们牵挂着的伤残老战士沈广胜同步搬进公寓，给他的补贴也比别人多很多。当祁

丛林的邻居们都在乔迁新居时,他们牵挂着这位双目失明的老军人是否得到了照顾,于是200多平方米的楼房只收了他家一半的钱。

富了不能忘本,富了心存感恩。市委书记张国华说:"一块不关爱英雄的土地,注定是没有希望的土地。昆山哪怕只剩一分钱,无论如何也不能忘了他们。"如今在昆山,无论是为国家流血牺牲的烈士家属,还是老功臣、老战士和伤残军人,无一不和这里的人们一道享受着小康的生活。

这些人,为何军号仍在耳边回响

解读昆山,谁不为昆山的活力感动?

事业如屋,精神如柱。昆山的活力在于"面对困难有豪情,面对事业有激情"。昆山奔小康,有一批充满这种活力的"咱当兵的人"领跑在前。

这张照片已成昆山的"名片"。在昆山许多地方,可以看到这张胡锦涛总书记来视察时,听市北村党委书记吴根平汇报建设小康村的照片。当年退伍回乡时,吴根平带领乡民们创业的资本就是一间房子、一张桌子、一部电话、一个皮包。如今的市北村,780户人家一半以上住进了别墅和公寓式楼房,光私家小轿车就有150多辆,农民人均年收入超过1万元。

这支队伍以特别能战斗著称。这支队伍的"脑袋"是退伍战士顾小锦,"左膀"是36名军转干部,"右膀"是39名退伍兵。种蔬菜、养蘑菇、办企业、当煤工、当经理、当董事长,顾小锦十年拼搏,如今企业年产值已达1.3亿元。这支队伍筑的路、造的桥,成为昆山经济开发区崛起、高速公路延伸、城市道路扩建的光彩一页。

这里是高新技术最密集的"高地"。开创这个"高地"的是女军转干部何燕。她以泥墙中的几间农舍和5万元资金起家,使昆山留学生创业园在全国领先起跑。8年来,何燕跨洋越海,飞来飞去,引来

了135名海外留学的博士、硕士落户昆山,办起了91家高科技企业,引领着昆山经济走科技创新之路。

军装虽然脱下身,为什么军号依然回响在耳边?因为昆山有一种精神叫崇尚英雄,有一种情怀叫关爱英雄。在这片激荡着英雄赞歌的土地上怎能选择平庸?

【资料来源:张海平,王绍云,马骥.喜听昆山英雄赞歌更嘹亮:解读江苏省昆山市经济建设与国防建设协调发展之三[N].解放军报,2006-06-26(02).有删改。】

沪剧《重返浅水湾》公演再受瞩目

本报讯 有着优良革命传统的淀山湖。曾经而现出一批又一批优秀青年,他们放弃舒适生活,奔走军营,建功立业。更有批好儿郎带着部队优良传统,返回家乡造福乡亲。在第四个全民国防教育日到来之际,取材于真人真事的五幕《重返浅水湾》于9月16日晚在淀山湖倾情公演,再次引起轰动。苏州军区副政委吴红兵,苏州市和我市国防教育委员会办公室主要领导莅临现场观看。

【资料来源:翟永桢.沪剧《重返浅水湾》公演再受瞩目[N].昆山日报,2007-09.有删改。】

淀山湖每年创作小戏近10部

本报讯 1月5日下午,淀山湖镇召开2015年小戏小品创作座谈会。座谈会上,创作人员围绕"传统小戏本土化创新"这一主题献言献策。

作为"中国民间文化艺术(戏曲)之乡"和"江苏省农村小戏创作基地",淀山湖镇拥有9支业余演出团队,每年演出近200场。多年来,淀山湖镇平均每年创作小戏近10部,自编自导自演的"三自戏"已成为淀山湖镇戏曲文化中的一大特色。

如何更好地让农村小戏小品贴近群众生活,以戏曲引导和教育居民,是该镇近年来一直思索的问题。座谈会上,围绕镇文体站制定的2015戏曲之乡"创作年""团队建设年""品牌精品培育年"三个目标,创作人员表示,在新的一年里,将进一步深入基层,收集创作题材,以更新颖的小戏创作形式教育人、感染人。

【资料来源:张田. 淀山湖每年创作小戏近10部[N]. 昆山日报,2015-01-07(A02). 有删改。】

千名群众同赏淀山湖文化大戏

本报讯 "虽然天气微凉,但这台晚会充满了淀山湖水乡的独特韵味,值得一看。"10月28日晚,在淀山湖镇体育公园举行的2015年淀山湖镇群众文化艺术节开幕式现场,家住淀辉社区的陈磊对晚会节目赞不绝口。当晚,几千名群众一起观看了精彩的文艺演出。

据了解,此次群众文化艺术节为期一个月,以"尚美之镇,在水一方"为主题,将开展业余戏曲演唱赛、广场舞团队展示、书法美术摄影作品展等六大系列活动。

近年来,淀山湖镇从贴近实际、贴近生活、贴近群众的文体需求出发,立足"戏曲之乡"的地方特色,在各村、社区、敬老院、写字楼等群众集聚地开展形式多样的文体活动,仅2015年上半年就开展送戏下乡等各类文化活动61场、"百姓讲坛"13场、书场活动90场。

【资料来源:张田. 千名群众同赏淀山湖文化大戏[N]. 昆山日报,2015-10-30(A03). 有删改。】

政府搭台 群众唱戏
淀山湖群众文艺活动有声有色

本报讯 自今年以来,在淀山湖镇,老百姓三五成群打麻将的少了,因为赌博引起的家庭纠纷没有了,邻里关系、婆媳关系明显改善,

这是该镇繁荣农村文化市场，用健康的文化占领农村文化阵地后带来的喜人变化。近年来，淀山湖镇以争创苏州市"戏曲之乡"为抓手，不断丰富群众的业余文化生活，群众文艺活动开展得有声有色。沪剧、锡剧、越剧等戏曲种类在淀山湖有着深厚的群众基础，一些中老年人闲着没事总爱哼上两句。镇党委、镇政府抓住这一有利条件，积极引导，从人力、物力、财力等方面大力支持开展群众文艺演出活动。于是，金家庄业余演出队、安上村文艺演出队先后成立。他们利用业余时间排练，在村里举办多场演出活动，既活跃了老百姓的业余文化生活，又用群众喜闻乐见的形式寓教于乐，不知不觉中陶冶了群众的情操，提高了群众的素质。如今这两支演出队在淀山湖镇十分活跃，已成为该镇开展群众活动的主力军之一。

【资料来源：孙亚关.政府搭台，群众唱戏：淀山湖群众文艺活动有声有色［N］.昆山日报，日期不详.有删改。】

中国戏曲家呼吁还戏于民，梅花奖得主走进淀山湖

"戏曲艺术原本就在乡土滋生，离开观众，就是无源之水，终将枯竭。"江苏省梅花奖艺术团·走进淀山湖暨"三农情·戏曲风"农村题材小戏剧本征稿颁奖晚会9月25日晚在风光绮丽的淀山湖畔隆重举行。"梅花奖"得主和江浙沪戏曲联谊会成员齐聚昆山淀山湖镇，再兴"梨园之风"。

当晚，江苏省梅花奖艺术团的艺术家们悉数登台，节目精彩纷呈。第25届中国戏剧"梅花奖"得主、江苏省淮海剧团国家一级演员许亚玲表演的一曲《走娘家》一登场就赢得了满堂的掌声；第13届中国戏剧"梅花奖"得主、无锡市锡剧院国家一级演员小王彬彬为大家奉上了《珍珠塔·跌雪》，优美的唱腔让全场为之凝神，一曲唱罢，全场都为之沸腾。此后，扬剧《戏曲联唱》、淮剧《祥林嫂》、昆曲《占花魁》等精彩节目一个接着一个，将整台晚会一次次推向高潮。

最令人震撼的是百余观众跟随着艺术家们哼唱，场面蔚为壮观。

昆山淀山湖镇是"中国民间文化艺术（戏曲）之乡"，自古并非"梨园"聚首之地，但戏曲文化在此蔚然成风。2009年被省戏剧家协会定为"江苏省农村小戏创作基地"、2010年发起创立了江浙沪戏曲联谊会。在成功举办江浙沪农村小戏小品创作研讨会和江浙沪农村题材小戏小品展演的基础上，还成功举办了全国农村小戏小品精品展演等活动，在全国乡镇中独树一帜。

江浙沪农村小戏小品创作研讨会召开现场

"即便戏曲家、学者们大声疾呼拯救中国戏曲，但整体情况仍不容乐观，好的剧本的稀缺、编导人员的培养缺失、传承人的青黄不接都成为戏曲艺术发展的瓶颈。戏曲家带戏曲艺术走近百姓，不仅是送文化，更是种文化，只有喜爱了才有传承下去的文化自觉。绝不能借

惠民之名，拉几条横幅，随便演几个节目，糊弄观众。好的作品，来源于人们生活，培养好了观众，就会有好的创作。"江苏省戏曲家协会副主席杨丽娟表示。

【资料来源：张勤强，黄莹. 中国戏曲家呼吁还戏于民，梅花奖得主走进淀山湖［EB/OL］. 中国新闻网，（2011-09-26）［2022-08-31］. https://www.chinanews.cn/cul/2011/09-26/3351942.shtml. 有删改。】

淀山湖镇《挑山女人》公益献演保利大剧院

小镇演大戏，猴年新呈现。淀山湖镇文化体育站、镇文联敢于担当、勇于挑战，在2016年选择了主题思想活跃、艺术成就丰满、社会影响巨大的现代著名沪剧大戏《挑山女人》作为学习、借鉴的剧目，精心准备，倾情打造。

一、两全其美，定位《挑山女人》正能量

有"中国民间文化艺术（戏曲）之乡"之称的昆山淀山湖镇，每年都会为戏迷排演一部大戏，2016年排演哪部既好看又有教育意义的大戏呢？淀山湖镇党委、镇政府以弘扬社会

《挑山女人》海报

正能量、培育和践行社会主义核心价值观为导向,以丰富"凝聚正能量,弘扬新风尚"专项行动的内容,扩大"戏曲之乡"的内涵,提升"戏曲之乡"人才队伍的建设为出发点,确定了所选剧目的基调。镇文体站通过调研与商讨,最终选定《挑山女人》这部戏。确定剧目后,镇党委、镇政府高度重视,注意细节,小到折页制作、海报设计、人员组织等工作都进行了细致的分工,落实责任。

《挑山女人》以感动中国人物汪美红为原型,上海宝山沪剧团将她的故事创作为沪剧,在这个挑山女人身上,浓缩了中华民族善良、勤奋、坚韧、无私的优良品质,她以自己朴实的行为呼唤着当下人们对诚信、担当、感恩、坚韧、宽容的思考。

二、攻坚克难,凝聚戏曲团队精气神

《挑山女人》这部戏唱腔优美,故事感人,"戏曲之乡"淀山湖镇选择这部大戏来学习、借鉴,既促使自身锻炼与提高,更可借此来宣扬传统好家风,传递文化正能量,推进精神文明建设。自去年下半年筹备始,在几个月的时间内,《挑山女人》的演职人员克服了演员、乐队、道具制作等中遇到的一系列困难,加班加点、精心打磨,向社会奉献这部大戏。

《挑山女人》凝聚了淀山湖镇戏曲人才的全部力量,再现了"戏曲之乡"的实力。作为《挑山女人》主演的陆亚飞、孙明荣有三十多年的业余演艺经验,其表演日臻完美,被广大戏曲爱好者誉为"乡土戏曲明星",他们在《挑山女人》中都有不俗的表现。淀山湖文体站、镇文联携手各村业余戏曲团队成员及湘蕾少儿戏曲班的学生,站、村、班三结合,老、中、青几代人共同排演《挑山女人》,力求将精品力作完美再现,宣扬传统美德,推动社会和谐。

三、精心组织,提升"戏曲之乡"新内涵

2016年2月,沪剧《挑山女人》在淀山湖镇文化中心影剧厅上演

两场。每次演出,千人剧场内座无虚席。感人的剧情和生动的表演打动了观众,现场掌声不断。

为了让更多的人看到这部正能量的沪剧,镇领导决定于3月3日晚,到保利大剧院举行公益演出。昆山市级主要新闻媒体和相关微信公众平台做了广泛的宣传。通过单位组织、现场取票等形式,近千张门票几天内就被预订一空。演出当晚,淀山湖镇的文化志愿者身佩标识,引导现场人员,维护现场秩序。

3月3日晚,《挑山女人》在昆山保利大剧院进行公益演出。接地气、扬正气、励志气的"三气"好戏配合高端、大气、上档次的现代化大剧院,更是精彩不断。当晚,市委常委、宣传部部长许玉连,以及宣传部、文广新局、文联等部门的相关领导观摩演出。观看过程中,观众的情绪随着剧情的铺展,时而流泪,时而欢笑。演出结束后,掌声经久不断,观众迟迟不愿离去,与演员、乐队老师合影留念。

《挑山女人》的成功上演,既是对"戏曲之乡"淀山湖镇文化实力的一次检验,也是对坚韧达观、不向命运屈服、勇于追求幸福生活的中华民族传统美德的生动展现。

2016年3月4日

【资料来源:淀山湖镇文体站】

昆山市戏曲家协会淀山湖镇创作基地成功揭牌

3月28日下午,昆山市戏剧曲艺家协会淀山湖创作基地揭牌仪式暨首场文艺演出在淀山湖镇文体中心举行。昆山市文联、昆山市戏剧曲艺家协会、淀山湖镇的相关领导出席了本次活动。

戏曲之乡淀山湖

揭牌活动现场

　　淀山湖镇注重文化的聚源、传承和发展，打造戏曲文化大众化、时尚化、品牌化，让老百姓充分感受到戏曲的魅力。在淀山湖镇，戏曲已经成为一种时尚，成为一种文化现象。此次，淀山湖镇文联与昆山市戏剧曲艺家协会结成结对单位，搭建了演艺平台，拓宽了交流渠道，进一步加强了昆山市戏剧曲艺家协会与淀山湖镇的联系，促进了淀山湖镇"戏曲之乡"品牌的提升。

　　首场文艺演出包含了市戏剧曲艺家协会、淀山湖镇文联、湘蕾少儿戏曲班的节目，涵盖了锡剧、沪剧、昆曲、京剧等剧种。曲目唱腔优美，演员表演精湛，让观众享受到了一场戏曲盛宴。

<div style="text-align:right">2016年3月30日</div>

【资料来源：淀山湖镇文体站】

戏曲之乡再进保利上演《碧落黄泉》

继《挑山女人》进保利及在区、镇巡演后,"戏曲之乡"淀山湖戏事不断。6月15日晚,应昆山保利演出公司邀请,淀山湖镇戏曲演出队在保利多功能剧场内演出经典沪剧《碧落黄泉》。市文广新局、文联、文化馆的相关领导也观看了演出。

《碧落黄泉》演职人员合影留念

《碧落黄泉》讲述的是发生在老上海的故事,讲述了汪志超和李玉茹的爱情悲剧。当晚的演出,近三百人的剧场内座无虚席。演员们演得投入,虽然是一支业余的乡镇队伍,但台上演员举手投足间都一丝不苟,力求经典作品的完美呈现。观众看得认真,碰上每幕戏结束及唱段精彩之处,掌声如雷。作为乡镇业余戏曲团队,能够再一次登上专业大舞台,是团队实力的印证,是"戏曲之乡"内涵的丰富和发展。

2016年6月16日

【资料来源:淀山湖镇文体站】

弘扬廉政文化　　传播清风正气

本报讯　2月26日下午，优秀廉政沪剧《家庭公案》在市保利大剧院演出，让前来观看的干部群众接受了一次生动而又深刻的廉政文化的洗礼。市委常委、纪委书记顾瑾，市委常委、宣传部部长许玉连观看了演出。

《家庭公案》演职人员合影留念

《家庭公案》由淀山湖镇文体站精心编排，本剧讲述了公安局局长王刚之子喜新厌旧，抛弃了在困境中结合的未婚妻，并把她推落水中，未婚妻被救后他再次企图杀人灭口，最后王刚查明真相，毅然送子伏法的故事。该剧以独特的角度和开阔的视野，向党员干部群众展示了秉公执法、大义凛然的好干部形象，弘扬了清风正气，受到了现

场观众的一致好评。

据了解,沪剧是昆山市民十分喜爱的剧种,具有曲调优美及擅长表现现代生活的特点。此次,淀山湖镇文体中心将沪剧这一表现形式与廉政文化建设有机结合,推出经典剧目《家庭公案》,通过这种喜闻乐见的戏曲形式,弘扬廉政文化,努力营造尊廉崇洁的社会氛围。

【资料来源:张田.弘扬廉政文化,传播清风正气[N].昆山日报,2017-02-28(A01).有删改。】

淀山湖镇村级团队新春文艺展圆满落幕

3月3日,"浅水湾的春天"新春系列演出——2018年淀山湖镇村级团队新春文艺展演在镇影剧院圆满落幕。淀山湖镇文体站联合安上村,压轴上演了精心筹备的经典大戏《庵堂相会》,日夜两场,场场爆满。

新春系列演出是淀山湖镇传统活动之一,本次活动中,淀湖社区、兴复村、金家庄村、永新村等的7支业余戏曲队轮番上阵,沪剧《为奴隶的母亲》、锡剧《哑女告状》、沪剧《半把剪刀》等8场传统大戏倾情呈现,在娱乐本镇戏迷的同时,也吸引了不少周边地区的戏迷。

新时代,新气象,"浅水湾的春天"新春系列演出的开展,不仅丰富了居民群众的业余文化生活,也打开了本年度淀山湖镇文化活动的新局面,更多丰富的群众活动即将纷至沓来。

2018年3月5日

【资料来源:淀山湖镇文体站】

淀山湖镇原创小戏参演苏州"繁星奖"展演季

3月20日,淀山湖镇参演"歌颂新时代 唱响美好生活"第二届苏州市群众文化"繁星奖"获奖作品惠民展演季,于姑苏区市民活动中心舞台表演了原创沪剧小戏《月圆之夜》。

故事讲述了快递员顾旭林奋不顾身跳入冰冷激流救人，自己差点丢掉性命的故事。一时之间他成了英雄人物，妻子陈玉芬知道后心有余悸，责怪丈夫不顾美满的家庭而去救一个与自家毫无关系的人，因而夫妻开始冷战。故事围绕救与不救展开家庭争论。

故事通过寓教于乐的方式，传达了小人物也要积德行善，"勿以善小而不为"的社会正能量。

2018年3月20日

【资料来源：淀山湖镇文体站】

中国剧协领导来淀山湖镇指导基层戏曲文化工作

4月18日，中国田汉研究会周光会长、中国剧协艺术发展中心薛金岭主任来到淀山湖镇，到镇文体中心"周雪峰戏曲艺术工作室"指导工作，观看了由淀山湖镇湘蕾少儿戏曲班的学生准备的戏曲演出。

周光会长、薛金岭主任指导工作

周光会长和薛金岭主任高度赞扬和肯定了淀山湖镇的戏曲传承工作，同时也提出了宝贵的建议，期待淀山湖镇的戏曲文化更上一个台阶。

<div style="text-align: right;">2018 年 4 月 19 日</div>

【资料来源：淀山湖镇文体站】

淀山湖镇原创小戏

参加"第四届中国·宜兴梁祝戏剧节"展演

4 月 21 日晚，淀山湖镇文体站（文联）参演"第四届中国·宜兴梁祝戏剧节"，于宜兴市人民剧院上演原创沪剧小戏《心灵之窗》。

本次戏剧节演出集聚了全国戏剧曲艺的众多青年人才，共有 21 个剧团、23 个剧目、15 个剧种参加。淀山湖镇选择《心灵之窗》是充分考量该作品是拷问灵魂深处的上乘佳作而重点报送的。4 月 22 日，淀山湖镇青年业余演员吕华锋、沈爱华参演的曲目《状元打更》《嫁媳·自叹》，成功入围"中国戏曲红梅荟萃"演出。

2018 年，淀山湖镇将持续开展"文化破壳计划"，以原创突破和人才培养为重点，留下更多"叫得响、传得开、留得住"的原创佳作，为热爱戏曲的淀山湖人民创造更多的戏曲享受。

<div style="text-align: right;">2018 年 4 月 23 日</div>

【资料来源：淀山湖镇文体站】

淀山湖镇举行湘蕾少儿戏曲班 8 周年汇报演出

7 月 23 日晚，淀山湖湘蕾少儿戏曲班 8 周年汇报演出在昆山保利大剧院举办，昆山市委常委、宣传部部长许玉连，昆山市人民政府副市长李晖，昆山市教育局局长金建鸿，昆山市委宣传部副部长、文联主席栾根玉，昆曲泰斗、著名昆曲表演艺术家蔡正仁，著名昆曲表演艺术家陆永昌，著名作家、《大美昆曲》作者杨守松，淀山湖镇党委

书记钱建，淀山湖镇人民政府镇长罗敏等领导出席活动。

为保持湘蕾戏曲教育的可持续性发展，进一步深耕地方戏曲文化在中学段的"土壤滋养"，演出活动当晚，昆山市委常委、宣传部部长许玉连，昆山市人民政府副市长李晖，昆山市教育局局长金建鸿，淀山湖镇党委书记钱建，共同为"淀山湖中学小昆班"揭牌。

据悉，淀山湖中学小昆班是全市第15个"小昆班"，同时也是全市第一个中学学段的"小昆班"，其成立也标志着淀山湖镇在传承戏曲文化的过程中逐步转入升级之路。

自淀山湖湘蕾少儿戏曲班成立以来，每年开班6个，连续八年累计培养学员近800名。在历届中国少儿戏曲小梅花荟萃活动中，共摘得金花奖12朵，其中6名学员还获得了全国"十佳"称号。同时，还向南京、上海、浙江等地的专业戏曲学校输送了14名优秀学生。

8年来，淀山湖湘蕾少儿戏曲班在镇党委、镇政府的高度重视和社会各界的关心支持下，已从一株含苞待放的苗圃新蕊成长为迎风怒放的多彩花卉，不断为本土戏曲艺术传承和专业人才培养"旺灶添薪"，使之后劲勃发、曲声不歇！

2018年7月25日

【资料来源：淀山湖镇文体站】

文化惠民　深入人心
——2018年淀山湖镇"百姓戏台"送戏下乡活动方兴未艾

自今年5月初淀山湖镇启动"百姓戏台"送戏下乡活动以来，已历时3个月，活动方兴未艾，深受群众欢迎。今年的送戏下乡，主要表现为以下几个特点：

一、经典剧目新装亮相。本次"百姓戏台"送戏下乡活动中，演出的七个剧目都为传统剧目，分别是金家庄村的《叛逆女性》、红星

村的《麒麟河》、兴复村的《哑女告状》、永新村的《风雨同舟》、安上村的《庵堂相会》、度城村的《半把剪刀》，以及淀湖社区的《为奴隶的母亲》。剧种以传统的沪剧、锡剧为主。每个剧目都为大戏，两个小时的表演得到了台下观众的肯定。

二、业余演员志愿惠民。各村（社区）戏曲团队成员均来自各行各业的业余戏曲爱好者。一年排练一部大戏已成传统，他们利用自己的休息时间，在晚上或周末进行排练，并积极参与本镇"浅水湾的春天"新春系列活动展演，为本镇的居民献上一出出精彩大戏。

三、忠实戏迷风雨无阻。本次送戏下乡活动先后走进了金家庄村、兴复村、度城村、红星村、淀湖社区、香馨佳园、体育公园水上舞台等，共演出39场。每场演出人头攒动，台前台后挤满了看戏的居民，既有坐着轮椅的老人，也有带着孩子的年轻人；既有本乡本土的淀山湖人，又有来自他乡的新淀山湖人。淀山湖镇的群众文化繁荣发展，离不开这些风雨无阻的忠实戏迷。

在淀山湖，戏曲文化早已走进寻常百姓家，融入了老百姓的业余生活当中。"百姓戏台"送戏下乡，作为"戏曲之乡"淀山湖镇的文化惠民工程之一，认真筹备、广泛发动，唱居民爱听的曲，演群众爱看的戏，让全镇老百姓都乐享到了社会发展带来的文化成果。

【资料来源：昆山市文联.文化惠民，深入人心：2018年淀山湖镇"百姓戏台"送戏下乡活动方兴未艾［EB/OL］.（2018-07-30）［2022-08-31］.http://www.wl.suzhou.gov.cn/szwx/newsView.php?id=131802&url1=zixun&url2=qxzx. 有删改。】

淀山湖镇原创大戏《葫芦花开》赴太仓、常熟文化走亲

3月13日至3月16日，淀山湖镇于太仓市文化馆、璜泾镇文体站和常熟市海虞镇文体站开展"新时代文明实践活动——文化走亲"，为当地的居民演绎具有乡风民情的本土大型原创现代沪剧《葫芦花开》。

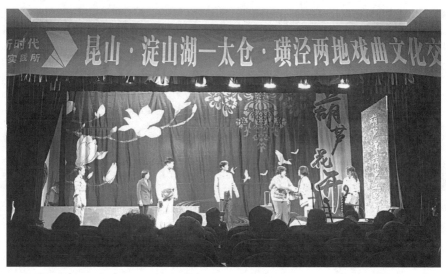

《葫芦花开》演出现场

此次新时代文明实践活动通过文化走亲的方式，进一步加强了长三角地区的群众文化交流与合作，丰富了群众的业余文化生活，共同促进了文化的繁荣发展。

<div style="text-align: right">2019年3月18日</div>

【资料来源：淀山湖镇文体站】

淀山湖镇开展"名人讲座"

3月17日下午，由周雪峰戏曲艺术工作室开展的"名人讲座"再次与观众们见面。此次讲座邀请了国家一级演员、江苏省戏剧家协会会员、苏州市戏剧家协会理事杨旻华老师，淀山湖镇的业余演员和热心戏迷朋友们一起参加了此次文化活动。

杨老师与现场业余戏曲爱好者交流分享了自身对戏曲艺术的心得和体会，并通过业余戏曲爱好者上台表演、老师现场指点的方式互动，杨老师对现场业余戏曲爱好者的提问都耐心地一一回答，大家听得意犹未尽。

业余戏曲爱好者聆听杨旲华老师的讲座

周雪峰戏曲艺术工作室常态化开展"名人讲座"活动,通过邀请文化名人来交流戏曲艺术,为普及戏曲艺术知识、传承戏曲传统优秀文化起到了积极的推进作用。

【资料来源:昆山图书馆.淀山湖镇开展"名人讲座"[EB/OL].(2019-03-19)[2022-08-31].http://rank.chinaz.comhtmlarticle81kingsoft.51ks.com/index/app/detail/cate_id/1/id/18122.html.有删改。】

不忘初心齐奋进　牢记使命勇建功
2019年淀山湖镇"淀湖扬帆"情景党课文艺会演

为庆祝中国共产党成立98周年,中华人民共和国成立70周年,在"不忘初心、牢记使命"主题教育中营造浓厚氛围,6月26日,淀山湖镇举办了一场主题为"不忘初心齐奋进,牢记使命勇建功"的

"淀湖扬帆·情景党课"文艺会演。镇党委委员、纪委书记沈希,党委委员王强出席活动;各村、社区,各部门单位副职及以上党员干部,部分非公企业党支部书记参加活动。

经过前期征集筛选,本次文艺会演有淀山湖社区党支部等20支党(总)支队伍入围,内容囊括戏曲、演讲、舞蹈、小品等,围绕"不忘初心、牢记使命"的主旨,让全体党员干部感受不一样的党性洗礼。

各参演党(总)支部在节目准备过程中,以习近平新时代中国特色社会主义思想为指引,注重学教融合,运用通俗易懂、更接地气的方式,全面拓展和延伸情景党课的教育内涵,让党员在搜集资料、设计情节、情景演绎中潜移默化地受到党性教育,增强"四个意识",坚定"四个自信",坚决做到"两个维护"。

本次"不忘初心、牢记使命"主题教育情景党课,是提高党员教

2019年淀山湖镇"淀湖扬帆 情景党课"文艺会演颁奖仪式

育质量和实效的创新举措,在编排上贴近基层、贴近实际、贴近党员,以多元化、互动性、开放式的形式,让全镇党员干部深刻领悟共产党人的初心使命,引领全镇基层党组织和广大党务干部切实发挥专业精神,增强专业能力,全面贯彻新时代党的建设总要求,扎实践行新时代党的组织路线,以实际行动为淀山湖镇党的建设和组织工作高质量发展做出新的更大贡献。

2019年6月26日

【资料来源:淀山湖镇文体站】

淀山湖镇参加浦东机场昆山"百戏盛典"展演

来自"中国民间文化艺术(戏曲)之乡"昆山淀山湖镇的戏剧团体带来了沪剧《人盼成双月盼圆》《葫芦花开》。《人盼成双月盼圆》

演员表演沪剧《人盼成双月盼圆》

讲述了刘若兰和马慧卿克服困难，努力追寻幸福的故事。《葫芦花开》讲述了"全国文明村"永新村的发展故事。唱腔优美、故事感人的沪剧表演受到了旅客们的热烈欢迎。有旅客表示，当艺术走进生活，用古老的戏曲艺术讲述当代人的生活故事时，传统文化也会焕发新风采。

2019 年 11 月 6 日

【资料来源：淀山湖镇社会治理和社会事业局】

"淀湖扬帆·热血奋进" 2020 年淀山湖镇情景党课开课

7 月 29 日，"淀湖扬帆·热血奋进" 2020 年淀山湖镇情景党课开课了。镇党委书记钱建携镇领导班子成员，市委组织部相关领导，各村（社区）、机关部门单位主要负责人，各村（社区）、机关部门单位

镇党委书记钱建敲响开课铃

党组织书记和党员代表,以及企业党组织书记代表共同组成蓝、黄、红三色队伍,齐聚一堂,共同在这场别开生面的精彩党课中锤炼党性。

情景党课分为"战'疫'·爱""传承·魂""奋进·燃"三个篇章,以朗诵、小品、小戏、音乐剧等表现形式,呈现了淀山湖镇党员无惧无畏战"疫"的英姿、爱党爱国爱家的情怀、继续拼搏奋进的热血。现场来自各单位的近七十名"演员"以声情并茂的表演感染了每一位听课党员,大家频频用热烈的掌声向演员们致敬,整堂党课意味深长、发人深省。

<div style="text-align:right">2020 年 7 月 29 日</div>

【资料来源:淀山湖镇党群工作局】

第三章 优秀戏曲作品选录

在淀山湖镇,除了戏迷之外,还有金国荣、徐儒勤、顾志浒、朱瑞荣等一批善于编剧、谱曲的戏曲人才。他们善于从生活故事中提取素材,创作出优秀的戏曲作品。他们每年都会力争打造出一部精品,然后搬上舞台,受到各方的好评,并获奖不断。有的作品,由于年代比较久远,剧本已经遗失。在此,选择近几年比较优秀的戏曲作品呈现给各位读者。

福有双至
(沪剧小戏)

简介:自古道,祸不单行,福无双至。春暖花开之际,儿子女友上门,母亲为儿子忙碌,儿子女友却在张罗母亲的幸福。一桌迎新宴,两代夫妻会。

时间:21世纪初,春暖花开时
地点:江南某村
人物:陈省悟——男,26岁(以下简称:陈)
　　　凌巧娥——女,48岁(以下简称:母)
　　　沈仲英——女,24岁(以下简称:沈)
　　　刘正林——男,50岁(以下简称:刘)

（舞台中央一桌四椅，右侧放有沙发、茶几，茶几上有电话，中堂挂有一个"福"字）

（在欢乐的乐曲声中，陈母上）

母：（唱）日出东方红似火，
　　　　　巧娥心里是热乎乎。
　　　　　今日里姑娘相亲上我门，
　　　　　我好像自己当年做媳妇。
　　　　　心头犹如小鹿撞，
　　　　　左顾右盼无头路。
　　　　　想我独养儿子陈省悟，
　　　　　十三岁无爹吃尽苦，
　　　　　母子俩相依为命度时光，
　　　　　节衣缩食生活受颠簸，
　　　　　只因我体弱多病痛，
　　　　　连累儿子闯穷祸，
　　　　　幸亏遇到好心人，
　　　　　使我摆脱贫困致了富。
　　　　　今日喜事又临门，
　　　　　昨夜里困梦头在唱歌。

　　讲出来真好笑，昨日半夜里做梦，回想着当年参加宣传队，竟唱歌唱出声来。害我家省悟急伤，当我是更年期引发老年痴呆症，哈！

　　哟，时间差不多了，让我准备准备。

（陈手提水果等上）

陈：（唱）春暖花开人复苏，
　　　　　走出我精神焕发的陈省悟。

　　　　今日回家脚头轻，

　　　　为只为福有双至喜心窝。

(进门，放下东西)

陈：姆妈。

母：(上) 哎！省悟啊，你回来了。咦？就你一个人？

陈：仲英随后就到。姆妈，除了沈仲英，另外还有一个人。

母：还有一个人？

儿：你想是谁？

母：什么啊？喔！第一次上门怕难为情，小姐妹一起来。当初我也一样……

陈：姆妈，你不要管老姐妹、小姐妹，到时就知道了。

母：啊呀，姑娘没有来过，认得吗？

陈：我们约好，十点钟到三号桥桥头接她。

母：(看钟) 现在已经九点三刻了，快去吧，让人家等好意思吗？

陈：我马上去，姆妈，今天你要露一手烧菜手艺。

母：我知道的，你快去吧。

陈：遵命！(下)

母：哈……(下)

(乐起，陈、沈、刘三人上)

陈：到了，就是这里，房子不太好，请不要见笑。

刘：客气点啥呢？小陈，我……你看，我还是等一会进去吧！

陈：为什么？

刘：好像太突然了。

沈：正林叔，你真是豆芽菜碰着屋檐——

刘：啊？

沈：老嫩。

刘：有一点吧。不过，操之过急有碍大局，反正已经是五十多岁的人了……

沈：就是因为年长，所以应该只争朝夕，与时俱进。

陈：仲英，正林叔的意见可以考虑，弄得不好，到时候烧成夹生饭，好事变坏事。这样吧，正林叔，你在村里转一圈，到最佳时候我打电话通知你。

刘：好，一言为定。让主角沈小姐先登场。

陈：再会。

刘：再会。（下）

（陈、沈先后进门）

陈：姆妈！

母：唉——来了，来了。（上）省悟啊——

（沈误听为媳妇，霎时脸色绯红）

母：请仲英坐呀！

沈：伯母。

母：仲英，你坐。省悟，快泡茶。（陈下）仲英吃苹果，已经洗干净了。哎呀，缺把水果刀。

沈：小刀我有。（拿出小刀，削苹果）

母：仲英姑娘，我去厨房间去。（下）

沈：伯母，你也休息一下。

（沈把削好的苹果送进厨房，小刀留在桌上）

（陈拿茶杯、水瓶上，冲水，发现小刀一惊。陈拿起小刀，双手颤抖）

陈：（唱）看见小刀吃一惊，
　　　　不由我省悟暗叫苦。

陈：一点不错，是我的那把刀！

（唱）小刀怎么会到她手？
　　　这拦路抢劫的事情她肯定已清楚。
　　　难道她今日上门是假意，
　　　随心所欲瞎应对。
　　　人有污点难洗清，
　　　悔不该当初太糊涂，
　　　只为娘亲病重无钱医，
　　　借贷无门走邪路，
　　　真是一失足成了千古恨，
　　　纵然是对天发咒也难弥补。

母：（拿削好而连皮的苹果上）省悟，你看，仲英姑娘真是心灵手巧。

母：干活手脚快，炒菜又炒得味道好，省悟啊，（见省悟拿着小刀呆立着）省悟，你拿着小刀呆头呆脑做啥？

儿：……刀，妈，你看这刀就是我当初……

母：啊，小刀怎会到她手里？

儿：一定……唉！

母：啊，常书记会不会拿你过去的事情讲给她听啊？（儿子）都是我连累了你……（伤心）

陈：姆妈，你不要哭呀！

沈：（上，看见陈母在伤心，急问）伯母、小陈，你们这是……

母：（揩泪）仲英姑娘，没有什么，没有什么。

沈：伯母，我刚到的时候，你非常高兴，为什么现在……是不是对我有什么看法？

陈：（试探口气）这把刀……

沈：噢，这把刀是常书记给我的。

陈：他有没有给你讲什么？

沈：常书记把什么都告诉我了，叫我把这刀好好保存。

陈：啊！我……

（唱）仲英啊，我是穷途末路犯错误，
　　　幸亏巧遇好干部。
　　　常书记，宰相肚里好撑船，
　　　还亲自上门访贫又问苦，
　　　慷慨解囊救我娘，
　　　还为我脱贫致富把道路铺。
　　　牵线搭桥做月老，
　　　促成我立业成家用心良苦。
　　　仲英啊，我有劣迹不可靠，
　　　你还是及早分手忘了我。

沈：（唱）陈省悟，你莫沮丧、莫自卑，
　　　　你的底细我全清楚。
　　　　常书记和盘托出细分析，
　　　　语重心长鼓励我，
　　　　他说你心地善良本质好，
　　　　迷途知返早省悟。
　　　　一把小刀交给我，
　　　　他说对吸取教训有帮助。
　　　　你提出分手我能理解，
　　　　对常书记一片心意，问你在乎不在乎？

沈：过去的就让它过去吧，只要吸取教训，常书记相信你，我也相信你。

陈：（唱）仲英她一番话语情深重，

一股暖流涌心窝。
　　我好比吃了定心丸，
　　重见青天驱迷雾。
　　仲英啊，你是德才兼备的好姑娘，
　　善解人意有城府，
　　从今以后我要加倍努力老老实实做生意，
　　小家庭由你把好舵。

沈：看你——

母：（笑上）省悟，刚才我是急出毛病来了。仲英真是个宽宏大量的好姑娘。以后你要有亲头，否则怎么对得起常书记，怎么对得起仲英姑娘？

沈：伯母……

母：仲英，你们再谈谈，我再去炒两个菜，你们谈谈。

沈：伯母，我与小陈谈了已将近一年，还有一件要紧事想跟你谈谈。

母：（旁白）咦！跟我谈啥？（沈、陈耳语，陈下）喔，是不是彩礼？

母：仲英姑娘，你尽管讲。

沈：伯母。

　　（唱）仲英说话也许太欠妥，
　　　　养媳妇要把媒来做。
　　　　你十几年来多艰辛，
　　　　为扶植小辈吃尽苦，
　　　　少年夫妻老来伴，
　　　　找一个老公也不为过。

母：我十几年都熬过来了，现在总算熬出头了，再找老头子又何

必呢?

母:（唱）仲英心意我理解，
　　　　但是左邻右舍要笑话我，
　　　　不要种秧轧在黄梅里，
　　　　还是把你俩的婚事先办妥。

沈:伯母，谁先谁后都无关紧要，要紧的是人已经来了。小陈——

陈:（边应边上）唉！

沈:电话打通了吗？

陈:热线电话，一打就通，马上就到。我去看一看。（出门，刘上）正林叔！

母:怪不得省悟讲来了两个人，原来不是小姐妹，而是……（见刘一惊）是他！

刘:巧娥。

沈:伯母，你们认识？

刘、母:是啊，是啊！（不好意思）

母:你坐，你坐！

陈:仲英，我们搞后勤去。（两人下）

刘:巧娥，你老多了。

母:你也一样。

刘:你过得好吗？

母:好！我们有几十年没有见面了。

刘:巧娥。
　（唱）想当初我俩志同道合相爱慕，
　　　　由于我的家庭出身受拦阻，
　　　　棒打鸳鸯两处分，

从此以后我百无聊赖空奔波。
闯关东，下海南，
浪迹天涯无归巢。
有一次海口巧遇常书记，
他劝我叶落归根谋求发展路，
多亏了政府"富民工程"帮我忙，
发挥我特长开了个小厂把老板做。
常书记亲临小厂出点子，
还问长问短问家务。
他知道我还是个光棍汉，
就率先提及你凌巧娥。
巧娥啊，天赐良机好姻缘，
让我们和睦相处把晚年度。

母：（唱）常书记亲切关怀感肺腑，
人非草木岂能不省悟？
只是儿子婚事先要紧，
然后再考虑你与我。（电话铃响）

母：（接电话）你好，噢，是常书记啊，你要给我俩做媒。这……太突然了吧！再说我们都这么大年纪了，总觉得有点难为情……那好，我一切听你的，两桩喜事一起办。

（陈、沈鼓掌）

陈：姆妈，您终于想通了。

母：姆妈不是想不通的人。我一是为了你……

沈：二是怕我反对……现在您放心了吧？

刘：巧娥，你听见吗？

母：听见，听见。

陈：姆妈，饭菜已经烧好，马上开饭。(下)

母：光顾讲话，连吃饭都忘记了，客人肚皮要饿了。

沈：现在已经不是客人了，是一家人了。

(乐起，陈端碗盏上，刘开瓶斟酒，频频举杯，幕落)

《福有双至》荣誉证书

创作谈：

　　问题青年成家难，老年人再婚也退退缩缩，更有不敢越雷池一步的。因此，想借舞台奉劝世人：大家伸出双手，帮助问题青年，社会才会减少问题，更加安定团结；"孤老光"解决吃穿住行还不够，千万不能假封建、真自私，反对再婚。古人常说："宁毁十座庙，不拆一桩婚。"

(金国荣)

叫声妈

(小戏曲)

简介：生活水平的提高，也改善了家庭的和睦关系。以前最敏感的婆媳关系，现在普遍得到了改善。不过，把婆婆叫"妈"的媳妇还不多，一般都叫不出口。这出小戏就让媳妇开了"金口"，拆除了婆媳之间这堵无形的墙。

时间：现代，晚秋，某日下午
地点：亚琴家的客厅
人物：亚琴——女，33岁，镇妇联主任（以下简称：琴）
　　　国强——男，34岁，某民营企业厂长、亚琴丈夫（以下简称：强）
　　　巧珍——女，57岁，国强母（以下简称：母）

(居室内景，突出客厅部分，放置沙发、茶几)
(幕启，亚琴肩搭拎包、手拿剧本，伴随着欢快的旋律上)
琴：（唱）山也歌来水也唱，
　　　　　欢歌笑语戏曲乡，
　　　　　文广站又有新创作，
　　　　　题材都是颂扬时代新风尚。
　　　　　一出小戏《叫声妈》，
　　　　　叫我们婆媳妇俩同台演出共亮相。
　　　　　叫声妈，尚且难开口，
　　　　　请婆阿妈出山的工作谁来当？
　　（白）李部长下了死命令，婆阿妈的思想工作就由我这

个妇联主任来负责,演戏叫声妈问题勿大,可结婚十几年了,我还没有叫过妈,现在不但要做婆阿妈的思想工作,还要叫妈,怎么办?(一想)对,这件事体还是让国强来,儿子求娘,笃笃定定,就这样。

（亚琴开锁进门,放下肩上的拎包,坐到沙发上）

（白）平常我回来很晚,烧夜饭的事总是国强包了,今朝我要亲自烧几道好菜,慰劳慰劳他,再斟上一杯酒,然后向他交代任务,这样,保证水到渠成。

（亚琴准备进内烧菜,突又停下）

（白）不行,国强这个人我晓得,你给他三分好面孔,他反而发嗲劲。倘若我不高兴,他反而围绕我团团转,又是嗡,又是哄,讲啥听啥,唉,真是蜡烛不点不亮。

（亚琴坐在沙发上,拿起剧本看）

（国强边打手机边上）

强：（白）知道了,明早一准交。

（到家门口,从窗口看到亚琴）

强：（白）哟,真是西天出太阳,今朝怎么这么早回来了?

（国强敲门）

强：亚琴,开门……

琴：（知道国强回来了,没好气地）

你自己又不是没有钥匙!

强：不对,今朝又碰上不开心的事啦?

（国强开锁进门,看见亚琴睡着,急走过去问）

强：是不是不舒服?

琴：（翻身将头部朝里）不要烦!

强：不对,不对,肯定有事情。亚琴,究竟有啥不开心?讲啊!

琴：（假装生气）你好烦！

强：（上前抚慰）好了，起来了啦，我有事同你商量。

琴：（坐起）啥事体？

强：当然是小事情，只要你点个头。

琴：快讲，等一会，我也有事情求你！

强：（有意一惊）你不要吓我，堂堂机关干部，还用得着求我，（一拍胸）有啥吩咐只管讲，我好在第一时间内贯彻、执行。

琴：你先讲！

强：不，你先讲！

琴：叫你先讲你就先讲！

强：好，我先说。昨天夜里，我到文广站去，王站长给我介绍了一出小戏，题目是——

琴：叫声妈。

强：对对，你怎么知道？

琴：你也不看看，我是做什么工作的。

强：（一拍脑袋）对，有什么事情能瞒过我家亚琴。

强：说真的，亚琴！

　　（唱）这个小戏编得蛮灵光，
　　　　　故事就好像发生在我们身旁。
　　　　　讲婆媳，唱新风，
　　　　　家庭美德大发扬。
　　　　　《叫声妈》是好戏，
　　　　　赶快将它搬到舞台上，
　　　　　有啥困难我支持，
　　　　　我也要为创建"戏曲之乡"献力量。

强：（头一低）所以我心一热，当场表态赞助三千。

琴：啥，三千？

强：这件事我事先没有同你商量，请你原谅！

琴：小家子气，三千派上啥用场，我们出一万！

强：（不敢相信）一万？

琴：谁叫我们真的是戏曲爱好家庭呢！

强：到底是大主任，觉悟高、眼光远。

琴：你也不错，有进步，老板越做越大，文化素养也在慢慢提高。

强：亚琴，你不要夸我，我身上的缺点还有不少。

琴：（开始发嗲劲了）那么你倒讲讲看，自己有啥缺点？

强：（幽默地）我的缺点嘛，你听好！

（唱）尊重领导还不够，

有些地方瞎逞强，

糊涂起来尽办糊涂事，

有时还要搓搓小麻将。

琴：还有呢？

强：（唱）丈人丈母照顾得还勿周到，

乡下老娘还常常把我阿强讲。

（夹白）他讲我这个儿子，只顾办厂，不顾老娘，讲我是初三的月亮有和无一样。

（接唱）还是媳妇亚琴好，

三日二朝电话里问短长，

衣食住行常关心，

我有毛病她陪我住病房，

赵家祖上修来好福气，

媳妇待婆阿妈胜过亲生娘。

琴：你不要瞎编，我没你说的那样好！

强：是真的，前后邻居都在夸你！

琴：唉！

（唱）就算我亚琴样样好，
　　　还有一事欠妥当。
　　　婆妈待我像亲生女，
　　　到如今，我还未曾亲口叫声妈！

强：妈讲了，叫一声，又不长块肉，只要心好就样样好。

琴：没有叫过一声妈，我总觉得……

强：(趋前紧挨亚琴身边，小心翼翼地）那么，你就大胆地叫一声！

琴：我是想叫的，可总是叫不出口，有几次，刚吐出一个"姆"字，"妈"又缩了回去。

强：算了吧，不习惯就不要勉强，跟小人叫也很亲切的。

琴：国强，你不懂。我是搞妇女工作的，老年人的心里想啥我清楚。

（唱）儿女都是父母生，
　　　不该分我的爹来你的娘，
　　　孝敬爹娘是本分，
　　　一家和睦更应当。
　　　我嫁到赵家十几年，
　　　至今未把金口张，
　　　虽说是，良心摆正就是好，
　　　我总觉得婆媳之间好像隔着一堵墙。

强：(上前抱住亚琴）不会的，讨着你是我赵国强的福气。

琴：当真？

强：那还有假！

琴：那你现在帮我做件事。

强：你说，哪怕上刀山下火海！

琴：好，你现在就到乡下去，把你姆妈接过来。

强：这么晚了，让姆妈过来做啥？

琴：这就是我求你的事，你帮我一起做老人家的思想工作，请她出山，演《叫声妈》里的婆阿妈。

强：什么，叫她唱戏！不行，不行！

琴：（焦急地）王部长和金站长都讲了，市里会演要拿大奖，婆阿妈一角，非陈巧珍莫属！

强：那好，我马上开车去接！（急下）

（亚琴关上门，拿起剧本）

琴：（唱）"叫声妈""叫声妈"，

　　　　弄得我心里七上又八下，

　　　　等一会，

　　　　思想工作怎么做，

　　　　如何启口面对她？

　　　　为工作，我要鼓足勇气，

　　　　大大方方亲亲热热叫声妈！

（车喇叭响，国强与国强母上）

强：（敲门）亚琴，姆妈来啦！

琴：（开门）来啦！姆——蛮快的嘛，姆——

母：亚琴，这么晚了，叫我过来干什么？

琴：（又想叫）姆——

母：（见亚琴脸红的样子，急问）亚琴，脸这样红，你是不是病了？

强：妈！亚琴想叫你……

琴：(忙拉走国强) 叫你坐！

母：都是屋里人，客气点啥！

强：你难得来，应当的，应当的。

(国强、亚琴二人在一旁窃窃私语)

母：(觉奇怪，问) 你俩今天怎么啦？

琴：(对母) 国强没有与您说什么？

母：没讲什么？

琴：是……是想请您这个文艺老骨干出山。

母：出山？

强：是想叫您唱戏。

母：唱戏？哈哈……

　　(唱) 提起唱戏我喉咙痒，
　　　　 何曾不想重返舞台把戏唱。

　　(白) 只不过年纪大了。

强：(唱) 年纪大点不要紧，
　　　　 扮个老旦正相当。

母：(唱) 中气短，手脚硬，
　　　　 再说脑子反应也不灵光，
　　　　 离开舞台十多年，
　　　　 演唱水平也跟不上。

琴：(唱) 您演过《红灯记》，
　　　　 也唱过《沙家浜》，
　　　　 做过《庵堂相会》金秀英，
　　　　 还扮演过《阿必大》里的老婶娘，
　　　　 唱念形体功夫深，
　　　　 陈巧珍的名声布四乡。

母：瞎讲，瞎讲，都几十年了，现在老了不中用了。亚琴，我看你还是请别人吧！

强：站长、部长都讲了，要演好这个戏，没有你陈巧珍肯定不行。姆妈，您就答应吧！再说，您也应该支持亚琴的工作。

母：老了，真的不能唱了。

强：姆妈，您就答应了吧！

琴：您就答应了吧！

强：姆妈，您就答应了吧！

琴：（无意中）姆妈，您就答应了吧！

（亚琴走到国强母面前，拉住她的双手）

母：（一惊）你在叫我什么？

强：亚琴叫"姆妈"！

琴：姆——妈！

母：（激动地）唉！亚琴！

（幕后唱）这一声妈叫得响，
　　　　　拆掉了婆媳之间这堵无形的墙。

母：（唱）这一声妈，我等了十几年，
　　　　　到今朝总算如愿以偿。
　　　　　这一声妈叫得亲，
　　　　　叫得我浑身上下都舒畅；
　　　　　这一声妈叫得甜，
　　　　　母女亲情暖胸膛。
　　　　　从今后，我理直气也壮，
　　　　　谁能比我赵家门庭婆媳俩！

　　（白）豁出去了，我演。

琴：谢谢姆妈支持。

强：（唱）一声姆妈值千金，

　　　　　抵我儿子十声百声千万声。

母：（唱）儿子好不如媳妇好，

　　　　　亚琴早在心里叫我娘。

琴：还是姆妈理解我。姆妈，您先看剧本，我去烧晚饭。

母：慢，我问你，婆妈我演，媳妇谁演？

强：远在天边近在眼前。

母：我们娘俩演！

琴：姆妈，我功底差，您要教教我。

母：放心！来，我们先来段试试。

（母翻开剧本，以手打拍）

（音乐声起）

合唱：山也歌来水也唱，

　　　欢歌笑语戏曲乡，

　　　唱文明，树新风，

　　　家庭和睦事业旺，事业旺。

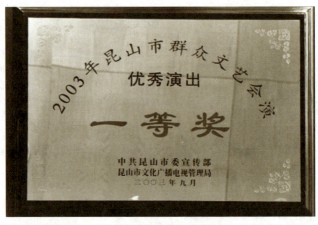

《叫声妈》获奖奖牌

创作谈：

这是2004年创作的一出小戏。创作背景完全来自一个偶然的灵感，有感而发，一挥而就，这也开启了淀山湖镇小戏创作的先河。

一次，一位本土的民营企业家宴请小镇"文化人"。席间这位民营企业家话锋一转，谈起了婆媳关系的话题，他说，他家的婆媳关系应该说不错，两人相处融洽，也从来没有发生过任何矛盾，但遗憾的是，媳妇从来没有叫过婆婆一声"妈"，而作为女婿，叫丈母娘可以说是"妈"不离口。言下之意不免有些失落。

说者随意，听者有心，这一下子激发了我的创作灵感。我当夜就奋笔疾书，小戏《叫声妈》呼之欲出。分管宣传的人武部部长吕善新慧眼识珠，当即决定让小戏《叫声妈》参加当年的市戏曲文艺会演。

《叫声妈》一炮打响，不仅荣获创作、演出、音乐一等奖，而且还创造了剧场效果、演出场次的最高纪录。在老百姓中间，也引起了强烈的反响。之后，工会、妇联、社区由此推动了改善婆媳关系、创建和谐家庭的文明素质提升工程。

<div align="right">（徐儒勤）</div>

臂膀朝外弯
（小戏曲）

导演：孙明荣

主演：陆亚飞、沈巧英

简介：园区招聘干部，人人瞄准人才资源部部长一职。苏颖稳中有险，母亲要求镇长兄弟帮忙，大有"长姐为母"的架势。结果，娘舅要公事公办，批评阿姐看轻外地人，还拆散了外甥女和"小苏北"的好姻缘。最终，三人一致臂膀朝外弯，心向"小苏北"，苏颖与"小苏北"的恋爱也水到渠成。

时间：现代，晚秋，某双休日早晨

地点：小公园内

人物：苏　颖——女，24岁，大专生（以下简称：颖）

　　　苏颖母——女，48岁，居委会主任（以下简称：母）

　　　任为贤——男，40岁，镇长（以下简称：任）

道具：石凳，假山

（幕启，苏颖肩搭挎包，手拿书本上）

颖：（唱）金秋十月空气爽，

　　　　　小公园内鸟语花香晨练忙，

　　　　　苏颖我没有闲心逛风景。

　　　　（就着路边的石凳坐下）

　　　　　独坐石凳把心思想，

　　　　　公开招聘影响大，

　　　　　人人都瞄准人才资源一部长。

　　　　　我是志在必得早准备，

　　　　　一路过关进四强，

　　　　　希望越大心越急，

　　　　　前有强手后有伏兵，形势更紧张，

　　　　　综合分析我胜算小。

　　（白）没办法，只好动用我娘舅任镇长。姆妈，姆妈！

（苏颖母拭汗上）

母：不错，不错，今朝拉了120下，比昨天多了20下，这肩周炎……

颖：你只晓得自己的肩周炎，不知道女儿的思想病。

母：噢哟，啥事体拿我女儿愁得这样？

颖：还不是为了竞争园区管委会人才资源部部长这个岗位。

母：你面试、笔试不是都过了关吗？

颖：姆妈，现在只有25%的希望，还要复试，还要综合评价。

母：我看问题不大，你也是蛮有名的学校出来的高才生，外加文理兼长，再说还有你小娘舅暗中帮忙，应该讲是"双保险"啦！

颖：姆妈，你不要麻痹大意，小娘舅原则性强，和他的名字一样，任为贤，而不是"任唯亲"！

母：他敢！

（唱）外公外婆走得早，

　　　小娘舅是我一手拉扯来成长。

　　　吃穿都是我操心，

　　　还供他读书把大学上，

　　　帮他讨娘子，

　　　帮他造房子，

　　　不是你姆妈瞎吹牛，

　　　为贤有今朝还不是沾了阿姐的光！

颖：话虽然这样讲，可是此一时彼一时啊！

母：（唱）他若翻脸不认人，

　　　　他若有意打官腔，

　　　　我要当面指着鼻梁骂，

　　　　姐弟情义从此分道扬。

颖：妈，不能麻痹大意，你知道我最怕的竞争对手是谁？

母：还有比我女儿更强的？是谁？

颖：就是我的同学，也就是你最看不起的外地人"小苏北"祝新民。

母：啊！真是"冤家路窄"，你手机带了吗？

颖：（拿出手机）我揿，你讲？

母：（接过手机）喂，是为贤吗？你现在在什么地方？噢，也在小公园茶室里喝茶？你过来一下，我和阿颖在假山边的石凳上等你，好，就这样。

任：（上）大阿姐。

颖：小娘舅。

母：阿颖，你到对过去歇一歇，我有话和你小娘舅讲。

颖：小娘舅，那我到别的地方去看会书。（下）

任：好，大阿姐，什么事这样急？

母：为贤，自家姊妹，我讲话就不兜圈子了。我问你，苏颖报考园区干部的事情弄得怎么样了？

任：我外甥表现不错，已经入围了。

母：接下来呢？

任：按招聘简章，接下来要进行复试，初步确定后还要进行公示。

母：我是问你，你心中有数吗？

任：（迟疑了一下）有——数。

母：这就好。不过我还要关照你。

（唱）一方曲蟮吃一方土，

你要留只好位置给阿颖坐，

自家人知根知底好管理，

总比外地人来强得多。

任：我看也不见得。

母：怎么不见得？

（唱）他们出来打工为了赚钞票，

为了钞票什么事都敢做，

自从来了一批外地人，

小镇上何曾太平过?

任:我说大阿姐,你大小也是干部,怎么对外地人也存在偏见?你啊,一不符合事实,二影响安定团结,这三嘛,为这个你还拆散一对美满婚姻,可记得,两年前,

（唱）苏颖谈了个朋友祝新民,

南北联姻郎才女貌多幸福,

"小苏北"有意入赘苏家门,

可你,一句话:外地人不行。

棒打鸳鸯,美好的姻缘成泡沫。

母:阿颖当时也不坚决。

任:可你坚决得很,你讲,

（接唱）别样条件可马虎,

就是这条不放过,

干涉儿女婚姻本不对,

奇谈怪论铸大错!

阿姐,不知道你脑子里想的啥?

母:这都已是过去的事了,懊悔已经没有用了。当时我想,我们是有头有面的人家,外加娘舅是镇长,女儿找个外地人,面子上总过不去。

任:告诉你,就是这个"小苏北",

（唱）两年后脱颖而出才华露,

独当一面能把大事做,

外企单位抢着要,

月薪已经开到三千多。

你生在宝山不识宝,

这样的女婿竟放过。

　　　　这次招聘是机会，
　　　　放过这样的人才我要犯错误！
母：好，我明白了，原来你讲的心中有数是有这个数，我问你，
　　你怎能老是向着外地人？
任：外地人！外地人！我帮你纠正一下，他们已经成为我们昆山
　　新时期新一代的新市民了，大阿姐！
　　（唱）不是兄弟批评您，
　　　　您的观念也要更新，
　　　　坐井观天，夜郎自大，
　　　　门缝里看人不作兴。
　　　　他们是精神抖擞的建设者，
　　　　他们是朝气蓬勃的"新昆山人"，
　　　　爱我昆山创大业，
　　　　共处一地保安宁。
　　　　他们为社会发展出大力，
　　　　他们为城市精神抒豪情。
　　　　小镇性格柔中刚，
　　　　小镇文化有底蕴，
　　　　敞开胸膛伸双臂，
　　　　包容四海方能阔步向前进。
　　　　大阿姐，您要回过头来想一想，
　　　　不要张口闭口外地人！
母：我也不讲啥。你都来了这一大套，告诉你，这个道理我懂！
　　（唱）招商引资要分内外，
　　　　亲戚朋友自然有远近，
　　　　我是你的亲阿姐，

外甥的事情你难道不关心？
阿颖本来有能耐，
勤学苦练求上进，
关键时候你只要歪歪嘴，
我看也不会败你廉政名。
不蒸馒头争口气，
我们不能输给"祝新民"，
眼看复试将开始。

（白）阿姐求侬：

（接唱）露点口风给阿颖听！

任：大阿姐，不要讲我不知道，就是知道也不能讲。公开招聘园区干部的简章有规定。大阿姐，您也不要瞎操心，苏颖本来有工作，考得上最好，考不上也不要紧。人家祝新民就不同了，千里迢迢，抛家弃舍。

母：好了，好了，我大清早找你，是来听你上课的？我跟你讲！

（唱）你若是臂膀朝外弯，
　　　休怪阿姐把脸翻。
　　　姊妹情义从此断，
　　　省得再来找麻烦！

任：大阿姐，您不要发火，

（唱）我若是臂膀朝外弯，
　　　怎对得起阿姐恩情重如山？
　　　苏颖的前程我不关心，
　　　老姐夫面前我也难交代。

母：（唱）你不要空口说白话，
　　　　实际行动要拿出来！

任：（唱）工作正在进行中，
　　　　　时间不到不好摊。

母：为贤，阿姐讲话直来直去，
　　（唱）榜上有名你尽力，
　　　　　名落孙山就是你臂膀朝外弯！

任：（唱）我为园区选人才，
　　　　　这两个高才生我都爱。
　　　　　苏颖心细善管理，
　　　　　新民大气能把重任担，
　　　　　任人唯贤是原则，
　　　　　举贤我也不怕说三道四来。

母：这个话我爱听，不过好岗位只有一个，两个总要去掉一个。

任：大阿姐，我问您，假使这个情况放在您和我姐夫身上，该怎样对待？

母：你是说——（哈……）

任：大阿姐，实话告诉您，他们两个人，
　　（唱）又有竞争又有爱，
　　　　　公开应聘为的是彰显才华打品牌。
　　　　　我有心成全把红线牵，
　　　　　让他们重归于好创未来。

母：啊！原来是这样！

任：姐姐，您若是还嫌外地人，我就……

母：（急接）不嫌，不嫌！（尴尬地）什么外地人，他们是正儿八经的"新昆山人"哈……兄弟，这件事办好比什么都强。

（苏颖喜滋滋地上）

颖：姆妈，小娘舅，（把妈拉至一边）谈得怎样？

母：好，好，阿颖，小娘舅的确是好娘舅！

颖：（忽而严肃起来）妈，刚才我对您讲的话收回！

母：你讲啥？

颖：就是请小娘舅帮忙的事。

任：噢！阿颖，告诉小娘舅，这又是为了啥？

颖：妈、小娘舅，我……我碰到祝新民啦！

母：（非常感兴趣地问）你们两个人讲什么了？

颖：他和我讲，要相信自己，要有信心。

任：他自己呢？

颖：他讲——

（唱）我是来自苏北苦地方，

　　　生存能力比你强，

　　　条条大道通罗马，

　　　何必挤在一条小道上。

　　　他，祝新民，

　　　有心涉足 TD，

　　　退出应聘把我让！

任：姐姐，您听听，这就是"新昆山人"的气魄和肚量。不过这个人我看上了，搭建园区平台少不了这种人才。阿颖，这次你要帮帮娘舅，叫他不要放弃，继续考！

母：我看也是，我们老昆山人不能小家子气，应该让人家上。

颖：（迷惑地）妈、小娘舅，你们唱的是哪出戏呀？

任、母：（互视）臂膀朝外弯！

众：哈……

（在笑声中，幕徐落）

《臂膀朝外弯》获奖奖牌

创作谈：

"新昆山人""新淀山湖人"在改革开放的年代应运而生，体现了昆山开放、包容的博大胸怀。《臂膀朝外弯》赞美了一位乡镇干部任人唯贤，不拘一格选拔乡镇建设人才的故事。

故事中入选的两位竞争对手，都是当代大学生，一个是自己的亲外甥女，一位是外地的考生。主人公面对亲情的压力，臂膀朝外弯，选择了一位"新昆山人"作为培养人才。

《臂膀朝外弯》题材新颖，矛盾突出，演员演绎到位，一举拿下了2004年昆山市群众文艺会演一等奖。

（徐儒勤）

晚　醉

（小戏曲）

导演：孙明荣

主演：王美华

简介：高芸怀孕，为报喜讯，女婿袁良买肉炒菜，请岳父、岳母共进晚餐。岳母知情后的第一反应就是孩子跟女儿一个姓，理由是婚房高家买的，必须跟女方姓高。岳父表态："莫急！"还问老婆姓啥？"姓高的不争，要你姓王的争姓高！"女儿高芸也为袁家三代招女婿而愿意放弃高姓。如此明确的态度是对因姓氏而闹离婚最有力的讥讽。

时间：现代，春日傍晚

地点：某住宅楼客厅

人物：高长兴——男，54岁（以下简称：兴）

　　　王秀凤——女，52岁，高长兴妻（以下简称：凤）

　　　高　芸——女，28岁，高长兴女（以下简称：芸）

　　　袁　良——男，30岁，高芸丈夫（以下简称：良）

（幕启，客厅连着餐厅，高芸身系围腰上）

（高芸揩桌，又踱到窗前，然后拿起桌上一张纸，心情激动起来）

芸：（唱）春风染绿柳枝条，

　　　　三月桃红正妖娆。

　　　　桃红柳绿春色美，

　　　　小康生活乐陶陶。

　　　　千呼万唤始出来，

　　　　一纸化验单儿把喜报。

　　　　　　高芸我将为人母心激动，
　　　　　　袁良他快为人父更骄傲。
　　　　　　公婆困梦头里笑出声，
　　　　　　小姐妹前来把喜道。
　　　　　　今天请我爷娘来吃饭，
　　　　　　让他们酒未下肚先醉倒。

（袁良从另一侧上）

良：（端着菜碗上）菜来了，（见妻在揩桌子急喊）叫你不要动就不要动！我们不是讲好了吗，你动嘴，我动手，你的任务就是休息好。

芸：你啊，也太小心了，我看人家养个小囡很容易的。

良：话不好这样讲，现在提倡优生优育，但只能适当活动，阿芸。
　　（唱）你是我们家里的"大熊猫"，
　　　　　加强保护最重要。
　　　　　袁良我是第一责任人，
　　　　　自己提升当领导。
　　　　　阿芸你要听仔细，
　　　　　你风风火火的脾气要改掉，
　　　　　加强营养最要紧，
　　　　　屋里的事体我承包。
　　　　　你的任务是休息休息再休息，
　　　　　看看电视、看看报。
　　　　　这是我从计生服务站借来的几本书，《十月怀胎》《科学育儿》。

芸：（接过书本）这本小册子？

良：噢，还有《怎样为孩子起个好名字》。

芸：阿良，你考虑得真周到，是应该提升做爸爸了。

良：我都二十八岁了，是该提升了。好，我去厨房炒菜，爹爹、姆妈该到了。（下）

（高芸翻翻小册子，眉头渐渐皱起来）

芸：为孩子提名，这倒是一个棘手的问题。

　　（唱）阿良姓袁我姓高，

　　　　　公爹是上门女婿，

　　　　　本姓走肖赵（赵）。

　　　　　养个孩子跟谁姓，

　　　　　这里面的矛盾知多少。

　　　　　三年前，为结婚，

　　　　　两亲家为此争得不依又不饶。

　　　　　袁家祖上三代招女婿，

　　　　　总希望第四代能名正言顺把媳妇讨。

　　　　　我是高家独生女，

　　　　　这栋房子也是我爷娘付钞票。

　　　　　我俩是独生子女第一代，

　　　　　姓啥叫啥不计较，

　　　　　只怕老的思想难开通，

　　　　　再起乌云惹烦恼。

良：（内喊）阿芸，糖放在哪里？

芸：我来拿！（进内）

（高长兴、王秀凤兴冲冲上）

兴：老太婆，快点走啊！

凤：急点啥，太阳还老老高，吃夜饭还早呢！老头子，不是我讲你，一听到啥地方有老酒，跑得比兔子都快。

兴：这是什么话？

凤：你就知道吃，我总觉得今天喊我们吃饭是有事情。

兴：女儿女婿请我们吃饭很正常。噢哟，老太婆，是六号楼还是八号楼？

凤：你真是老糊涂，就知道酒酒酒，是六号楼。（按门铃）

兴：五号楼，六号楼，到了。（敲门）

芸：来啦！阿良，爹爹、姆妈到了。

（高芸开门迎进父母）

兴：（看到桌子的酒，拿起）金种子，好酒！

凤：你只知道酒。阿芸，今天喊我们吃夜饭有什么事体？

芸：吃顿夜饭一定要有事情？

兴：（手翻开沙发上的书报，顿时喜形于色）老太婆，来呀！喜事！喜事！

凤：喜事？

兴：你来看！怎样为孩子起个好名字。

凤：我当是什么？

兴：（指女儿）一定是有了……

凤：（激动万分）阿芸，告诉妈是不是真的有了？

（高芸含笑点头）

兴：老太婆真是拎不清，我一进门就闻到喜庆的味道了。

凤：（手舞足蹈）好，真是太好了。我有孙子了。（拥抱高芸，亲昵不够）告诉妈，多长时间了？

芸：姆妈，才三个月呢。

凤：这样大的喜事你怎么才告诉我！

芸：姆妈，我俚是想给您一个惊喜嘛！

凤：惊喜，惊喜，阿芸，你小心！（扶持）不要动。阿芸，阿良

的爷娘晓得伐？

芸：电话早就打过去了。

（袁良端菜上）

良：菜来啦！姆妈、阿爸请坐。

兴：来，阿良你也坐。

良：我还有两道菜炒好就来。爹爹，您先喝酒。

兴：老太婆，看这酒。

凤："金种子"哈！

兴：我们两家人家有了金种子。

凤：老头子，你今天就放开喝！

芸：（斟酒）姆妈，您也来一点。

凤：好，今朝高兴……老头子，借着酒兴给小孙子起个名字，你是老中生……

兴：啊？骂我老中牲！

凤：噢哟，高兴得话都讲错。讲你是老高中生，有点文采，趁着酒兴，好好想想，给好宝宝提个好名字。

兴：老太婆你就不要瞎操心了。不要讲养小囡的时间还早，提名的权力我看还是让给袁良。

凤：看你！（把老头子拉至一边，示意用"高"姓起名）

芸：（旁白）果然不出所料，姆妈她旧事重提添烦恼。姆妈，急啥，时间还早，再说养男养女还不晓得，到时候再讲。

凤：勿，哎！我怀你的辰光，你爹爹早就把名字定好了，生男的叫高明，养女的叫高敏。

（袁良端菜上）

良：这是我刚学来的一道菜，大家尝尝我的手艺。唉，干吗站着？

凤：袁良，是不是现在就让老头子给小宝宝提个好名字？

良：好啊，我这几天也在考虑。喏，此地有一本小册子《怎样为孩子起个好名字》可以参考。爹爹，这事就交给您了。

凤：（暗踢高长兴的脚）老头子，叫高啥呢？想一想！

兴：（摇头）狄个老太婆。
　　（唱）办事不能太急躁，
　　　　还要阿良爹娘把态表。
　　　　姓高姓袁都可以，
　　　　夫妻恩爱，后代健康，家庭幸福才最重要。

凤：（唱）当年虽然把协议签，
　　　　招女婿的事实大家都知道。
　　　　只因事情不顺利，
　　　　我才把话闷在肚里未强调。
　　　　现在是阿芸有喜大事定，
　　　　我也好名正言顺把孙子抱。

芸：姆妈。

凤：（讨好，把酒倒）老头子，趁着酒兴，快想一想。

兴：老太婆，有了！

凤：快讲！

兴：（唱）姓高姓袁凭手气，
　　　　两亲家当场抓阄好不好？

凤：亏你想得出。

兴：要么这样？
　　（唱）儿孙名姓听天意，
　　　　双方当场协议好。
　　　　生男随我高家姓，
　　　　养女跟着袁家跑。

凤：（旁白）公平倒是蛮公平。可谁能保证一定生男的？不行！
（给老头子夹菜）

兴：还有一个办法。
（唱）姓氏问题暂时不必提，
　　　小人长大自己挑。

凤：小人养下来就要报户口。

兴：我们来一个创新，先起名后定姓。

凤：（急）老头子不接令子，（非常生气地）酒已经吃多了。

兴：啥人吃多了？姓高姓袁不是一样的？

凤：一定要姓高，高家绝不能断后！

兴：老太婆，你姓啥？我姓啥？

凤：我姓王，你姓高。讲你酒吃多还不承认，自己姓啥还问我。

兴：老太婆，既然我姓高的不争，你姓王的人不是瞎起劲吗？

凤：你！

（高长兴说完要夹菜，碗被王秀凤拿掉）

（袁良一看不妙，急忙打圆场）

良：（唱）阿良我能有今朝日，
　　　全凭爹爹、姆妈来撑腰。
　　　住的商品房，
　　　吃穿无忧日脚好。
　　　父母再三叮嘱我，
　　　要我知恩图报敬二老。
　　　这第二杯酒我代表我父母敬敬老亲家。

凤：这！

兴：你看人家的姿态。

芸：吃菜，吃菜。

良：（唱）想想三年前的事体真好笑，
　　　　　我俩的婚事临到登记黑烟冒。
　　　　　公婆并非嫌媳妇丑，
　　　　　丈人、丈母对女婿行情也看好。
　　　　　问题围绕谁嫁谁，
　　　　　生儿育女姓啥好，
　　　　　独生子女婚姻碰到新问题，
　　　　　各执一词扳理道。
　　　　　宋主任讲得对，
　　　　　婚育新风还要靠大家来创造。
　　　　　根除旧观念，
　　　　　融入时代潮，
　　　　　养儿防老续香火，
　　　　　哪及文明传承奔向康庄道。
　　　　　若想后顾无忧享晚年，
　　　　　还要靠社会保障体系建立好。

良：所以，我姆妈讲……

凤：怎么讲？

良：她讲谁嫁谁也不要去弄清爽，姓啥叫啥也无所谓，反正她这个婆阿妈的地位是不会有人夺去的。

良：我看，未来的小宝宝姓啥，就由爹爹您一锤定音。

芸：姆妈，您看阿良姿态多高。

兴：（望望王秀凤）我想就姓……

凤：（捂住高长兴的嘴巴）这桩事体以后再讲，以后再讲。

兴：你不是很急吗？

凤：要紧事体先商量。阿芸的优生优育问题，怎么打算？

良：本来我姆妈想来的,可是身体一直不太好,所以到时间请个保姆。

凤：啥话,我不好派用场?

兴：老太婆,你不是一直讲,宁愿住在乡下。

凤：做现成阿婆也太省力了,所以啊,这保姆就不用请了。

良：这第三杯酒,我单独敬姆妈。

凤：慢,这第三杯酒为我们的下一代干杯。

合：为迎接下一代出生,干杯!

兴：开心吗?

凤：当然开心!

兴：别扭吗?

凤：闲话又多了。

兴：吃了酒闲话是多点,现在酒兴上来了,还编了一首诗,给大家当下酒菜怎样?

良：快念出来听听!

(袁良以筷击桌)

兴：(唱) 三杯下肚暖心扉,
　　　　欣逢盛世喜相随。
　　　　婚育新风吹万家,
　　　　其乐融融唱晚醉。

(在众人的笑声中,徐徐闭幕)

《晚醉》荣誉证书

创作谈：

这不是一个单纯的计划生育题材，也不是在极力宣传"只养一个好"，而是把笔触放在"两家并一，生个孩子姓个啥"的矛盾上，由争到让，收获了愉悦、情趣、和谐。《晚醉》展现了美好的愿望，酒不醉人人自醉，歌颂了新时代、新生活。

颇有喜剧色彩的《晚醉》，得力于演员的精湛表演，为广大观众所喜爱和推崇。曾在昆山文艺会演、计划生育部门文艺会演中，轻松拿下一等奖。《晚醉》创下了演出场次最多的一出地方小戏的纪录。

（徐儒勤）

第三者

(沪剧小戏)

导演：孙明荣

主演：陆亚飞、童　麟

简介：夫妻间不该相互猜疑，更不该动辄拳脚相加，开口就说离婚。特别是面对这里所说的"第三者"——孩子，不能伤了孩子幼小的心灵。想了解孩子的心是很难的，这里借用日记，打开了女儿的心扉。面对女儿一针见血的批评和尖锐的抨击，他们震惊了、拉钩了、握手言和了。

时间：秋日，下午

地点：吴家客厅

人物：吴成康（以下简称：康）

　　　乔　凤（以下简称：凤）

　　　吴小菲（以下简称：菲）

布景：一般客厅布置

幕前语：大人的事体小人未必不懂，小人的事体大人未必全懂，小人可以不懂，大人不能不懂。沪剧小戏《第三者》为你讲述了一个发生在大人与大人之间、大人与小人之间的故事，这"第三者"可不是夫妻之间的"腐蚀剂"，而是家庭中的"强力胶"。

（幕启，吴成康坐在右侧的单人沙发上闷闷地抽烟，乔凤则在左侧的单人沙发上坐卧不定）

凤：这日子真是没法过了，我们离婚！

康：离婚就离婚！

凤：不过，吴成康，我告诉你，其他条件可以放宽，但小菲一定要跟我！

康：不行，小菲是我吴家的命根子，其他条件好讲，小菲我决不放弃！

凤：不行，小菲一定要跟我！

康：你别想！

凤：（一咬牙）那就让她自己选择！

康：啥，让小菲自己决定？她还小，什么都不懂。

凤：怎么？怕啦！这个办法最公平。

康：这样吧，小菲跟我，抚养费、教育费不要你贴，这样可以了吧？

凤：不可以！我告诉你，别想从我手里夺走小菲。

康：那好，按你说的，等一会小菲放学回来，先听听她的意见。

凤：我一定要让小菲跟我。

康：小菲要我。

（吴小菲背着书包，没精打采地上，听着两人又吵架，哭着说）

菲：爸、妈，我求求你们不要吵了好吗？我不要你们离婚。（乔凤把吴小菲揉在怀里）

凤：（唱）走到这一步，
　　　　姆妈也不知为点啥。
　　　　两人碰在一起总是针尖对麦芒，
　　　　闲话未出就拳脚相加，
　　　　长痛不如短痛好。
　　　　夫妻难在一个屋檐下，
　　　　劳燕分飞是无奈，
　　　　小菲啊，还望你多加理解，原谅妈。

菲：我不听，我不要……（捂住耳朵）

康：（唱）只怪你乔凤心思野，

　　　　　心里总想着从前的他。

　　　　　偷偷幽会叙旧情，

　　　　　当我成康像神主牌？

　　　　　你在外面眉开又眼笑，

　　　　　到家里脸上好像把糨糊塌。

　　　　　今朝我就成全你，

　　　　　让你旧梦重圆建新家！

凤：吴成康，你在讲啥？

　　（唱）你不要将脏水往我身上泼，

　　　　　乔凤我未曾愧对这个家，

　　　　　抚育小菲我花了多少心和血，

　　　　　待公婆街坊邻居全知好与坏。

　　　　　我倒要问一声，

　　　　　你为了这个家究竟做了点啥？

　　　　　清早出半夜归，

　　　　　酒水糊涂还把脾气发，

　　　　　钞票赚不到，

　　　　　一个电话打脱两三百。

　　　　　这样下去叫我怎能受得了，

　　　　　还不如各奔东西把夫妻拆！

　　小菲，姆妈也是没有办法，要怪就怪你爹爹！

菲：妈妈不要离。（哭）

康：好！好！都是我的不对，乔凤，今天我们就把离婚协议签了。
（吴成康拿出纸和笔）

凤：小菲怎么办？

康：刚才不是已经讲了吗？让她自己选择。

凤：（把菲拉至一边）小菲，事情已经到了这一步了，爸妈离婚以后，你究竟跟谁？

菲：哭，你们真的要离婚？

康：（把小菲拉至身边）小菲啊，你是随爸，还是跟妈？

凤、康：（白）你快讲，你讲呀。

凤：小菲，你来！

（唱）世上只有妈妈好，
　　　无妈的孩子谁照料？
　　　小菲你若是受寒冷，
　　　姆妈我马上就感冒；
　　　小菲你若是作业做不好，
　　　姆妈陪你把心操；
　　　小菲你若是受委屈，
　　　姆妈浑身上下无劲道。
　　　你是娘的心头肉，
　　　我怎能硬起肚肠将你抛？
　　　姆妈我纵有千难和万苦，
　　　也要将你培养成才把大学考！

康：小菲，你听爸爸讲！

（唱）你是吴家的独根苗，
　　　是爸爸的掌上明珠好女儿，
　　　爷爷、奶奶宠爱你，
　　　一日三只电话少不了。
　　　问你玩耍可称心，

问你学习成绩好不好，

　　问你喜欢吃点啥，

　　临考还要杀只草鸡将你来慰劳。

　　爹爹纵有千般错，

　　关爱女儿的心意何须言表？

凤：将小菲领大我花了多少心思。（把菲拉至一边）

康：供小菲上学读书我花了多少钞票！（又把菲拉至自己身边）

菲：啊！

（吴小菲猛地将桌上的书本撸到地上）

凤：小菲，你？！

康：小菲，你？！

（乔凤、吴成康慢慢地蹲下身来，帮小菲捡起地上的书本）

吴：（拿起地上的一本日记，翻了翻，然后读出声来）"×年×月，今天爸爸、妈妈又吵架了，爸爸大概是喝了酒，嗓门特别大，妈妈也不示弱，随手还扔掉了茶杯和碗。我心里好怕，一晚上老做噩梦。"

凤：（接过日记本，翻了翻，也读出声来）"×月×日，阴，本周的作文题是'我的家'，同学们都说这个题目太好写了，可我觉得非常难，因为我的家没有温暖，没有笑声，只有吵闹声。"

康：（接过日记本，凝神地看着）这……（用小菲的原声）"昨天晚上，我又做了个梦，梦见爸妈真的离婚了，他们为了得到我，竟然动手打了起来，一个拉住我的右臂，一个抓住我的左膀，使劲地拉啊，抢啊！忽然，我的脑子'嗡'的一声，我，吴小菲竟被撕成两半，好可怕，好可怕！"（哭声）

菲：（走至爸妈身边，突然跪下）我求求你们，为了小菲，你们不要离婚了。

康、凤：(猛地扑向小菲) 我的好小菲!

菲：(唱) 这个家不像家，走到家里就害怕。看人家同学屋里笑声欢，看自家支离破碎家要拆。爸妈忙着闹离婚，还把小菲隔在中间当筹码，若问小菲到底跟谁走，可知小菲心里想点啥，缺爹少娘都是伤心事，小菲希望有个完整的家。你们若是为了小菲好，就不要一天到晚吵不罢。你们若是真的为了小菲好，就不要将"离婚"二字嘴上挂。爸妈若是真的为小菲好，就应该消除隔阂、握手言和、重归于好、多理解。

凤：小菲，都是妈妈不好。

康：小菲，都是爸爸不好。

康：小菲，我一定改正。不吃老酒。

凤：小菲，我今后也不再发脾气。

菲：那你们还离婚吗？

康、凤：不离。

菲：拉钩。

康、凤：好，拉钩。

菲：(四处跑) 爸妈不离婚啦! 爸妈不离婚啦!

合唱：文明新风进万家，

　　　　关键在于爸和妈。

　　　　小菲中间把手拉!

　　　　家庭和谐事业发，事业发!

(在笑声中幕徐落)

《第三者》荣誉证书

创作谈：

《第三者》是以婚姻为题材创作的一出小戏，这里的"第三者"是指父母离异最受伤害的孩子。小戏《第三者》以一个不满十岁孩子的认知和情感，批评了为人父母的错误，从而阻止了父母离异的冲动，家庭重新散发出欢乐的笑声。

（徐儒勤）

叩门之前
（沪剧小戏）

导演：孙明荣

主演：周建珍、孙明荣

简介：在乱搭建恶风中，柳珍要丈夫陶元送礼求人。从出门到叩门之前，陶元踌躇不前，不想越雷池一步，可柳珍不依不饶。争执中，高所长正好从外面回家，知道来意后，当场表了态：乱搭建的口子不能开，师父善于炒菜，可开一个客饭店。高所长还介绍了外甥的门面房。一切问题迎刃而解。

时间：春夏之交，某日夜晚

地点：沁园小区，18幢门前

人物：陶　元（以下简称：陶）

　　　柳　珍（以下简称：柳）

　　　高所长（以下简称：高）

（幕启，陶元手拎一礼品袋上，心事重重，左顾右盼，进进退退上）

陶：（唱）春天来过夏天到，

　　　　　浑身上下把汗冒。

　　　　　心里有事脚头重，

　　　　　手上就好像拎个炸药包！

　　半夜三更出来送礼，我陶元出娘胞胎还是第一次。唉，没有办法，都是老太婆逼的。喏，一共几步路，竟走了半个多小时，（一抬头）这里就是沁园小区。

（陶元靠墙席地坐下，点火抽烟。柳珍从另一侧悄悄地上）

柳：（自语）果然不出我所料，走到人家门口又退下来。若不是我悄悄地跟在后头，等会儿回家来又不知拿什么闲话来骗我。陶元啊陶元，叫我讲你什么好呢！

　　（唱）让人烦来让人恼，

　　　　　陶元他为人做事胆子小。

　　　　　炒熟的黄豆做不得种，

　　　　　这种男人像只偎灶猫。

　　不行，今天我要逼他敲开高所长家的门，拿礼送到。

（柳珍悄然走到陶元身边，大喝一声）

柳：陶元！

陶：（一惊）你……你怎么也来了？

柳：我不来，你能把事体办好？站起来，敲门！

陶：不急，不急，再让我想想好！

柳：想啥？又不是叫你上刀山下火海，怕啥？

陶：我是想，我们这样做好吗？

柳：有什么不好？我问你啊，想不想有几间场头小屋租租，搞点收入？

陶：啥人怕钞票触手痛？

柳：这就对了！那就敲门进去，礼送到了，这事啊一半就办成了！

陶：柳珍，这是属于乱搭建！

柳：嘴唇两爿皮，他说是违章，我讲是创收，符合"三有工程"精神！再讲，超"规划"只有一点点。

陶：你这嘴巴很会讲话，还"三有工程"呢？喏，这次村里组织我去参加烹饪培训班，这才是……

柳：好了好了，我问你，进去还是不进去？

陶：我不是已经来了嘛？

柳：那就进去呀！

陶：我的意思，这礼就不送了。

柳：什么？空手进去，亏你想得出！

陶：一民的脾气我知道，万一下不了台怎么办？

柳：你啊，真是猪脑子！

（唱）柳珍我办事向来有分寸，
　　　真好比老驾驶员方向把得稳。
　　　求人办事要看对象，
　　　送礼也要分几等。
　　　高所长是你关门小徒弟，
　　　柳珍我是师娘身份走上门。

　　　　　礼重肯定不会收，

　　　　　礼轻那是小看人，

　　　　　一条香烟两瓶酒，

　　　　　不轻不重，客客气气事能成。

陶：柳珍，看不出，你对这一套倒很有研究。

柳：生只耳朵做啥？不会做，难道还不会听？

陶：我告诉你，柳珍！

　　（唱）高所长为人很本分，

　　　　　廉洁奉公路子正，

　　　　　文明窗口老先进，

　　　　　我怎能拖人下水种祸根！

柳：噢呦，就这么点小事体，你讲得这么严重做啥？不是我讲你，你这个人做起事体来就是前怕狼后怕虎。

陶：不是怕，我是想……

柳：好了，好了，陶元，我敢与你打赌，如果这礼送不进，我，柳珍，倒着爬回去！

陶：当真？

柳：讲出不赖，陶元，上去敲门！

陶：我去，我去。

（陶元走到门前，高高举起右手，少顷又黯然收回）

陶：（唱）陶元我刚想把门敲，

　　　　　心里突然别别跳。

　　　　　半夜三更像做贼，

　　　　　送礼求人不是好味道！

柳：陶元，我告诉你，租房的下家已经讲好了，10月底房子不造好，我们要赔钞票！

陶：啥！要赔钞票？好好好，我敲，我敲！
（陶元重新举起右手，刚要敲下去，又猛地收回）
陶：这样做好不好？

 （唱）陶元我再次把门敲，
 手未落下脸发臊。
 师父帮忙寻常事，
 我是强人所难少理道！

柳：（接唱）你是榆木脑子不开窍，
 公事公办何须现在把门敲。
 只求他帮忙打个擦边球，
 大笔一挥事全了。
 陶元啊，你是事情未做心先虚，
 自钻牛角找烦恼，
 错过了这个村没有那个店。
 我跟你讲，
 这后悔药世上难买到！
 去，敲门，我给你壮胆。

陶：我去敲。
（陶元重新走上前去，长长地舒了一口气，慢慢地举起手，似敲非敲）

陶：（唱）陶元我三次把门敲，
 想起了我党员身份岂能瞎胡闹？
 平日里常叹世风日下人变坏，
 为啥轮到自身要随波逐流跟着跑。
 想一想门内高一民，
 所长三年上上下下口碑好，

　　　　坐得正来行得稳，
　　　　换来了文明单位红旗飘。
　　　　我身为党员理当有觉悟，
　　　　倡廉、促廉的责任也不小。
　　　　纵然不能正本清源把大事做，
　　　　也不能自当温床育恶苗。
　　　　想到此头脑清醒决心下，
　　　　我不能为了私利把门敲！

陶：这门我不敲了！

柳：你……你讲什么？

陶：我们回去。

柳：好好，那你去想办法赚钞票，小人读书要钞票，毕业出来结婚买房子要钞票，你去赚啊！

陶：条条大路通罗马，我就不相信，除了造几间小屋租租外，就没别的路子。

柳：你有路，为什么不去走啊？

陶：我会烧菜手艺！

柳："落苏"炒茄子，乡下厨师土郎中！

陶：开店！开个客饭店也能赚钞票！

柳：噢呦，我当什么路子，这个主意你早就想过，我也知道开客饭店赚钞票，可是门面房子呢？

陶：门面房子嘛，慢慢想办法。

柳：慢慢想，我看你想到头发白也想不出来。

陶：你急点啥，现在日子又不是不好过。

柳：（上门夺过礼品袋）拿来！

陶：干什么？

柳：船头不上船梢上，我去敲门！

陶：（上前抱住）算了吧，我们回去再商量！

柳：（举起手敲门）高所长，高所长！

（高一民从外面上）

高：哎呀，是师父、师娘，稀客，稀客！

柳：你不在屋里？

高：你们这是……

柳：喏，是这样的，陶元讲好长时间没有到一民家来坐坐了。

高：欢迎，欢迎，我来开门。

陶：时间很晚了，我们就不要进去了吧！

柳：对对对，陶元讲得对，我们就不进去了。

高：什么话，哪有到了门口不进家门的？

柳：就二三句话，讲完就走！

高：找我有事情？

柳：其实也不是什么大事情。是这样的，我们要在自家场头造两间小屋租租，村主任讲了，要高所长你点个头，他才肯放样。

高：是这件事。师娘，真是对不起，这个忙我是不好帮。

柳：为什么？

高：你们镇南村在规划区内，估计明年有大的动作，从现在开始不可以乱搭建。

柳：照这样讲，你是不肯帮这个忙了？

高：师娘，违反原则的事我不敢帮。

柳：高所长！

　　（唱）求人帮忙我是第一趟，

　　　　　陶元他也是我横拉竖拉才把门来上。

高：（唱）其他事体好商量，

　　　　　唯独是乱搭建的口子不能开，
　　　　　师父是个明白人，
　　　　　还请师娘多原谅！

柳：一民，这事你一定要帮忙。

高：师娘，我实在不好帮。

柳：我谢谢你了。

高：我肯定不好帮。

陶：柳珍，我们还是另找门路吧！

柳：另找门路？徒弟也不肯帮师父忙，你还有什么路好走啊！你啊，真是窝囊。

陶：你怎么这样讲？

柳：你要我怎么讲！走，回去，不要在这里丢人现眼！

陶：回去就回去。

高：慢，我想问一声……

柳：问啥？

高：如果造两间小屋出租，一年租金大概多少？

陶：一个月500元。一年要6000元！

高：噢，一年只有6000元，我看也解决不了大问题。

柳：口轻飘飘。

高：这样，我来给你出个主意。师父不是会烧菜吗？你们俩开个夫妻客饭店，现在流动人口多，一年赚个三五万的不成问题。

柳：这个我很早就想过了，可是门面房子到什么地方去找？

高：巧得很，我外甥要去承包大酒店，他的客饭店要脱下来，你们去接！

陶：真的？

柳：不过，如果别人也想租呢？

高：师娘，这事就包在我身上。

陶：这真是再好也不过了。

柳：一民，刚才真对不起，噢，那房子的租金……

高：租金我做主，哎，还有我们所里的二三十个人的客饭就包给你，做垫底。这下你该放心了吧！

柳：放心，放心，陶元，还不谢谢高所长。

陶：（努嘴）谢谢，谢谢！（示意柳珍把礼品送给高所长）

高：师父，你这不是害我吗？

柳：（将礼品袋送到高面前）一民，一点小意思，拿不出手的，难为情的。

高：（想了想）好，这礼我收下，但下不为例。

柳：好，好。一民，我们就不打扰你了，我们回去了。陶元，走。

高：（从口袋里掏出一沓钞票）慢。

柳：啥？

高：这个你也收下！（拿出钱）

柳：这，这，怎么可以呢！

陶：啊！你也来这一套？

高：这叫礼尚往来嘛。你们客饭店开张，别的东西我就不买了！

柳：（推让）不行，肯定不行！

高：我问你，门面房还想要吗？

柳：那还用讲！

高：要就收下，天很晚了，我就不留你们了。走，我送你们回家！

柳：不用，不用，就几步路。

陶：（对高挤眉弄眼）对对对，就几步路呀。一民，你师娘讲她要倒着爬回去！

柳：一民，你不要听他瞎说，不过，我……唉！门缝里看人哪。

一民，我们走了，再会再会！陶元，走。

高：我送送你们。

（幕落）

《叩门之前》荣誉证书

创作谈：这是作者根据自己在1982年发表在《中国乡镇企业报》上的一篇短篇小说改编而成的。《叩门之前》反映了乡镇企业创办之初的艰难。小戏的笔墨主要放在叩门前，贸然送礼的思想斗争过程中。送礼人出于无奈，而拒礼人利用了一个极讲人情的方式，收到了良好的效果。三叩门层次清晰，演出效果颇佳，毫无悬念地获得了昆山市文艺会演一等奖。

（徐儒勤）

田家来客

（沪剧小戏）

导演：孙明荣

主演：童　麟、陆亚飞

简介：田玉秀一心跳出"农"门，不顾一切离家出走。结果，在上海也不如意，家人看不起，不许回娘家，就连父母过世，她也不知情。杜海良经常到上海出差。一次，在三官堂桥巧遇姐姐，后又多次走动，才发生了今天的田家来"客"的故事。玉珍不肯原谅大姐玉秀，她从母亲思念长女讲到母亲为长女织围巾。海良苦口婆心相劝。看到家乡的巨变和玉秀的反差，玉珍动了恻隐之心，姐妹重归于好。

时间：清明节之前，某日上午

地点：示范镇富康小区，18幢，田家小院

人物：杜海良——男，46岁（以下简称：良）

　　　田玉珍——女，45岁，海良妻（以下简称：珍）

　　　田玉秀——女，52岁，玉珍姐（以下简称：秀）

（幕启，小洋房有围墙，院内有石凳、石台。杜海良边接电话边上）

良：喂，是外甥吗？噢，是大阿姐，你快到啦？你到汽车站下来一直朝南，走过示范广场再向西就看得见富康小区了……或者你到了以后打我手机，我开车来接你……好。

良：（喊）玉珍，玉珍！

珍：什么事？

良：喜事，喜事，今朝田家要来大客人了！

珍：是啥人啊？

良：是你上海的大阿姐！

珍：(满脸不高兴) 啥！她来做啥？

良：什么话？

珍：什么话！她还有面孔来！提起她……

　　(唱) 玉珍我，浑身难过心勿平！

良：(唱) 过去的事体已过去，

　　　　 向前看一片光明。

珍：光明？只要一想到她，我就伤心！

良：伤心！说心里话，你难道就不想大姐？

珍：杳无音信三十年了，这次怎会想到回来？

良：可以理解嘛，现在农村变化这么大，她回来看看。再说清明将到，到爷娘坟上去叩个头、烧支香、送束鲜花，总可以吧？

珍：人也没了，空敷衍。从前讲养老送终，现在时兴厚养薄葬。大姐做了点啥？

良：好了！好了！我去买点菜。

珍：好，你去吧。

(玉珍进屋，海良向外，分头下)

(田玉秀手提礼品盒上)

秀：(唱) 下乡好像进了城，

　　　　 东南西北路难分。

　　　　 中天大道好气派，

　　　　 示范广场泉水喷。

　　　　 娱乐中心琴声扬，

　　　　 田园酒楼造型新，

　　　　 富康小区好比园中园，

　　　　 水乡都市新农村。

真是想不到啊，18幢，是此地。（想敲门）
若不是妹婿海良盛情邀，
我怎会厚着脸皮把田家门来登。
心中有愧中气差，
囊中羞涩手脚笨，
理理气，定定神，
清清喉咙喊开门。
玉珍，珍珍！

（玉珍从内出，手里拿着围巾，听到有人在喊，急应开门）

珍：啥人啊？

秀：是我。

珍：你是……（没有认出）

秀：玉珍，我是大阿姐！

珍：大阿姐？（想扑上去抱住姐，突然站住）哼，我只有爷娘，没有什么阿哥、阿姐。

（唱）想当初，你与上海插青谈恋爱，
爹爹、姆妈下禁令，
说道是，做做吃吃乡下人，
白脚种田难扎根。
你一意孤行离家走，
像断线风筝无音讯。

秀：（唱）玉珍啊，我本是田家长女肩上有分量，
理应该招个女婿把门庭撑。
当初我只想跳出"农"门图舒适，
不辞而别离家乡。
对不起同胞亲姊妹，

　　　　　对不起生我养我的爹和娘。
　　　　　我非但未报养育恩，
　　　　　反害他们思我想我把心伤。
　　　　　你们不计前嫌反而帮衬我，
　　　　　我们全家心明亮。
　　　　　谢谢妹妹量气大，
　　　　　谢谢妹婿好心肠。
珍：（唱）这一声谢我不敢当，
　　　　　我何时何地出手帮你忙。
　　　　　你离开家乡三十年，
　　　　　乡下城里无来往。
　　　　　就算我顾及姊妹情，
　　　　　就算我为了双亲来求你俩，
　　　　　玉珍我农村妇女少见识，
　　　　　难寻到上海啥马路啥弄堂。
　　　　　你不要转弯抹角挖苦我，
　　　　　我无功受禄心里慌。
秀：都是大姐的错。
良：（进屋）噢哟，大姐，你来了！（见大姐脸上没有笑容，对玉珍）大姐好像不开心嘛，玉珍，你气大姐了吧？
秀：没……没，是我气了妹妹。
良：好了，大姐，咱坐下来讲话。
珍：有什么好讲的，无非就是对不起啊，谢谢啊！
秀：妹妹，我……
良：（忙打圆场）好了！好了！不愉快的话不要讲了。
（杜海良又怕玉珍说大姐，想法支开她）

良：玉珍，你去准备中饭，我和大姐聊聊。（将买来的菜递给玉珍）

珍：哼！（坐着不动）

良：（轻声地）玉珍，你怎么可以这样？

珍：（大声）那你叫我怎样？她还有脸回来！

秀：玉珍，我确实没脸回来。

珍：城里人光彩！

秀：你不要笑我了！

珍：我没资格笑你，但是有理由骂侬！

（唱）骂侬玉秀黑心肠，
　　　你扪心自问想一想。
　　　当年你离家出走情可愿，
　　　自由婚姻讲得响。
　　　你追求幸福情可愿，
　　　怎可以忘记亲爷娘？
　　　上海并非千里遥，
　　　你竟然从未回家望一望。
　　　父母忧郁成了病，
　　　自谴自责说对不起你玉秀小姑娘，
　　　可怜我高中未毕业，
　　　回家挣工分，栓子充大梁。
　　　看同学高等学府求深造，
　　　我这被公认的高才生却锄头铁搭肩上扛。
　　　到后来承包土地近十亩，
　　　父母亲心急火燎瞪眼望。
　　　多亏海良好心肠，

忙里偷闲常相帮。
患难之交生恋情，
我玉珍有了如意郎。
想不到两老相继离人世，
临终前还念叨你玉秀两眼泪汪汪。
可你不念半点养育恩，
真是黑心黑肺黑肚肠。
今朝太阳从西天出，
你再上田家究竟为了哪一桩？

良：玉珍，你不要讲啦！

珍：是我不对，还是她不对？（拿起围巾）这是妈妈活着的时候，用了好几个晚上才织成的围巾，临终的时候拉着我的手说："现在我最不放心的是你姐玉秀啊！不知道她现在过得怎样，玉珍啊！你一定要想办法找到你姐，亲手把这围巾交给她，就说爸妈想她，让她抽空回家来走走、看看。"爹娘临死的时候还想着你，可是你倒好，几十年没有回来望一望。

秀：（悲痛欲绝，接过围巾）妈妈！
（唱）手捧围巾心激荡，
女儿想娘泪满眶。
娘啊娘，你灯下为我把围巾织，
针针线线情丝长。
想当初，二弟夭折两老伤透了心，
把我长女当作男儿郎。
可是我，背叛长辈离家走，
害你们两鬓早添霜。
我身不由己只怪自己太懦弱，

从未回家来探望。

到如今悔之莫及恨已晚，

娘啊娘，忤逆不孝的玉秀要遭雷打。

（声泪俱下）爸爸、妈妈，我是想来看你们的。有两次车票都买好了，是我心狠的丈夫硬拖我回去的。

良：姐姐，你不要这样！

（唱）田家来客本是喜事一桩，

（对玉珍）你为啥节外生枝把姊妹感情伤？

大姐她是有苦说不出，

我们应该好好理解多体谅。

秀：（唱）我原想找个城里好郎君，

谁想到跳出"农门"进火坑，

结婚三年还未到，

他对我就拳脚相加恶语伤，

讲我乡下人来少见识，

土里土气无"卖相"。

他自己赚三钿来要用四钿。

我却是含辛茹苦把家来撑。

阿姐的婚姻真不幸，

我，我，我，自酿苦酒自己尝。

我走……（欲离开）

良：大阿姐……（杜海良急拦下）

良：玉珍，你还不知道几年前姐夫他在一场车祸中险些伤了命，到现在还瘫在床上，姐姐她又要照顾姐夫，又要照顾孩子学习，在这种情况下，她怎能脱得开身啊！

秀：我是自作自受啊！妹妹，你就忘了我这个没有良心的姐姐吧！

(欲冲出门)

珍：(紧紧抱住玉秀) 大姐姐！

（唱）人生好像一场梦，
　　　姐姐的隐情我今天方知详。
　　　大姐，我错怪你了。

秀：妹妹！

(姐妹俩抱头痛哭)

良：哎呀，姐妹见了面应该高兴。

珍：对，对，姐姐坐，(突然想到) 唉，海良，这个情况你是怎么知道的？

良：说来也巧，有一次我送货到曹家渡，在三官堂桥正好碰见大阿姐。

秀：二十多年不见，海良倒还认得出我。

良：本来是邻居吗，从小我就叫你大姐的。

（唱）认着大姐夫，
　　　又见着亲外甥。
　　　小阁楼里把家常聊，
　　　乡下城里问情况。

秀：(唱) 从此后，海良只要来上海，
　　　总要到我屋里望一望，
　　　帮我困，解我难，
　　　雪中送炭情谊长。
　　　海良他带来家乡一片情，
　　　带来妹妹热心肠，
　　　今日登门表谢意，
　　　真心可对日月讲。

珍：大姐，你不要讲了。

秀：（接唱）从前我乡下人看不起乡下人，
　　　　　如今家乡赛天堂。

珍：（唱）亲姐姐，你错就错在目光浅，
　　　　　姐妹亲情不该论报偿。
　　　　　旧日宿怨今日清，
　　　　　我也要真心一片谢海良。
　　　　　姐姐啊！爹娘在九泉之下也心安，
　　　　　你也要调整心态，放下包袱，增强信心，展望未来，
　　　　　重新创业，夕阳也有好风光。

秀：（想到家里情况叹气）玉珍，说说容易，做做并不简单。你外甥虽说是大学本科，工作却一般，连谈女朋友也困难，唉！

良：（一想）这样，大姐姐，你们一家人全过来，我们七彩公司正需要外甥这样的人才。

珍：姐姐你回来搞后勤，还可以照顾姐夫。

秀：阿妹，妹夫，我……叫我如何感谢你们。

良：（开玩笑）姐姐，千万不要谢，刚才就为谢字差一点就弄出气来。姐妹之间互相帮忙是天经地义。

秀：好，我就不说谢了。

良：玉珍，时候不早了，肚子饿了，我们到外面去吃饭吧。

珍：好，再烧起来，中饭夜饭要两顿并一顿了。

秀：又要破费了，再说出去也要时间的。

良：哎！田园酒楼就在旁边。要是远一点自己开车，方便得很呐！

秀：你还有私家车？

珍：姐姐，五六年前我也是扶贫对象，靠政府富民工程支持。也是海良脑子活络，光几年就发展得不错。这辆北京现代是去

年年底买的。

秀：好，让我小家败气的冒牌城里人也现代现代。

珍：走啊！

（众笑，幕落）

《田家来客》荣誉证书

创作谈：

《田家来客》创下了获奖频次、奖项最多的一出小戏的纪录，不仅轻松地拿下了昆山市文艺会演一等奖，还获得了苏州市文艺会演、创作体裁文艺会演二等奖和特等奖，同时，也囊括了创作、作曲、表演、舞台置景等多个奖项。《田家来客》的剧本，还在昆山市《文笔》上全文刊载。

小戏以一个普通农家接待一个上海来客而展开故事，着力讴歌了当代农民的地位、经济翻身的幸福生活。以当年竭力跳出"农门"和留守农村的姐妹俩的不同遭遇，展示了新农村建设的美好愿景。

（徐儒勤）

看展览

（表演唱）

导演：孙明荣

主演：陆亚飞、孙明荣

简介：该表演唱用三十年前后对比手法，生动形象地展示了衣、食、住、行四个方面改革开放三十年的成果，场面活泼生动，风趣幽默，使人赏心悦目。

（音乐声中幕启：一块"改革开放三十周年成果展"展板由红布遮住，置于舞台上，面朝观众）

（一女青年饰展览讲解员，站立展板边，以下简称：讲）

（两男两女演员上）

众：（唱）光阴似箭快如飞，
　　　　改革开放三十年。
　　　　春风唤来及时雨，
　　　　暖流滋润沁心田。
　　　　祖国处处奏凯歌，
　　　　天翻地覆面貌变。
　　　　百姓天天好日子，
　　　　口嚼甘蔗心里甜。

男甲：村里举办展览会，展示改革开放三十年成果，组织村民来
　　　参观。我伲快走啊！

众：走啊！（圆场，走至展板前）

讲：各位大伯、大妈，你们是来参观展览的吧？

众：是啊，是啊！

讲：好，好。庆祝改革开放三十周年成果展览正式开幕（拉下展板外的红布）。

（展板内容为"衣"）

众：（看展板）衣——

讲：我们的展览共分"衣""食""住""行"四个部分，这是第一部分"衣"。

众：喔。

女甲：哎，哎，哎，你们看（指展板），那个小伙子的裤子——（笑）

女乙：脚馒头上补两块，屁股上贴一块。咦！这不是赵大哥你的结婚照吗？（看向男甲）

男乙：当时我们都很穷，穿得破破烂烂的，可是赵大哥穿得怎么这样光鲜漂亮啊？

男甲：嘘！（故作轻声）这里有一个秘密。

众：啥秘密？

男甲：讲就讲，反正事情已经过去三十年了，怕啥难为情。

（唱）那一天，
　　　我娘催我去相亲，
　　　我推三托四慢吞吞。

众：为啥？

男甲：（唱）为只为，
　　　身上衣裳不像样，
　　　补丁补丁叠补丁。

女甲：这倒也是的，假如是我啊，也不会嫁给你的。

男乙：这怎么办呢？

男甲：（唱）知青小王很仗义，

　　　　借套新衣穿我身。
　　　　瞒天过海把老婆讨，
　　　　　今朝解密露真情。

女甲：好啊，我要告诉老阿嫂。

男甲：她早就知道了。

众：哈哈哈……

男甲：那时候，实在没有办法，现在可好了。你们看——
　　　（指展板）
　　　　（唱）穿衣打扮追时尚，
　　　　　　红男绿女求漂亮。

众：春穿羊绒，夏换T恤，秋披风衣，冬着羽绒。

众：（唱）四季衣裳常换新，
　　　　　牌子都是响当当。

讲：大伯大妈，我们继续往前走啊。

众：走啊。

（讲解员移动展板，改变展板内容）

（展板内容为"食"）

讲：（指展板）大伯、大妈，你们还记得这些票证吗？

众：（围住展板仔细看）记得记得，怎么会忘记呢？

男甲：粮票，油票。

女乙：糖票，肉票。

女甲：布票，线票。

男乙：还有香烟票。

男甲：吃喝拉撒，样样都要票，就是上卫生间买卫生纸也
　　　要票……

众：嘻嘻嘻……

男乙：提起这些票啊——

众：怎么样？

男乙：一言难尽啊！那一年春节，我分到一张肉票，买着半斤肉。可是，我的父母、老婆、孩子都是农村户口，没有肉票。半斤肉每人分到一小块。看着我那七岁的儿子，瘦得皮包骨头，我就把我的一块肉让给他，我说："儿子，你正在长身体，需要营养，这块肉你吃吧。"可是，儿子却讲："爸爸，你一日到夜忙工作，更需要营养啊。"说着把那块肉夹到了我的碗里，我……我……（心酸难忍）

众：真是个乖孩子啊！

男乙：别提了，别提了，过去的就让它过去吧。

众：对，过去的让它过去吧。

男乙：现在好啦，物质生活大大提高。

男甲：天上飞的——

女乙：山上跑的——

男乙：洞里钻的——

女甲：海里游的——

男甲：想啥有啥，

众：要吃就吃，哈哈哈……

女乙：不过，可要当心"三高"啊！

女甲：对，要当心"三高"——

女合：（唱）营养过度血糖高，
　　　　　　油腻过多血脂高，
　　　　　　烟酒过量血压高。

女乙：还有啊——

男合：（唱）贪吃海鲜尿酸高。

男乙：是啊，生活富裕了，千万要注意身体。

男甲：对对对！

男合：（唱）粗粮杂粮不能少，
　　　　　　蔬菜水果要配套。
　　　　　　野生动物不能吃，
　　　　　　合理饮食身体好。

讲：大伯、大妈，我们继续向前看啊。

众：好，好……

（讲解员移动展板，改变展板内容）

（展板内容为"住"）

男乙：赵大哥，（指展板）那幢泥房子好像是你们家的。

男甲：有点像。

女甲：像格，像格。

男甲：不过我看也有点像孙家阿嫂（女甲）过去的那间房子。

女甲：哎，是有点像。

女乙：我看是我们家的。

男乙：哎，倒是有点像老李家的。

女甲：不像，不像，老李家是半草半瓦，结婚辰光不是你（女乙）非瓦屋不嫁。老李来了个改革。

女乙：那么究竟是——

讲：各位大伯、大妈，这草房都不是你们赵、钱、孙、李那家的，但是也差不了多少，这里本来就是棚户村嘛？

众：是啊，是啊……想当年——
　　（唱）家家住草房，
　　　　　风雨遭祸殃。
　　　　　狂风掀房顶，

　　　　　　暴雨坍泥墙，

　　　　　　客堂变鱼塘，

　　　　　　房间好莳秧。

　　　　　　老天何时休，

　　　　　　天天盼太阳。

男甲：现在好了，改革开放三十多年，从草房到瓦房，从五路头到七路头，从平房到楼房，从两层楼到三层楼，农民生活大变样，这真是——

众：芝麻花开节节高，脚踏楼梯步步升啊！

　　（唱）淀山湖水清又清，

　　　　　绿树红花掩新村，

　　　　　欧陆风情小洋楼，

　　　　　农民住进别墅群。

讲：大伯、大妈，我们快向前走啊！

众：走，快走啊！

（讲解员移动展板，改变展板内容）

（展板内容为"行"）

讲：大伯、大妈，你们看，这是一张昆山交通图。图上的公路像蜘蛛网一样，四通八达。

男甲：喏喏喏，这是苏虹路。

女甲：这是机场路。

男甲：这是新乐路。

女甲：一刻钟到青浦。

男甲：这是锦淀路。

女甲：到锦溪周庄旅游，专车专线蛮方便。

男乙：这是昆淀路。

男甲：出差昆山，半天辰光打来回。

（女乙跑至一边，哭泣）

男乙：李大嫂，您为啥哭？

男甲：李大嫂，您有啥伤心事啊？

女乙：（指地图哭）我的囡囡啊！

女甲：噢——

众：啥事体？

女甲：她一定是想起三岁夭亡的囡囡了。

男乙：这囡囡的死跟这地图有啥关系呢？

女甲：她是触景生情啊！

 （唱）那一年囡囡三岁整，
 人见人爱小精灵。
 有一天突然发高烧，
 胡言乱语昏沉沉。
 赤脚医生没奈何，
 吃不准她是什么病，
 公社医院求帮助，
 缺医少药也无能。

男甲：那就赶快送昆山医院啊。

众：对，快送昆山。

男乙：那时候没有汽车，公路不通。

男甲：那怎么办？

女甲：我们立即借了一条机帆船，开足马力上昆山。

 （唱）拔足马力用足劲，
 逆风逆水上昆城。
 水长路远速度慢，

大哭小喊急煞人。

船到昆山，囡囡已经奄奄一息。经医生诊断是急性脑炎，如果早半小时还有希望得救，可怜她小小年纪就离开了人世……

女乙：我的囡囡啊……

女甲：李大嫂，别哭，别哭了。

男乙：囡囡格娘，别哭了，现在交通发达，医术高明，囡囡那种情况再也不会重演了。

女甲：哎，你们知道吗？李大嫂接下来养了个儿子，现在已经是一个蛮像样的小老板了，去年买了小轿车。我也动员李大嫂学开车，考驾照。

女乙：真是六十岁学吹打了。

讲：大伯、大妈，今天的展览看得怎样？

众：好好好！

（唱）改革开放三十年，
　　　前后对比两重天。
　　　激流勇进不回头，
　　　小康路上永向前。

（幕落）

《看展览》获奖证书

原来如此
（小戏）

简介：老农田长林自以为高明，却在农保转社保上吃了亏，还认为自己没错，责怪村干部宣传不到位，抱怨养子不孝顺。实际上，信访干部和其养子早已帮他办妥了，就是暂时瞒着他而已。一旦挑明，"原来如此"。

地点：政府大院，信访办

人物：田长林——男，60多岁，西桥村村民（以下简称：林）

　　　田秀敏——女，35岁左右，西桥村村主任（以下简称：敏）

　　　徐明生——男，40岁不到，信访办主任（以下简称：生）

（田长林垂头丧气地上）

林：（白）唉，算拋边啦，我为啥当初就没有办农保转社保呢？现在人家头一个月就拿822元（拿出计算机算822×12），一年差不多就是一万元。三年就可以收回老本了，往后活一年就净赚一年，可我一个月才200多元，买烟也不够，小麻将更搓不起。

当初，我这个账是怎么算的，

（唱）算算吓一跳，

　　　想想真懊恼。

　　　长林我自以为是吃了亏，

　　　眼看别人欢天喜地数钞票，

　　　长根他口唱小曲还讲风凉话，

长林我一肚酸水往外冒。
想我长林人不笨,
西桥村上算头挑。
吹拉弹唱样样会,
出手还能把笔头绕。
人称我赵树理笔下的"常有理",
信访办里挂上了号。

不行,不行,我还是到政府,就讲他们当初政策讲得不透,工作做得不细。(得意)共产党不怕凶,只怕穷,现在的政府体贴穷人,他们不能不管。对,就这样!

(突然想到)哎呀,信访办徐主任这个人,办事坚持原则,和他讲话先把后门撑撑牢。(自语)用啥办法呢?

唉,怪来怪去怪我这个不孝的儿。四十八朝领回来,养到他成人,他现在的条件这样好,也不肯……

(想到对策)对,今天去政府,就告我这个不孝的儿子田巧根!(拿出计算机)让我算算清楚,把他养大,花了我多少钱。

(田秀敏上,突然看到田长林在信访办门外)

敏:长林叔,您在这里干吗?

林:田主任!(想避开)

林:瞎跑跑,瞎跑跑!

敏:(知道他想干什么)不要瞎跑了,跟我回去!

林:做啥?

敏:镇里要排个小戏《老来是个宝》,您去帮忙拉琴。(田长林不说话)放心,到时香烟、老酒钱,我会考虑的。

林:老来是个宝,我田长林老来是棵草。

敏：怎么啦？

林：你难道不知道，和我差不多年纪的人都在拿"社保"了，一个月八九百块，可我才二百多一点。

敏：噢，是这个事啊！这是您自愿的，怪也只能怪您自己。

林：是你们没把工作做到家。

敏：什么？长林叔，您怎可这样讲？当初广播里通知，公示栏里张榜，小组长挨家挨户催办，可您，一开口就是……

（唱）村里乡里是否缺钞票，

　　　　想出办法让大家掏腰包，

　　　　癞蛤蟆想吃天鹅肉，

　　　　自古以来哪有种田人拿"社保"。

林：（旁唱）我是旧习难改乱放炮，

　　　　　捐起半段就要跑，

敏：您还讲——

（唱）赊钿不及现钿好，

　　　　放在袋里最可靠。

　　　　若是心头发热盲目跟，

　　　　只怕是政策一变喊懊恼。

林：（旁唱）我目光短浅少思考，

　　　　　胡乱猜疑唱反调。

敏：（白）您东跑西跑，手里还拿个计算器，横算竖算，还讲什么——

（唱）身强力壮勿吃亏，

　　　　来日方长可以慢慢领钞票。

　　　　若是老爷身体寿限短，

　　　　岂不是将铜钿银子往水中抛！

林：（唱）我是大账不算算小账，
　　　　　到头来只好掉转枪头将自己告——
敏：现在看到别人拿钞票您后悔了，还想要上访？
林：（语塞）我……告我那不孝的儿子田巧根！
敏：（故意）噢！打官司您走错了门，应该到司法办。
林：我，我是反映情况，反映情况呀！
敏：长林叔，讲句不客气的话，您像个做爹的吗？
林：我，我怎么不像啦？
敏：您啊！
　　（唱）父子关系弄僵十八年，
　　　　　冷眼相对无欢笑。
　　　　　冰冻三尺并非一日寒，
　　　　　您可曾把病根找一找！
林：（唱）巧根不是亲生儿，
　　　　　他怎会对我贴心来照料？
敏：（唱）是您脾气古怪又自傲，
　　　　　为人处世欠地道，
　　　　　开出口来无好话，
　　　　　跑东跑西瞎胡闹。
　　　　　象牙筷上板雀丝，
　　　　　纸头写了一刀又一刀。
　　　　　巧根他脸上无光为你代受过，
　　　　　村里工作受干扰，
　　　　　今朝我倒要当面问一问，
　　　　　您究竟为啥怨天尤人打横炮！
林：（唱）反映情况提建议，

公民权利可有这一条。

敏：既然这样，那我问您——

（唱）新农村建设如春潮，
西桥试点把典型搞。
您冷眼旁观倒还罢，
却为"乱搭建"鸣冤叫屈发牢骚。
说啥，农民利益受损害，
破坏"三有工程"罪难逃。
又是写，又是跑，
老协会里好像开会作报告。

林：我不是想……

敏：（打断）好了，好了，您不要在这里瞎胡闹了，我也知道您来的目的，长林叔……快跟我回去！

林：铜钿银子掼心经，这件事一定要找徐主任解决。

敏：徐主任为你们爷俩已经做了不少工作。

林：田主任，你放心，我不会找村里麻烦。

敏：找镇里领导更不行，走，跟我回去！

林：我就是不走！

（二人推推搡搡，徐明生从办公室听到外面吵声，急喊）

生：外面吵啥？有事情到办公室来讲。

敏、林：徐主任。

生：是长林叔和田主任。

敏：喏，他又来上访了，劝都劝不住。

生：（忙制住田秀敏）这个门本来就是为老百姓开的嘛！

林：徐主任，只怪村里工作没有做好。

生：不能这样讲啊！田主任。

(唱) 信访是座连心桥,

　　　　拒人门外我怎能向群众把账来交。

　　　　有事还请照实讲,

　　　　看我明生能否为你排忧解难驱烦恼!

林: 我……我……

生: 长林叔有啥事情,到办公室坐下来慢慢说。

林: 还是徐主任客气。

敏: 有话快讲吧!

林: 我要办社保。

敏: 这不可能,您已经过了期限,再讲您当时是签了字的。

林: 主任啊,这能怪我吗?你知道我是穷光棍一条,哪里有钱交?我现在要告我那个不孝的儿子。

生: 不要急,到办公室坐下来慢慢讲。

林: 我能坐得住吗?

生: 其实为了你的事,我们当时去和你儿子沟通过几次,赡养老人的道理他懂。

林: 哼,上个星期我碰见他,话都不说。

敏: 您不能主动点?

林: 怎么?我叫他爷啊?

敏: 你……

生: 长林叔,巧根讲他虽然不是你亲生的,但你从小把他养大,他一定会负责的。

林: 负责?徐主任啊,这两天我是吃不好,睡不着,特别是看到村里老头、老太领到钞票,我心里酸啊!你想啊!这个不孝子要是给我交了,我不是也快可以领钞票了吗?徐主任啊,你一定要为我做主啊!

敏：这要问您自己！长林叔啊，是您不要他管您的事，还讲要和他一刀两断的。

林：这个我不是……（装哭）两位领导，你们一定要给我做主的。

生：不要急，让我与你儿子再联系一下。（打电话）巧根，是我呀……上次你答应给你爸办社保的事……好，再见。长林叔，你福头不错。

林：是不是他帮我补办了？

生：这是不可能的。

林：那还有啥开心的？

生：告诉你，你儿子已经将你的社保钞票交了。

林：啥？交了，你不会骗我吧！

生：不骗你的，其实巧根想等你过六十岁生日的时候，给你个惊喜。

林：我，我不是在做梦吧？（打自己，疼）是真的。

敏：您啊？这下可以放心了吧！

林：放心，放心。（感动地握着田主任的手）田主任，我……其实我是吃不着葡萄讲葡萄酸，拿不出钞票才……唉！

（唱）长林我并非吃的草，
改革开放大好形势怎会看勿到？
只叹自己怀才不遇落了伍，
还眼红别人走上了致富道。
长林我并非吃的草，
做人的道理哪又不知晓？
自以为是辨好坏，
总把事情颠个倒。

长林我并非吃的草,
夕阳西下怎会未感到?
望"保"兴叹人硬货不硬,
只好怨天尤人发牢骚。

生:(唱)人要跟着潮流跑,
都要为共建和谐把彩图描。
社会进步发展快,
父子宿怨早该消。
巧根他已经向前迈一步,
你为何不是顺驴下坡把态表?
明生我自告奋勇把线牵,
但愿你们父子重归于好。

林:好,好,徐主任,听你的,我过几天再来。

敏:(误会)啊?还来!

林:过几天叫我儿子一起来谢谢徐主任。

生:不用。

敏:好了,还不走?

林:好,我走,马上走。

生:有问题只管来,

林:不来了,再也不来了,再会。(边说边下,突又停下,喊)慢!

敏、生:(一惊,当又什么事)啊?

林:让我再算算,活到80岁、90岁、100岁分别能拿多少。(噢哟)哈……

合唱:种田人赶上好时光,
哪朝哪代有今朝好?

（幕在合唱中徐落）

《原来如此》荣誉证书

创作谈：

在沪剧小戏《原来如此》的推动下，"江苏省农村小戏创作基地"瓜熟蒂落，这是因为《原来如此》获得了最高奖项"全国农民小戏、小品文艺会演"的银穗奖（《中国文化报》报道为金穗奖），同时还被列入苏州市、区、县巡演的节目单，创下了观众之最。

《原来如此》是信访题材，落笔点是关于农保的故事，反映出的是家庭伦理关系。让一对没有血缘关系的父子，通过农保矛盾的交织，最终也能老有所依、老有所养，这歌颂了社会主义制度的优越性。

（徐儒勤）

老来想点啥

（表演唱）

导演：孙明荣

主演：童　麟、陆亚飞

简介：如今生活水平普遍提高，具体情况各不相同，心里的想法更有差异，请细细听听赵、钱、孙、李分别在想点啥。

人物：赵、钱、孙、李四位老大妈，一位电视台周记者

（幕启，在轻松、诙谐的音乐声中，四位老大妈依次上场）
赵：（韵白）我叫赵明霞，
　　　　　　今年五十八，
　　　　　　当上城里人，
　　　　　　刚好一礼拜。
钱：（韵白）我叫钱英桃，
　　　　　　六十搭搭交，
　　　　　　家务一把抓，
　　　　　　专职买汏烧。
孙：（韵白）我叫孙凤贞，
　　　　　　今年七十整，
　　　　　　儿女不在家，
　　　　　　整天看大门。
李：（韵白）我叫李云芳，
　　　　　　不管钱和粮，
　　　　　　整天乐哈哈，

　　　　　　　早把岁数忘。

众：（韵白）我们四个人，

　　　　　　　全住六号楼，

　　　　　　　在家各归各，

　　　　　　　出门一起走。

赵：喂，你们看，小区里来了一辆新闻采访车！

钱：还拿着一台摄像机。

孙：记者先生笑嘻嘻。

李：哎呀，我忘了告诉大家，今天电视台来采访伲！

赵、钱、孙：啥？

李：是真的，昨天居委会主任老张亲口讲的，喏，看啊记者来了！

周：各位大妈好，我姓周，是鹿城电视台的记者，今天来采访大家。

众：欢迎，欢迎！

周：我先问大家，现在老年人的生活过得好吗？

赵：还好。

钱：蛮好。

孙：是好。

李：真好。

众：（合唱）改革开放年代好，

　　　　　　　老年人生活有依靠。

　　　　　　　生病落痛不用愁，

　　　　　　　到了岁数不做还拿钞票。

　　　　　　　不问媳妇要，

　　　　　　　不向儿子讨，

　　　　　　　逢年过节还要掼派头，

　　　　　　第三代身上花点小钞票。

周：讲得好，讲得好，不过——

众：啥？

周：我看那面孔上都有问号！

众：噢。

赵：我的记者同志——

　　（唱）现在条件样样好，

　　　　　就是日常麻烦还勿少。

　　　　　路也勿会走。

钱、孙、李：啊，路也不会走？

赵：走路要让车子，车子勿让我。（众笑）

　　（唱）饭菜勿会烧。

钱、孙、李：啥？

赵：啥格高压锅、微波炉、电饭煲缠也缠勿清，进了厨房间倒像进了现代化格电器专卖店。

（众笑）

赵：（唱）小区高头人头杂，

　　　　　开口全是九腔十八调。

　　　　　碰出碰进面熟陌生人，

　　　　　我看还勿及伲老家好。

周：（说白）赵阿姨！

　　　　　莫要烦，莫要恼，

　　　　　大家帮侬把办法找。

众：（合唱）开开眼界换换脑，

　　　　　小康生活讲究质量好，

　　　　　乡村改革第一条，

更新观念第一条。

周：哎，哎，钱阿姨，侬在想点啥？

钱：记者同志——

（唱）"三农"政策实在好，
党中央拿伲农民当个宝。
补偿政策全到位，
还将"农保"转"社保"。
怀揣小折子，
钞票按时到。
讲起话来中气足，
困梦头里常常笑哈哈。

周：还有啥勿好的地方？

钱：（唱）现在条件样样好，
就是日常生活太枯燥。
围着锅台转，
跟着钟点跑。

赵、孙、李：老运动员，看勿出。

钱：瞎讲。

（唱）拖把抹布勿离手，
两头接送少不了，
吃罢夜饭看电视，
谁知宝贝孙女还要抢频道。

周：钱阿姨，侬的想法蛮普遍，谁来帮伊解烦恼？

赵、孙、李：（合唱）唱唱歌，跳跳舞，
社区活动真热闹。
家务事体巧安排，

　　　　　　老有所乐自己找。

周：孙阿婆，侬呢?
孙：现在的日脚还有啥讲头?
　　（唱）"富民工程"实在好，
　　　　　帮伲走上发展道。
　　　　　打工的儿子成了小老板，
　　　　　自主创业根基牢。
　　　　　买了新房子，
　　　　　老屋租租掉，
　　　　　儿子媳妇忙公司，
　　　　　我老太婆也呒不机会用钞票。
周：还有啥勿称心呢?
孙：有!
　　（唱）现在条件样样好，
　　　　　就是人到黄昏害怕老，
　　　　　住在三层楼，
　　　　　好比笼中鸟。
赵、钱、李：噢哟，金丝鸟。
孙：白头翁，
　　（唱）火车长短未看见，
　　　　　苏州上海也勿曾到，
　　　　　窗口外头望风景，
　　　　　电视机里寻逍遥。
周：孙阿婆，侬的心事大家都知道，为侬打气来撑腰。
赵、钱、李：（合唱）硬硬头皮走出去，
　　　　　　　　　　天南海北跑一跑，

　　　　　　　万里长城登一登，
　　　　　　　天涯海角拍个照。

周：李阿姨，该轮到你啦！

李：（唱）新农村，新面貌，
　　　　　　农民收入大提高，
　　　　　　种田勿交税，
　　　　　　政府贴钞票。

赵、钱、孙：历朝下来第一趟。

李：是啊！

　　（唱）晟泰新村锦辉园，
　　　　　小康生活提前到，
　　　　　勿愁吃，勿愁穿，
　　　　　看戏还勿用买戏票。

周：那侬呒不啥心事了？

李：有！

　　（唱）现在条件样样好，
　　　　　就是老头子无福去得早。
　　　　　白天笑嘻嘻，
　　　　　夜里……

赵、钱、孙：（合唱）夜里难困觉。
　　　　　　　　　看别人成双成对多开心，
　　　　　　　　　想自己形影孤单好苦恼。
　　　　　　　　　老头子啊……

周：李阿姨勿要难过。

赵、钱、孙：（合唱）勿用愁来勿用恼，
　　　　　　　　　夕阳风光无限好，

找个对象做做伴，

老树开花春色娇。

李：(难为情) 那勒讲点啥？

周：讲得好，讲得好！今天大家这番话，对我启发蛮大，我回去写篇报道，大家帮我想个题目。

众：老来想点啥。

合：(唱) 老来想点啥，

大家勿要笑，

人生必经路，

个个都会老。

《老来想点啥》荣誉证书

创作谈：

改革开放后，农村发生了翻天覆地的变化。老年人面对新生活和接踵而来的新事物有些应接不暇，《老来想点啥》展示了他们对新生活的热爱和向往。

《老来想点啥》表演妙趣横生，深受广大群众的喜爱，成为淀山湖镇文艺演出中的保留节目，曾连续演出多年。

<div style="text-align:right">（徐儒勤）</div>

一只蹄髈
（沪剧小戏）

导演：方　静（外借）

主演：周建珍、陆亚飞、王美华、陈瑞琴

简介：万三其拿着一只变了质的蹄髈到农贸市场倒扳账。找的摊主正是帮教对象汪正豪，矛盾一触即发。一个要退货，还揭老底；一个坚持只售新鲜肉，各不相让。究其原因是万三其自己家里的冰箱坏了。最后，汪正豪反倒送了万三其一只蹄髈。

时间：现代，仲夏，某日下午

地点：农贸市场一角，鲜肉类22号摊位前

人物：汪正豪——男，42岁，农贸市场"小刀手"鲜肉柜组长
　　　（以下简称：汪）
　　　万三其——男，58岁，虹桥村村民（以下简称：万）
　　　严华萍——女，36岁，农贸市场管委会主任（以下简称：严）

（幕启，汪正豪边伸懒腰边上）

汪：（唱）中觉一打倦意消，
　　　　　浑身上下来劲道。
　　　　　忙罢中市迎晚市，
　　　　　诚信换来口碑好。

　　　　　三年下来挣了一幢房,
　　　　　好运来了推勿掉。
　　唉,讲句老实闲话,像我狄种人,原来是扔掉货,哪会想到有今朝。

　　(接唱)想我过去多糟糕,
　　　　　轧上了酒肉朋友走坏道。
　　　　　出出事体有我份,
　　　　　人家吓得见我跑,
　　　　　三年牢狱苦反省。
　　　　　回来时,
　　　　　人去楼空静悄悄。
　　　　　多亏政府来挽救,
　　　　　借我三尺柜台重新创业上正道。

　　如今,我这22号摊位被评上了"文明摊位",我也当上了鲜肉柜小组长。侬勿要小看狄个小组长,肩胛上的分量还不轻,你们想想,几十只肉桩摊位,啥人卫生检疫勿过关,啥人分量勿足,价钿瞎开,出了啥问题都勿好交账。对,我要跑跑看看,一家一家关照。特别是小大块头,要盯盯紧。

(严华萍身着市场制服,手拿一只文件夹上)

严:(唱)自从那帮教对象进了市场,
　　　　华萍我肩胛上又添分量。
　　　　为稳定勇于把社会责任担,
　　　　就怕他们旧病复发把穷祸闯。
　　　　小木鱼要经常敲,
　　　　重点就在鲜肉柜,
　　　　但愿浪子回头金不换。

自主创业重新做人,

不负众人望。

汪师傅,告诉侬一个好消息,明朝电视台法制栏目要采访侬,这是采访提纲!

汪:采访我?我有啥好采访的?

严:这是镇司法所和伲市场共同推荐的,侬就不要推辞啦!

汪:严主任,我真的没做啥。

严:狄个侬就勿要谦虚了,侬的表现大家都看在眼里,要我讲!

(唱)文明摊位小组长,

大家推选有分量。

脱胎换骨自主创业成正果,

华萍我脸上也有光。

汪:我才刚刚起步,真的没啥好讲。

严:侬就按照提纲上的要求讲。汪正豪,这是一个任务!

汪:这出头露面的事情,我怕。

严:胆大点,这不光是为了侬自己,也是为了教育其他人。

(两人继续交谈。万三其手拎一只蹄髈东张西望上)

万:想想真气人,狄个老太婆——

(唱)买眼药走进石灰行,

眼睛勿好鼻头也勿灵光,

瞎猫拖只死老虫,

拎回一只臭蹄髈。

来来来,大家来闻闻看!今朝我非要寻着狄个老板,讨个说法。19号、20号、21号、22号,勿错勿错,就是狄个摊头。咦!巧极了,严主任也在此地。

严:老万爷叔,侬来买菜?

万：我不是买菜，是慕名来参观。

严：侬又讲笑话了。

万：严主任——

（唱）你们星级市场诚信商，

市里闻名外有影响，

参观的人群一批又一批，

荣誉奖牌挂满墙，

维护品牌食品安全是第一，

怎能够肉砧上出现臭蹄髈？

汪、严：臭蹄髈？

万：那闻闻，有味道格？

严：（趋前）哦，是有点，老万爷叔，侬狄只蹄髈是在啥地方买的？

万：喏，就是狄个摊位。

汪：侬讲我？

万：勿是侬是还有啥人啊？

严：（自言自语）怎会出现这样的问题？

汪：这就怪了。

汪、严：（唱）凭空出现臭蹄髈，

严：这分明是空穴来风。

汪：（来者不善）出我洋相（让我掂量）。

（唱）莫非他浑水摸鱼扳岔头？

严：（唱）莫非他借题发挥翻旧账？

万：（唱）今朝被我捏牢觔，

看他们如何来收场！

汪：（唱）身正不怕影子斜。

严：臭蹄髈里肯定有文章！

汪：（唱）我定要问清来路还我清白！

严：（搞清真相一查到底）

万：（紧追不放显我能量）

严：老万爷叔，这蹄髈肯定是廿二号摊位买的？

万：肯定，外加千真万确！严主任，我勿是翻老账，当初狄个摊位让伲外甥做勿是蛮好，侬偏偏给狄种人，结果出问题了吧？我倒要看看严主任哪能处理！

严：老万爷叔，侬放心。一经查实，以一罚十，情节严重，清除出摊。

万：当真？

严：欢迎消费者监督。

汪：老爷叔，侬能肯定讲狄只蹄髈是我这里买的？

万：否则来寻侬做啥？

汪：一天下来生意做了不少，啥等样的人我还能记得个大概。

万：勿是我来买的，是老太婆昨日到侬此地来买的。

汪：昨日，侬讲是昨日？

万：是昨日下午，22号肉桩是侬吧？

汪：22号肉桩是我勿错，但蹄髈肯定勿是我的。侬看我此地的肉多新鲜啊，无不一眼肉夹气的。

万：我讲昨日。

汪：告诉侬，我昨天下午有事体，不在做生意。

万：好啊，大家看，狄种人本性开始露出来了。

严：老万爷叔，事体未弄清楚，勿要瞎讲。

汪：侬究竟想哪能？

万：换一只。

汪：狄个是勿可能的。

万：那就退钞票。

汪：侬狄只蹄髈又不是在我此地买格，我做啥退侬钞票？

万：年纪轻轻，嘴巴倒老卵。

汪：侬到底要哪能？（气得用刀砍骨头）

万：老实告诉侬，别人怕侬，我勿怕侬！

汪：年纪狄能大，还想动拳头。

万：我……噢哟，还是个文明摊位！侬有啥个资格挂狄块牌子（顺手将文明摊位牌子扔到地上）

严：老万爷叔……

汪：侬？（正好手里的刀没放下）

严：汪正豪！

万：大家看啊，老古闲话讲得一点勿错，狗改勿了吃屎，山上下来的人阿有好货？

汪：好，我就再坏一次。

严：汪正豪，放手。

万：严主任，杀人啦！

汪：侬再闹呀！

严：老爷叔，侬哪能好出口伤人？

万：外头瞎叫我啥"万三句"，其实我的闲话句句有道理。严主任，勿要让一只老鼠坏了一锅汤。

严：老万爷叔，侬不要门缝里看人，拿人看扁了。

万：严主任，我伲是一个村的，我提醒侬，勿要倒在狄种人手里。

汪：侬是吃准我了。

万：狗改不了吃屎。

汪：严主任我不怪别人，啥人叫我有勿光彩的过去呢？

严：汪正豪，勿要狄能想。

汪：（唱）想我昨天人形鬼模样，

糊里糊涂噩梦一场。

一只脚险上黑道船，

一只脚与混混为伍不认爹和娘。

想的是不劳而获，

谋的是一夜能把老板当。

粪担挑过尝咸淡，

人多堆里去轧闹猛。

开口喉咙粗，

出手就相打。

一场混战闯下了弥天大祸，

三年官司刻下了历史账，

懊悔已经来勿及。

刑满回家前程路茫茫，

但喜得——

社会没有嫌弃我，

司法所带我矫正心理向前望；

商城伸出援助手，

借我摊位，安排工作，重新把业创。

三年下来收获大，

人财两得家庭旺，

妻子与我喜复婚，

儿子考上大学堂。

三尺柜台接通了希望路，

从此后定当发奋，重写人生新篇章。

　　　　正豪我感恩尚且来勿及，
　　　　　怎敢忘记昨天旧病，复发把道义伤？
严：（唱）听了正豪一番话，
　　　　华萍我疙瘩解开把心放。
　　　　忘记昨天不应该，
　　　　更要振作精神把前程想。
　　　　商城是经济发展的晴雨表，
　　　　商城是和谐社会的文明商，
　　　　但愿侬牢记诚信为大众，
　　　　守住食品卫生安全岗，
　　　　为星级市场添光彩，
　　　　为社会文明做榜样，
　　　　受点委屈勿要紧，
　　　　让人一寸又何妨！
汪：让人一寸又何妨！（顺手拿起肉案上的一只蹄髈）老爷叔，狄只蹄髈侬拿去。
严：慢！老爷叔，侬要搞搞清爽，是啥人的事体就是啥人的事体，我伲一定会追查到底。
万：这，这，我倒有点吃勿准了，我要再问问老太婆。（打手机）啥，老太婆，侬再想想，昨天侬究竟是在哪个肉桩买的？到底是勿是22号？啥格，反正两个号码是一样的？啥格，靠东面？嗯，人勿长，块头蛮大。
严：哦，是33号。
汪：小大块头。
万：狄个死老太婆，勿是想想清爽，33号当仔22号，害得我……
严：勿管是33号还是22号，哪一只摊头出了问题都要弄清爽。

万：对对，反正狄只蹄髈有问题勿假。

严：走，我伲去寻小大块头。

（万三其手机响）

汪：老爷叔，侬的手机响了。

万：（接手机）我在市场，啥格，啥格，侬再讲一遍。

严：究竟是 33 号还是 22 号？

万：对勿起，对勿起，我回去了。

严：慢，慢，事体弄弄清爽，这也是对我伲商城工作的支持。

万：是……是……冰箱坏脱了，勿但蹄髈走了味，其他小菜也掼脱了。

严：原来是狄能。

汪：狄个"老头子"啊。

万：汪师傅，今朝狄桩事体是我不对。只怪我火气太大，事体没有弄清爽，还出口伤人，侬千万不要往心里去。我对不起你，向侬赔礼道歉。

汪：老爷叔千万不要狄能，也要怪我没有耐心。

严：要我看，今朝狄桩事体提醒提醒大家也好，食品卫生一点也勿能含糊。

汪：对，对！

万：严主任，只怪我岁数大着点，扛起半段就跑，还掼脱牌子，现在我要拿伊挂起来。

严：好，我们一起挂！

汪：老爷叔，狄只蹄髈拿去。

万：难为情煞着……

幕后唱：风雨过后艳阳天，

　　　　三尺柜台一只蹄髈，

唱新篇。

《一只蹄髈》荣誉证书

创作谈：

这是一个根据真实案例编写的沪剧小戏，反映的是地方政府和有关部门对劳释人员的矫正工作取得了积极的社会效果。

小戏通过一只蹄髈的误会，反映出一个劳释人员从最初的迷惘、失落，到重新回归社会，重新受到人们的尊重的故事。政府对劳释人员没有歧视，而是积极帮助，多方矫正。做人做事，首要的是诚信，诚信也是劳释人员回归社会的前提。

此剧演出后，社会影响明显，多次被政府部门推荐演出。小戏的主人公原型也得到了鼓舞，成为市场经营的诚信摊主。

（徐儒勤）

金家庄出灯

(表演唱)

导演：(外聘导演)
主演：童　麟、孙明荣

表演人：若干，有男有女，有老有少
形　式：舞蹈、戏曲、快板
道　具：灯

(播放喜庆音乐、鞭炮声，一男一女从两侧上)
男：出灯了，出灯了！
女：大家快来看啊！
男声合唱：喜出灯，一份心意一盏灯。
女声合唱：元宵节，村头巷尾灯连灯。
男声合唱：喜出灯，一份期盼一排灯。
女声合唱：人欢笑，欣逢盛世亮前程。
男唱：今年出灯翻花样。
女唱：人欢灯耀意境深。
男声合唱：顾朱人家前面引路出头灯。
女声合唱：乡风民俗一代一代来传承。
男(快板)：说出灯，道出灯，
　　　　　金家庄出灯风气盛。
　　　　　好看的莫过是走马灯，
　　　　　有趣的要数八仙灯。
女(快板)：还有那，

　　　　　　燃草柴，烧田埂，
　　　　　　讨口彩，驱鬼神，
　　　　　　灯火闪耀连星月，
　　　　　　祈求来年好收成。
男（快板）：说出灯，道出灯，
　　　　　　如今出灯成旧闻。
　　　　　　顾家出点子，
　　　　　　朱家来扎灯，
　　　　　　顾朱人家村里村外手联手，
　　　　　　点亮了改革开放发展灯。
男生合唱：二排灯，戏曲文化灯。
女声合唱：戏曲文化灯，
　　　　　　文化亮镇道理深，
　　　　　　戏曲之乡枝繁叶茂，
　　　　　　乡镇品牌靠人文。
男唱："浅水湾"里故事多，
　　　　"三农"题材扎深根。
女唱：土地芬芳出精品，
　　　　农村小戏更丰盛。
丙唱：写生活，演新人。
女声合唱：服务群众化矛盾。
丁唱：唱和谐，树精神。
女声合唱：文化品牌大写的镇。
男声合唱：三排灯，生态文明灯。
女声合唱：生态文明灯，
　　　　　　生态立镇意义深远为子孙，

蓝天碧水大地绿,
稳步发展有资本。

(接口快板)

女:环境特别美。

男:瓜果特别甜。

女:稻米无公害。

男:人居最相宜。

女:绿化连成片。

男:花草最有名。

合:优质黄桃,
水嫩玉米,
淀山湖水产——

男:这个还是让我来讲,那听好!

(快板)度城蟹,出度城,
蟹中精品赛阳澄。
清水虾肥身价高,
鲑鱼本是湖中珍,
彭家簖里鳗鲡大,
湖里"白水"肉细嫩,
野乌鲏来虽凶狠,
氽起爆鱼却是香喷喷;
翘嘴黄鳝塘里鱼,
昂刺鱼摇身一变等级升。

女:淀山湖水产特丰富!

男声合唱:四排灯,发展创新灯,

女声合唱:发展创新灯,

科技强镇引领发展新一轮。

转型升级步子大，

快马扬鞭登新程。

男声合唱：五排灯，社会保障灯，

女声合唱：社会保障灯，

新农村、新社区，

载歌载舞感党恩。

男声合唱：从前出灯是祈盼好年景。

女声合唱：今朝出灯是日脚好过心里顺。

男：男女老少来看灯。

女：淀山湖畔灯连灯。

合唱：来年再看人民幸福、社会和谐新出灯。

《金家庄出灯》获奖证书

创作谈：

这是一个大型的民俗歌舞节目，唱、念、说、舞俱全，表现出传统民俗文化"出灯"的喜庆、热闹而有趣的生活场景。舞蹈由苏州歌舞团老师协助编排。此剧一度成为淀山湖镇的特色保留节目，连续四年参加昆山市闹元宵文艺表演。2012年，获苏州市文艺会演二等奖。

<div align="right">（徐儒勤）</div>

请 客

<div align="center">（沪剧小戏）</div>

主演： 童　麟、孙明荣、陆亚飞

简介： 从前的"老抠"，今日"咸鱼翻身"，请客，以扬眉吐气。第一次请的却是以往的情敌。当初的"青梅竹马"跟了拥有购粮证、煤球卡的"老大哥"。

人物：田志宏（以下简称：田）
　　　龚为强（以下简称：龚）
　　　老板娘（以下简称：娘）

娘：阿桂，啥辰光啦，十点已经敲过，两条鱼杀一杀，肚皮里弄得清爽点，还有……（手机响，接手机）您好，"得意楼"饭店，侬是？哦，是老田爷叔，侬讲位子还有哇，有，有，侬来嘛，没有我也要搭侬轧一桌出来的。侬请啥人啦？西横头小木匠，哦……好格……好格，哎呀，伊拉两家头是几十年格老冤家呀，伊拉两家头碰勒一道，勿是吵就是闹，弄勿好还会拔拳头相打。噢哟，真是三年勿接客，弄着个"弯喇叭"咿呀。

(唱) 他是有名的死"老抠",
　　　铜钿眼里蹿跟头,
　　　拔根香烟像金条,
　　　请客吃饭好像牵条牛。
　　　今朝请客,
　　　莫非是场鸿门宴,
　　　寻事出气要坏我"得意楼"。
　　勿来是,我得留个心眼。台子凳子摜不坏格,盆子碗在……对,碗盆汤碟统统换成塑料的。阿贵,碗盆汤碟统统换成塑料的。

(田志宏上,他从怀里掏出个小红本,用手指一弹)

田：哈哈……做梦也勿曾想着农民退休拿"劳保",那大家猜,我拿着第一个号头工资,想到的第一桩事体是啥?请客!

　　(唱) 勿请姑,勿请舅,
　　　也勿请隔壁邻舍好朋友,
　　　单请那耿耿于怀从无来往,
　　　几十年前的冤家老对头!
　　奇怪哇,一个人有了钞票,精神面貌两样的,腰板也硬了,狄个喉咙也就粗了,老板娘——

(老板娘应声而上)

娘：噢哟,是老田爷叔,侬刚刚来电话,一歇歇人到了。老田爷叔,侬是很节约来些,今早哪能想着请客啰?

田：啥闲话,阿是我额头上写字格,专门吃别人?

娘：勿勿,我是讲勿年勿节的哪能想着请起客来。

田：闲话少讲,菜单。

娘：(递过菜单) 随意小酌,丰俭自便。

田：今朝要上点档次。

娘：侬勿要吓我，小饭店。

田：老板娘，侬听好——

（唱）先上冷盘后热炒，

菜名我来报侬记好，

冷盘熏鱼醋花生，

海舌肚片加凤爪。

热炒第一菜响油鳝丝来大盆，

淀山湖的特色菜红烧鳗鲡不可少，

清蒸"白水"来一条，

外加贡鹅大肠煲，

时令蔬菜挑二只，

主食最好大阿姐馄饨侬自己包，

老酒要上狄个糊……糊……

对，糊涂仙，

老板娘，千万勿要为我省钞票！

娘：老爷叔——

（唱）莫非是彩票中了头等奖，

还是一脚踢到一个大元宝？

田：（接唱）中的是改革开放奖，

得的是社会保障大红包。

娘：有道理，我讲老田爷叔，照狄能讲，侬应该请请书记、主任。

田：老板娘，侬又不是不晓得领导的马屁我从来勿拍。老板娘，现在大家都在行啥同学聚会、朋友聚会，我嘛就来个冤家碰头，侬讲阿有意思？

娘：创新、创新，老田爷叔，就二号桌，我去配菜。（下）

（龚为强手拎一瓶老酒上）

龚：（唱）电话邀，上门请，
　　　　还赶时髦发短信，
　　　　我为强也想举杯化恩怨，
　　　　正好借此机会，
　　　　带上一瓶好酒为真情。
　　　　阿三我来了！

田：够朋友，大佬倌，来就来吧，怎么还带瓶老酒？怎么，生怕我请不起？

龚：勿，勿，酒是伲女婿买来的，平常舍勿得喝，放了好几年了。今朝让伲老弟兄俩好好尝尝味道。

田：好的，坐。

龚：坐。

田：侬请上座。

龚：侬请上座。

田：工人老大哥，侬上座。

龚：农民伯伯，侬上座。

田：今朝是我做东，还是侬请客？坐。

（老板娘端菜上）

娘：冷盘上来了，油炸花生米，香拌海蜇皮，翡翠乳黄瓜，白切青肚片，那先咪起来。

龚：狄个冷盘清爽来。

田：（捏一粒花生米放在嘴里）香，香，工人老大哥，记得六几年的辰光，侬从上海带一包花生米回来，我馋得来直流口水，那味道至今还勿没忘记。

龚：花生米算啥，现在想吃啥就有啥，就说这个酒以前时候看都

看不到。

娘：啊！五粮液，价格上千，那是在壮我门面啊！我来替那倒酒。

（转身对龚）姨父啊，侬真格拎不清。

田：来，喝酒！

龚：（手捂酒杯）慢，不明不白的酒我是不吃的，侬先讲讲清爽，今朝为啥要请客？

田：一句闲话，开心！

（唱）咸鱼翻了身，

农字出了头，

六十年风水轮流转，

当年的阿乡挺起腰杆抬起头。

龚：怪不得，今朝侬狄能神气！

田：（接唱）中央的胳膊朝农民弯，

政府的钞票朝农村投，

红头文件第一号，

"三农"的位置放在最前头。

五大保障全方位，

三卡在手从此再无后顾忧。

心里喜，口袋鼓，

潇洒一番老弟兄快活"得意楼"。

龚：好，这酒我喝！

田：吃，吃！

龚：慢，慢，我有闲话要讲。

田：又怎么啦？

龚：今朝喝酒，我伲来个约法三章。

田：约法三章？

龚：一、讲开心话，喝惬意酒；二、过去的事体不提；三、不愉快的事体不讲。如果……啥人违反……

田：罚酒！

龚：好，罚酒！

（老板娘端菜上）

娘：勿罚哉，"得意楼"的招牌菜红烧鳗鲡来了那尝尝，小姨父今朝侬要好好敬敬老田爷叔。（下）

龚：（又端起酒杯）好格，我还是自罚一杯。

田：这是为啥？

龚：（唱）不是冤家不碰头，
今朝有缘重聚首。
老哥我心中有块病，
当年的一句戏言过了头。
说啥居民户口就是硬，
到东到西勿用愁；
说啥农民翻身无时日，
除非是太阳出西头。

田：还有呢！

（唱）星梅本是我青梅竹马好朋友，
你却是软硬兼施将她来抢走，
凭着居民户口、煤球卡，
硬是压着兄弟我一头，
心里越想越是气。

（田志宏转身佯装动手）
恨不得打侬二记才解愁！

（老板娘复上）

娘：几十年的事情哉，还去说它做啥呀？

龚：阿芳，勿没事体。

娘：勿没啥……勿没啥，吃菜呀，狄只贡鹅煲很新鲜的。

龚：兄弟啊，侬违规了，罚酒！

田：这头是侬先起的。

龚：我勿是已经自罚一杯了嘛。

田：好啊，侬上当了，喝……真是"乡乖"勿及"市聪"。

龚：以后外头坏闲话少讲点。

田：侬背后少戳戳壁脚。

龚：（苦笑）蝗虫欺蛤蟆。

田：（调侃）芦席地皮上差不多。

龚：兄弟，

（唱）水往低处流，

人往高处走。

那个年代种田苦，

谁不想跳出农门把前程求。

侬苦守田埂倒也罢，

为啥拖人下水把苦受。

人各有志休勉强，

何必穷极生疯窝里斗。

缺滋少味苦日脚，

凄风苦雨难回首，

但愿喝了这杯酒，

你我握手言和向前走！

田：干！

龚：来，干！

(老板娘端菜上)

娘：(抢酒杯) 小姨父，阿姨来电话了，叫侬少喝点！小阿姨还讲，有桩事体叫你和老田爷叔通通气。

龚：啥事体？

娘：小阿姨讲，侬晓得格。

田：啥事体？阿芳，叫那小阿姨一道来！

龚：阿三，侬又在想啥滑头？

娘：一把年纪了，吃菜，吃菜。

田：对，菜勿够添。

龚：吃不掉也是浪费。

田：去拿啊，哪能，怕我付勿起钞票。(拿出皮夹子)

娘：红凝村出来的人就是牛。

田：这就对了，工人老大哥，干！

龚：干！

田：老大哥，我心里明白，人家讲我抠，讲我小气，讲我勿没花头，其实……(酒醉样)

龚：理解，理解，侬今朝这顿酒，勿就是为了替自己证明。

田：也勿完全是，现在我就想讲讲心里话。

龚：侬讲，侬讲。

田：不过，又要讲着老底子。

龚：勿没关系。

田：这酒？

龚：现在进入自由发挥阶段。

田：我讲了——

 (唱) 三杯下肚热溜溜，

 闲话涌到嗓门口。

想当初,你凭居民户口进了厂,

我还是农字缠身修地球,

铁搭柄打勿过煤球卡,

情场失意,差一眼麻绳悬梁头,

怎想到不惑之年赶上好时光。

改革开放前程多锦绣,

女儿、女婿圆了老板梦,

种粮大户儿子、媳妇当代农民有派头,

花苑小区迎来了新住户,

老田我享受"劳保",小日子过得笃悠悠。

田:老了开心那叫真开心。

龚:是啊!

(唱)老龚家虽说不如田家厚,

吃用开销也不愁。

老板虽然未做成,

儿子生意却有了好兆头。

破房陋屋虽然条件差,

但是老街开发,

好比是,文化产业送到家门口。

我还有一笔无形资产侬勿知道,

三年五载价值一幢楼。

田:是啥?

龚:票证收藏加集邮。

田:我信,我信,照侬能讲,我这农民伯伯又吃瘪哉。

龚:侬误会了,我的意思是,大家都有了好奔头,兄弟!

(唱)欣逢盛世赶上好年头,

　　　　　你我共把改革成果来享受。

田：（接唱）乡村都市城镇化，
　　　　　农民居民手挽手。

龚：（接唱）不再争。

田：（接唱）不再斗。

合唱：握手言和更求精神更富有！

龚：喝！

田：喝！

龚：阿芳，买单！

（老板娘应上，龚为强示意会钞）

田：啥闲话，我请客侬"买单"，看勿起兄弟？

龚：勿，勿……我勿是讲了，龚家的潜力大着呢。

田：至少侬现在还不如我，我嘛，除了吃穿，手里还多一套房子，
　　一出手就是几十万！

龚：阿芳，听姨父的，你来。（耳语）

娘：（笑）有狄个事体。

田：那俩在嘀咕点啥？

娘：老田爷叔，告诉侬，伲姨父的孙女在追那孙子。

田：啥？有狄种好事体啊！今朝狄顿酒，更加应该我来请了。

龚：还是我来请。

田：我请！

娘：这顿饭我"得意楼"来。

龚、田：为的啥？

娘：（倒酒）冤家变亲家，和谐你我他，那开心，我也开心。来，
　　我敬那一杯！

田：喝！

龚：干！

(龚为强、田志宏二人摇摇晃晃，笑声连连)

幕后唱：举杯化恩怨，

　　　　畅饮同心酒。

《请客》荣誉证书

创作谈：

这是一部被专家认为题材过时的作品，其实不然，演出效果非常好。观众不但接受，而且赞不绝口，因为通过这出小戏唤起了对过往年代某些现象的追忆，也反映出农村、农民的地位和生活产生的巨大变化：当年的"阿公"挺起腰杆走上了小康大道。

小戏通过一个"老抠"请一位工人老大哥吃饭，释放的是扬眉吐气，把所谓农村户口、城市户口的差距进行了不同的演绎，只有褒，没有贬。《请客》"得意楼"走出了共同致富的好兄弟。

《请客》在昆山、苏州两地会演中，分别获二等奖、一等奖。

(徐儒勤)

淀山湖畔唱"三宝"

（表演唱）

导演：张克勤（外请）
主演：孙明荣、童　麟

表演人：3个姑娘；3个小伙；9—15个小朋友，分为三组
道　具：大米、玉米、黄桃，拟人化面具或形似服饰

(三男三女在轻快的农家乐声中上)

合唱：天也美，地也好，
　　　天美地好人欢笑。
　　　人欢笑，农家乐，
　　　亮开嗓门，唱起新歌谣。
　　　（板）产业结构调整，
　　　　　科技含量提高，
　　　　　注重开拓创新，
　　　　　农村更换面貌。
　　　（接唱）淀山湖美，淀山湖好，
　　　　　　淀山湖畔出"三宝"。

女甲：哎哎哎——，昆山嘛有"三宝"：昆石、琼花、并蒂莲，
　　　淀山湖也有"三宝"啊？

男甲：你勿晓得吧？昆山"三宝"是观赏的，淀山湖的"三宝"
　　　啊，全是吃的！

女乙：噢？是哪能"三宝"啊？

男乙：我告诉你吧，淀山湖的"三宝"是——

男丙、女丙：哎，慢点，慢点，我们一样一样请出场！

（大米组小朋友上）

大米组：（唱）民以食为天，

　　　　　　　我为粮中宝，

　　　　　　　香糯爽又凝，

　　　　　　　本土第一号。

女甲：大米！哈哈哈，真格是淀山湖的宝啊！

合唱：为生活添色彩，

　　　　为百姓送欢笑。

男乙：噢哟，又来了！

（玉米组小朋友上）

玉米组：（唱）白玉细嫩身，

　　　　　　　我为园中俏，

　　　　　　　别看个儿小，

　　　　　　　专对嘴巴刁。

女乙：玉米！灵灵灵，的确是淀山湖的宝啊！

合唱：为生活添色彩，

　　　　为百姓送欢笑。

男丙：快点看，快点看——那是啥格"宝"啊？

（黄桃组小朋友上）

黄桃组：（唱）不说也知道，

　　　　　　　淀甜黄桃妙，

　　　　　　　缺点就一个——

男丙：啥格缺点？

黄桃组：糖分已超标。

众：哈哈……

女丙：黄桃！赞赞赞，不愧是淀山湖的宝啊！

合唱：为生活添色彩，

　　　为百姓送欢笑。

大米组：（韵白）淀山湖大米就是好，

　　　　　　　营养全面又环保。

　　　　　　　一比方知米中贵，

　　　　　　　细品更觉盘中娇。

　　　　　　　进超市，当礼包，

　　　　　　　街头市面难买到。

　　　　　　　白饭白粥也养人，

　　　　　　　儿童成长少不了。

玉米组：（韵白）又当瓜果又当饱，

　　　　　　　休闲食品蛮难找。

　　　　　　　淀佳玉米玲珑棒，

　　　　　　　大人小孩都喜好。

　　　　　　　走门路，发短信，

　　　　　　　苏州、上海托人搞。

　　　　　　　生态园里遇常客，

　　　　　　　货未到手先付钞。

黄桃组：（韵白）细皮嫩肉蜜汁泡，

　　　　　　　清新鲜美口感好。

　　　　　　　尝新还需早联络，

　　　　　　　免得到时口水掉。

　　　　　　　淀甜黄桃果中珍，

　　　　　　　物稀为贵身价高。

　　　　　　　记住产地淀山湖，

瞪大眼睛防假冒。

合唱：淀山湖美，淀山湖好，
　　　淀山湖畔唱"三宝"。

大米组：示范镇。

玉米组：生态镇。

黄桃组：特色镇。

合：淀山湖欢迎大家！

女甲：游客到——

女乙：迎宾！

黄桃组：我长得最漂亮，应该排在第一。

玉米组：我的身材最好，也应该排在第一。

大米组：大米大米，我是老大，我要排在第一！

女丙：勿要争了，都是宝，来，一字排开，迎宾！

合唱：淀山湖美，淀山湖好，
　　　天美地好人欢笑。
　　　人欢笑，农家乐，
　　　亮开嗓门唱"三宝"。

创作谈：淀山湖"三宝"是文化、旅游、产业的最佳结合。该表演唱语言幽默，让人愉悦。黄桃又大又甜，缺点只有——糖分已超标，人还是喜欢甜的多；玉米专对嘴巴刁的人；大米，白粥白饭也养人。

《淀山湖畔唱"三宝"》获奖证书

碰 撞

(沪剧小戏)

简介：公司白领于开阳立功受奖，把3万元奖金移作阿姐的还款，垫补爱妻买车缺额。不想，阿姐上门还款，这一举两得的美丽谎言很快被揭穿。本地人与外地人、穷与富通过心灵的碰撞，摩擦出爱的火花。小戏通过外地小伙子替姐还债而编造的一个谎言，演绎出相互信任、相互帮助的动人故事。

时间：现代，一个暖冬的傍晚

地点：吴家客厅

人物：于开阳——男，33岁，卓越电子有限公司员工（以下简称：阳）

吴晓春——女，30岁，某农贸市场管理人员、于开阳妻（以下简称：春）

于开红——女，40岁，某农贸市场个体工商户、于开阳姐（以下简称：红）

(幕启，在诙谐的音乐声中，吴晓春系着围腰上)

春：买啥样子的车呢？日本丰田30万元，30万元加上税收，上路35万元，35万元……哼，日本的东西我不喜欢。QQ小巧玲珑，经济实惠，到辰光我们小姐妹组成一支车队出去，不要太威风哦。奔驰、宝马、奥迪加上我的QQ，嘟嘟……哎呀，不行的，我的小姐妹们要笑我的呀。现代，加上税收上路15万元，哎，现代是韩国货，省油。对，就现代！

(于开阳肩搭挎包，手拎水果袋，喜滋滋地上)

阳：(唱) 开口哼小调，
　　　　张嘴就想笑，
　　　　职场沉浮今朝峰回路转，
　　　　提职加薪又得了个万元大红包。

　　阿春——

春：任务完成啦？

阳：(喜形于色) 岂止是完成，我啊——

春：慢慢较，慢慢较！让我看看侬！

阳：哪能啦？

春：(唱) 面孔上写着喜，
　　　　眼睛里放出笑，
　　　　开阳你莫非有啥高兴事，
　　　　赶快向老婆来报告！

阳：阿春，我先替侬纠正一下，叫于总！

春：于总？

阳：对，从今朝开始，我就是卓越电子有限公司的副总经理兼技术总监。从下个月开始，月薪加到8000元。

春：(亲昵地抱住于开阳) 我早就讲过，于开阳是最优秀的！当然了，我的眼光也不错，山沟里飞出金凤凰，我找着一个好老公。

阳：今朝，老板亲自开车送我到屋里。我告诉伊，软件开发，我已瞄准了下一个目标，老板听了不要太高兴哦！

春：真的？

阳：阿春，我俚买车子的计划是不是应该提前了？

春：侬勿是讲还缺着二钿？

(于开阳从包里掏出一个大红包)

春：狄个？

阳：3万元……想勿到吧，是伲阿姐还的。对了，阿姐还特别关照我要搭侬打个招呼，伊讲拖仔二三年了，勿好意思。

春：勿对啊，据我所知，阿姐的小店正想扩建，手头正缺钞票，伊哪能有钞票还给我伲呢？

阳：阿姐的脾气侬也晓得的，欠别人的钞票困勿着觉。

春：我明白了，侬去讨个？

阳：哦，没有呀，是阿姐——

春：（突然变色）开阳，侬！

阳：我哪能啦？

春：真的勿明白，前二天，我伲讲起买车子的事体，我讲还缺二钿，侬就去向阿姐讨了是哇？侬啊……

（唱）让我尴尬，出我洋相，

如此损人不应当。

晓春我也是个有义人，

怎能够不顾亲情催讨账？

阳：（唱）借钱还债天经又地义，

缘何惹得你肝火旺？

开阳打小就内向，

怎会绷起面孔硬肚肠？

春：也许勿会明讲。

阳：压根儿我就是未讲。

春：那就是转弯抹角提示。

阳：我还缺少那道行。

春：那我问你，这3万元钱是怎么一回事？

阳：（一惊，又故作轻松）阿姐主动还的，这过程嘛就是阿姐打

电话，让我过去一趟，给我 3 万元钱让我带回来，还特意关照。

春：装，继续给我装下去。

阳：事体本来就是这样，侬又何必多想？

春：（口气温和下来）其实，侬的心思我明白。

阳：（旁白）难道，伊格眼睛是 CT？

春：我伲结婚都好几年了，侬的脾气我还勿了解？开阳，勿是我讲侬，

 （唱）为自尊侬勿该图一时之快，
 却不知晓春心里怎么想。
 借债还钱本是平常事，
 你哪能够再背着晓春乘人之危把情伤？
 阿姐他一路走来勿容易，
 弱女子硬是抱守残缺顶大梁。
 丈夫患病，婆母有智障，
 贫困交加全凭精神撑。
 为人妇阿姐她无悔尽妻责，
 做小辈阿姐她小心翼翼侍奉娘。

阳：（接唱）为小弟南下打工，
 助我圆了大学梦。
 重亲情省吃俭用，
 帮我续写人生新篇章。

春：（接唱）十八年来如一日，
 赔上青春苦撑硬挺勇担当。
 一曲好人歌，
 阿姐的事迹已经上了网，

　　　　　我等敬仰尚且来不及，
　　　　　怎能够冷眼旁观帮倒忙！
阳：（旁唱）听了晓春一番话，
　　　　　讲得我荡气回肠！
　　　　　想当然度君腹，
　　　　　开阳我羞愧难当，
　　　　　只怪我为人做事太敏感，
　　　　　怎晓得阿春她心胸更坦荡？
　　　　　相敬如宾少激情，
　　　　　思想碰撞方见火花亮。
　　　　　更知姐姐亲，妻子爱，
　　　　　有容乃大，生活才能充满阳光。
阳：阿春，侬讲得勿错，作为一个来自穷山沟的外乡人，我确实有点自卑，处处小心、事事谨慎，今天我算明白了，阿春，是我想歪了。
春：本来就不应该狄能想，侬名为上门女婿，其实并没有什么两样。既然我伲天南海北有缘走到一起，就应该坦诚相待。
阳：阿春，侬讲得太好了，都说昆山这个地方好，其实人更好，开放、包容。（于开阳拿起桌上红包）阿春，这3万块洋钿？
春：那还用讲，哪里来哪里去。
阳：还给阿姐？
春：（笑了笑）嗯。
阳：啥辰光去？
春：就现在。
（于开红肩背挎包，手拎一袋水果上）
红：不要去了，我来了。

春：阿姐。

阳：(慌了神) 阿姐，侬怎么来啦？(旁白) 早勿来，晚勿来。

春：有侬狄能问的吗？

阳：(把于开红拉到一边，挤眉弄眼) 也真是的，这么点事还不托兄弟。

红：侬讲啥啦？阿春，其实我早该来了，只是店里忙抽勿不开身。

春：阿姐，今朝是个好日脚，那兄弟提职加薪，侬坐，我去给侬泡茶。

红：自己人客气的啥啦，我今早是特地来还……

阳：哎……还要咖啡，阿姐喜欢咖啡的……噢哟，阿姐，侬哪能早不来晚不来，现在来啦？

红：我嘛是来还钞票的呀。

阳：哎呀，阿姐侬哪能今早来还钞票？狄个钞票今早不好还格呀？

红：侬讲啥啦？狄个好借嘛好还，再借嘛不难。

阳：噢哟，阿姐哎……

春：阿姐，来吃茶，阿姐我好长辰光没有看到侬，今早看上去侬格气色好来！

红：真格。

　　(唱) 风雨过去艳阳天，
　　　　开红我重启人生写新篇。
　　　　自主创业有了好兆头，
　　　　家庭平安再苦也是甜。
　　　　老公的病灶已消除，
　　　　婆母耳聪目明精神赛从前，
　　　　儿子进了省城好学校，
　　　　我也成了公众人物露了脸。

春：好人自有好报。

红：我粗略地算了算，估计今年除去开销还好净得进账 10 万元。

春：真格，阿姐，侬真了不起！

红：我有啥个了不起啦？阿姐有今朝还不是靠侬两个帮忙，所以我今早特地来还那个 3 万元。

春：（旁唱）这一幕我看不懂，
　　　　　　为啥姐弟同时把钱还？

阳：（旁唱）这一幕弄巧反成拙，
　　　　　　如何解释怎过关。

红：（旁唱）这一幕究竟演的哪一出，
　　　　　　让我大眼瞪小眼。

春：（旁唱）开阳他讲话有些不自然，
　　　　　　为啥凭空多出 3 万来。

阳：（旁唱）阿姐她早不来晚不来，
　　　　　　弄得我尴尬难下台。

红：（旁唱）开阳紧张晓春呆，
　　　　　　莫非是有啥隐情难公开？

春：（旁唱）我要弄清原委。

红：（旁唱）我要弄个明白。

阳：（接唱）我要老实交代，
　　　　　　敞开心扉说出爱。

红：开阳，这个是怎样一回事体？

春：开阳，这个究竟是哪能一回事体？

阳：我……

春：侬讲呀！

阳：好，我讲，狄个 3 万元……

（唱）勿是天上掉，也勿是地上长，
是开阳奋发贡献企业受重奖。
3万元沉甸甸，挂在胸口心发烫。
想我开阳能有今朝日，
全靠姐姐苦撑壮脊梁。
姐姐待我恩重如山啊，
又当爹来又当娘，
含辛茹苦把我抚养成人，
又牺牲自我，
只身南下为我把道路趟。
滴水难报涌泉，
感恩又岂能当作山歌唱？
阿姐向来不求人，
只可惜人硬货不硬。
自主创业困难多，
阿姐她定然会为陈年欠债愁断肝肠。
这3万元，
让我萌发了替姐还债的愿望。
怎想到事与愿违，
误解了阿春爱妻，
又伤了姐姐的自尊和自爱。
穷亲弱戚顾虑多，
倒插门的女婿更恐慌，
我是有苦难言，
只好出此下策说了谎。

春：开阳——

（唱）侬是，侬是晓春的脊、晓春的梁，
　　　吴家对侬不设防。
　　　江南女子中原郎，
　　　夫妻有缘，应该相互信任、彼此理解。
　　　坦诚相待有事共商量。
　　　开阳，侬重同胞姐弟情啊，
　　　侬知恩图报我更欣赏，
　　　处处小心多谨慎，
　　　句句话儿戥分量。
　　　侬未把我当成真正的知心人，
　　　我心中难免有创伤。
　　　开阳啊，
　　　侬要少自卑，
　　　侬要多气壮，
　　　规划人生共筑梦想，
　　　放开手脚大步往前，
　　　我们吴家就是侬驱寒避暑的大后方。

红：开阳，啥人叫侬这样做的？

春：阿姐，开阳是知恩图报，就是方法有点欠妥。

阳：对……对，方法欠妥，那这个3万元……

春：你是当家人，你说了算。

阳：那我讲了。

春：嗯嗯。

阳：阿姐，狄个3万元侬先不要还了，侬现在手头真缺钞票。狄个3万元是我的贡献奖，就当给外甥当学费了哇。

红：勿勿，我哪能好拿狄个钞票！

春：阿姐，侬就收下吧。

红：（犹豫了一下）这样吧，小店扩张正需要钞票，这6万元就算你们的投资。

春：这是两码事，我想过，我来帮侬联系农村创业小额贷款，我们给侬做担保。

红：哎呀，那可真是太好了，不瞒你们说，我也真想开这个口呢。

阳：好，那就趁热打铁，我伲现在就走。

红：哎哎……

阳：噢哟，我伲走，哈哈……

（众笑，闭幕）

《碰撞》荣誉证书

心　愿

（沪剧小戏）

简介：苗苗高考在即，母亲一切顺从苗苗。年逾古稀的乡村退休教师爷爷患病后，趁着走得动，进省城看望孙女。各人的心愿冲突引发了家庭矛盾，苗苗的母亲了解真情后痛心疾首。

时间：周末

地点：江南某市

人物：陈　父——70余岁，乡村退休教师，陈剑父亲（以下简称：父）

　　　陈　剑——45岁，公务员（以下简称：陈）

　　　王欣玫——43岁，某公司员工，陈剑妻（以下简称：王）

　　　陈苗苗——18岁，高三学生，陈剑女儿（以下简称：苗）

（幕启，陈剑家客厅）

（音乐声中，王欣玫提一篮子菜匆匆上）

王：（唱）女儿高考备考忙，

　　　　　一家人，包括双方长辈时刻记心上。

　　　　　欣玫我，压力更重，

　　　　　营养、睡眠无一不照望。

　　　　　为了寻觅草鸡蛋，

　　　　　走遍团近菜市场。

陈：（从房间出）哟，老婆侬回来了。

王：轻点，苗苗在复习哩。唉！苗苗最喜欢吃草鸡蛋，我跑断了腿也勿没买到。

陈：（接过篮子）买勿着也勿没办法。老婆侬辛苦了，快坐下歇会。

王：苗苗……哎，苗苗呢？

陈：我说出来侬不好光火噢，我让她去车站接伊拉爷爷了。

王：啥？侬不是忒老家的弟弟打了电话，让他告诉爸爸先勿要来，等高考一结束，我们就把伊老人家接到城里住一段日脚吗？

陈：爸爸是瞒着弟弟来的，上了火车才打电话告诉我。

王：爸爸哪能搞的？伊是退休教师，哪能就不明白呢？

（唱）苗苗高考在眉端，

　　　侬晋升考察盼圆满。

　　　明知此时此刻很关键，

　　　老人家不分轻重来添乱。

陈：（唱）欣玫侬莫要生气听我言，

　　　我知道此刻苗苗是关键阶段。

　　　她爷爷天天思念夜夜想，

　　　侬也要理解老人他心愿。

王：祖孙亲情我哪能会勿理解呢，但侬想过伐？苗苗复习介紧张，我既要上班，还要照顾你们爷俩。侬是"神龙见首不见尾"，正忙着升职考察，整天不着家。爸爸来了，我哪有时间照顾他呀？

陈：老婆，我知道侬辛苦！

王：再讲爸爸有严重老慢支，整天咳个不停，心脏又不好，整个晚上勿晓得要爬起多少次，要影响苗苗复习和休息的。

陈：这——

王：爸爸也真是的，来也不看看档势！

陈：（哄）老婆，我爸爸既然已经来了，就不要再埋怨了。只好

多辛苦老婆喽。

王：我勿管，反正明天必须回去。

陈：啥格？我爸爸介大年纪，身体又勿好，从老家介远到城里来，侬就忍心让他明朝就走？

王：那侬让我哪能办？

陈：（生气地）我也不管，反正我爸来了就应该让伊多住几天。

王：侬讲啥？侬脑子进水了？侬要为侬自己和囡囡的前途着想，真是拎勿清！（下）

陈：老婆，我俚再商量商量……（犹豫片刻也跟下）

苗：（内声）爷爷慢点走！

（苗苗提着行李，扶着爷爷上场）

苗：（唱）高高兴兴去车站，
　　　　　接来爷爷心喜欢。

父：（唱）想我孙女日夜盼，
　　　　　真见面时心里酸。

苗：（唱）见爷爷脸色憔悴步踉跄，
　　　　　想必是旅途劳累睡未安。

父：（唱）好孙女悉心搀扶走得欢，
　　　　　爷爷我暖在心头双眉展。

苗：爷爷，侬现在还练习书法吗？

父：练！我还带来了一幅书法，为侬写的。

苗：太好啦！谢谢爷爷。

（到家门口，苗苗开门把爷爷扶进家）

苗：（对内）爸、妈，爷爷来了！

（陈剑、王欣玫先后从房间出来）

陈：爸爸，侬来了！

王：爸爸，侬坐，先吃杯水！（埋怨地）侬来也不提前说一声，爸爸！

（唱）苗苗高考忙备战，

陈剑考察期将满。

侬不选时辰来探亲，

让我媳妇左右为难寸肠九转。

父：嘿嘿，我也晓得来得不是时候，可我……

苗：妈，侬哪能迭能讲，爷爷是想我了。

父：是啊是啊，我是想苗苗，想那勒。

（唱）我替苗苗送来草鸡蛋，

吃了更聪明，增强免疫病不沾。

还有侬爱吃的石笋干，

改日煲只老鸭好口感。

王：苗苗，此地勿没侬事体，快复习去。

苗：（嘟囔着）哦！爷爷，我去复习了。

父：快去吧。

（苗苗很不情愿地进房间）

（陈父咳喘，陈剑帮父敲背）

陈：爸爸，侬咳得介结棍，明朝去医院检查一下，老是咳也不是桩事体啊！

父：老毛病了，勿要紧格……我去趟卫生间。（下）

陈：欣玫，爸爸来一趟勿容易，就让他先住下来吧。

苗：（出来）妈，爷爷咳得介厉害，要不要紧啊？

王：陈剑，侬看看，侬看看，爸咳得这么厉害，都影响苗苗复习了。

苗：带爷爷去医院看看吧。

陈：哦，明天我就……

王：（打断）大人的事少插嘴，赶紧复习去。对了，我勿是给侬买了耳塞吗？把耳塞带上。

苗：哦。（下）

陈：欣玫，爸爸既然来了，就让他去医院检查一下再走。

王：爸的病又不是一天两天了。侬勿要多讲了，等一歇，侬就去买一张回去的车票。

陈：我不去。

王：侬去不去？

陈：（坚决地）勿去！

王：好，侬不去，我去！（欲走）

陈：（厉声）侬也不许去！

王：陈剑，侬要做啥？

陈：别的事体我都可以听侬，可这件事我说了算！就让爸爸住下来！

王：陈剑，侬长本事了，敢跟我弹眼睛说狠话了！好好好，那侬做侬的孝顺儿子，我和苗苗出去住宾馆！苗苗，苗苗！

陈：（急拉）侬搭我站住！

王：（挣脱）陈剑，是留我还是留爸爸，侬自家选！

陈：王欣玫，侬忒过分了！

（唱）我父亲风尘仆仆长路赶，
　　　侬自私自利耍刁蛮！

王：（唱）我日夜操劳无怨言，
　　　却是俏媚眼做给瞎子看？

陈：（唱）自古百善孝为先！

王：（唱）算我王欣玫不忠不孝又不善！

（静场。父出）

父：陈剑，侬与欣玫吵架了？

陈：……没……勿没。

父：是为了我吧？

陈：勿是勿是……

父：勿要瞒我了，我看得出、猜得到。好了好了，我现在就走，赶晚上的火车。

陈：爸爸，侬勿能走！

　　（唱）未喝一杯茶，未吃一顿饭，
　　　　　侬这样回去我心怎安？

父：（唱）你们时间很宝贵，
　　　　　我的时间——也要掐指算。
　　　　　回程车票已买好，
　　　　　即刻动身回家转。

陈：爸爸——

王：爸爸，等苗苗高考结束后，我马上去接侬，同苗苗一道去接侬。

（陈剑白了王欣玫一眼）

父：好好……我去跟苗苗打个招呼就走。

王：哦哦。

（陈父下）

陈：（气愤地对王欣玫）现在侬满意了吧？

王：侬凶啥凶？我勿是讲了嘛，等苗苗考试结束，就去接爸爸嘛。

陈：可我爸爸来了就走，让弟弟、弟媳哪能看我伲？我身为国家干部，闲话传出去，我还哪能做人？

王：（哄）好了好了，我的陈大科长，勿要生气了。（拿起一个香

蕉）来，我给侬剥一只香蕉，消消火。

（王欣玫举起香蕉送到陈剑嘴边，被一把推开）

（电话响）

王：（接电话）喂……哦，是弟弟呀！爸爸已经接到了。他老人家也真是格，既勿告诉侬，也勿通知一声我伲，自家就跑来了……啥？让伊住几天？可爸爸非要连夜赶回去，我们拗勿过伊……（突然变了脸色）侬讲啥？……爸……是肺癌？

陈：（一把夺过电话）陈戟，爹爹的病情医生哪能说？……啥？侬为啥勿早一点告诉我呢？……我晓得了，晓得了……（放下电话，怔在了那里）

王：陈剑，医生到底哪能说？

陈：……肺癌晚期，还有一个多月的时间……他怕影响苗苗高考，一直瞒着我伲……

王：啊？

（苗苗搀着爷爷出来）

苗：爷爷，侬就多住几天嘛。

父：等侬考完了大学。呵呵！

（陈父从包内拿出一幅折叠好的书法作品）

父：苗苗，爷爷当了一辈子乡村教师，勿没啥好送给侬，狄个是爷爷写的字，送给侬做纪念。

（苗苗接过展开，上面是一个端庄的"人"字）

苗：爷爷，就一个字？

父：勿要小看这一个字，想写好可不容易哟！要做好一个人，当然更加勿易啊！

陈：爸爸！（泪水夺眶而出）

父：陈剑，狄个是……？

陈：陈戟弟弟刚才来电话。爸爸，侬应该早告诉我啊！

父：唉！不让他讲，伊偏要讲，真是添乱。我勿没事，那看，我勿是好好的嘛！

王：爸爸，侬勿要讲了……

苗：妈，爷爷到底哪能啦？

王：爷爷是肺癌晚期，只有一个多月的时间了……

苗：（犹如晴天霹雳）勿，勿！爷爷——（扑在爷爷怀中哭泣）

父：好孩子，勿要哭。

　（唱）祖孙相依心潮滚翻，

　　　　忍不住老泪横流太伤感。

　　　　今朝一别难再见，

　　　　有多少心里话儿要倾谈。

　　　　孩子啊，生老病死难抗拒，

　　　　切莫为我伤心，

　　　　耽误把正事办。

　　　　侬是陈家的接班人，

　　　　爷爷的话语要记心怀。

　　　　榜上提名固重要，

　　　　关键是要做好一个人就更精彩！

　　　　一撇一捺两笔画，

　　　　把"人"写好不简单。

　　　　大写之人立得稳，

　　　　偷功减墨会暗淡。

　　　　苗苗啊，做人要明方向，

　　　　人生路漫漫，

　　　　盼望侬——

做得正，行得端，
做事要像人样，
踏踏实实，自强自立，
清白坦荡，胸怀敞开。
把"人"字写出好风采，
把"人"字写得受称赞！

苗：(擦干泪水，点头) 爷爷，我记住了！

父：陈剑，侬是我们陈家出的第一个国家干部，希望侬也能记住——升职固然重要，但做个好人更重要！

(陈剑含泪点头)

父：好啦，想说的话都说完了，我该走了。(拿起行李欲走)

陈：爸爸！

父：等苗苗考上大学，我要是不在了，就到我的墓前告诉我一声，我在地下也高兴。(转身欲去)

(王欣玫扑上前抓住陈父的行李)

王：(内疚而伤心地) 爸爸，我错了！

(唱) 未开言我泪流满面，
心愧疚我自惭无颜。
爹爹侬为了我们安心事业，
深深地埋藏心中的挂念。
爸爸侬为了晚辈的成功，
独自忍受病痛的熬煎。
我辜负了父辈无限的深情，
我辜负了父辈的心一片。

陈：(唱) 我们没给苗苗树立好典范，
"人"字的二笔未写全。

王、苗：(白) 爸爸（爷爷），留下吧！

王：(唱) 让我们尽份儿女的孝顺心，
　　　　　陪伴侬一起度过人生的艰险。

陈：从今后我们跋山涉水、千难万险、不离不弃、相互共勉。

王：从今后悲欢苦乐我们共尝。

苗：从今后病痛哀伤我们共担肩。

陈、王：愿父亲接受不孝儿子（儿媳）的忏悔。

陈、王、苗：让我们一起感受亲情，温暖相连。

王：爸，留下吧！

苗：爷爷，留下吧！

父：(感慨地) 好，留下，留下！

（陈父拥抱陈剑、王欣玫和苗苗）

幕后合唱：心愿一曲真情在，
　　　　　爱如阳光暖心田。
　　　　　家训铸就好家风，
　　　　　中华美德代代延。

（剧终）

月圆之夜
(沪剧小戏)

简介：送水工冒死救人命，轰动全社会。儿子引以为傲，妻子偏要逆向思维，令人啼笑皆非。孰是孰非，越辩越明。

时间：元宵节傍晚

地点：顾家

人物：顾志林——男，40岁出头，见义勇为送水工

陈玉芬——女，纱厂女工，顾志林妻子

舟　舟——男，16岁，顾志林儿子

（天幕远景：冰雪莹白的城市街景；近景：顾家简朴温馨的客厅）

（快乐的旋律伴着热闹的鞭炮声）

童谣：汤圆甜，汤圆香，

　　　十五的汤圆赛蜜糖。

　　　开开心心放炮仗，

　　　家家户户把它尝。

（陈玉芬上，搓汤圆的她显得心事重重……）

陈玉芬：（唱）三天前，志林下河把人救，

　　　　　　　遇风险，我坐卧不宁把心揪。

　　　　　　　三昼夜，热心扮作冷面孔，

　　　　　　　为的是，永保平安乐无忧。

　　　　　　　细细捏，急急搓，

　　　　　　　阿芬亲手把汤圆做。

　　　　　　　一粒汤圆一颗心，

　　　　　　　多少心愿多少祈求。

　　　　　　　愿与他天长地久——

　　　　　　　平安乐无忧！

（顾志林和舟舟两边分上）

顾志林：（唱）顾志林，步履匆匆转家门，

　　　　　　　送水工，四季奔波一身风尘。

舟　舟：（唱）爸爸他，救人事迹报上登，

　　　　　　　真好像，平静湖面浪花升。

顾志林：（唱）为救人，贤妻阿芬烦恼生，

三天来，她憋着闷气不吭声。

舟　　舟：（唱）校园里，一时轰动关心纷纷，
好爸爸，见义勇为令人敬！

顾志林：（唱）今夜是，元宵佳节，满月一轮——
玉芬！开门。
（接唱）要把她，心底的闷结解开绳！

（顾志林再叫门，陈玉芬故意不开。顾志林摸不到钥匙，急得原地打转，和舟舟碰面）

舟　　舟：爸爸！

顾志林：舟舟！

舟　　舟：（激动地）爸爸，您出名啦！

顾志林：出名？

舟　　舟：您现在是本市的名人！

陈玉芬：（一惊）名人！

（陈玉芬侧耳细听）

顾志林：什么名人，我就是个普普通通的送水工。

舟　　舟：爸爸，您看——"冰河中的英雄，顾志林"！上面讲了您救人的事迹。您是英雄，我就是英雄的儿子——小英雄！

（陈玉芬闻言，愤愤地将门拧上保险）

陈玉芬：我让你去做英雄！

顾志林：舟舟，做人要实在点，勿要虚头巴脑。哎，钥匙带了吧？

舟　　舟：钥匙？（掏出）喏——

顾志林：快点开门。

舟　　舟：Yes, Sir！（开门）嗯——？爸爸，姆妈促狭我哩，她把门反锁啦。

顾志林：呵呵呵……（尴尬地笑）

舟　舟：（敲门）妈！快点开门！外头冷煞啦！

陈玉芬：冷？冷得好！

　　　　（唱）一个老英雄！

　　　　　　　一个小英雄！

　　　　　　　本事比天大，

　　　　　　　何必装狗熊？

　　　　　　　好好交，立了外头乘乘凉，

　　　　　　　看看雪景吃吃冷风！

顾志林：阿芬！

　　　　（唱）你莫气恼，别冲动，

　　　　　　　元宵节，本该合家乐融融！

陈玉芬：（唱）谁不想，合家欢乐乐融融，

　　　　　　　只怪你，自讨苦吃乱逞雄！

顾志林：阿芬，你先开门，有话好说。

陈玉芬：我看呀，你还是在外头好好想想吧！

（舟舟连打喷嚏。陈玉芬听见，心疼想开门，却又犹豫地停下了手）

舟　舟：（唱）妈妈呀，冷风飕飕把我冻，

　　　　　　　难道您就不心痛？

陈玉芬：（唱）妈妈怎会不心痛？

　　　　　　　用心良苦你可懂？

舟　舟：妈！您勿要弄白相了，快点开门吧！（搓手跺脚）

顾志林：舟舟，来，爸爸帮你焐焐。

舟　舟：勿要勿要，您自己也会冷格。

（顾志林不容分说，解开羽绒服帮舟舟焐手，猛然一阵咳嗽）

舟　舟：（急关心）爸爸！……姆妈勿开，我来踢！（退后作势，大吼一声）呀——！

（舟舟摆开姿势正欲踹门，冷不防陈玉芬打开门。舟舟跌入）

顾志林：呵呵呵，我就晓得你会开格。

（陈玉芬甩手不理）

舟　　舟：（揉屁股）哎呀！

陈玉芬：（欲扶又止）拿来！

舟　　舟：啥？

陈玉芬：报纸！

舟　　舟：勿拨你，就是勿拨你。（兜圈子躲闪）

陈玉芬：舟舟！报纸拿来！

舟　　舟：（自豪地）告诉您，爸爸的事迹登报啦！他现在——

（陈玉芬三下两下将报纸撕了个粉碎）

舟　　舟：妈！您做啥！（捡报纸）

陈玉芬：做啥？做啥也勿许做格个短命英雄！（再次抢过报纸，团起扔到门外）

顾志林：阿芬！

舟　　舟：（用普通话不满地发泄）哼！女人真没劲！莫名其妙，无故发飙，急赤白脸，胡搅蛮缠！

顾志林：（责备地）舟舟！勿要瞎说！

舟　　舟：（越加起劲）我看呀——，她根本就勿是你的亲老婆，也勿是我的亲妈！

（陈玉芬猛然抬手一耳光打下，全场愣怔。俄顷，陈玉芬捂着嘴默默流泪，舟舟一梗脖子拔脚就走）

顾志林：舟舟！……你妈妈，她勿是故意的！

舟　　舟：她勿是故意的？（爆发）她当然勿是故意的！您看，她哭了，她哭得比谁都冤呢！（仰头，急促地抽气）

陈玉芬：舟舟！妈真勿是故意的！妈心里——

　　　　　（唱）多少愁呀！多少忧！
　　　　　　　　多少憋屈！多少痛！
顾志林：玉芬，你有多少委屈都可以冲我来，可你为啥拿孩子出气呀！
陈玉芬：冲你？你还是伸长耳朵到外头听听吧！
　　　　　（唱）有人说你痴！
　　　　　　　　有人说你傻！
　　　　　　　　有人说你为了钱！
　　　　　　　　有说为图名气大！
顾志林：（唱）世人无聊胡乱扯，
　　　　　　　　你何必要去在意它？
陈玉芬：我可以勿在意他们，可你的生命——我能勿在意吗！
　　　　　（唱）人间最贵是亲情，
　　　　　　　　连血连肉连着筋！
　　　　　　　　名利富贵如浮云，
　　　　　　　　我只求，合家安康心不惊。
　　　　　　　　谁知你，狗捉老鼠发了昏，
　　　　　　　　众人面前来逞能。
　　　　　　　　城东河，阔又深，
　　　　　　　　河水刺骨钻心疼。
　　　　　　　　拼死救得遇险人，
　　　　　　　　自己却危险河中氽！
舟　舟：（大惊）爸爸！您危险出事？！
顾志林：（安慰）爸爸现在勿是蛮好嘛？
陈玉芬：（接唱）为了那素不相识陌生人，
　　　　　　　　你昏头昏脑忘责任！

　　　　上有父母老双亲，
　　　　妻儿盼你转回门。
　　　　你若河中来葬身，
　　　　我一家老小灵前哭昏，
　　　　凄凄惨惨、冷冷清清，
　　　　伤心欲绝、痛不欲生，
　　　　要日日夜夜放悲声！
舟　　舟：（大哭）爸爸！我不要您做英雄了！我再也不要您去救人了！爸爸——！
顾志林：舟舟！玉芬！勿是我多管闲事逞英雄，实在是情况危急不能不救啊！
　　　　（唱）眼睁睁，轿车出事河中沉！
　　　　　　　车中人，连连呼救恐又惊。
　　　　　　　路边人，七嘴八舌在议论，
　　　　　　　却无人，危急之中来挺身！
陈玉芬：挺身！你说得轻巧！
　　　　（唱）人生只有命一条！
　　　　　　　岂能白白来丧生？
　　　　　　　门前雪，各自扫，
　　　　　　　泥佛过河保自身！
顾志林：（唱）世上祸福本无门，
　　　　　　　将心比心问一问。
　　　　　　　车中若是自家人，
　　　　　　　无人相救可遗恨？
陈玉芬：这——
顾志林：（唱）若是志林河中沉，

　　　　　无人相救必丧身！
　　　　　抛下父母老双亲，
　　　　　妻儿老小哭纷纷。
　　　　　你说遗恨不遗恨？
　　　　　你说遗恨不遗恨——！
舟、芬：（同唱）一句话问得我哑口无声。
舟　舟：（唱）好纠结！
陈玉芬：（唱）怎回应？
舟、芬：（同唱）左右为难难煞人！
舟　舟：妈妈！要是爸爸出了事，没有人来救——
陈玉芬：（一把搂住舟舟，眼神惊恐）不会的！不会的！
舟　舟：那要是真的呢？
陈玉芬：（猛推开舟舟）你这个孩子，瞎说啥！
顾志林：他没有瞎说。如果人人都是只顾自己，总有一天，会报应到自己的身上。
　　　　（唱）事发突然哪容想，
　　　　　出手相救是本能。
　　　　　我救人，人救我，
　　　　　靠的是良知驱动功德存。
　　　　　人生在世总有难，
　　　　　谁都希望能有好人来帮衬。
　　　　　有时候举手之劳能带来他人便，
　　　　　无私援助更是慰平生，
　　　　　勇于鞭丑陋，
　　　　　敢于秉公正，
　　　　　爱心换来大家乐，

援手相连众志城。

多一份热心人间暖，

少一份冷漠和谐春。

志林从未做英雄梦，

只求积德行善当好人。

人生在世谁无殃？

总有急难求相帮。

能相帮时不相帮，

自有急难何人帮？

各人自扫门前雪，

不管他人瓦上霜。

总有一日灾祸降，

自酿的苦果自己尝！

（舟舟和玉芬陷入矛盾）

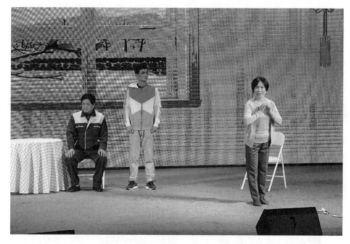

《月圆之夜》演出剧照

舟　舟：救？

陈玉芬：不救？

舟　舟：不能不救！

陈玉芬：可是他——

(引人深思的)合唱：一轮明月照心房，

　　　　　　　　　心海滚滚翻激浪。

　　　　　　　　　冷漠的尽头是心伤！

　　　　　　　　　愿人间，欢乐祥和万年长！

顾志林：舟舟！

舟　舟：爸爸！我明白了！

(舟舟冲上前搂紧志林，敬仰地看着他)

顾志林：(期盼地)玉芬——！

舟　舟：妈——！

陈玉芬：舟舟！志林！

(终于，陈玉芬上前与家人搂在一起，温馨相依)

三人合唱：啊——

　　　　　愿人间，欢乐祥和万年长！

《月圆之夜》获奖证书

心灵之窗

(沪剧小戏)

简介： 儿子撞人后逃逸。身为眼科专家的母亲面对事件，陷入了两难境地。被石灰灼伤双眼的目击者表示医好眼睛后，一定要抓住肇事者。一边是独生子，一边是眼科专家的职责……

时间：当代
地点：某医院眼科门诊室
人物：刘馨月——女，49岁左右，某医院眼科专家
 马长鸣——男，23岁，刘馨月儿子
 许海贵——男，55岁左右，农民
 护士小钱

(幕启，钱护士手拿杂物过场，随后刘馨月上)
(刘馨月开始解工作服衣扣，马长鸣慌慌张张地上)
马长鸣：姆妈，姆妈！
刘馨月：长鸣，侬回来了，身体不舒服？哪能了？
马长鸣：(带着哭腔)姆妈，我闯祸了，我闯穷祸啦！
刘馨月：(惊)出啥事啦？
马长鸣：我开车撞人了。
刘馨月：啊！侬车子撞人了，那狄个人现在哪能了？
马长鸣：(唱)只见她——
 血肉模糊，浑身抽。
 吓得我——
 魂不附体，急汗流。

　　　　　我慌忙——
　　　　　调过车头冲向沙丘想开溜。
　　　　　谁知道一位老汉冲我大吼，
　　　　　好像警察拦逃寇。
　　　　　老汉蒙眼一瞬间，
　　　　　我逃离现场，总算躲进了筒子楼。
刘馨月：侬…侬这个畜生！
(刘馨月打了儿子一记耳光)
刘馨月：(唱) 你不该藐视法规，肇事逃逸伤天良，
　　　　　更不该一错再错殃及证人欲盖弥彰，
　　　　　速到公安去自首，
　　　　　争取从宽莫彷徨！
马长鸣：姆妈！一条人命啊！再怎么从轻处理，坐牢是逃不过去的呀！
刘馨月：你还知道是一条人命？你想过没有，狄位被你撞死的妇女伊拉家里怎么承受得了狄能大的打击？长鸣啊，侬撞了人哪能可以逃呢？去自首吧！
马长鸣：姆妈——
　　　　(唱) 肇事逃逸铸大错，
　　　　　本应该一人做事一人当，
　　　　　只怕是举步之间镣铐等。
　　　　　从此后母亲思儿，
　　　　　平添白发满头霜，
　　　　　手蒙羞面少欢笑，
　　　　　眼科名医毁声望，
　　　　　长鸣不敢往下想。

娘啊娘,

你要定下心来细掂量!

马长鸣:姆妈!我晓得错了,懊悔已经来不及了,我大学快毕业了,要是被抓了,我这一辈子的前程就算完了,姆妈!

刘馨月:(唱)一番话,听得我,撕心裂肺。

忏悔情,赎罪心,让人伤悲。

催他自首,我于心不忍,

帮他逃避,更是法理难违,

自首难?逃避难?

残酷的选择把我的心搅碎。

(钱护士挽着一位病人上)

小　钱:刘医生,刘医生,刚刚送来一位眼睛受重伤的病人。送伊拉个警官讲,伊是一起交通事故唯一的目击证人,叫伲尽一切力量把狄位病人的眼睛看好。

许海贵:刘医生,我个眼睛能治好吗?

刘馨月:(略看后)侬的眼球组织大面积烧伤了,大伯,狄个是哪能一回事体。

许海贵:我是去追一辆肇事的汽车。那辆小车加大油门逃逸,路边一堆石灰顿时漫天飞扬,我的眼睛就被石灰……

刘馨月:肇事逃逸?哪里出的车祸?

许海贵:就在城东的三岔路口……

刘馨月:城东的三岔路口……

许海贵:出了一起交通事故……

刘馨月:(越听越紧张)出了一起交通事故……

许海贵:撞死了一位年轻的妇女,肇事者他……

刘馨月:肇事者他驾车逃逸……

许海贵：（诧异地）刘医生，侬啊晓得了？

刘馨月：我……我是勒浪猜想。

许海贵：哼，他逃不了！

马长鸣：啊……

许海贵：刘医生，只要侬治好我的眼睛，我一定能认出这个肇事者。

刘馨月：大伯，侬放心，我一定尽我最大的努力。小钱，准备清洗。

马长鸣：姆妈，侬准备给他做手术啦？

刘馨月：我不能不管我的病人。

马长鸣：可侬对另一个病人也不能不管啊！姆妈……

　　　　（唱）大伯的眼睛是一纸判决书，
　　　　　　　决定着我的前途和命运。

刘馨月：（唱）他的眼睛是一根皮鞭，
　　　　　　　拷打着我的医德和灵魂。

刘、马：（同唱）眼睛啊眼睛……

刘馨月：（唱）我想让侬睁开，
　　　　　　　却会丢失儿子的前程和青春。

马长鸣：（唱）我想逃避责任，
　　　　　　　却会丢失自己的良知和灵魂。

刘、马：（同唱）眼睛啊眼睛，
　　　　　　　　让侬清澈铮铮亮？
　　　　　　　　让侬浑浊难分？
　　　　　　　　搅得我心乱如麻慌了神。

刘馨月：这……

　　　　（唱）猛然间，医生的誓言震耳根，

给我力量，定我心神，
岂能犹豫，乱了方寸！
岂能犹豫，乱了方寸！

马长鸣：姆妈，姆妈……？

（刘馨月下，马长鸣转向许海贵）

马长鸣：大伯，侬真个要去做证？

许海贵：那当然喽，狄个是一个公民应尽的义务。

马长鸣：侬狄能做是图点啥？

许海贵：图点啥？哈哈，图的是做人的良知、做人的道德。

马长鸣：姆妈，姆妈，侬听听……

许海贵：可恨啊，他要是不逃，立即把狄位妇女送到医院，也许还能有救！可怜啊，听说她身后还留下一个三岁的孩子啊。刘医生，只要侬治好我的眼睛，我一定协助警方抓住肇事者。

马长鸣：姆妈，侬让伊见了光明，就等于把我……

刘馨月：长鸣，

（唱）我本是救死扶伤的白衣天使，
医生的职责永远铭记在心。
为大伯疗伤是我的责任，
让儿自首是法不容情。

马长鸣：姆妈，侬狄能做，我的前程、我的事业……

刘馨月：（接唱）顾自己总有理由千条，
为何不想，受害人灾难灭顶。
坐牢终有开释期，
家破人亡岂能再复生灵？
孩子啊，

　　　　　　别怨娘，不帮儿度过关卡，

　　　　　　别骂娘，心肠硬不顾亲情。

　　　　　　孩子啊，

　　　　　　道德的底线不能垮，

　　　　　　其中的道理泾渭分明。

　　　　　　你是当代大学生，

　　　　　　难道还需我耳提面命！

马长鸣：姆妈……

许海贵：啊？刘医生，原来伊就是侬个儿子，阿就是……

刘馨月：伊就是城东三岔路口交通事故的肇事者。

许海贵：好啊，我终于找到侬了！

马长鸣：大伯，我求求侬，侬救救我，救救我啊！

　　　　（唱）跪求大伯将我救，

　　　　　　恩同再造记永久。

　　　　　　我娘本是苦命人，

　　　　　　自幼丧夫独愁忧，

　　　　　　含辛茹苦养育我，

　　　　　　只盼儿郎壮志酬。

　　　　　　叹只叹，十六年苦读未成就，

　　　　　　怎忍心看莘莘学子进牢囚？

　　　　　　恳求大伯抬贵手，

　　　　　　长鸣还望有奔头。

许海贵：孩子啊，就算我能够放侬一马，哎！将来侬会后悔终生啊。

马长鸣：勿会格，勿会格，只要大伯侬……

许海贵：侬先听我讲一个故事，听完之后，我相信侬会做出正确

的选择。

许海贵：(唱) 那一年冬天来得早，
　　　　　　北风呼号残雪飘。
　　　　　　家家户户缺粮草，
　　　　　　野菜填饥糠当饱。
　　　　　　我饥肠辘辘实难熬，
　　　　　　摸进生产队仓库去偷盗。
　　　　　　守夜的是位瞎大嫂，
　　　　　　眼瞎心红警惕高。
　　　　　　我刚刚抓过几粒豆，
　　　　　　瞎大嫂一把将我就抓牢。
　　　　　　她摸摸我的脸，量量我的腰，
　　　　　　硬说我是小黑枣。
　　　　　　我支支吾吾作默认，
　　　　　　第二天，大嫂向民兵把案报，
　　　　　　小黑枣被五花大绑梁上吊，
　　　　　　逼他承认把豆种偷。
　　　　　　黑枣他……
　　　　　　胸挂黑牌，头戴高帽，
　　　　　　高凳悬立，"飞机"后翘。
　　　　　　委屈的黑枣啊，
　　　　　　命丧黄泉落枯草，
　　　　　　我多少回梦见小黑枣，
　　　　　　冤魂孤影身边绕。
　　　　　　逃避是一把双刃剑，
　　　　　　一辈子搅得你——

不得安宁，没有欢笑，

　　　　终生懊恼，永远难逃。

许海贵：小伙子啊！你要仔细思量，仔细选择最终要走什么道，

　　　　最终要走什么道！

(马长鸣随着音乐声缓缓走到母亲面前)

马长鸣：姆妈！孩儿不孝，侬多保重！我走了。

(马长鸣转身走下舞台)

(刘馨月欣慰地看着远去的儿子)

刘馨月：长鸣……

小　钱：刘医生，一切都准备好了！

(刘馨月擦去眼角的眼泪)

刘馨月：我伲手术！

幕后唱：心灵之窗感大义，

　　　　无影灯下光明行。

《心灵之窗》荣誉证书

创作谈：

这是淀山湖镇文艺创作组与省戏剧家协会野人合作创作的一出沪剧小戏。小戏取材于一起意外的交通事故，通过肇事者、被害者及目击者之间的矛盾冲突，揭示人性之美。小戏篇幅不长，但情节生动有趣，其间还有那么一点点年代感。

<div align="right">（徐儒勤）</div>

村民的名义
（沪剧小戏）

导演：野　人

主演：孙明荣、吕华锋

简介：方程家建成别墅，乱搭建又起。方程看着不顺眼，讲理讲勿通，只得以"人民的名义"举报自家。虽说此为下策，却治好了家庭的"顽疾"。

时间：现代，傍晚

地点：雪淀镇东贤村，方家小院

人物：程春秀——女，58岁，东贤村村民，文艺骨干（以下简称：秀）

　　　方建国——男，61岁，东贤村村民，春秀老公（以下简称：国）

　　　方　程——男，35岁，某外资企业高管人员，方建国儿子（以下简称：程）

（远景：大桥巍巍，楼院参错，小道弯弯；近景：院落凌乱，有临时小棚。对比明显看上去不怎么协调）

(幕启，程春秀手舞一折表演扇，边舞边上)

秀：(唱) 晚风醉，琴声扬，
　　　　广场文艺又添新花样。
　　　　现炒现卖好人秀，
　　　　手舞足蹈喜洋洋，
　　　　浑身上下获得感，
　　　　幸福刻在笑脸上，
　　　　快快活活每一天，
　　　　烦恼暂且放一旁。

秀：(然后又转过身来，对内) 老头子，我去跳舞去了，勿要忘记，九点半来接一接我！

(方建国手拿一页纸边走边骂，火气冲冲)

国：又开始疯疯癫癫了，又是跳又是唱。

秀：那还用讲，用现在的流行语来说，一个字——爽！

国：(没好气地) 爽，爽，侬拉爽，我心慌！

秀：(舞起来) 我跳舞！

国：侬跳舞，我要跳河了！

秀：(一惊) 这又是唱的哪一出？

国：(挥着一张纸) 侬看！"拆违通知书"来了，三天内自己拆掉，否则，要来强拆！想想来气！刚搭起来彩钢板棚，本来么放放小零碎，养养鸡鸭蛮好。喏！今早村里叫我去，讲啥东贤村新农村面貌有污点，经群众举报，方建国家违章搭建又冒出来了，(自言自语：经群众举报，举报) 哪个赤佬瞎举报个？！

秀：(怕丝丝) 老头子，是都在讲不要乱搭，要拆，拆吧。

国：拆？没有介便当吧！唉！

（唱）一纸通令把我"将"，
　　　　搅得我心慌意乱难收场。
　　　　如意算盘打水漂，
　　　　还让左邻右舍戳脊梁。

国：不行，我方建国在东贤村大小也算是个人物，勿能就这样。这样，侬叫伲方程回来一趟！

秀：叫方程回来？前天方程也讲不要搭，拆脱。可是你啊，横挡竖劝，就是勿听，还拿出一副爷老头子的臭面孔，训了伊一通，讲啥，棚里养两只鸡，拨小孙子吃吃草鸡蛋。现在倒好了，鸡啊还没有养，棚倒拆掉了。现在你哪能又想着叫伊回来了？

国：闲话不要多！关键辰光，父子还是一条心的。对，侬打个电话，叫方程回来。

秀：我不打，伊可能不肯回来。

国：侬就讲，那爷生毛病，生癌了！

秀：哪能自己咒自己？好，我打，我打。电话我可以去打，回来勿回来我勿关！（下，进里屋，打电话）

（方建国在院里来回踱步）

国：（自言自语）会是谁呢？有本事明着来，勿要玩阴的，搞啥举报！

（方建国想着心事，一不小心被落在地上的破门窗绊了一跤，噢哟，然后又慢慢地坐了起来，一边揉脚，一边东张西望）

（方程急上）

程：（唱）声声催儿回家走，
　　　　定是那后院起火找帮手。
　　　　我要借机行事铺台阶，

　　　　　趁热打铁把违章纠。

程：姆妈，姆妈！阿爸。

秀：(复上) 方程，侬回来了！(一同去搀方建国)

程：阿爸，侬难能啦？

国：勿没啥，勿当心跌了一跤。

程：阿爸，阿是有人举报？彩钢板棚要拆脱？

国：是啊，方程，侬都晓得了，想想真气人！想我方建国！

　　(唱) 一不抢来二不偷，
　　　　 也勿曾拈花弄草出花头。
　　　　 就算此举犯规章，
　　　　 我也是在自己院里做春秋。

秀：是啊，那阿爸气嘭嘭的，要侬回来忒伊一道商量对策。

国：就是嘛！拆脱三间小棚棚，我忍不下这口气，我一定要查查哪个赤佬吃饱了没有事做，管闲事，乱举报！

　　(唱) 民不告，官不究，
　　　　 盯牢我举报欲何求？
　　　　 啥个以村民的名义，
　　　　 分明是碰着了冤家死对头。

程：爸，不管啥人举报，这个棚棚，侬就拆了吧。先勿讲难看相，影响整个村庄环境，就是卫生，也不过关。

国：卫生？卫生勿是蛮好？

程：侬看好，勿消半年，热天养蚊子，冬天养老虫（老鼠）！

国：现在我不讲蚊子、老虫，就是这口气难消。我伲一起来排一排，啥人促掐瞎举报，会是谁呢？

秀：是啊，啥人呢？

国：(大腿一拍) 勿错，肯定是他！

程：啥人？

国：原来一宅上的方三元。

秀：为啥？

国：还是大翻造留下的矛盾。去年春上，两方一李抱团翻造，按照规划，必须有一家出宅，否则容不下。

秀：这事勿是顺利解决了吗？

国：侬哪能晓得里面的曲折？

（唱）两方一李犯了愁，
　　　　故土难离谁也不愿走。
　　　　协商无果抢时日，
　　　　最终还是抓阄一举定去留。
　　　　三元他中彩出了宅，
　　　　心中不快闲话臭。
　　　　怀疑有人做手脚，
　　　　矛头直指，矛头直指——
我勿讲那也晓得，现在伊逮着机会能不报复我一下？

秀：侬正好讲反了，前两天伊碰着我，张口就笑，伊讲——

（唱）树挪死，人挪活，
　　　　财运正好砸上我的头。
　　　　自从翻造出了宅，
　　　　农家乐引来了人财两旺笑声稠。
当初，侬若真的做了手脚，这回三元得好好交谢谢侬。

国：想想也对，那么肯定是小阿苟狄个赤佬了。

秀：侬忒小阿苟老小弟兄了，要好来，哪能会是伊啊？！

国：喏，小阿苟是我前两年的麻友，有一趟在一道搓麻将，小阿苟做"相公"，伊趁人不注意偷偷地摸了一张牌，被我

当场捉牢，伊尴尬煞了。侬想想，伊勿能抓住机会臭我一臭。

秀：越来越勿像话，小肚鸡肠。

程：阿爸，我记得以前侬勿是狄个样子，怎么老了老了，有点……

秀：有点像电视剧里的苏大强，勿三勿四。

程：勿要怪儿子闲话勿好听。阿爸，侬落后了，跟不上形势发展，还常常自以为是。

国：方程啊，我就是心里不服，我方建国还从来没有吃过哑巴亏。排，再排排看，啥人举报？

秀：知道了那又能怎样？

国：不怎么样，让我死也死个明白！

程：阿爸，侬真想晓得举报侬的那个人？我晓得啥人举报。

国：侬知道，快说，是谁？

程：那我就告诉侬，举报的人不是张三，也不是李四。

国、秀：是——

程：就是侬儿子，我，方——程！

（方建国呆怔住了）

秀：（也不理解）侬侬侬，侬哪能好举报自己的爷呢？！

程：爸，妈，你们听我解释！

　　（唱）叫声阿爸眉头莫要皱，

　　　　　容儿细禀说情由。

　　　　　原谅方程没老小，

　　　　　出此下策将爹爹丑。

国：（扭头）哼！

程：爸——

（唱）想当初，忆时旧，
　　　　爷娘的教诲萦绕在心头。
　　　　一世的安居梦啊，
　　　　几十年的苦追求，
　　　　翻房留下了岁月痕，
　　　　盼来了春风荡漾的好时候。
　　　　抱团翻造，旧貌换新颜，
　　　　农民住上了青砖黛瓦别墅楼。

（方建国态度缓和）

程：（接唱）如今是，
　　　　　一草一木都是景，
　　　　　一砖一瓦可细究，
　　　　　绿水青山田园诗，
　　　　　美丽乡村我独秀。

程：（接唱，加快）就算您在自家小院做春秋，
　　　　　　　　碍勿着左右乡邻和四周。
　　　　　　　　就算您事出有因为方家，
　　　　　　　　殊不知，
　　　　　　　　生态环境打折扣。
　　　　　　　　人要跟着时代走，
　　　　　　　　与时俱进莫停留，
　　　　　　　　更新观念最要紧，
　　　　　　　　尽快融入美丽家园的大潮流！

程：爸，妈，我等着你们的发落。

国：方程啊——

　　（唱）一番话讲得我心里好内疚，

　　　　理在情到有嚼头，
　　　　亏我还是个明白人，
　　　　枉为村民自蒙羞。
　　　　满腹不快化烟云，
　　　　喜看东贤愿景在挥手。
　　　　跌倒爬起不怨谁，
　　　　看我建国马上纠！

秀：算起来，也怪我当初怂恿那爷，才如此被动。

程：更怪我不是积极沟通，一走了之。

国：都不怪那，怪我死脑筋，打一小算盘，只算了一笔小账。

程：爸，这么说，侬想通了？

国：不瞒侬讲，连自己的儿子都在举报我，难为情煞了。马上行动，自己拆！

程：好，阿爸！今天我不以您儿子的身份，我以村民的名义为您点赞！

秀：（紧跟上）我也不以你老婆的身份，我以村民的名义为你点赞！

合唱：琴声传佳话，
　　　晚风醉东贤。
　　　方家小院尚美曲，
　　　乡风文明喜相传，
　　　喜相传！

创作谈：

　　这是美丽乡村建设过程中的一个真实故事。小戏主人公出于对农村中乱建乱搭、破坏环境行为的痛恨，以村民的名义向有关部门举报

某些违规行为，而举报的对象恰恰是自己的父亲。他并非大义灭亲，而是想通过政府和有关部门的权威来纠正自家的违规行为，以此来说明，开展美丽乡村建设，不仅优化环境，发展乡村旅游事业，同时也符合农民的自身利益。

小戏很接地气，有悬念，有情趣，加上演员的精彩表演，深受广大群众的欢迎。2019年获昆山市文艺会演二等奖。

<div style="text-align:right">（徐儒勤）</div>

《村民的名义》获奖证书

《走出浅水湾》唱词选段

导演：张克勤（外请）

主演：孙明荣、陆亚飞、童　麟

（第一场·片段一）

张少英：（唱）小龙将要赴军营，
　　　　　　我是先喜后忧添愁云。
　　　　　　喜的是小龙已成栋梁材，
　　　　　　姜家后继有人耀门庭；
　　　　　　忧的是一家人思想难统一，
　　　　　　我还要从中撮合来调定。

　　　　　　一头是部队建设需人才,
　　　　　　一头是外企单位挣高薪。
　　　　　　于小家当兵理当郑林去,
　　　　　　婆妈亦有此番心。
　　　　　　于国家依法服役是天职,
　　　　　　他爷爷又是认准方向步不停。
　　　　　　孰轻孰重好为难,
　　　　　　让我细细梳理再把大事定。

(提示：姜家三代军人。在第四代小龙服役的节骨眼上，家庭意见不统一，产生了矛盾。明事理、识大体的小龙母亲张少英认准方向，准备撮合调定，让小龙走出浅水湾。浅水焉能困蛟龙)

　　　　　　（第一场·片段二）
盛　娟：（唱）郑林参军已报名,
　　　　　　只等大红花儿戴上身。
　　　　　　他事先不露一点风,
　　　　　　真叫我盛娟心里难平静。
郑　林：（唱）盛娟应当知我心,
　　　　　　郑林我从小就羡慕进军营。
　　　　　　依法服役是天职,
　　　　　　我怎能甘居人后享太平。
　　　　　　当代青年有理想,
　　　　　　科技强军需要知识型。
　　　　　　郑林事先未打招呼,
　　　　　　我向侬盛娟当面赔罪把错认。
盛　娟：（唱）郑林生性多聪明,

　　　　　　　大学里读书常常排在前三名。
　　　　　　　编制电脑程序最拿手，
　　　　　　　这样的人才走到哪里都欢迎。
　　　　　　　我怨郑林这等大事不与我商量，
　　　　　　　分明是未将盛娟放在心。
　　　　　　　舅妈一旁将我劝，
　　　　　　　我要顺水推舟来应允。
郑　　林：（唱）倘若真有这一天，
　　　　　　　军功章上要刻上你盛娟名。
　　　　　　　做一个当代好军嫂，
　　　　　　　我在部队你随军。
　　　　　　　郑林我是怎样一个人，
　　　　　　　盛娟你应该最知情，
　　　　　　　我俩情投意合心相连，
　　　　　　　就让这块村碑做证明。

（提示：应征青年小龙只有名字，却未出场。出场的是郑林，郑林正和他的未婚妻盛娟约会谈心，表示参军的决心。以上是第一场的两个片段）

　　　　　　（第二场）
姜三妹：（唱）手抚烟斗思绪长。
张少英：（唱）想起爷爷姜海光。
姜三妹：（唱）少英啊，我不该苦尽甜来把旧事忘，
　　　　　　　更不该出口胡言将你公爹心气伤。
张少英：（唱）爷爷他为国捐躯载史册，
　　　　　　　纪念碑上留英名。

爹爹虽然当了三年炊事兵，
也照样立功耀门庭。
当年大龙去当兵，
我与你千嘱咐来万叮咛。
你盼儿为革命烈属争荣光，
我叮嘱他要发奋努力求上进。

姜三妹：（唱）两年后立功喜报送到浅水湾，
全村上下有多高兴。

张少英：（唱）少英被邀到部队，
激动的场面至今还铭记心。
众兵士围着少英真诚热情欢声笑语，
军嫂军嫂唤不停。
首长对我问寒又问暖，
情真意切令我热泪盈。
那一年我被评上好军嫂，
在部队军民共叙鱼水情。
伲姜家与人民军队有不解之缘，
妈妈您一定比我还清醒，
曾记得小龙刚满一周岁，
突发肺炎急煞你我两个人。

姜三妹：（唱）多亏了支农部队好官兵，
派了机船送申城。
解放军医院条件好，
及时抢救化险情。
出院时你热泪盈眶把心表，
永远不忘恩人解放军。

　　　　　等到小龙长成人，
　　　　　说啥也要送他进军营。
　　（提示：新四军烈士姜海光的女儿姜三妹手抚父亲遗物，思绪万千，表示不该忘本，不该伤了大奎的心，拖小龙当兵的后腿。婆媳俩回忆了一段段美好的往事。这是第二场的一个片段）

　　　　　　　　（第四场）
　　姜大奎：（唱）夜风起，月光淡，湖涛声声，
　　　　　大奎我心潮难平。
　　　　　眼望村碑思念多，
　　　　　面对先烈想如今。
　　　　　虽说是姜军三代已尽忠，
　　　　　总不能以此为荣吃老本。
　　　　　发扬传统更奋发，
　　　　　认准方向往前行。
　　　　　小龙从军遂我愿，
　　　　　我有心成全把路领。
　　　　　少英她顾全大局识大体，
　　　　　老太婆却是横加阻拦难调定，
　　　　　思想不转弯，
　　　　　骂我发犟劲。
　　　　　耳鬓厮磨几十年，
　　　　　她不该如此不分青红皂白伤感情。

　　（张少英上）
　　张少英：（唱）夜深人静望远处渔火闪烁，
　　　　　看不见湖光波影。

寒气袭人，
冻坏了老人叫我怎能安心。
穿马路走小道，
湖边渡口把人寻。
倘若少英未猜错，
此刻他独坐石凳埋头抽烟愤不平。
（说白略）

姜大奎：（唱）爹爹是怎样一个人，
你实事求是给我评一评。
有啥闲话尽管讲，
好话坏话我都爱听。

张少英：（唱）爹爹的为人啥人不晓得，
团近三村有名声。
一心为公觉悟高，
时刻想着众乡亲。
只讲奉献不伸手，
还要捐助小钱献爱心。
九九年抗洪救灾身先士卒老骥伏枥传美名。
军人本色永不改，
前进步伐总不停，
革命传统扬四代，
鼓励孙儿去当兵。
为了征兵这件事，
姆妈为此吵勿停。
爹爹啊思想工作须耐心，
不要三句勿对就发雷霆。

姆妈她总有不对处,
也该心平气和把道理来讲清。
大龙他常年在外少回家,
里里外外婆妈操了多少心,
婆妈一时不转弯,
可她如今已经来应允。

姜大奎：啊?! 老太婆居然想通了！
张少英：姆妈认错了,她也要来寻侬,我叫伊勿要来了……
姜大奎：（唱）明天开一个家庭会,
老姜我当面向她来赔情。

（提示：姜大奎说不通老太婆,发犟劲来到湖边渡口,向牺牲在此的岳父诉苦。张少英熟知公爹脾性,月夜寻到湖边。讲明情由,皆大欢喜。这是第四场中的一个片段）

《重返浅水湾》唱词选段

（第一场）

盛　娟：（唱）自从郑林复员回家乡,
不找政府找市场。
自谋业开启致富门,
双带双扶,谱写新篇章。
郑林他才智过人有闯劲,
盛娟我鞍前马后来护航。
三年奋斗成正果,
七星品牌已打响。
去年收购鸿运厂,
近期又扩建新厂房,

　　　　　　　　小家大业前程美，
　　　　　　　　盛娟我再苦再累也心欢畅。
（郑林在军营两年，复员后三年创业见成效，盛娟满心欢喜）

郑　　林：让我回村当支部书记。

张少英：（唱）你——年轻有为的好青年，
　　　　　　　　有目共睹荐人才，
　　　　　　　　我虽是亲戚也不避嫌疑大胆讲。
　　　　　　　　洪书记要我先来透透风，
　　　　　　　　让你早做准备把重任担当。

郑　　林：（唱）组织信任我欣慰，
　　　　　　　　身为党员岂能把条件讲。
　　　　　　　　只是我农村工作无经验，
　　　　　　　　自己的企业才启航。
　　　　　　　　到时候公私矛盾难摆平，
　　　　　　　　愧对乡亲我难交账。

（提示：郑林凭借军人的本色、党员的觉悟，义不容辞，服从组织，挑起了重担）

　　　　　　　　（第二场）

郑　　林：（唱）参观取经满载而归，
　　　　　　　　豁然开朗喜心怀。
　　　　　　　　梅家坞大胆创意走新路，
　　　　　　　　靠山吃山多聪慧，
　　　　　　　　农家乐吸引游客千千万，
　　　　　　　　家家有物业，
　　　　　　　　百姓笑口开。

发展思路已打开，

浓墨重彩建设浅水湾。

姜大奎：郑林呵！

（唱）想当初一致要求你回来当领班，

我嘴上不说心里盼。

到现在群众闲话勿好听，

日脚长了我也看勿惯。

我姜大奎火车长短从未看见过，

你却是飞机去轿车来。

一月前你领来一帮日本人，

到渡口伊里哗啦指手画脚笑口开。

我姜大奎越看越是气，

老心老肺险家乎嘣出来。

说是要把土地卖拨东洋人，

郑林要做第二个"汪精卫"。

我老丈人死在日寇枪口下，

现在还要棺材面把身翻。

真所谓浅水湾从来勿太平，

我倒想问一问，

郑林究竟吃的是哪国饭。

郑　林：外公，老姜同志！

（唱）外公切莫肝火旺，

听我郑林细细讲。

长辈关怀我心领，

老党员的风骨我敬仰，

一番议论虽欠妥，

但是不同意见可商量。
外公啊，如今已跨入了新世纪，
再提那陈年老账不适当。
香港澳门得回归，
我们国际地位响当当，
发挥优势求发展，
引进外资早富强。
从前小小的昆山城，
现在国内国外有名望。
全国百强县市列前茅，
昆山之路越走越宽广。
伲望湖镇龙腾虎跃跨大步，
难道浅水湾甘居落后败门坊。

张少英：（唱）郑林他三下南方有成果，
浅水湾开发有希望。
他争取项目搞论证，
吃尽了千辛万苦还不愿讲。
我们不该泼冷水，
说他游山玩水更加不应当。
他花的是自己的钱，
为的是把浅水湾建成深水港。
到现在平面设计已完成，
看看这图纸也心明亮。

（提示：郑林上任三月，天南地北忙于奔波。不明真相的群众，只见他穿着体面，飞机去轿车来，只见花钱不见效果，因此，议论纷纷。姜大奎岂能忍得住……）

(第三场)

盛　娟：(唱) 郑林回村三月多，
　　　　　　为浅水湾义无反顾忙奔波。
　　　　　　他的心情全理解，
　　　　　　就是不应该把公司全部掼给我。
　　　　　　虽说公爹帮我忙，
　　　　　　毕竟他业务还很生疏。
　　　　　　到如今爱情结晶化乌有，
　　　　　　郑林他还沾沾自喜蒙在鼓。
　　　　　　今日他出差已回来，
　　　　　　为什么到现在还未来看我。
　　　　　　他像个无家无室的单身汉，
　　　　　　对自己的家庭全不顾。
　　　　　　郑林啊，恋爱时你说天天想见面，
　　　　　　当兵时鸿雁传书热乎乎……
　　　　　　到如今，心中唯独浅水湾，
　　　　　　忘记了公司，忘记了盛娟我。
　　　　　　心里烦躁天气闷，
　　　　　　快下一场暴风雨，
　　　　　　浇熄我心中的愤怒。

(郑林上场)

郑　林：(唱) 不当领导不知苦，
　　　　　　像消防队员忙救火。
　　　　　　讲通了有名的毒头老外公，
　　　　　　测量钻探又受拦阻。
　　　　　　磨破嘴皮踏破鞋，

才平息了一场小风波。
脚步踉跄回家中，
还要耐着性子听盛娟把苦水吐。
盛娟，盛娟……

（唱）盛娟盛娟连声唤，
还望你平平气、熄熄火。
我知道你对我有意见，
我满身生嘴难倾诉。
为了大局浅水湾，
我只能烂脱肚肠求老婆。
盛娟啊，自从我回村当领导，
一心想新官上任三把火。
别人家可以不理解，
难道你也不愿体谅我？
有道是家庭是避风港，
总得让我歇歇脚来暖暖肚。

盛　娟：（唱）郑林啊，我俩夫妻本有缘，
总应该相互体谅和照顾。
当初我把怀孕的喜讯告诉你，
你贴心的话儿我感肺腑，
到后来你一心扑在浅水湾，
体会不到我盛娟的苦。

郑　林：（唱）我是心有余而力不足，
对你里外少照顾。
恳请盛娟快开门，
容我当面认错求宽恕。

　　　　　　外面就要下大雨，
　　　　　　电闪雷鸣危险多。
盛　娟：（唱）电闪雷鸣当警钟，
　　　　　　大雨浇淋望你早清醒。
郑　林：（唱）我饥肠辘辘身疲惫，
　　　　　　你怎忍心如此惩罚我？
幕后合唱：狂风阵阵雷声隆，
　　　　　　顷刻之间雨滂沱。
　　　　　　门外郑林受雨淋，
　　　　　　屋内盛娟心痛楚。
　　　　　　郑林总有千般错，
　　　　　　也不该对他多折磨。

（提示：自三月以来，新任村书记的郑林忙于村里事务，外出参观取经，访教授、寻同学……忘记了家庭，忘记了七星公司，盛娟流产难免有怨言，这是一场难得的门内外对唱）

王心宝：（唱）浅水湾有一对好夫妻，
　　　　　　婚后三年无子女。
　　　　　　曾经到城里大医院，
　　　　　　诊断女方有问题。
　　　　　　当时经济条件差，
　　　　　　一时头上难筹医药费。
　　　　　　医院里有一个小婴儿，
　　　　　　刚出娘胎就亲娘死，
　　　　　　好心医生做介绍，
　　　　　　办好手续当天就抱回去。
　　　　　　新生婴儿无奶吃，

　　　　　　在浅水湾我从东抱到西，
　　　　　　算起来奶娘不下七八个，
　　　　　　养大这孩子不容易，
　　　　　　要晓得是啥人啊？
　　　　（唱）远在天边……近在眼前。
　　盛　娟：是……是郑——林！
　　　　（唱）我听了婆妈一番话，
　　　　　　发人深省心里暖。
　　　　　　郑林重返浅水湾，
　　　　　　并非心血来潮图虚名，
　　　　　　盛娟未解其中意，
　　　　　　今朝婆妈解答案。
　　　　　　郑林他为了两千百姓共富裕，
　　　　　　为了"三有工程"忘疲倦，
　　　　　　铮铮铁骨，拳拳之心，
　　　　　　我岂能袖手旁观冷眼看。
　　　　　　从今后你只管带领村民奔小康，
　　　　　　我坚守七星把宏图展。

（提示：婆婆道出了郑林的身世，盛娟解开了心中的迷雾，这真是"理解万岁"）

　　　　　　　　（第四场）
　　郑　林：（唱）度假村今日奠基，
　　　　　　浅水湾开发迈出新一步。
　　　　　　到将来幢幢高楼平地起，
　　　　　　跨湖大桥相映成辉好威武。

这里是公寓别墅住宅区，
那里是休闲度假娱乐场所，
沿湖边体育运动健身场，
大桥旁超市大卖场与上海搞连锁。
到那时人人可以搞三产，
家家有物业生活更好过，
养殖场鱼腥虾蟹销路好，
大棚果蔬更加有前途。
靠山吃山，此地没有山，
靠水吃水，文章要认真做。
创意渔家乐，仙人也勿放过，
有吃有住尝新鲜，
外宾到此必然要坐一坐。
名副其实成为上海后花园，
浅水湾定然莺歌燕舞。
富民强村不是梦，
展望未来乐乎乎。
到那时浅水湾成了深水港，
城里人看见也羡慕。

（提示：度假村奠基三日，郑林交出了第一份答卷，慷慨激昂的话语不只是纸上谈兵，是心中有底气、身后有支撑）

后　记

　　戏曲是淀山湖镇叫得响的一张文化名片。"中国民间文化艺术（戏曲）之乡"之所以蜚声国内外，是因为有根有据，源于传统，贵在发掘。人才团队、作品、平台、观众，再加上特色文化中的特色——自编自导自演，造就了曾经的辉煌：问鼎"五个一工程"奖、登陆苏州电视台、戏曲上了《中国国防报》。自此，文化亮镇开启了乡村振兴的新征程。

　　文明新载体，文化正能量。传承与利用，弘扬与创新，如何让"戏曲之乡"绽放的文化奇葩更加绚丽多彩，并且长盛不衰，是我们小镇文化戏曲人的光荣使命。为此，淀山湖镇党委、镇政府立足高远，安排镇史志办同镇文体站、文联会商，协作整理出版《戏曲之乡淀山湖》一书。

　　相关人员一接到任务就着手收集整理。追根溯源，挖掘淀山湖镇戏曲文化的历史渊源、发展成因、发展现状等一系列课题，查阅资料，在史料的草蛇灰线中还原史实根本。随着乡间走访的逐渐深入，编者更感觉到此书出版的必要性。那些遗落在民间的戏曲文化、埋没于乡间的戏曲人才，在抽丝剥茧中浮现出影像。淀山湖镇的戏曲文化深入每个人的骨髓，以至于无戏不欢、无曲不悦。

　　此书的汇集出版，凝结了众人的智慧和精力。最初对于此书的设想、框架结构的形成，徐儒勤进行了充分的思考，也得到了其他人的一致认可。文体站、文联的陆川民主席给予了全力支持，他安排沈爱

后记

华、谢青等人帮着整理收集文章、信息与图片。金国荣虽然年事已高，离开了戏曲文化的舞台，但他对戏曲的热情依然不改，积极提供一二十年前的资料，并参与剧本的校对与补充工作。各村戏曲团队也积极参与，提供文字，拍摄照片。对于以上为本书做出贡献的人表示衷心的感谢。

为了本书的顺利出版，我们还特邀中国社会科学院学部委员靳辉明教授为书作序。在他的指导和帮助下，《戏曲之乡淀山湖》一书得以顺利付梓。

此书在编纂过程中，淀山湖镇党委、镇政府非常重视。淀山湖镇党委书记钱建对于史志办的工作做出相关批示。镇长杨梦霞、分管副书记王强，以及党委宣传委员郎雪萍、组织委员成亮等相关领导不仅在场所、资源方面给予了有力保障，而且多次参加研讨会议，对书籍的编纂提出了宝贵意见，推动了编纂工作的顺利进行。史志办的工作人员根据各自的分工，齐心协力，辛勤耕耘，为本书的顺利出版贡献了诸多力量，在此一并表示感谢。

鉴于编者的知识水平和能力的限制，对于存在的不足之处，我们真诚地欢迎大家不吝赐教，提出宝贵的批评意见。

淀山湖镇史志办

2022年2月